I. 45/53.

LES MONUMENTS

DE

L'HISTOIRE DE FRANCE

PARIS. — IMPRIMERIE DE CH. LAHURE
Rue de Fleurus, 9

LES MONUMENTS

DE

L'HISTOIRE DE FRANCE

CATALOGUE

DES PRODUCTIONS DE LA SCULPTURE, DE LA PEINTURE
ET DE LA GRAVURE

RELATIVES A L'HISTOIRE DE LA FRANCE ET DES FRANÇAIS

PAR M. HENNIN

TOME DIXIÈME

1589—1610

PARIS

J. F. DELION, LIBRAIRE, SUCCESSEUR DE R. MERLIN

QUAI DES AUGUSTINS, 47

1863

SUITE DE LA

TROISIÈME RACE.

HENRI IV LE GRAND.

1589.

« Le départ du roy de Nauare du bourg Saint-Clou et la conduite du corps de Hanry de Vallois à Poissy, accompagné du desesperé Depernon, Dugastz et de Larchant et leurs allies. » Sous ce titre, une estampe sur laquelle on voit, au milieu, un charriot drappé, au-dessus duquel on lit : LE CORPS DE HENRY DE VALOIS. Devant sont des cavaliers et la légende : AVEN GARDE DV ROY DE NAVARE. Au delà du char, trois cavaliers en habit de moine avec les noms : EPERNON — LEGAS — LARCHAN. Derrière le char est le roi Henri IV à cheval, suivi de quelques cavaliers, et la légende : LE ROY DE NAVARE. Dans le fond : S. CLOV — LES BOIS DE POISCY — POISSY. Au-dessous de l'estampe est une complainte de dix-huit vers français, en trois colonnes. En bas on lit : A Paris, par Rland Guerard et Nicolas Preuost, demeurant rue Montorgueil, au bon Pasteur. Estampe gravée sur bois, in-4 en larg. *Extrêmement rare.*

1589.
Août.

<small>Il y a une épreuve de cette estampe dans le Recueil formé par P. de l'Estoile, feuillet XIX. (Voir à cette année, à la fin.)</small>

1589.
Août.

Copie exacte de l'estampe précédente. Le départ du roi de Navarre de Saint-Cloud pour Poissy. Estampe in-fol. en larg.

Henri IV donnant la main gauche à une femme représentant la France; de la droite il menace de son épée un monstre ayant la figure de Jacques Clément, qui est étendu à terre. En haut, la Grâce couronne le roi. On lit au-dessus de lui : *Sponsus Borbonius Henricus 4*, et au-dessus de la France : *Gallia desponsata confusa*. En bas, douze vers allemands. Estampe petit in-fol. en haut. *Rare*.

« La marmitte renuersee des huguenots, politiques, atheïstes, espernonistes, libertins, auec la complainte des ministres et predicans du royaume de France. » Au-dessous de ce titre, une figure représentant divers personnages faisant cuire dans une marmite cinq hommes dont on voit les têtes. A droite : JEAN DESPERNON LE SOUFLE FEU. Estampe in-fol. en larg. grav. sur bois. Au-dessous, douze vers en deux colonnes, imprimés. Feuille in-fol. magno en larg. *Très-rare*.

Il y a une épreuve de cette estampe dans le Recueil formé par P. de l'Estoile, feuillet xix. (Voir à cette année, à la fin.)

Composition représentant un arbre divisé en deux branches, dans le tronc duquel est pris par les mains un guerrier. En bas, saint Louis couché. Le long de chaque branche de l'arbre sont des médaillons indiquant les généalogies de Henri III et de Henri IV, dont les figures à mi-corps sont au-dessus. Au mi-

lieu, un génie ailé. De chaque côté, un tableau représentant : celui à droite, l'assassinat du duc de Guise ; celui à gauche, l'assassinat de Henri III. Dans le champ, légendes allemandes ; en bas, huit vers allemands. Estampe in-4 en haut. *Rare.*

1589.
Août.

<blockquote>
Il y a des épreuves qui portent en bas, à gauche, le n° 256.

D'autres ont des légendes en allemand dans les marges de côté, en caractères imprimés.

Cette estampe est relative aux causes diverses qui amenèrent l'avénement de Henri IV au trône de France. Elle eut, à l'époque où elle parut, beaucoup de succès, ainsi que l'on peut en juger par le nombre des variétés qui existent, et qui sont décrites ci-après.
</blockquote>

Composition représentant un arbre divisé en deux branches, dans le tronc duquel est pris par les mains un guerrier. En bas, saint Louis couché. Le long de chaque branche de l'arbre sont des médaillons indiquant les généalogies de Henri III et de Henri IV, dont les figures à mi-corps sont au-dessus. Au milieu, un génie ailé. A gauche et en bas, longues légendes ; à droite, une dédicace au roi Henri IV, datée de H. le dernier d'août 1589, et signée A. C. Toutes ces légendes sont en caractères imprimés. Estampe in-fol. magno en haut. grav. sur bois. *Très-rare.*

Épreuve de la même estampe tirée sur une feuille sur laquelle on lit, en haut : « Le prix d'outrecuidence et Los de l'union. » In-fol. magno en haut. *Très-rare.*

<blockquote>
Il y a une épreuve de cette estampe dans le Recueil formé par P. de l'Estoile, feuillet xxxi. (Voir à cette année, à la fin.)
</blockquote>

1589.
Août.

Épreuve de la même estampe, tirée sur une feuille sur laquelle on lit, en haut : « La maintenue des roys contre les assasins endiablez. » In-fol. magno en haut. *Très-rare.*

<blockquote>Il y a une épreuve de cette estampe dans le Recueil formé par P. de l'Estoile, feuillet xxxix. (Voir à cette année, à la fin.)</blockquote>

Composition représentant un arbre divisé en deux branches, dans le tronc duquel est pris par les mains un guerrier. En bas, saint Louis couché. Le long de chaque branche de l'arbre sont des médaillons indiquant les généalogies de Henri III et de Henri IV, dont les figures à mi-corps sont au-dessus. Au milieu un génie ailé. A droite un tableau représentant l'assassinat du duc de Guise. Dans le champ, légendes allemandes; en bas, explication en quatre lignes allemandes. Estampe in-4 en haut. *Rare.*

<blockquote>Il y a des épreuves qui ont des lettres de renvoi dans le champ, et des explications en allemand au haut et des côtés de la planche, en caractères imprimés. Feuille in-fol. magno en largeur.</blockquote>

Composition représentant un arbre divisé en deux branches, dans le tronc duquel est pris par les mains un guerrier. En bas, saint Louis couché; le long de chaque branche de l'arbre sont des médaillons indiquant les généalogies de Henri III et de Henri IV, dont les figures à mi-corps sont au-dessus. Au milieu, un génie ailé. A droite, un tableau représentant l'assassinat du duc de Guise. Dans le champ, légendes allemandes; en bas, explication en trois lignes allemandes. Estampe in-4 en haut. *Rare.*

« Oraisons colligée par la faculté de théologie de Paris pour prier Dieu au S. Canon de la messe pour les princes catholiques au lieu de Henry de Valloys. » Au-dessous de ce titre, le Christ entre deux personnages. Petite pl. ovale en haut. grav. sur bois. Au-dessous, des prières en latin imprimées. Feuille in-fol. en haut. *Très-rare.*

1589
Août.

> Il y a une épreuve de cette feuille dans le Recueil formé par P. de l'Estoile, feuillet xi. (Voir à cette année, à la fin.)
> Sur le côté de cette feuille est écrit de la main de P. de l'Estoile, par renvoi à : la faculté de théologie de Paris : « C'est à dire huit ou dix souppiers (?) et marmitons qui, après graces, traictent des sceptres et des couronnes et des affaires Destat où ils n'entendent du tout rien. »

La grande diablerie de Jean Vallette, dit de Nogaret, par la grace du roy duc d'Espernon, grand animal (*sic*) de France et bourgeois d'Angoulême, sur son departement de la court, mis en lumière, par un des valets du garçon du premier tournebroche de la cuisine du dict S. d'Espernon, en vers, 1589. Sans lieu ni nom d'imprimeur. In-8 de huit feuillets. *Très-rare.* Cet opuscule contient :

Figure représentant un diable velu debout. Pl. in-16 en haut. grav. sur bois. Au-dessous, en caractères imprimés : C'est icy le pourtraict du diable de Nogaret. Au feuillet du titre, verso.

Portrait du duc d'Espernon en buste. Médaillon ovale. On lit autour : Jean Loys de Nogaret de la Valette, duc d'Espernon. Pl. in-12 en haut., ovale, grav. sur bois, au feuillet dernier, verso.

> Il y a une épreuve de la première petite estampe dans le

1589. Recueil formé par P. de l'Estoile, feuillet x. (Voir à cette année, à la fin.)

D'après une note manuscrite du Recueil formé par P. de l'Estoile, note écrite par lui, cette estampe était jointe à un écrit imprimé en 1589, sous ce titre : « La grande diablerie de Jean Vallette, dit de Nogaret, etc. »

Septemb. 7. « La ville de Gournay en Normandie, nagueres assiégée et prise par Monsieur le duc de Mayenne. » Vue de Gournay assiégée. Sur le devant, au milieu, les assiégeants entrant dans la ville par un pont. A droite : M. DV. MAYENNE et une troupe de cavaliers. Au-dessous de la planche, huit vers. Le titre placé en haut et ces huit vers sont imprimés en caractères typographiques. Gravé sur bois. In-4 en largeur. *Très-rare.*

Septemb. 9. Médaillon sans revers de Pierre Antoine de Baïf, poete. Partie d'une pl. in-fol. en haut. Trésor de numismatique et de glyptique. Monnaies françaises, 1^{re} partie, pl. 50, n° 8.

Septemb. 21. *Birds Cye wiew of the Battle of Arques, or Saint-Etienne. A. D.* 1589. D'après un dessin du musée britannique. Estampe in-fol. en larg.

Cette estampe est jointe à un mémoire de Henry Ellis : Archaeologia or Miscellaneous — Society of antiquaries of London, t. XXIV, 1832, p. 292.

Bataille d'Arques, d'après un plan du musée britannique. Pl. in-fol. en larg. Achille Deville, Histoire du château d'Arques, pl. 6.

Plan de la bataille d'Arques, dressé par le maréchal Caumont de la Force. Dessin d'un manuscrit de la bibliothèque impériale. Pl. in-fol. en larg. Achille Deville, Histoire du château d'Arques, pl. 13.

1589. Septemb. 21.

> Quoique ce plan ne soit pas précisément une vue figurée, je crois cependant devoir l'indiquer ici, à cause de sa singularité et de l'intérêt qu'il offre. Il accompagne une relation de la bataille par ce maréchal.

Secours donné à Arques. Bas-relief en bronze, par Fr. Auguier, de l'obélisque de Henri, duc de Longueville. Pl. grand in-4 en larg. De Clarac, Musée de sculpture, pl. 236.

Portrait de Jean Babou, comte de Sagonne. Tableau de l'école française du xvie siècle. Musée de Versailles. n° 3211.

Vue de la ville de Dieppe; dans le fond on voit la mer, sur le devant sont les attaques contre la ville, et les troupes qui l'assiégent. Des lettres initiales de renvoi sont sur la planche. Au-dessus de la planche on lit : « Description de la ville et chasteau de Dieppe assiegée de par Monsieur le duc de — Mayenne. » Au-dessous de ce titre sont les explications d'une partie des renvois. Au-dessous de l'estampe on lit : « Description de larmee des catholiques campee entre le chasteau d'Arques et la ville de Dieppe. » Au-dessous sont les explications de la seconde partie des renvois. En bas : A PARIS, par Nicollas Preuost et Jacques Lalouette, etc. » Les titres et légendes sont im-

Octobre 9.

1589.
Octobre 9.

primés en caractères typographiques. Estampe gravée sur bois, in-4 en larg. *Très-rare.*

« *Descritione della terra et castello di Dieppa, assediata dal sig. duca d'Humeria. — Descritione dell' esercito dè catolici accampato tra il castello d'Arques et la terra di Dieppa*, etc. » Vue de Dieppe, des environs et des mouvements des troupes. En bas des légendes explicatives et renvois. *Intagliata per Giouan batista de cauallerij in Roma lanno* 1589. Pl. in-fol. en larg. *Rare.*

Octobre 20.

Portrait de Marguerite de Bourbon, duchesse de Nevers. Tableau du temps, miniature in-fol. en haut. Gaignières, t. VIII, 100. = Partie d'une pl. in-fol. en larg. Montfaucon, t. V, pl. 12, n. 5.

Portrait de la même. Idem, t. VIII, 101.

<small>Le catalogue du Recueil des dessins de Gaignières, donné dans la Bibliothèque historique de Le Long, porte, par erreur, l'année 1559.</small>

Portrait de la même, vue de trois quarts, tournée à droite. Dessin, musée du Louvre. Dessins, école française, n° 33469.

Portrait de la même. Tableau de l'école française du xvi^e siècle, musée de Versailles, n° 3091.

Octobre.

Deux portraits de Louis de Saint-Gelais, dit de Lusignem, marquis de Lansac, chevalier d'honneur de la reine Catherine de Médicis, etc., chevalier de l'ordre

du Saint-Esprit le 31 décembre 1579, en buste. Deux dessins in-fol. en haut. Bibliothèque impériale, manuscrits, Boetes de l'ordre du Saint-Esprit, Saint-Gelais.

1589.
Octobre.

Portrait du même en buste, la tête de trois quarts, tournée à droite. En bas, le nom. Tableau de l'école des Clouet. Musée du Louvre, tableaux, école française, n° 118.

Tombeau de Gaspar Garde, baron de Vins, dans l'église de Saint-Sauveur à Aix en Provence. Partie d'une pl. in-4 en haut. Millin, Voyage dans les départements du midi de la France, pl. XLVI, n° 1, t. II, p. 297.

Nov. 20.

Ce tombeau fut détruit pendant la Révolution. M. de Saint-Vincent l'avait fait dessiner avant cette destruction.

Le roi de Navarre repousse le duc de Mayenne de Dieppe. Vue du combat. On lit en haut : LA VILLE DIEPPE. En bas, huit vers allemands, la date, et : *Tout ainsy come la presence du duc de Meyne a faict partir le roy de Navarre*, etc. *Im nouember*, 1589. Sans numéro. Pl. in-4 en larg.

Novembre.

Un enfant nouveau-né avec les cheveux et une fraise en chair à la mode du temps. En bas : Voyez icy la portranture dung enfant venu en ceste monde au present mois de novembre l'an 1589, etc., et légende allemande. MDLXXXIX. Estampe in-4 en haut. *Rare.*

« Surprise faicte par Monsieur le marquis de Mainelay

1589.

1589.　sur le sieur de Bonniuet au bourg de Breteuil, ou il luy a faict perdre la vie et deffaict sa cōpagnie honteusement. » Vue de cette escarmouche près de la ville de Breteuil, où quelques maisons brûlent. Vers le milieu on voit, dans une maison, deux hommes tuant M. de Bonnivet, et on lit sur le toit : MORT DE Mˢ BONIVET. Sur une place, plus à droite, est LE MARQVIS DE MENELEV à cheval. Au-dessous de la planche, dix-huit vers en trois colonnes. Le titre au-dessus de la planche et ces dix-huit vers sont imprimés en caractères typographiques, gravé sur bois, in-4 en larg. *Très-rare.*

Prise de Berck (Berca) sur le Rhin. En haut, l'explication en latin, n° 477. Estampe de Jacques Courtois, dit le Bourguignon, ou de Michel-Ange des batailles. In-fol. en larg. Strada de bello belgico, t. II, à la p. 477.

Action de graces a Dieu pour les beaux exploits faicts a Sainct Ouyn pres la ville de Tours, par Monseigneur le duc de Mayenne, ou plusieurs enseignes que le conte de Brienne menoit furent defaictes, et plusieurs aultres gentils-hommes de marque et grand nombre de prisonniers pris. Paris, pour Pierre Des-Hayes, 1589, in-12 de six feuillets. *Rare.* Cet opuscule contient :

Jésus-Christ en croix. En bas sont agenouillés, à gauche, le cardinal de Lorraine, et près de lui un chapeau de cardinal et un cœur percé d'une flèche; à droite, le duc de Guise, et près de lui une couronne royale et un cœur percé d'une flèche. Petite pl. grav. sur bois en larg.

Bataille de Senlis, bas-relief de la base du monument 1589. de Henri de Longueville, par Fr. Auguier. Pl. grand in-4 en larg. De Clarac, musée de sculpture, pl. 235.

Origine, genealogie et demonstration de ceste excellente et heroïque maison de Lorraine et Guyse en dependante, etc. — avec les martyrs de Henry et Louys, ducs et cardinal de Guyse, par le commādement tyrannique de Henry de Valois tiers, abusant du sceptre, couronne et dignité royale de France. Lyon, J. Patrasson, 1589, in-8. Cet opuscule contient :

Portrait du duc de Mayenne en buste, presque de face, un peu tourné à gauche. Médaillon ovale. On lit autour : CHARLES DE LORRAI, DUC DU MEINE PAIR ET G. C. D. F. Pl. in-12 en haut., ovale, grav. sur bois, au feuillet du titre, verso.

Le duc de Mayenne mourut le 3 octobre 1611.

« POURTRAIT DE LA LIGUE INFERNALE. Au-dessous de ce titre, une estampe représentant une figure à deux têtes, tenant d'une main l'écusson d'Espagne, et de l'autre celui de France et Navarre; de celui-ci sort une main armée d'une épée. Au-dessous, des vers en deux colonnes. *Inventor F. C. Faict à Lion, par Leonard Odet.* Gravé sur bois. Pl. in-fol. magno en hauteur. *Très-rare.*

Il y a une épreuve de cette estampe dans le Recueil formé par P. de l'Estoile, feuillet XXXII. (Voir à cette année, à la fin.)

« Le pourtraict et description du politique de ce temps, extraict de l'Escripture saincte. » Légende en carac-

1589. tères imprimés. Au-dessous est une figure représentant une syrène attachée à un tronc d'arbre; à l'entour sont deux cochons, Vénus et Mars sur un piédestal, des hommes nus faisant des bulles de savon, et un personnage couronné à une table. Pl. in-4 en larg. grav. sur bois. A gauche et au-dessous, des légendes en vers, en caractères imprimés. En bas : A Paris, pour Hilaire Le Bouc, etc., 1589, feuille in-fol. en haut. *Très-rare.*

> Il y a une épreuve de cette estampe dans le Recueil formé par P. de l'Estoile, feuillet 1. (Voir à cette année, à la fin.)

Processions faites à Paris pour la canonisation de Jacques Clément, par Brebiette. Cinq estampes in-12 en haut.

> Ces pièces sont postérieures de plusieurs années à l'époque de ces processions; mais elles paraissent faites sur des compositions de ce temps.

Portrait de Jean Cousin en buste, tourné à droite, les deux mains posées l'une sur l'autre, et tenant de la droite un porte-crayon. Sans légendes. Estampe gravée par Gerard Edelinck, in-fol. en haut. Il y a trois états de cette planche : 1. celui décrit, *très-rare;* 2. En bas, une console, sur laquelle on lit : *Jean Cousin. Edelinck scul;* 3. à droite : *Drevet excud.*

> La date précise de la mort de Jean Cousin n'est pas connue.

Orchesographie et traicte en forme de dialogue, par lequel toutes personnes peuvent facilement apprendre et prac-

tiquer l'honneste exercice des dances, par Thoinot Arbeau, demeurant à Lengres. Lengres, Jehan Despreyz, 1589. in-4, lettres rondes, fig. Ce volume contient :

1589.

Figures nombreuses représentant des personnages : musiciens, tambours, soldats et danseurs, dans les diverses positions et actions relatives à la marche et à la danse. Petites planches sans bords, dans le texte. Musique.

> Cet ouvrage est de Jean Tabourot, chanoine de Langres ; nom dont Thoinot Arbeau est l'anagrame.
>
> Ce livre est fort curieux. Au feuillet 26 verso, on voit un danseur conduisant sa danseuse par la main ; l'auteur explique qu'il tient que la révérence doit être faite du pied droit, et il ajoute : « Ce faisant on a moyen de tourner le corps et la face deuers la damoiselle, et luy ietter un gracieux regard. »

L'agriculture et maison rustique de M. Charles Estienne et Jean Hiebault. . . . Plus un recueil des chasses du cerf, etc. — La chasse du loup. . . . par Jean de Clamorgan (Lyon). Jacques du Puis, 1589, in-4, fig. Ce volume contient :

Quelques figures représentant des plans de jardins. Pl. petit in-4 carrées grav. sur bois, dans le texte.

Treize figures représentant des chasses et sujets qui y sont relatifs. Pl. petit in-4 en haut. grav. sur bois, dans le texte.

Vasthi, tragedie de Pierre Mathieu. Lion, Benoist Rigaud, 1589, petit in-12. Cet opuscule contient :

Portrait de Pierre Mathieu en buste. Au bas : AN. ÆTAT.

1589. xxv. 1589. Pl. in-12 en haut. grav. sur bois. Au-dessous, en caractères imprimés, quatre vers : *A qui est ce crayon*, etc. Au feuillet 3, verso.

> Diversarum nationum habitus, centum et quatuor iconibus in ære incisis diligenter expressi. . . . opera Bertellii. Patavii, 1589, 1594, 2 tomes, in-8, fig. Ce volume contient :

Costumes de diverses nations, parmi lesquels six sont relatifs à la France. Pl. in-12 en haut.

—

Dessins d'ouvrages de point-coupé, composés pour les dames de la cour, d'après Vinciolo Vénitien. Deux pl. in-fol. en haut. Willemin, pl. 298, 299.

> L'ouvrage de Vinciolo est intitulé : Les singuliers et nouveaux pourtraicts — pour toutes sortes d'ouvrages de lingerie, etc. Paris, Jean Le Clerc le jeune, 1588, in-4.
> Je n'ai pas trouvé d'édition de cet ouvrage de 1589.

Vitrail allégorique relatif aux écoliers de l'Université, placé à la bibliothèque de Strasbourg. Pl. in-4 en haut. Lacroix, Le moyen âge et la Renaissance, t. I, Université, planche sans numéro (8). = Pl. lithogr. in-fol. en haut. coloriée. De Lasteyrie, Histoire de la peinture sur verre, pl. 91.

Monnaie d'Henri IV, essai frappé à Caen. Partie d'une pl. in-4 en haut. Conbrouse, t. III, pl. 79 *bis*, n° 2.

> Le catalogue à la fin du volume ne fait pas mention des pièces de cette planche.

Monnaie du même. Pl. in-4 en haut. Conbrouse, t. IV, 1589.
pl. 201.

Deux monnaies du même. Partie d'une pl. in-fol. en haut. Trésor de numismatique et de glyptique. Histoire par les monuments de l'art monétaire chez les modernes, pl. 12, nos 11, 14.

<blockquote>La monnaie du n° 11 offre cette singularité qu'elle porte la marque de la monnaie de Paris, A. Henri IV ne fut maître de Paris qu'en 1594.</blockquote>

Demi-escu du même, frappé à Saint-Lô. Petite planche gravée sur bois. Lecointre-Dupont, Lettres sur l'histoire monétaire de la Normandie, sur le titre, répétée p. 91, dans le texte.

Monnaie du même. Partie d'une pl. in-4 en haut. Du Cange, Glossarium, 1840, t. IV, pl. 17, n° 10.

Monnaie du même, frappée à Saint-Lô. Petite planche gravée sur bois. Revue numismatique, 1846, E. Cartier, p. 413, dans le texte.

Monnaie du même, de l'année 1589. Partie d'une pl. in-8 en haut. Berry, Études, etc., pl. 62, n° 4, t. II, p. 496.

Monnaie du même, frappée à Saint-Lô, par Thorigny fils et Canisy, gendre du maréchal de Matignon. Petite planche gravée sur bois. Fillon, considérations — sur les monnaies de France, p. 185, dans le texte.

1589. Monnaie de François de Bourbon, duc de Montpensier, prince de Dombes. Partie d'une pl. in-4 en haut. Tobiesen Duby, Monnaies des barons, p. 44, n° 10.

Deux médailles du duc de Mayenne. Deux petites planches. Luckius, Silloge numismatum, etc., dans le texte, p. 319.

Recueil d'estampes et de desseins relatifs aux événements et aux personnages du temps de la ligue, formé par l'Estoile, in-fol. maximo.

> Pour les détails relatifs à ce très-important Recueil; voir t. II, p. LXII.

Manuscrit contenant les pièces les plus rares sur la Ligue et sur les Guyses : Henry de Guyse, François de Guyse et le Cardinal de Lorraine, leur frere, sous les regnes de Charles IX, Henry III et Henry IV, lesquelles pièces en prose et en vers j'ai ramassé par mes recherches. — Leurs portraits sont placez dans ce recueil, ce qui le rend encor plus pretieux, et forme l'histoire de la Ligue, etc., t. I, *notte*. Ces pieces Msses pretieuses pour notre histoire sont le fruit de mes recherches dans differentes provinces, ou les ligueurs avaient dominé; les portraits les plus celebres y sont joints; ils sont relatifs aux plus celebres evenements; ce recueil ass pretieux sera porté à 4 vol. in-4 et peut être regardé comme unique. Sur le plat avant ce titre, on lit : Manuscrit de la bibliothèque de M. le marquis de Quincy de Saint Maurice. — Donné à la bibliothèque du Roi par M. Beffara, le 10 juillet 1820.

HENRI IV. 17

Ce Recueil contient deux estampes historiques et trente et 1589.
un portraits relatifs au temps de la Ligue. Ces pièces sont des
épreuves médiocres, en général, et peu rares, sauf celle
qui représente l'assassinat de Henri III, décrite ci-avant. Les
écrits manuscrits qui sont dans ce volume peuvent avoir quel-
que intérêt pour l'histoire du temps.

Ce petit Recueil est beaucoup trop vanté dans son titre.
Il n'est nullement comparable à celui formé par Pierre de
l'Estoile (voir ci-avant).

Portrait de Bernard de Palissy et *fac-simile* de sa signa- 1589?
ture, du cabinet de M. Prevot, à Brelles. — Écritoire
du même auteur, cabinet de M. Sauvageot. *S. Ange
et Liveton del. Langlois et Pérée sculpt.* Pl. in-fol. en
hauteur.

La date de la mort de Bernard de Palissy n'est pas connue.

Portrait de Bernard Palissy, terre émaillée, du cabinet
de M. Prevot, à Brelles, Partie d'une pl. coloriée
in-fol. en haut. Willemin, pl. 290.

Il est douteux que ce soit le portrait du célèbre créateur de
la poterie émaillée en France.

1590.

Tombeau d'Anne du Châtelet, abbé de Flabemont et 1590.
de Clairlieu, etc., vicaire-général de Langres, dans Janvier 6.
l'église cathédrale de Langres. *Ravenet sculp. Pag.* 72.
Pl. in-fol. en haut. Calmet ; Histoire généalogique de
la maison du Châtelet, à la p. 72.

Le cardinal Cajetan, à cheval, sous un dais porté par Janvier. 21.

x 2

1590.
Janvier 21.

quatre hommes. En haut : Le vray pourtraict de l'illustrissime et Reverendissime Cardinal Cajetain, député légat en France, etc. Estampe in-fol. en haut., grav. sur bois.

Janvier.

Portrait du cardinal Cajetan, légat en France, en buste, tourné à gauche. Médaillon ovale; on lit autour : ERRICUS CARD. CAETANUS, etc. Au-dessous, douze vers latins. GL, 1590. *Rab. excud.* Estampe in-8 en haut.

> Il y a une épreuve de cette estampe dans le Recueil formé par P. de l'Estoile, feuillet xxvii. (Voir à l'année 1589, à la fin.)

Portrait de François Panigerola, en buste, de face. On lit au-dessous : FRANCISCUS PANIGEROLA et quatre vers latins. Estampe in-8 en haut.

> Il y a une épreuve de cette estampe dans le Recueil formé par P. de l'Estoile, feuillet xxvii. (Voir à l'année 1589, à la fin.) Au-dessus, une note manuscrite de la main de P. de l'Estoile porte : *Le Prédicateur du Légat.*

Février 11.

La délivrance de la ville de Dieppe, assiégée par le duc de Mayenne. Vue du combat. On lit en haut : DIEPE; dans le champ, les noms des personnages et des corps de troupes; en bas, huit vers allemands et : *La ville de Diepe assiege par le Duc du Mayne a este deliure par le Roy de Navarre,* 11 *Febr.* 1590. Estampe in-4 en larg.

Vue de la bataille donnée par le roi de Navarre contre le duc de Mayenne près de Dieppe. En haut, la ville

et : *Diepen*. Noms, légendes et lettres de renvoi dans le champ. En bas, à gauche, le titre en allemand. Estampe in-4 en larg.

1590.
Février 11.

Bataille donnée par le roi de Navarre contre le duc de Mayenne. Noms dans le champ. En bas, le titre en allemand. Estampe in-4 en larg.

Portrait de Bertrand d'Argentré, historien, en buste, tourné à gauche. *N. Larmessin sculp*. Estampe in-4 en haut. Bullart, t. I, p. 163, dans le texte.

Février 13.

Vue de l'ordonnance des troupes avant la bataille d'Ivry. Dans le champ, noms et légendes. En bas, huit vers allemands et : *Voicy l'ordonnance et le plan de la chaussee d'Iury*, etc., et la date. Estampe in-4 en larg. *Rare*.

Mars 14.

Vue de la disposition des troupes avant la bataille d'Ivry. Dans le champ, les noms en français. En bas : *Le plan de la bataille d'Iury la chaussee gangnee par le roy tres chrestien*, etc., et la date. Estampe in-4 en larg. *Rare*.

La bataille d'Ivry, près de la ville de Dreux. Vue de la bataille. On lit en haut : DREUX, et dans le champ, les indications des personnages et des troupes; en bas, huit vers allemands et *A°* 1590. Estampe in-4 en larg. *Rare*.

Vue de la bataille d'Ivry. En haut : *Dreux*. Dans le champ, indication des personnages et troupes. En

1590.
Mars 14.

bas, le titre de la bataille en allemand et la date. Estampe in-4 en larg. *Rare.*

Le duc de Mayenne voulant secourir la ville de Dreux est contraint par le roi de Navarre à se retirer. Vue de la bataille d'Ivry. Dans le champ, noms. En haut : Dreux. En bas, huit vers allemands et : *Le Duc du Meyne cuydant secourir à la ville de Dreux*, etc., et la date. Estampe in-4 en larg. *Rare.*

La bataille d'Ivry, bas-relief par Francheville (Francavilla), au musée des Monuments français. Pl. in-8 en larg., grav. par C. Normand. London, t. IX, n° 59. == Pl. in-8 en haut. A. le Noir; Musée des Monuments français, t. III, pl. 126, n° 113. == Partie d'une pl. grand in-4 en larg. De Clarac; Musée de sculpture, pl. 234.

Médaille d'Henri IV pour la bataille d'Ivry. Partie d'une petite pl. Luckius; Silloge numismatum, etc., dans le texte, p. 323.

Médaille du même. Idem. Petite pl. Daniel, t. IX, p. 474, dans le texte.

Médaille du même. Idem. Petite pl. Van Loon, t. I, p. 404, dans le texte.

Trois médailles d'Henri IV relatives à la bataille d'Ivry. Partie d'une pl. in-fol. en haut. Trésor de numismatique et de glyptique. Médailles françaises, 1re partie, pl. 27, n°s 3, 4, 5.

Deux portraits de Charles de Balsac, seigneur de Cler- 1590.
mont, d'Entragues, etc., mort à la bataille d'Ivry, Mars 14.
sous la cotte d'armes du roi Henri IV, en buste.
Deux dessins in-fol. en haut. Bibliothèque impériale,
manuscrits, boetes de l'ordre du Saint-Esprit, Balsac.

Tombeau-épitaphe de Henry Pot, premier tranchant et
porte-cornette blanche des rois Henri III et Henri IV,
blessé à mort à la bataille d'Ivry, en marbre blanc
et noir, au-dessus du bénitier, du costé de l'epistre,
entre la sacristie et la porte du cloistre, dans le sanc-
tuaire de l'église des Célestins de Marcoussy. Dessin
in-fol. en haut. Bibliothèque impériale, manuscrits,
boetes de l'ordre du Saint-Esprit, Pot.

Vue de la prise du fort de la Cluse sur le duc de Savoie. Avril 2.
Estampe in-fol. en larg. Dans le champ, lettres de
renvoi. En haut, en caractères imprimés : PRINSE DU
FORT DE LA CLUSE sur le Duc de Sauoye, par le sieur
de Lurbigny, Lieutenant du Roy Tres-chrestien, as-
sisté des troupes de Geneue, etc. Au-dessous, expli-
cation des lettres de renvoi et long récit, en carac-
tères imprimés. Feuille in-fol. mag° en haut. *Rare*.

> Il y a des exemplaires qui ont des différences dans les lé-
> gendes imprimées.

Portrait de Guy de Laval-Montmorency, marquis de Avril 12.
Nesle, gentilhomme de la chambre du roi Henri IV.
Tableau de l'école française du XVIe siècle, Musée de
Versailles, n° 3233.

Mausolée du cardinal de Bourbon (Charles X), par Bar- Mai 9.

1590.
Mai 9.

thélemy Prieur et Jean Goujon, à l'abbaye de Saint-Denis. Pl. in-8 en haut. A. Lenoir; Histoire des arts en France, pl. 100.

Colonne érigée à Charles de Bourbon, cardinal, proclamé par la Ligue, roi de France, sous le nom de Charles X, surmontée d'une statue de ce prince, à l'abbaye de Saint-Denis. Pl. in-8 en haut. Al. Lenoir; Musée des Monuments français, t. III, pl. 124, n° 112.

Portrait de Charles de Bourbon, cardinal, archevêque de Rouen (Charles X), à genoux, vitrail des Cordeliers de Paris. Dessin colorié in-fol. en haut. Gaignières, t. X, 4, E.

CHARLES CARDINAL DE BOVRBON ARCH. DE ROUEN APE DE S. G. Portrait du cardinal de Bourbon (Charles X), tourné à droite. Médaillon ovale. Estampe in-16 en haut., grav. sur bois. *Rare*.

> Ce portrait est placé au verso du second feuillet de l'opuscule suivant : « De la Succession du droict et prerogative du premier prince du Sang, deferée à M. le Cardinal de Bourbon, par la loy du Royaume et le decez de Francois de Valois, duc d'Anjou. » Paris, 1588, in-16.
> Un portrait d'Henri III est aussi placé dans cet opuscule.

Portrait de Charles de Bourbon, cardinal, archevêque de Rouen (Charles X), en buste, tourné à droite. Médaillon ovale. Autour, le nom. En bas, quatre vers : *Vous qui remarquerez*, etc. *Thomas de leu Fe. et Excu.* Estampe petit in-8 en haut.

Portrait du même, en buste, tourné à gauche. Au-dessous : Carolus Borbonius Cardinalis. Très-petite estampe en haut. 1590. Mai 9.

<small>Cette petite pièce est peut-être d'une suite de portraits.</small>

Portrait de Charles, cardinal de Bourbon, en buste, tourné à gauche. Médaillon ovale. Autour, le nom : Charles de Bourbon X du nom, Roy de France. En bas, quatre vers : *Heureuse soit, O Dieu*, etc. *Harrewyn fecit*. Estampe in-12 en haut. Mémoires pour servir à l'histoire de France, par P. de l'Estoile, édition de 1719, t. II, à la p. 3. = Même planche. Journal — de Henri III, t. I, édition de 1720, 1re partie, à la p. 92.

Portrait de Charles, cardinal de Bourbon (Charles X). *A3. piux. M. Aubert sculp*. Estampe in-8 en haut. Velly, Villaret et Garnier; Portraits, t. III, p. 39.

Trois médailles et monnaies du cardinal de Bourbon, Charles X. Trois petites pl. Daniel, t. IX, p. 448.

Médaille de Charles X (le cardinal de Bourbon). Pl. in-12 en larg. Köhler, t. I, p. 329, dans le texte.

Médaille du même. Rev. In armis avit a et jus. Partie d'une pl. lithogr. in-fol. en larg. Ducarel; Antiquités anglo-normandes, pl. 34, n° 124.

Médaillon de Charles X, roi des Français (le cardinal de Bourbon). Partie d'une pl. in-4 en haut. Tobiesen

1590.
Mai 9.

Duby; Pièces obsidionales. — Récréations numismatiques, pl. 3, n° 2.

Médaille de Charles X, roi des François (le cardinal de Bourbon). Rev. les attributs de la royauté et du sacerdoce. Partie d'une pl. in-4 en haut. Tobiesen Duby; Pièces obsidionales. — Récréations numismatiques, pl. 3, n° 5.

Trois médailles de Charles X, le cardinal de Bourbon. Partie d'une pl. in-fol. en haut. Trésor de numismatique et de glyptique. Médailles françaises, 1re partie, pl. 24, nos 2, 3, 4.

Médaille de Charles de Bourbon, cardinal, archevêque de Rouen (Charles X). Partie d'une pl. in-fol. en haut. Trésor de numismatique et de glyptique. Médailles françaises, 1re partie, pl. 50, n° 1.

Médaille de Charles, cardinal de Bourbon, dit Charles X. Rev. *Regale Sacerdotum.* Partie d'une pl. in-8 en haut. Berry; Études, etc., pl. 60, n° 4, t. II, p. 474.

Sceau de Charles X (cardinal de Bourbon). Partie d'une pl. in-fol. en haut. Trésor de numismatique et de glyptique. Sceaux des rois et reines de France, pl. 17, n° 2.

Deux monnaies du cardinal de Bourbon (Charles X). Dessin, feuille in-fol., supplément à Le Blanc, manuscrit de la bibliothèque de l'Arsenal, f. 39.

Monnaie de Charles X (le cardinal de Bourbon). Partie d'une pl. in-4 en haut. Thom. Pembrock, p. 4, pl. 32.

1590.
Mai 9.

Monnaie de Charles de Bourbon, cardinal, légat d'Avignon, dit de Vendôme (le cardinal de Bourbon. = Charles X). Petite pl. grav. sur bois. Argelati, t. V, p. 72, dans le texte.

Monnaie de Charles X (le cardinal de Bourbon). Petite pl. grav. sur bois. Idem, p. 73, dans le texte.

Monnaie du même. Partie d'une pl. lithogr. in-fol. en larg. Ducarel; Antiquités anglo-normandes, pl. 34, n° 126.

Monnaie du même. Partie d'une pl. in-4 en haut. Tobiesen Duby; Pièces obsidionales. — Récréations numismatiques, pl. 3, n° 6.

Monnaie du même. Pl. in-4 en haut. Conbrouse, t. III, pl. 75.

Deux monnaies de Charles X (le cardinal de Bourbon), dont une avec les types d'Henri III. Partie d'une pl. in-4 en haut. Conbrouse, t. III, pl. 76, n°s 1, 2.

<small>Le catalogue à la fin du volume ne fait pas mention des pièces de cette planche.</small>

Trois monnaies de Charles X, le cardinal de Bourbon. Partie d'une pl. in-fol. en haut. Trésor de numismatique et de glyptique. Histoire par les monuments de

1590.
Mai 9.
l'art monétaire chez les modernes, pl. 12, n°ˢ 1, 2, 9.

Monnaie de Charles X (le cardinal de Bourbon). Partie d'une pl. in-4 en haut. Du Cange; Glossarium, 1840, t. IV, pl. 17, n° 2.

Monnaie du même. Partie d'une pl. in-4 en haut. Idem, n° 6.

Monnaie de Charles X, le cardinal de Bourbon. Petite pl. grav. sur bois. Fillon; Considérations — sur les monnaies de France, p. 182, dans le texte.

Trois monnaies de Charles, cardinal de Bourbon, dit Charles X, de l'année 1590. Partie d'une pl. in-8° en haut. Berry, Études, etc., pl. 60, n°ˢ 2, 3, 5, t. II, p. 474.

Mai 14. Relativement à la procession de la Ligue qui eut lieu ce jour, voir à l'année 1593.

Juin. Vue de la ville de Paris. Indications dans le champ. En haut : PARIS. En bas, six vers allemands et : *La ville de Paris auecq ses nouelles Fortifications, lieux et places esquelles Le Roy de France tient son Camp. A° 1590.* Estampe in-4 en larg.

Vue des environs de Paris jusqu'à Senlis, au bas, à droite, remplis de troupes, parmi lesquelles est le duc de Mayenne. Dans le champ, lettres et numéros de renvoi. En bas : *Lisz hierüon inder Parisischen Zeitung,* 1590. Estampe in-4 en larg.

Deux portraits de François du Plessis, seigneur de Richelieu, grand prevost de France, chevalier des ordres le 31 décembre 1585, en pied. Deux dessins in-fol. Bibliothèque impériale, manuscrits, boetes de l'ordre du Saint-Esprit, du Plessis. — 1590. Juillet 10.

Médaillon relatif à Notre-Dame de Lorette, que l'on peut croire avoir été envoyé de Rome aux ligueurs vers cette époque. Pl. in-8 en haut. Mémoires de la Société des sciences, lettres et arts de Nancy, 1847. G. Rolin, Aug. Digot, p. 1 et suiv. — Juillet 15.

Vue de la Santa Casa de Lorette, portée par deux anges. Estampe in-8 en larg. Au-dessous, des prières en latin et en français, imprimées, avec la date du 15 juillet 1590, à Paris, chez Guillaume Bichon. Feuille in-fol. en haut.

> Il y a une épreuve de cette estampe dans le Receuil formé par P. de l'Estoile, feuillet xxiii. (Voir à l'année 1589, à la fin.)

Épitaphe de Robertus Garnier et de cinq autres personnes de sa famille, avec leurs bustes, contre le mur, dans la chapelle de Saint-Joseph de l'église des Cordeliers de la ville du Mans. Deux dessins in-fol. en haut. Recueil Gaignières à Oxford, t. VIII, f. 65, 66. — Août 5.

Vue de la ville de Paris, assiégée par le roi de Navarre et délivrée par le duc de Parme; des chariots y entrent. Indications dans le champ. En bas, douze vers allemands et la date, sans numéro. Pl. in-4 en larg. — Août 19.

1590.
Août 19.
Tombe de Charles Gouffier, chevalier de Malte, en pierre, proche le mur, à gauche de l'autel, dans la chapelle de Saint-Jean de l'église de Saint-Maurice d'Oiron. Dessin in-fol. en haut. Bibliothèque impériale, manuscrits, boetes de l'ordre du Saint-Esprit, Gouffier.

Août 27.
Portrait de Sixte V, pape, à mi-corps, tourné à droite, donnant sa bénédiction. En haut, à gauche, ses armoiries. Estampe in-4 en haut.

> Il y a une épreuve de cette estampe dans le Recueil formé par P. de l'Estoile, feuillet xxvii. (Voir à l'année 1589, à la fin.)
> Une note de la main de P. de l'Estoile, mise au-dessous de ce portrait, porte que l'on disait publiquement à Rome que le diable avait emporté ce pape, parce que l'on le tenait pour politique et fauteur du parti du roi (Henri IV).

Deux monnaies du pape Sixte V, frappées dans le Comtat Venaissin. Partie d'une pl. in-fol. en haut. Trésor de numismatique et de glyptique. Histoire par les monuments de l'art monétaire chez les modernes, pl. 17, nos 4 (texte n° 3), 5 (texte n° 4).

Août 31.
Relatione dell'assedio di Parigi, col dissegno di quella città e de' luoghi circonvinici, alla Sta di N. S. Gregorio Papa XIIII Principe ottimo di Filippo Pigafetta. In Roma. Appresso Bartolomeo Grassj, 1591. Petit in-4, lettres rondes, fig. Ce volume contient :

1. Le titre ci-dessus gravé dans un portique au haut duquel sont les armes du pape. Pl. petit in-4 en haut.

HENRI IV. 29

2. Plan figuré de Paris et de ses environs, avec des tableaux de renvois et les armes de France et celles de la ville de Paris. En bas, à droite : *Appresso Bartolomio Grassi*. Pl. in-fol. m° en larg., à la fin du volume, p. 88. *1590. Août 31.*

—

L'ASNE DU BON PARTI, EN AOUST 1590. Au-dessous de ce titre, un âne avec un bât, allant à droite. Dessin grand in-8 en larg. Ce dessin est dans le Recueil formé par P. de l'Estoile, feuillet xxiv. (Voir à l'année 1589, à la fin). *Août.*

Carte ou plan à vue d'oiseau de Paris et de ses environs jusqu'à Dreux, Chartres, Montereau, Soissons, pour servir à la marche du duc de Parme sur la capitale. Dans le champ, les noms des lieux et du duc de Parme. En bas, titre en allemand et sa traduction : *Descriptio de la ville de Paris auecq les villes, citez et villages circonuoisins*. Sans numéro. Estampe in-4 en larg. *Septemb. 3.*

Le duc de Parme devant Paris, repousse le roi de Navarre, qui se met en retraite. On lit en haut : PARIS ; dans le champ, les noms des chefs des troupes, et en bas, huit vers allemands avec la date. Sans numéro. Estampe in-4 en larg.

Le duc de Parme fait entrer des vivres dans Paris. En haut à droite, le roi de Navarre se retirant. En haut à gauche : PARIS, Noms dans le champ, en bas titre en allemand 3 septembre 1590. Estampe in-fol. en larg.

1590. Retraite du duc de Parme de Paris, après avoir délivré cette ville : il est suivi par beaucoup d'habitans. On lit, en haut à gauche : PARIS; on voit une partie de la ville; divers corps de troupes et chariots en retraite. En bas huit vers allemands. Sans numéro Estampe in-4 en larg.

> Cette pièce ne porte pas de date, tandis que toutes les autres pièces de cette catégorie en ont.

Le duc de Parme devant Paris repoussé par le roi de Navarre. En bas légende allemande. P. 817, 14. Estampe in-fol. en larg. Khervenhiller, t. III, à la page 817.

Septemb. 8. Le siége de Lagny. On lit en haut : LANIACI EXPUGNATIO. 322. Les lettres A et R indiquent des renvois; En bas l'explication de ces renvois. Pl. in-fol max. en larg. Dondini, historia de rebus in Gallia gestis etc. p. 322.

> Cette estampe est postérieure de plus de quatre-vingts ans à cet événement; mais elle semble faite sur un dessin ou des documents du temps.

Septemb. 11. Portrait de Marie Dudrac, gravé par Thomas de Leu. Estampe petit in-8. — Oraison funèbre faite sur le trépas de noble et vertueuse demoiselle Marie Dudrac, veuve de M. Jacques Aurillon jadis conseiller du Roy à Paris, Paris, J. Corbon 1590, in-8.

> Marie Dudrac mourut en réputation de sainteté.

Septemb. 24. Le siége de Corbeil. On lit en haut : CORBOLII EXPUGNA-

TIO 348. Les lettres A à T indiquent des renvois. En bas les explications de ces renvois. Pl. in-fol. en larg. Dondini, historia de rebus in Gallia gestis, etc. p. 348.

1590.
Septemb. 24.

> Cette estampe est postérieure de plus de quatre-vingts ans à cet événement ; mais elle semble faite sur un dessin où des documents du temps.

Portrait de Jacques Cujas en buste, de face. Médaillon ovale, en bas : Jacobus Cuiacius ictus præclarissimus. Estampe in-8 en haut.

Octobre 4.

Portrait du même en buste, de face. Médaillon ovale. Autour le nom, en bas, quatre vers latins : *Ecquid tu vita (Cujaci maxime)*, etc. Estampe petit in-4 en haut.

Portrait du même en buste, tourné à droite. En bas, Jacobus Cuiacius Tholosanus moriebatur anno M. DXC, etc. Estampe petit in-4 en haut.

Portrait du même de face dans un ovale, *N. Larmessin sculp*. Estampe in-4 en haut. Bullart t. I, p. 244, dans le texte.

Portrait du même. Tableau du XVIIe siècle. Musée de Versailles n° 3185.

Le siége de la ville de Villefranche, par Charles I I, duc de Lorraine. Dans deux cartouches, en haut, le titre ; en bas, l'explication des lettres du renvoi, et : Faict à Nancy avec privilége de son Altesse, par Alexandre Vallée 1591. Estampe in-fol. magno, en larg.

Octobre 9.

1590.
Octobre.
Buste de François de Montholon II du nom, garde des sceaux de France, en marbre, de la chapelle de la famille de Montholon. Musée de Versailles n° 2716.

Ce buste a fait partie du musée des monuments français.

Nov. 23. Épitapbe de Jehan de Lamebray, avec un homme à genoux devant le crucifix, contre le mur de la closture du chœur dans la chapelle de la Vierge du costé de l'évangile, dans l'église de l'abbaye de Saint-Taurin d'Évreux. Dessin grand in-4. Recueil Gaignières à Oxford, t. V, f. 85.

Novembre. Représentation qui paraît être une tapisserie, sur laquelle on voit Notre-Seigneur et les deux disciples allant à Emmaus, André Thévet à genoux et derrière lui saint André. On y lit : « André Thévet cosmographe de quatre roys de France, chevalier du saint Sépulcre, après avoir visité la sainte Cité de Jérusalem et autres contrées prises d'un pol (pôle) à l'autre, fit faire cette pièce (sic) Pries Dieu pour luy. » Dessin in-4 en larg. Recueil Gaignières à Oxford t. XVI, f. 61.

Portrait d'André Thévet à mi-corps, la main gauche sur des livres. Au-dessous, six vers : *Postquam lustrasti terrarum*, etc. Estampe petit in-fol. en haut. Thévet. Pourtraits, etc. 1584, après l'avis au lecteur.

Portrait d'André Thévet à mi-corps, tenant un compas avec lequel il prend une mesure sur le globe terrestre, tourné à droite. Médaille ovale, dans un sou-

bassement décoré de figures et d'ornements. En bas, sept vers : *Andreæ fuit hæc Theveti imago*, etc. Estampe in-4 en haut., grav. sur bois, Thevet, cosmographie t. I, après la préface.

1590.
Novembre.

La methode curative des playes et fractures de la teste humaine ; avec les portr. des instruments necessaires pour la curation d'icelles, par Ambroise Paré, Paris, J. le Roger 1561 petit in-8, fig. Cet ouvrage contient :

Déc. 22.

Portrait d'Ambroise Paré en buste, tourné à droite, ovale ; on lit autour : Labor improbus omnia vincit. Estampe petit in-8 en haut. grav. sur bois, au verso du titre.

> Ce volume contient aussi des figures d'instruments de chirurgie.
> Suivant P. de l'Estoile, A. Paré mourut le 20 décembre.

Cinq livres de chirurgie par Ambroise Paré. Paris, André Wéchel 1572, petit in-8 fig. *très-rare*. Ce volume contient :

Portrait d'Ambroise Paré dans un médaillon ovale. Estampe in-8 en haut., grav. sur bois, en tête du volume.

Diverses figures représentant des opérations chirurgicales. Pl. in-8 en haut. grav. sur bois dans le texte.

———

Portrait d'Ambroise Paré, en buste, tourné à droite. En haut à gauche : anno ætatis 72, 1582 ; à droite, légende en trois lignes. Estampe in-8 en haut.

1590.
Déc. 22. Portrait du même en buste, tourné à droite. En haut à gauche : ANNO ÆTATIS 75 1584. GIULLIS HORBECK FECIT, en bas, deux vers latins : *humanam* AMBROSII, etc. Estampe in-8 en haut.

Portrait du même en buste tourné à gauche. Estampe in-4 en haut. Bullart t. II p. 101, dans le texte.

Portrait du même en buste, tourné à droite. En bas, dans une tablette : LABOR IMPROBUS OMNIA VINCIT. A. P. AN. ÆT. 48. (le 4 à rebours) et le monogramme de Réné Boivin. Estampe in-12 en haut. *Très-rare.*

Portrait du même en buste, tourné à droite. En haut à gauche : ANNO ÆTATIS 75 1585. En bas légende en deux lignes. Estampe in-8 en haut. grav. sur bois.

Portrait du même, *Pinx. W. Fiquet sculp.* Estampe in-8 en haut. Velly, Villaret et Garnier, portr. t. II. p. 99.

Portrait du même en buste tourné à droite, au-dessus, en caractères imprimés : IN EFFIGIEM AMBROSII PARÆI, ANNO ÆTATIS 68. Estampe in-12 en haut., grav. sur bois.

Portrait du même en buste, d'après un tableau de l'École de Médecine de Paris. *Engraved by W. Holl.* Estampe in-8 en haut. The Gallery of portraits, society for the diffusion of useful Knowtedge, vol. 5, à la p. 69.

1590. Portrait de Guillaume de Salluste du Bartas, poëte, en

buste tourné à gauche, dans le fond : *Larmessin sculp*. Estampe in-4 en haut. Bullart, t. II, p. 359. 1590.

Portrait de Guillaume de Salluste du Bartas, poëte, vêtu en costume romain et couronné de laurier, sur le frontispice du volume intitulé : Les Marguerites poétiques, etc. (Voir à 1585, décembre 27.)

Monument érigé à la mémoire de Germain Pilon, sculpteur français, par Al. Lenoir, au musée des monuments français. Partie d'une planche in-8 en larg. Al. Lenoir, musée des monuments français, t. III pl. 117 n° 454.

Portrait en pied de Christine de Dannemark, femme de François duc de Lorraine, tableau du temps appartenant à Mademoiselle de Guise, à Mademoiselle de Montpensier et porté au château d'Eu. Dessin in-fol. en haut. Gaignières, t. XI, 44. = Partie d'une planche in-fol. en larg. Montfaucon t. V, pl. 42 n° 4.

Monnaies de Louis de Gonzague et Henriette de Clèves duc et duchesse de Nivernais. Partie d'une planche in-fol. en haut., lithogr. Morellet, le Nivernois, atlas pl. 119 n° 33, t. II, p. 254.

<small>Louis de Gonzague mourut le 23 octobre 1595, et Henriette de Clèves, en 1602.</small>

Trois personnages, deux hommes et une dame, de cette époque, sans indication de ce qu'étaient ces monuments. Trois dessins in-12 en haut. Gaignières, t. X, 22.

1590. Paysage dans lequel est un roc que plusieurs religieux cherchent à détruire. Des moines et des diables sont sur le devant. En haut : la tour de vive foy, sappée en vain par les suppost de l'Antechrist. En bas à gauche : M. 1590. Estampe in-fol. en larg. *Rare.*

Composition représentant Jésus-Christ devant un édifice, dont des moines cherchent à détruire la base; à droite, la tour de Vive Foy, Thorn des Glaubens; en bas, explication en allemand, et en français. Au bas de celle-ci : Composé par un Repenti cordelier. Estampe in-4 en haut.

« Chanson nouuelle du Biernois sur le chant de Salisson, Ortoillon, etc. » Au-dessous de ce titre, une figure représentant un escadron allant à gauche. Petite estampe in-12 en larg. grav. sur bois. Au-dessous, des couplets en deux colonnes. Feuille in-4 en haut. *Très-rare.*

Il y a une épreuve de cette estampe dans le Recueil formé par P. de l'Estoile, feuillet xxv. (Voir à l'année 1589, à la fin.)

« La pauureté et lamentation de la Ligue. » Au-dessous de ce titre, une figure représentant un paysage dans lequel on voit un arbre cassé, au bout duquel est une couronne, avec diverses légendes. Estampe grav. sur bois, grand in-4 en larg. Au-dessous, des vers en deux colonnes. A Paris, par Jean Le Clerc. Feuille in-fol. maximo en haut. *Très-rare.*

Il y a une épreuve de cette estampe dans le Recueil formé par P. de l'Estoile, feuillet xxx. (Voir à l'année 1589, à la fin.)

De gli abiti antichi e moderni di diverse parti del mondo libri due fatti da Cesare Vecellio e con discorsi da lui dichiaradi. Venetia, 1590, in-8, fig. Cet ouvrage contient :

1590.

Quatre cent vingt planches représentant des costumes, dont quelques-uns sont français, gravé sur bois, in-8 en haut.

Il y a une édition semblable à celle-ci, publiée en 1664.

La devise des armes des chevaliers de la Table ronde, lesquels estoyent (du temps) du très-renommé et vertueux Artus, roy de la grand Bretaigne, avec la description de leurs armoiries. Lyon, Benoist Rigaud, 1590, in-16, fig. Ce volume contient :

Un grand nombre d'écussons d'armoiries. Petites planches gravées sur bois, une sur chaque page, dans le texte.

Le bastiment, érection et fondation des villes et citez assises ès trois Gaules, avec le catalogue d'icelles (par Claude Champier), plus un traité de la propriété des bains, fleuves et fontaines admirables (par Symphorien Champier, traduit par Claude Champier); le tout reueu et augmenté par J. Le Bon, médecin à Lyon. Lyon, par Benoist Rigaud (de l'imprimerie de Pierre Chastain, dit Dauphin), 1590, in-16, fig. Ce volume contient :

Plusieurs planches représentant des édifices et des sujets divers, très-petites, en largeur, gravées sur bois, dans le texte.

1590. Canon portant la date de 1590 et l'inscription : *Claudius a Guizia abbas Cluniacensis fieri fecit.* Musée de l'artillerie, de Saulcy, n° 2834.

> Claude de Guise, abbé de Cluny, fils naturel de Claude Ier, duc de Guise, fut un des ligueurs les plus zélés. Il mourut en 1612.

Médaille d'Henri IV. Rev. Henri de Lorraine, duc de Guise, surnommé le Balafré, tué par ordre du roi Henri III, en 1588, à Blois. Partie d'une pl. in-fol. en haut. Trésor de numismatique et de glyptique, Médailles françaises, 1re partie, pl. 27, n. 2.

Médaille du duc de Mayenne. Partie d'une petite planche. Luckius, Silloge numismatum, etc., dans le texte, p. 323.

> Arrest de la court des monoies sur le decry des Philipes Dalles dargēt suivant lordonnance cinq cens septante sept. Paris, veufue Nicolas Rosset, 1590, in-12, fig. Cet opuscule contient :

Figures représentant des monnaies. Petites pl. grav. sur bois, dans le texte.

Demi-franc d'Henri IV, frappé à Saint-Lô. Petite planche gravée sur bois. Lecointre-Dupont, Lettres sur l'histoire monétaire de la Normandie, p. 95. dans le texte. = Petite planche gravée sur bois. Fillon, Considérations — sur les monnaies de France, p. 186, dans le texte.

Monnaie frappée par Jacques de Matignon, maréchal de France, à Saint-Lô. Partie d'une pl. in-8 en haut. Fillon, Considérations — sur les monnaies de France, pl. 3, n° 2. 1590.

Monnaie frappée par la Ligue, dite des politiques, de l'année 1590. Partie d'une pl. in-8 en haut. Berry, Études, etc., pl. 60, n° 1, t. II, p. 474.

Monnaie de Philippe II, roi d'Espagne, frappée à Arras. Partie d'une pl. lithogr. in-8 en haut. Hermand, Histoire monétaire de la province d'Artois, pl. 8, n° 83.

Bas-relief rond en étain, qui paraît représenter une des victoires de Henri IV, ou la prise d'une ville, trouvé dans des fouilles de l'égout Montmartre, à Paris; diamètre, 170 millimètres. Partie d'une pl. in-fol. en haut. Trésor de numismatique et de glyptique, Recueil général de bas-reliefs et d'ornements, pl. 27, n° 1. 1590?

Personnages se battant dans une chambre, dans le plus complet désordre. En haut : Discordia. En bas, deux vers latins, deux vers allemands, et au milieu deux vers français : *De peu vault mieux*, etc. M. de Vos figuravit. Crisp. Vande Pass sculp et excud. — Une famille assise paisiblement à table. En haut : *Concordia*. Idem, deux vers français : *En paix avons contentement*, etc. Idem, deux estampes in-4 en largeur.

<small>Ces deux pièces sont hollandaises; je les cite à cause de la partie française de leurs légendes.</small>

1590? Une famille assise paisiblement à table. En bas : Con-
cordia, deux vers latins, deux vers allemands, et au
milieu deux vers français : *En paix auons contente-
ment*, etc. *Robert Boissart feci.*

 Cette pièce est une imitation de celle précédente de Crispin
de Pas.

Réunion nombreuse d'hommes et de femmes se livrant
à des extravagances. En haut : Stultorum infinitus
est numerus. *Eccle cap.* i, n° 16. En bas, seize vers
hollandais et seize vers français. *Jean Galle excudit.
P. Breugel inventor.* Estampe in-fol. magno en larg.

 Cette pièce est hollandaise; je l'indique à cause de ses
légendes françaises, et parce qu'elle peut présenter quelque
intérêt historique.

Jésus-Christ portant l'agneau paschal, des personnages
saints et religieux, dans le ciel et au-dessous; tablettes
avec légendes en français et en allemand. En bas,
à droite : Desolatio inter fratres. Au-dessous, lé-
gende en français et en allemand : *Ceux-ci sont ma
mère et mes frères*, etc. Estampe in-fol. en larg.
Rare.

 Même note.

Moines, dont l'un fait des calculs sur une table, et les
autres sont occupés à divers travaux. Au fond, un
moulin. Lettres de renvoi dans le camp. En bas, au
milieu, l'explication des renvois; à gauche, huit vers
français : *Les payens ne uouloient*, etc.; à droite,

huit vers allemands. Estampe petit in-fol. en larg. 1590? Rare.

> Même note.

Portrait de Louise de Hallewin, dame de Cypierre. Tableau de l'école française du xvɪᵉ siècle, musée de Versailles, n° 3112.

> Elle fut mariée à Philibert de Marcilly, seigneur de Cypierre, en 1560. On ignore les dates de sa naissance et de sa mort.

Portrait de Jeanne de Hallewin, dame d'Alluye. Tableau de l'école française du xvɪᵉ siècle, musée de Versailles, n° 3113.

> Elle était fille d'honneur de Catherine de Médicis; elle fut mariée en 1559 à Florimond Robertet, seigneur d'Alluye. On ignore les dates de sa naissance et de sa mort.

Portrait de François d'Apelvoisin, seigneur de la Fougereuse et de la Roche-du-Mayne. Tableau de l'école française du xvɪᵉ siècle, musée de Versailles, n° 3114.

Portrait de Bourgueville en buste, dans un cartouche. En bas : PAR . JUSTICE . PAIX . ANNO 1570 . SUÆ ÆTATIS 64. Bas-relief à Caen. Pl. in-8 en haut. Dibdin, A bibliographical — tour, t. 1, à la page 298, dans le texte.

> Bourgueville (ou De Bras de Bourgueville), auteur du livre intitulé : Les recherches et antiquités de la ville et université de Caen, etc. A Caen, 1588, in-8. Ce portrait est au verso du titre.

1590? Portrait en buste de Antoine de Gelas, seigneur de Leberon, neveu du maréchal de Montluc, d'après un dessin du temps. Partie d'une pl. in-fol. en haut. Montfaucon, t. V, pl. 35, n° 2.

Figure de Madeleine Potier, femme de Bernard Prevost, second président au Parlement de Paris, mort le 22 septembre 1585, auprès de son mari, sur leur tombe dans le chœur des Célestins de Paris. Dessin in-fol. en haut. Gaignières, t. IX, 65. = Partie d'une pl. in-4 en larg. Millin, Antiquités nationales, t. I, n° 111, pl. 24, n° 1.

Deux médaillons représentant deux femmes en buste. Sur celui à gauche : *Nicolea a Vienna;* sur l'autre : *Loyse de Vienne.* Au milieu, en caractères imprimés : *Jan de Gardesy Montalbanois à Jan Jaques Boissard Bisontin.* Suivent quatorze vers français. Sous chaque médaillon, quatre vers latins. Estampe in-fol. en larg.

La vie, legende, miracle, et messe de monseigneur S. Mathurin de Larchant, hystoriée en vers. Paris, pour Claude de Montrueil, sans date. Petit in-4, lettres rondes, fig. Ce volume contient :

Figure représentant le transport d'une châsse entourée de prêtres. Pl. in-12 carrée grav. sur bois, sur le titre.

Dix-huit figures représentant des sujets relatifs à l'ou-

vrage. Pl. in-12 grav. sur bois, dans le texte. Il y 1590?
en a de répétées.

> Le dernier miracle cité est indiqué comme ayant été fait le 21 avril 1530.

Tapisserie en soie brodée faisant partie d'une tenture aux insignes de Pierre de Gondy, évêque de Paris, premier de ce nom, et garniture de lit à ses armes, provenant du château de Villepreux. Musée de l'hôtel de Cluny, n°ˢ 1703, 1704.

Livre de figures ponctuées, contenant plusieurs dessins pour apprendre à marquer le linge, à faire de la broderie et de la tapisserie. Sans titre, ni texte. Recueil de dessins, in-4 sur vélin, Bibliothèque impériale, imprimés. Ce volume contient :

Quarante figures représentant des modèles divers de broderies figurées et autres, sur quarante feuillets imprimés au recto.

> Voir : Catalogue des livres imprimés sur vélin de la Bibliothèque du roi (par Van Praet), t. III, p. 79.
>
> Ce volume, indiqué comme imprimé, est évidemment un recueil de dessins à la plume.

Septen Psalmi ad divinam misericordiam implorandam, etc. Heures à l'usage du duc de Mayenne. Manuscrit sur vélin in-16, maroquin vert. Bibliothèque impériale, manuscrits. Fonds de la Vallière, n° 200, catalogue de la vente, n° 308. Ce volume contient :

Miniature représentant la Salutation angélique. In-16 en haut., au feuillet 1, verso.

1590 ? Miniature représentant saint Charles debout, tenant l'épée et le globe, couronné et vêtu du manteau fleurdelisé; sans aucun doute, pour figurer le roi de la Ligue, Charles X, cardinal de Bourbon. Au dernier feuillet, verso.

> La première de ces miniatures est d'une jolie exécution. La seconde est fort curieuse. Leur conservation est bonne.
>
> Ce volume fut pris dans le butin fait sur l'armée de la Ligue, à la bataille donnée près d'Yvetot par Henri IV, en 1592. Voir : Catalogue de la Vallière, n° 308, t. I, p. 121.

Composition représentant une main qui répand des monnaies dans un vase cassé. Ovale. On lit autour : SIC JUDAM FREGERAT AURUM. En haut : FIDES VITREA. Estampe in-12 en haut.

> Il y a une épreuve de cette estampe dans le Recueil formé par P. de l'Estoile, feuillet XXIX. (Voir à l'année 1589, à la fin.)

Mereau portant les armes du duc d'Épernon, et qui servaient à constater les visites des postes dans les fortifications de la ville de Metz. Partie d'une pl. in-4 en haut. Robert, Recherches sur les monnaies et les jetons des maîtres échevins, etc., pl. 6, n° 3, p. 76.

Jetoir portant : STUDEAT VIRTUS. Partie d'une pl. lith. in-8 en haut. De Fontenay, Fragments d'histoire métallique, pl. 21 (texte 12), n° 15, p. 230.

1591.

1591. Janvier 3. Portrait de Claude de Lorraine, abbé de Bec, chevalier de Malte, dit le chevalier d'Aumale, en buste, tourné

à droite, tenant une épée. Médaillon ovale. On lit autour : Anno ætatis suæ vigesimo quinto. En bas, quatre vers : *Ce vaillant prince armé est un mars furieux*, etc. *Thoma de Leu fecit.* Estampe in-8 en hauteur.
1591. Janvier 3.

> Il y a une épreuve de cette estampe dans le Recueil formé par P. de l'Estoile, feuillet xxviii. (Voir à l'année 1589, à la fin.)

Vue des environs de Genève, pour l'intelligence de la guerre entre cette ville et le duc de Savoie, depuis le commencement de 1589; guerre à laquelle le roi de France prit part. En bas, à droite, huit vers : *Le monde est un théâtre*, etc. *Fait le dernier iour de januier* 1591, BM, F. Estampe in-fol. en larg. Au-dessus, le titre, en caractères imprimés; au-dessous, long récit, idem. Pièce in-fol. maximo en haut.
Janvier 31.

Statue agenouillée de Tristan de Rostaing, dans la chapelle de la famille de Rostaing, aux Feuillants de la rue Saint-Honoré à Paris. Partie d'une pl. in-8 en haut. Al. Lenoir, Musée des monuments français, t. V, pl. 183, n° 186.
Mars 7.

Tableau représentant Guillelmus Poeneau, 23ᵉ abbas, peint sur le mur à gauche dans le réfectoire de l'abbaye de Villeneuve. Dessin petit in-8. Recueil Gaignières à Oxford, t. VII, f. 40.
Mai 5.

Figure de François Porcher, chef d'office de la fourière du roi et vitrier de ses bâtiments, sur sa tombe
Août 8.

1591. aux Jacobins de Sens. Dessin in-fol. en haut. Gai-
Août 8. gnières, t. X, 21. = Dessin in-8. Recueil Gaignières
à Oxford, t. VI, f. 20.

> Le dessin du Recueil de Gaignières porte que ce tombeau est aux Jacobins de Senlis. Une rectification d'une écriture ancienne, portée sur le dessin même, indique qu'il faut dire aux Jacobins de Sens.
> Le dessin du Recueil d'Oxford porte l'indication de Senlis.

Septemb. 22. Le roi Henri IV faisant la revue des troupes que lui avaient envoyé les princes d'Allemagne. Légendes allemandes. En bas, à gauche : 278. Estampe petit in-4 en larg.

Septemb. 29. Henri IV va au-devant de l'armée allemande qui venait à son secours et en fait la revue. En haut : *Erzeigung wie Henrich der 4 Konig*, etc. Dans le champ, légendes allemandes. En bas, huit vers allemands. 1591. Estampe in-4 en larg.

Octobre 8. Le siége de Rouen par le maréchal de Biron en présence du roi, commencé le 8 octobre 1591. Vue de la ville et des assiégeants. Légendes allemandes. En bas, douze vers allemands. Sans numéro. Estampe in-4 en larg.

Octobre 27. Les noces du vicomte de Turenne, à Sedan, troublées par l'attaque des troupes du duc de Lorraine. Sur le devant, le vicomte sortant de la ville de *Esdan* (Sedan); dans le fonds : *Astenay*. En bas, douze vers allemands et la date. Sans numéro. Estampe in-4 en larg.

Troubles à Paris et assassinat du président Brisson, de Larcher, conseiller au Parlement, et de Tardif, conseiller au Châtelet, par les Seize. On lit dans le milieu du champ : Paris, et en bas, douze vers allemands et la date : An 1591, decembre 91 (*sic*). Sans numéro. Pl. in-4 en larg.

1591.
Nov. 15.

Barnabæ Brissonij in Senatu Parisiensi præsidis icon. — *Quid mirum*, etc. Au-dessous : *Thomas de Leu fecit N. Richelet P.* Portrait de B. Brisson à mi-corps, tourné vers la droite, avec une toque et tenant un livre. En haut, à gauche, un écusson. Estampe, pl. petit in-4 en haut.

> Ce portrait est placé au commencement du volume suivant : « Barnabæ Brissonii Regii consistorii consiliarii amplissimique Senatus Parisiensis Præsidis opera varia. Parisiis, apud B. Macæum. 1606, in-4.

Portrait de Barnabé Brisson, premier président de la Ligue, pendu le 19 (*sic*) novembre 1591. Estampe in-8 en haut. Velly, Villaret et Garnier, Portraits, t. III, p. 64.

Portrait du même, d'après un tableau de la collection de portraits historiques de M. de la Fontenelle. Pl. in-8 en haut. lithogr. Mémoires de la Société des antiquaires de l'ouest, t. I, pl. 12.

Portrait du même. Tableau du xviie siècle, musée de Versailles, n° 3182.

Discours du siege de la ville de Rouen : au mois de novembre, mil cinq cens quatrevingts onze, auec le pour-

Novembre.

48 HENRI IV.

1591.
Novembre.

traict du viel et nouueau Fort, par C. Valdory. Rouen, Richard l'Allemant. Privilege de par Monseigneur le duc de Mayenne, lieutenant general de l'Estat et couronne de France, du 6 juin 1592, petit in-8, fig. Ce volume contient :

PORTRAICT DU VIEL ET NOUVEAU FORT DE SAINTE-CATHERINE. Plan figuré de ces deux forts avec diverses attaques; des lettres de renvoi indiquent les explications qui sont imprimées dans la marge à gauche et en bas. Estampe in-fol. en larg. grav. sur bois, au commencement du discours.

Déc. 13.

Bataille de Stenay, entre les troupes royales et celles du duc de Lorraine. On voit en haut, à gauche, la ville, avec ASTENAY. En bas, douze vers allemands et la date. Sans numéro. Estampe in-4 en larg.

1591.

Diversarũ nationum habitus centum et quatuor iconibus, etc., par Pietro Bertelli. Padoue, Alc. et P. Bertelli, 1591-1596, 3 tomes, un vol. petit in-4. Cet ouvrage contient, parmi un très-grand nombre de costumes de divers peuples, principalement italiens :

Six costumes français. Pl. in-8 en haut., n^{os} 33 à 38 du tome premier.

Carte de France entourée d'une large bordure, dans laquelle est, en haut, le portrait de Henri IV, dans un médaillon ovale; de chaque côté de ce portrait est un ange. Celui qui est à gauche foule aux pieds deux personnages couchés, au-dessus desquels on lit : TYRANNI. Dans la bordure à gauche et à droite

sont six personnages de divers états. En bas, le titre et des inscriptions. *Iodocus hondius*. Fland, anno 1591. Estampe in-fol. en larg. *Très-rare*.

1591.

> Il y a une épreuve de cette estampe dans le Recueil formé par P. de l'Estoile, feuillet xlii. (Voir à l'année 1589, à la fin.)
> Une note manuscrite, de la main de P. de l'Estoile, porte que cette carte fut défendue en 1597, après l'accord fait par le roi avec les ducs de Guyse et de Mayenne, parce que l'ange placé à la gauche du portrait de Henri IV foule aux pieds deux personnages qui étaient le duc et le cardinal de Guise, avec cette inscription : Tyranni.

Médaille d'Henri IV, représentant au revers les instruments du monnoyage, frappée à Chaalons. *Page* 258. Pl. in-12 en haut. Baugier; Mémoires historiques de la province de Champagne, t. I, à la p. 258. = Partie d'une pl. in-fol. en haut. Trésor de numismatique et de glyptique. Médailles françaises, 1re partie, pl. 28, n° 3.

Médaille d'or de Charles de Cazaulx, consul de Marseille en 1591. Partie d'une pl. in-4 en haut. Saint-Vincens; Monnaies des comtes de Provence, pl. sans n° (après pl. 11), n° 12.

> Ordonnance du roy Henri IV, du 17 juin 1591, sur les monnoyes. Cet opuscule contient :

Deux monnaies de Henri IV, de 1591. Petites pl. grav. sur bois, p. 26-27, dans le texte.

———

Monnaie d'Henri IV. Pl. in-4 en haut. Conbrouse, t. III, pl. 77.

x 4

1591. Monnaie de Henri IV, de l'année 1591. Partie d'une pl. in-8 en haut. Berry; Études, etc., pl. 60, n° 12, t. II, p. 486.

Trois monnaies de Charles X, le cardinal de Bourbon. Partie d'une pl. in-fol. en haut. Trésor de numismatique et de glyptique. Histoire par les monuments de l'art monétaire chez les modernes, pl. 12, nos 3, 4, 5.

<blockquote>Ces monnaies furent frappées par les ligueurs, après la mort du cardinal de Bourbon, expiré le 9 mai 1590.</blockquote>

Monnaie de Charles X (le cardinal de Bourbon). Partie d'une pl. in-4 en haut. Du Cange; Glossarium, 1840, t. IV, pl. 17, n° 3.

<blockquote>Même note.</blockquote>

Jeton frappé à Dijon, relatif aux déclarations des états de Bourgogne en faveur de la Ligue : VICTRICI FIDEI. Petite pl. grav. sur bois. Rossignol; Des libertés de la Bourgogne, p. 75, dans le texte.

Jeton du maire de Dijon, sous la Ligue : PROBUS ILLÆSUS ET INEXPUGNABILIS. Petite pl. grav. sur bois. Idem, p. 82, dans le texte.

Jeton relatif à la Ligue, frappé à Dijon. Petite pl. grav. sur bois. De Fontenay; Nouvelle étude de jetons, p. 60, dans le texte.

Jeton du maire de la ville de Dijon. Petite pl. grav. sur

bois. De Fontenay; Manuel de l'amateur de jetons, 1591.
p. 254, dans le texte.

Jeton de Cl. Cotereau, maire de Tours en 1590 et 1591. Partie d'une pl. in-8 en haut. Revue numismatique, 1848. E. Cartier, pl. 12, n° 3, p. 219.

Monnaie de Philippe-Guillaume, prince d'Orange. Partie d'une pl. lith. in-8 en haut. Revue numismatique, 1839. E. Cartier, pl. 6, n° 21, p. 122.

> Il mourut le 1618.

Portrait de Catherine de Montmorency, mariée à Gilbert de Lévis, comte puis duc de Ventadour en 1553, vu de trois quarts, tourné à gauche. Dessin au crayon noir, rouge et jaune, rogné. Musée du Louvre, dessins, école française, n° 33511. 1591?

> Gilbert de Lévis, comte, puis duc de Ventadour, mourut en 1591. La date de la mort de sa femme n'est pas connue. Je la place à cette époque.

1592.

Massacres à Saint-Valéri sur Somme, par des troupes espagnoles. On lit en haut, à gauche : VALERI AUF DER SONN. En bas, douze vers allemands et la date. Sans numéro. Pl. in-4 en larg. 1592. Janvier 12.

Élisabeth d'Autriche, femme de Charles IX, montée sur le même cheval que son mari, et allant à la chasse, peinture sur verre, du cabinet d'Al. Lenoir. Janvier 22.

1592.
Janvier 22.

Pl. in-4 en larg. Al. Lenoir; Musée des monuments français, t. VIII, pl. 290.

Portrait en buste d'Élisabeth d'Autriche, seconde fille de Maximilien II, empereur, femme de Charles IX, tableau du temps. Miniature in-fol. en haut. Gaignières, t. IX, 11. = Partie d'une pl. in-fol. en haut. Montfaucon, t. V, pl. 24, n° 1.

Portrait en pied de la même, appuyée sur une table, tableau du temps. Miniature in-fol. en haut. Gaignières, t. IX, 12. = Partie d'une pl. in-fol. en haut. Montfaucon, t. V, pl. 24, n° 2.

Portrait en pied de la même, tenant un éventail rond, sans indication de ce qu'était ce monument. Dessin colorié in-fol. en haut. Gaignières, t. IX, 14.

Portrait de la même, à mi-corps, d'après un dessin aux crayons du temps, de la Bibliothèque Sainte-Geneviève. Pl. in-fol. en haut., coloriée. Niel; Portraits des personnages français, etc., 1re partie.

Portrait de la même, à genoux, vitrail des Cordeliers de Paris. Dessin colorié in-fol. en haut. Gaignières, t. IX, 14 *bis*.

Portrait de la même, peint par Janet, de la collection de M. le marquis de Biancourt. Partie d'une pl. lith. et coloriée in-fol. m° en larg. Du Sommerard; Les arts au moyen âge, Album, 6e série, pl. 10.

Portrait de la même. Médaillon sur un soubassement

orné de deux cornes d'abondance. *De son portrait conserve chez Mons^r de Fleury.* Estampe petit in-fol. en haut. Au-dessous, en caractères imprimés, un quatrain : Une *devote ardeur*, etc. Mézerai; Histoire de France, t. II, p. 1190, dans le texte.

1592.
Janvier 22.

Portrait de la même. *Harrewyn Sculp. Brux.* Estampe in-12 en haut. Mémoires pour servir à l'histoire de France, par P. de l'Estoile, édition de 1719, t. II, à la p. 69.

Portrait de la même, en buste, tête vue de trois quarts, tournée à gauche; les deux mains reposent l'une sur l'autre. Tableau par François Clouet ou Cloet dit Jehannet. Musée du Louvre, tableaux, école française, n° 108.

Portrait de la même. Tableau de l'école française du xvi^e siècle. Musée de Versailles, n° 3148.

Sceau et contre-sceau de la même. Partie d'une pl. in-fol. en haut. Wree; La généalogie des comtes de Flandre, p. 139 c. Preuves 2, p. 473.

Six médailles de la même. Pl. petit in-fol. en haut. Mézerai; Histoire de France, t. II, p. 1192, dans le texte.

Portrait de Bernard de La Valette, amiral de France, gouverneur du Dauphiné, en buste, tourné à gauche. Médaillon ovale. Autour, le nom ; en bas, quatre vers : A l'honneur de mon Dieu, etc. Estampe in-12 en haut.

Février 1

1592.
Février 6.
Le roi de Navarre va reconnaître le camp du duc de Parme; il manque d'être tué. Bataille d'Aumale; on voit à droite une partie de la ville et *Daumall*. En bas, douze vers allemands et la date. Estampe in-4 en larg., sans numéro.

La bataille d'Aumale. On lit en haut : Pugna inter Regios et foederatos ad Aumaliam, 485. Les lettres A à R indiquent des renvois placés en bas. Estampe in-fol. en larg. Dondini ; Historia de rebus in Gallia gestis, etc., p. 485.

> Cette estampe est postérieure de plus de quatre-vingts ans à cet événement; mais elle semble faite sur un dessin ou des documents du temps.
> Il y a des épreuves où se trouve, en haut, à droite, 426. En bas : *Hipschman Scul*.

La bataille d'Aumale. En bas, légende allemande, P. 1031. 18. Pl. in-fol. en larg. Khevenhiller, t. III, à la p. 1031.

Février 11. Portrait de Bernard de Nogaret, seigneur de La Valette. Tableau du xviie siècle. Musée de Versailles, n° 3209.

Février 16. L'armée du duc de Parme s'avance vers Rouen et s'empare de la ville de Neufchastel. On voit, en haut, la ville et : Neufchastel. En bas, douze vers allemands, et la date. Sans numéro. Pl. in-4 en larg.

Février 26. Portrait du vieil et nouveau fort de Saincte-Catherine. Sortie des assiégés du siége de Rouen. En haut, le titre ; dans le champ et dans les marges, nombreuses

légendes et lettres de renvois. Estampe in-fol. en larg., grav. sur bois. — 1592. Février 26.

Statue agenouillée de Nicolas de Grimonville, baron de Larchant, capitaine des gardes des rois Henri III et Henri IV, à côté de celle de sa femme, Diane Vivonne de la Chategnerai, sur leur tombeau, au couvent des Grands-Augustins de Paris. Partie d'une pl. in-4 en larg. Millin; Antiquités nationales, t. III, n° xxv, pl. 5, n° 1. — Février 28.

> La mort de Nicolas de Grimonville est fixée au 2 mars 1592, dans les dessins de l'ordre du Saint-Esprit. Voir ci-après. Elle est fixée au 8 mars 1592 par le Père Anselme, t. IX, page 81.

Tombeau de Nicolas de Grimonville, seigneur de Larchant, etc., chevalier du Saint-Esprit le 1er janvier 1584, et de Catherine de Vivonne, sa femme, morte le, en marbre blanc et noir, dans la chapelle de Saint-Augustin de l'église des Grands-Augustins de Paris. Il était d'abord dans le milieu de la chapelle, et a esté tronqué et mis dans un coing pour agrandir la chapelle. Deux dessins in-fol. en haut. Bibliothèque impériale, manuscrits, boetes de l'ordre du Saint-Esprit, Grimonville. — Mars 2.

Portrait de Nicolas de Grimonville, seigneur de Larchant, chevalier du Saint-Esprit, en buste. Dessin à deux crayons in-fol. en haut. Bibliothèque impériale, manuscrits, boetes de l'ordre du Saint-Esprit, Grimonville.

Statue agenouillée de Diane de Vivonne de la Chate- — Mars 8.

1592.
Mars 8.

gnerai, femme de Nicolas de Grimonville, baron de Larchant, à côté de son mari, sur leur tombeau, au couvent des Grands-Augustins de Paris. Partie d'une pl. in-4 en larg. Millin; Antiquités nationales, t. III, n° xxv, pl. 5, n° 1.

<blockquote>Diane ou Catherine de Vivonne mourut le 8 mars 1592, suivant le Père Anselme, t. VIII, page 765.</blockquote>

Mars 12. Armoiries composées d'une tête d'âne surmontée d'une verge et d'une férule en sautoir; pour cimier un hibou. En bas, *Lamb. Schenckestus Dusilvius inwen. 1592, G. du 1. exc. P. a Foarn figuravit. Jul. Goltzius sculpsit.* Estampe in-fol. en haut. Au-dessous, en caractères imprimés, explication en français, latin et flamand. Permission d'imprimer et vendre du 12 mars 1592, signée Henricus Costerius S. Mariæ Pastor Antverpiæ; feuille in-fol. en haut. *Rare.*

<blockquote>Cette pièce est flamande. Je la cite à cause de sa légende française, et du rapport qu'elle peut avoir avec les affaires de France à cette époque.</blockquote>

Avril 17. Tombe de Katherine le Roy, à gauche sous la nef de l'église de l'abbaye du Pré, au Mans, Dessin in-8. Recueil Gaignières à Oxford, t. VIII, f. 40.

Avril 22. Le duc de Parme débloque Rouen et Caudebeck. Le roi de Navarre se retire sur Saint-Denis. On voit au milieu la ville et Rovan, et dans l'angle à gauche, en haut : *Cavdebeck.* Légendes et dates en allemand; en bas, douze vers allemands et : *A L'Instance des catholicqs en France, le duc de Parme at victuaille*

Rouan la ville en Norandie (sic) et la date sans nu- 1592.
méro. Estampe in-4 en larg. Avril 22.

Le duc de Parme entre dans la ville de Rouen, dont le roi fut obligé de lever le siége. Au milieu, est la ville et : Rovan. Dans l'angle en haut à gauche : *Koudebeck*. En haut, le titre en allemand ; en bas, douze vers allemands et la date. Pl. in-4 en larg.

Siége de la ville de Rouen et d'un assaut. En haut le titre en allemand. En bas, second titre en allemand *ISFT*. Estampe in-4 en larg.

Le duc de Parme passe la Seine pour aller secourir la Mai 10.
ville de Rouen. On voit le Havre, Caudebec, Pont de l'Arche et Rouen. Dans l'angle à droite en bas, le roi de Navarre, légendes allemandes. En bas, douze vers allemands et : *Le Ducq de Parme pour secourir à la ville de Rouan en Norandie* (sic) *vient en France*, 1° *Maij* 1592 sans numéro. Estampe in-4 en larg.

Il y a des épreuves de cette planche qui ne portent pas *Le Ducq de Parme, etc.*

Le duc de Parme pour secourir Rouen vient en France. Vue de la prise de Caudebec. La ville est au milieu sur la Seine, avec : Caudebeck ; à droite, une partie de la ville de Rouen. Légendes dans le champ, en bas, douze vers allemands, et : *Le Ducq de Parme pour secourir à la ville de Rouen en Normandie vient en France*. 10 *may* 1592. Estampe in-4 en larg.

Vue de la prise de Caudebec par le duc de Parme. La ville est au milieu, sur la Seine, avec : *Coudebeck* ; à

1592.
Mai 10.

droite une partie de la ville de Rouen. Légendes dans le champ. En bas, titre en une ligne en allemand, et la date. Estampe in-4 en larg.

Juin 4.

Portrait de François de Bourbon, prince dauphin d'Auvergne, duc de Saint-Fargeau puis de Montpensier, à genoux, vitrail des Cordeliers de Paris. Dessin colorié in-fol. en haut., Gaignières, t. X, 4 H.

Portrait du même à mi-corps. Dessin in-fol. en haut., Bibliothèque impériale, manuscrits, boetes de l'ordre du Saint-Esprit, Bourbon.

Figure du même, vitrail de la chapelle de Champigny près de Chinon. Partie d'une planche lithographique in-fol. en larg. coloriée. De Lasteyrie, Histoire de la peinture sur verre, pl. 84.

Trois monnaies du même de diverses dates, frappées à Trévoux. Partie d'une planche in-8 en haut. Mantellier; Notice sur les monnaies de Trévoux et de Dombes, pl. 5, n° 4 à 6.

Juin.

Tombe de Charles de Birague, sous les marches du grand autel de l'église des Cordeliers de Chaalons en Champagne. Dessin in-fol. en haut. Bibliothèque Impériale, manuscrits, boetes de l'ordre du Saint-Esprit, Birague.

Buste de Michel Hurault de l'Hopital, seigneur de Belesbat et du Fay, chancelier de Navarre, etc., en marbre, par Germain Pilon. Musée de Versailles, n° 2722.

Prise de la ville de Steinwich par Maurice de Nassau. 1592.
En haut : STEINWICK. Légendes dans le champ ; en Juillet 4.
bas, douze vers allemands, et : *Le comte Maurice
par force des arteleries et mines a pris la ville de
Steinwick, 4 july* 1592. Estampe in-4 en larg.

Portrait d'Armand de Gontaud de Biron, mareschal de Juillet 26.
France, debout, cuirassé, dans une bordure à sujets
et emblèmes. En haut : ARMANDUS DE BIRON POLE-
MARCHUS. Estampe in-fol. max. en haut. Vulson de
la Colombière. Les portraits des hommes illustres,
etc., au feuillet S.

Portrait du même, debout, cuirassé. En haut, à droite,
ses armoiries. En bas : *Armandus de Biron Pole-
marchus*. Estampe in-12 en haut. Idem ; Les vies
des hommes illustres, etc., à la p. 235.

Portrait du même, à mi-corps, tourné à droite ; drape-
ries et armoiries. En bas, le nom, et *Daret ex. cū
pri*. Estampe petit in-4 en haut.

Portrait du même, à cheval allant à droite. En haut, un
ange tenant un écusson. En bas, le nom, *B. Mon-
cornet ex*. Estampe petit in-4 en haut.

Portrait du même. *Harrewyn sculps*. Brux. Estampe
in-12 en haut. Mémoires pour servir à l'histoire de
France par P. de l'Estoile. Édition de 1719, t. II, à
la p. 76.

Portrait du même *A. pinx. Tardieu filius sculp*. Es-

1592.
Juillet 26. tampes in-8 en haut. Velly, Villaret et Garnier; portr., t. III, p. 29.

Août 25. Combat entre les Strasbourgeois et les Lorrains, près de Strasbourg. A droite, partie de la ville de Strasbourg; légendes dans le champ, en bas, le titre en une seule ligne en allemand. *Anno* 1592. Estampe in-4 en larg.

Combat entre les Strasbourgeois et les Lorrains près de Strasbourg, en bas, partie de la ville de Strasbourg; légendes dans le champ. En bas, le titre en une ligne en allemand. *Anno* 1592 *den* 25 *Augusti*. Estampe in-4 en larg.

Septemb. 13. Portrait de Michel Montaigne, en buste, tourné à gauche. En bas, quatre vers : *Voicy du Montaigne une entière figure, etc. Thomas de Len fecit.* Estampe petit in-8 en haut.

Les essais de Michel Montaigne, Paris, 1635, in-fol. Ce volume contient :

Portrait du même en buste, de face, médaillon rond entouré d'ornements. En haut : Les essais, etc. En bas : A Paris, etc. 1635. Estampe in-fol. en haut., en tête du volume.

Les essais de Monttaigne, Paris, 1657, in-fol. Ce volume contient :

Portrait du même, dans un rond entouré d'ornements.

En haut, le titre; en bas : Paris, etc. Estampe in-fol. en haut. en tête du volume. 1592. Septemb. 13.

Les essais de Montaigne, Paris, Ch. Journel 1659, petit in-12 3 vol. Cet ouvrage contient :

Portrait du même, en buste, dans un médaillon ovale entouré d'ornements. En haut : Les essais de Michel Montaigne etc. En bas : A Paris, 1659. *N. De Larmessin Jn.. et fe.* Estampe petit in-12 en haut., en tête du premier volume.

Les essais de Montaigne Amst. Ant. Michiels, 1659, in-12 3 vol. Cet ouvrage contient :

Portrait du même, en buste dans un un médaillon ovale en hauteur entouré d'ornements. En haut : Les essais de Michel seigneur de Montaigne. En bas : Nouvelle édition, etc. *P. Clouwet fe.* Estampe in-12 en haut., en tête du premier volume.

—

Portrait du même, d'après un tableau aux Archives du Royaume, à Paris. *Engraved by C. E. Wagstatt.* Estampe in-8 en haut. Gallery of portraits. Society for the diffusion of useful Knowledge, vol. 5, à la p. 157.

Portrait du même, tableau du xviie siècle. Musée de Versailles, n° 3181.

Tombeau de François de Montmorency, seigneur de Hallot, lieutenant général des bailliages de Rouen et de Gisors, et de Claude Hébert ou Herbert, dite d'Os- Septemb. 22.

1592.
Septemb. 22.
sonvillers dame de Courcy, sa femme, morte le 6 octobre 1629, aux Cordeliers de Vernon. Pl. in-4 en haut. Millin, Antiquités nationales; t. II, n° XXI pl.1.

Octobre 14. Le duc de Bouillon bat les troupes du duc de Lorraine près de Beaumont. On voit en haut, à gauche : BEAUMONT, et à droite : ESDAIN. Troupes combattant. Légendes dans le champ, en allemand. En bas douze vers allemands et la date, sans numéro. Estampe in-4 en larg.

Octobre 28. Portrait de Auger Burbeque, ambassadeur de l'Empereur en France, etc., en buste de face dans un ovale. *E. de Boulonois fecit.* Estampe in-4 en haut. Bullart, t. I, p. 79, dans le texte.

Déc. 6. Statue agenouillée de Raven de Morel, sieur d'Aaubigny, etc., chevalier de l'ordre du roi et chambellan de monseigneur le duc, frère du roi, dans l'église d'Aubigny, en Normandie. Estampe in-8 en haut., grav. sur bois. De Caumont; Bulletin monumental. t. XIII, à la p. 157, dans le texte.

Déc. 26. PARDONS OCTROYEZ PAR Monseigneur l'illustrissime légat, pour les fêtes suivantes : le jour de Noël, etc. Dessous ce titre, figure représentant la naissance de Jésus-Christ adoré par la sainte Vierge et saint Joseph. Petite estampe. Au-dessous, les indulgences imprimées, données par le légat en date du 26 décembre 1592. Feuille in-fol. en haut. *Très-rare.*

Il y a une épreuve de cette estampe dans le recueil formé par P. de l'Estoile, feuillet XXII. (Voir à l'année 1589 à la fin.)

Ordre du Saint-Esprit, institué par Henri III, Roy de France et de Pologne, le 31 décembre 1578. Armorial des chevaliers institués dans les onze premiers chapitres du 31 décembre 1578 au 31 décembre 1592. Manuscrit sur papier du xvie siècle, in-4, veau marbré. Bibliothèque impériale. Manuscrits, supplément français, n° 715. Ce volume contient :

1592.
Déc. 31.

Miniatures représentant les armoiries des chevaliers institués dans lesdits chapitres de l'ordre du Saint-Esprit, pièces in-4 en haut., une armoirie sur chaque feuillet, dans le texte.

<small>Ces armoiries sont bien peintes. La conservation est belle.</small>

Le passage de la Seine. On lit en haut : Celebris Sequanæ Trairetio, 601. Les lettres A à R indiquent des renvois placés au bas. Estampe in-fol. en larg. Dondini. Historia de rebus in Gallia gestis, etc. p. 601.

1592.

<small>Cette estampe est postérieure de plus de quatre-vingts ans à cet événement ; mais elle semble faite sur un dessin ou des documents du temps.</small>

Passage de la Seine. On voit les environs de Paris et les mouvements des troupes. Dans le champ, des lettres de renvoi. En haut : Celebris Sequanæ trajectio. En bas, les explications des renvois. En haut, à droite : p. 511 ; en bas : *A. scul.* (J. Azelt). Estampe in-fol. en larg.

Plan de Paris, représentant la ville, ses environs, les contrées voisines jusqu'à Dieppe, avec l'indication

1592. des attaques lors de la venue du duc de Parme. A gauche, en haut, la dédicace à Grégoire XIV, d'après laquelle il paraît que ce plan était joint à une relation. On y voit les armes de ce pape et un autre écusson portant : NUL N'EST ROSE SANS ÉPINE ; à droite, en bas, une table des renvois avec les armes de France et celles de la ville de Paris. Toutes les légendes sont en italien. Estampe in-fol. en larg. *Très-rare.*

Combat entre les Français et le duc de Parme. On lit en haut : PUGNA INTER REGIOS ET FARNESIANOS REDEUNTES IN BELGIUM 374. Les lettres A à R indiquent des renvois placés en bas. Estampe in-fol. en larg. Dondini ; Historia de rebus in Gallia gestis, etc., p. 374.

> Cette estampe est postérieure de plus de quatre-vingts ans à cet événement ; mais elle semble faite sur un dessin ou des documents du temps.

Bataille entre les Français et le duc de Parme rentrant en Belgique. Dans le champ des lettres de renvois. En haut : PUGNA INTER REGIOS ET FARNESIANOS REDEUNTES IN BELGIUM. En bat, les explications des renvois ; en haut, p. 327 ; en bas, à gauche : A *scul.* (J. Azelt.) Pl. in-fol. en larg.

Enterrement du duc de Parme, à Bruxelles. En bas, légende allemande. P. 1019, 17. Estampe in-fol. en larg. Khevenhiller, t. III, à la p. 1019.

Statue de Henri IV, debout tenant de la main droite, le

bâton de commandement, et de la gauche le pommeau de son épée. En bas : *Henri IIII sur l'angle de la maison de Lief Bertas, rue des Templiers à Marseille, avec le mot : Mihi et Reipublicæ*. Estampe in-fol. en haut.

1592.

> On a attribué cette statue, dont la tête est ressemblante à la figure de Henri IV, à Pierre Libertat, qui délivra Marseille des deux chefs de ligueurs qui la gouvernaient alors.
> L'épée que la statue tient est une épée véritable, et l'on pense qu'elle est peut-être celle dont Pierre Libertat frappa Charles de Casaulx.

Statue de Pierre Libertat, qui délivra Marseille des deux chefs de ligueurs qui la gouvernaient, placée dans l'escalier de l'hôtel de ville de Marseille. Voir : Millin, voyage dans les départements du midi de la France. T. III, p. 204.

> Cette statue tient à la main une épée véritable, et peut-être celle dont Pierre Libertat frappa Charles de Casaulx.

Procession de la châsse de Sainte Geneviève. Au-dessus : PARDONS ET INDULGENCES POUR LES SEIZE PORTEURS DE LA CHASSE MADAME SAINCTE GENEVIEVE ET VINGT-QUATRE ATTENDANS, TOUS CONFRERES : *Leonardus Galter fecit*. LG. Composition in-4 en larg., étroite. Au-dessous, portique, sur les côtés duquel sont les statues de saint Denis et de sainte Geneviève. Au milieu, en caractères imprimés, un long détail des indulgences accordées par Clément VIII aux porteurs de la châsse de Madame Saincte Genevieve. Estampe in-fol. en haut. *Très-rare*.

Rébus sur les misères de la France. Ce rébus est

1592.

exprimé par de nombreuses paroles, lettres et figures. En haut, le titre ci-dessus. En bas, l'explication en quatorze vers : Qui veut dépeindre au vif la pauvre Frāce, etc. A Paris, chez Jacques de la Carrière. Estampe in-fol. en haut., grav. sur bois.

Deux portraits de Tanneguy le Veneur, comte de Tilliers, seigr de Carronges, lieutenant-général au gouvernement de Normandie, chevalier du Saint-Esprit le 31 décembre 1582, à mi-corps. Deux dessins in-fol. en haut. Bibliothèque impériale, manuscrits, boetes de l'ordre du Saint-Esprit, le Veneur.

Portrait de Michel de Castelnau, seigneur de Mauvissière, gouverneur de Saint-Dizier, ambassadeur en Angleterre, etc., en buste, tourné à droite. Médaillon ovale; autour, le nom. En bas, quatre vers : *Lobiect de ce portraict*, etc. Estampe in-12 en haut.

Portrait de Philippe de Lenoncourt, évêque d'Auxerre et de Châlons, cardinal, archevêque de Reims, à genoux, vitrail dans le chœur des Cordeliers de Paris. Dessin colorié in-fol. en haut. Gaignières, t. X, 4, f. = Deux dessins in-fol. en haut. Bibliothèque impériale, manuscrits, boetes de l'ordre du Saint-Esprit, Lenoncourt.

Philippe de Lenoncourt fut évêque de Châlons-sur-Marne, du . . . octobre 1550 au 1556, et évêque d'Auxerre du 8 décembre 1560 au septembre 1862.

Il fut cardinal le

Louis, cardinal de Guise, assassiné à Blois le 24 décembre 1588, était archevêque de Reims. Après sa mort, des nomi-

nations à ce siége furent faites par le chapitre et par le roi Henri IV, sans que les investitures aient eu lieu. Quelques auteurs ont écrit que le pape avait nommé à ce siége le cardinal Philippe de Lenoncourt ; mais cette nomination, si elle fut faite, ne reçut point son effet.

Le cardinal Philippe de Lenoncourt mourut à Rome en 1592.

Portrait de Philippe de Lenoncourt, évêque et comte de Chalons, puis d'Auxerre, et enfin archevêque duc de Reims, premier pair de France, commandeur de l'ordre du Saint-Esprit le 31 décembre 1579. Cardinal en 1586, à mi-corps. Dessin in-fol. en haut. Bibliothèque impériale, manuscrits, boetes de l'ordre du Saint-Esprit, Lenoncourt.

Portrait de Jean-Antoine Baif, poëte, en buste, tourné à gauche. Médaillon ovale ; autour, le nom. En bas : *OEdipodioniis*, etc. Estampe in-12 en haut.

Portrait d'Honoré d'Albert, seigneur de Luines, chambellan du duc d'Alençon, etc. Estampe in-8 en haut. Velly, Villaret et Garnier; Portraits, t. III, p. 38.

Chronicou Alsatiæ (en allemand), par Bernhart Herzog. Strasbourg, Bernhart Jobin, 1592. Trois tomes, un vol. in-fol. goth., fig. Cet ouvrage contient :

Un grand nombre d'armoiries et quelques monuments, tombeaux, etc., qui s'y rapportent, le tout relatif à des familles de l'Alsace. Petites pl. grav. sur bois, dans le texte.

<small>Je place cet ouvrage à la date de sa publication, comme les autres ouvrages de la même nature.</small>

1592.
Diversarum nationum habitus, centum et quatuor iconibus in ære incisis diligenter expressi, etc. Patavij, 1589. — Seconde partie intitulée : Diversar. nationum habitus nunc primum editi a P. Bertellio, etc. Patavij, 1592. In-8, fig. Ce volume contient :

Cent quatre-vingt-trois planches de costumes et cérémonies, dont quelques costumes français. Pl. in-8 en haut. Voir : Catalogue — de livres réunis par M. Jules Goddé, 1850, n° 1374, et Brunet, t. I, p. 304.

Monnaie d'Henri IV. Partie d'une pl. in-4 en haut. Du Cange; Glossarium, 1840, t. IV, pl. 17, n° 13.

Jeton frappé à Semur par les royalistes unis aux huguenots, en Bourgogne, contre la Ligue : PRO PATRIA JURATA MANUS; PRO REGE DEOQUE. Petite pl. grav. sur bois. Rossignol; Des libertés de la Bourgogne, p. 77, dans le texte.

Jeton de Guillaume Le Gouz, avocat du roi aux états de Bourgogne, sous la Ligue. Petite pl. grav. sur bois. Rossignol; Des libertés de la Bourgogne, p. 78, dans le texte. = Petite pl. grav. sur bois. De Fontenay; Nouvelle étude de jetons, p. 61, dans le texte. = Petite pl. grav. sur bois. De Fontenay; Manuel de l'amateur de jetons, p. 253, dans le texte.

Pièce de nécessité frappée par le prince Jean-George de Brandebourg, élu évêque de Strasbourg par les chanoines luthériens, pendant la guerre qu'il soutint contre le cardinal Charles de Lorraine, avec lequel

il transigea pour une pension de 9000 florins. Partie d'une pl. in-4 en haut. Tobiesen Duby ; Pièces obsidionales, pl. 10, n° 4.

1592.

Quatre monnoyes de Charles X (le cardinal de Bourbon). Partie d'une pl. in-fol. m° en haut. Ducarel ; Anglo-norman antiquities, pl. xii, p. 42.

<small>Ces monnaies et les suivantes furent frappées par les ligueurs après la mort du cardinal de Bourbon, décédé le 9 mai 1590.</small>

Monnaie du même. Partie d'une pl. lith. in-fol. en larg. Ducarel ; Antiquités anglo-normandes, pl. 34, n° 125.

Monnaie du même. Partie d'une pl. in-fol. en haut. Trésor de numismatique et de glyptique. Histoire par les monuments de l'art monétaire chez les modernes, pl. 12, n° 6.

Deux monnaies du même. Partie d'une pl. in-4 en haut. Du Cange ; Glossarium, 1840, t. IV, pl. 17, n°s 1, 4 (?).

Monnaie de Henri de la Tour, vicomte de Turenne, et de Charlotte de la Marck, sa femme, duc et duchesse de Bouillon et prince et princesse de Sédan. Partie d'une pl. in-4 en haut. Tobiesen Duby ; Monnoies des barons, pl. 40, n° 1.

Jeton de Fran. Maille, maire de Tours. Partie d'une pl. in-8 en haut. Revue numismatique, 1848. E. Cartier, pl. 12, n° 4, p. 220.

1592. Monnaie de Philippe II, roi d'Espagne, frappée à Arras. Partie d'une pl. lith. in-8 en haut. Hermand; Histoire monétaire de la province d'Artois, pl. 6, n° 81. = Partie d'une pl. lith. in-8 en haut. Hermand; Histoire monétaire de la province d'Artois, pl. 7, n° 75.

Monnaie de Philippe-Guillaume, prince d'Orange. Partie d'une pl. lith. in-8 en haut. Revue numismatique, 1839. E. Cartier, pl. 6, n° 22, p. 122. = Partie d'une pl. lith. in-8 en haut. Idem, n° 23, p. 123.

1592? LA CHARGE NOTABLE DE VILLERS SUR ARBIS OU FUT TUÉ M^r LE MARQUIS DE RENEL ET GRAND NOMBRE DES SIENS. Vue de cette bataille, PAR C. CHASTILLON. *J. Poinsart ex.* Estampe in-fol. en larg., étroite. Boisseau et Chastillon; Topographie francoise, n° 62.

> Dans le recueil de Fontette, cette estampe est placée à la fois aux années 1592 et 1615.

BATAILLE RANGÉE A CERNY. Vue de cette bataille. Pl. in-fol. longue en larg. Boisseau et Chastillon; Topographie francoise, n° 62.

> On a vu, à l'article précédent, un exemple des difficultés qui se trouvent quelquefois pour fixer les dates précises des événements auxquels les monuments sont relatifs.
> Je place donc les estampes de cet article et du suivant à cette époque.

Rencontre près — Le Terrioie de — charge nocturne à Pringy (en Champagne) — et 4 levée du siége de Vieu. Pl. divisée en quatre

sujets indiqués, aux titres ci-dessus. Par C. Chas- 1592?
tillon. In-4 en larg. Boisseau et Chastillon; Topo-
graphie francoise, n° 29.

> La table à ce n° porte : Rencontre ou bataille près Saint-
> Amand en Champ.

Partie d'une peinture à fresque historio-allégorique re-
présentant des scènes des guerres de la Ligue et de la
lutte de Henri IV contre ses ennemis; ce fragment
offrant la figure d'un archer, dans une salle du châ-
teau de Kernuz, département du Finistère. Pl. in-8
en haut., grav. sur bois. De Caumont; Bulletin mo-
numental, t. XVI, à la p. 117, dans le texte.

1593.

Figure de Cathelin (ou Catheline) Varqurye, femme de 1593,
Nicolas Brocart, marchand, bourgeois de Beauvais, Janvier 1.
sur sa tombe, à côté de son mari, mort le 7 novem-
bre 1626, dans l'église de Saint-Étienne de Beauvais.
Pl. in-fol. en haut. Willemin, pl. 248.

L'assemblée des états de la Ligue; au-dessus du duc Janvier 26.
de Mayenne, président, est le portrait de l'infante
d'Espagne, Isabelle-Claire-Eugénie, en buste. A gau-
che, un asnier attaché à la queue de son âne; à
droite, une forge. Lettres de renvoi dans le champ.
En haut : Figure des Etats de la Ligue. En bas, à
gauche, explication des lettres de renvoi. *Harrewyn f.*
Estampe petit in-4 en larg.

> « En ce mois, fust fouetté à la porte de Paris, ung de ces
> porteurs de sablon, qu'on appelait vulgairement Catelinette,

1593.
Janvier 26.

pour avoir chassé son asne aux Estats, et s'en estre moqué. Et en mesme temps eust le fouet au Chastelet, sous la Custode, le serviteur de Baudouin, le musnier, qu'on appelait le Grand-Jacques, pour s'estre pareillement moqué desdits Estats du duc de Mayenne, ayant dit tout haut, parlant à son asne et frappant dessus : « Allons, gros Jean, allons aux Estats. » Sur quoi fust rencontré à Paris le quatrain suivant :

« Haye, mon asne, qu'on te meine
Aux Estats de Monsieur du Maine,
Affin que tu sois d'un plain vol
Fait de Francois un Hespagnol. »

De l'Estoile; Journal, t. II, 328.

L'assemblée des états de la Ligue. Composition semblable à la précédente; le titre en haut, et le nom du graveur en bas n'y sont pas. Estampe petit in-4 en larg., grav. sur bois.

Février 6. Tombeau de Jacques Amiot ou Amyot, grand aumônier de France, évêque d'Auxerre, dans la cathédrale d'Auxerre. Dessin in-fol. en haut. Bibliothèque impériale, manuscrits, boetes de l'ordre du Saint-Esprit, Amiot. = Partie d'une pl. in-fol. m°. Al. de Laborde; Les monuments de la France, pl. 246.

Portrait de Jacques Amiot, précepteur des enfants d'Henri II, grand aumônier, à genoux, vitrail dans le chœur des Cordeliers de Paris. Dessin colorié in-fol. en haut. Gaignières, t. X, 4, G.

Portrait du même, en buste, tourné à droite. En bas : JACQUES AMIOT. *De Larmessin sculp*. Estampe in-4 en haut. Bullart, t. I, p. 165, dans le texte.

Portrait du même, à mi-corps, tourné à droite. Médaillon ovale; autour : MESSIRE JAQUES AMYOT EVESQUE D'AUXERRE. *L. Gaultier incidit.* Estampe in-8 en haut. — 1593. Février 6.

Portrait du même. *L. E. Piux. A. Sculp.* Estampe in-8 en haut. Velly, Villaret et Garnier; Portraits, t. II, p. 96.

Buste du même, bas-relief dans la cathédrale d'Auxerre. Partie d'une pl. in-4 en haut. Millin; Voyage dans les départements du midi de la France, pl. XI, n° 2, t. I, p. 162.

Tableau représentant le tombeau de Loys de Lassy, sieur de la Briandierre, à genoux, contre le mur, proche la chaire, à gauche, dans l'église paroissiale de Saint-Didier de Poitiers. Dessin in-4 carrée. Recueil Gaignières à Oxford, t. XVI, f. 77. — Juin 11.

Abjuration de Henri IV à Saint-Denis. Sur le devant, file de cavaliers et de piétons se rendant à l'église. Au fond, à gauche, l'église de Saint-Denis et l'abjuration du roi, à droite, le roi, entouré de personnages sur un théâtre; lutteurs et jeu de bague. En bas, titre en allemand en une ligne. Estampe in-4 en larg. — Juillet 25.

Abjuration de Henri IV à Saint-Denis. On voit l'intérieur de l'église. En haut : SANCTI DIONISII. Dans le champ, légendes latines et françaises. En bas, douze vers allemands et : *Le Roy de Nauarre pour obtenir la Corone de France devient Catholique, et sen vat*

1593.
Juillet 25.
ouir la Messe a S. Denys, *Le 25 jour de juillet lan 1594* (par erreur pour 1593). Sans numéro. Estampe in-4 en larg.

Août 10. Portrait de David Bouchard, vicomte d'Aubeterre, baron de Paulian, chevalier du Saint-Esprit le 31 décembre 1585, à mi-corps. Dessin in-fol. en haut. Bibliothèque impériale, manuscrits, boetes de l'ordre du Saint-Esprit, Bouchard.

Septembre 4. Tombe de Magdeleine la uien (?), femme de François de Maillard, à droite, à l'entrée, dans la nef de l'église des Blancs-Manteaux de Paris. Dessin in-8. Recueil Gaignières à Oxford, t. XII, f. 56.

Septemb. 14. Portrait de Giraud de Mauléon, seigneur de Gourdan, gouverneur de Calais, chevalier du Saint-Esprit le 31 décembre 1585. Ætatis suæ 83, en 1593, en pied, ayant une jambe de bois. Dessin in-fol. en haut. Bibliothèque impériale, manuscrits, boetes de l'ordre du Saint-Esprit, Mauléon.

1593. La procession de la Ligue, composée d'un grand nombre d'hommes, principalement moines, religieux et prêtres, armés de mousquets et de sabres, marchant vers la droite. A gauche est un drapeau sur lequel est peint Saint-Michel. Au milieu, vers la gauche, on tire deux coups de mousquets. En face et à gauche sont quelques spectateurs hommes et femmes. En haut: *Amburbica armati sacricolarum agminis pompa lutetiæ* CIƆ. IƆXCIII. *IV. eid. febr. exhibita*, etc. En bas, quinze vers latins. Estampe très-grand in-fol.

en larg., 2 feuilles et une demi-feuille (96$^{\text{cent.}}$). 1593.
Très-rare.

La procession de la Ligue, qui fut un des événements remarquables de ce temps, eut lieu le 14 mai 1590. Elle fut composée d'environ treize cents religieux, moines, prêtres et écoliers, armés de mousquets, de piques et de sabres, conduits par l'évêque de Senlis, Rose, le prieur des chartreux et le curé de Saint-Côme, qui tenaient une croix d'une main et de l'autre une pique. Ils faisaient des décharges de leurs armes à feu, et l'un des domestiques du cardinal Cajetan, légat, fut tué d'un de ces coups de mousquet.

Cette procession ne produisit pas alors un très-grand effet, et on la nomma *la drôlerie*. Les écrivains ne sont pas même d'accord sur le jour précis où elle eut lieu et on l'a placée au 14 mai, ou bien au 3 juin 1590.

Mais ce souvenir fut rappelé au commencement de l'année 1593, à l'occasion d'autres démonstrations de cette nature et à cause de la tenue des états de la Ligue, dont l'ouverture eut lieu le 26 janvier de cette année.

Ce fut alors que fut publiée cette estampe et les suivantes, qui sont toutes à peu près identiques.

Je crois donc devoir placer ces pièces à l'époque de 1593, puisqu'elles en portent bien positivement la date, mais il faut ne pas oublier les observations qui précèdent.

La procession de 1593, qui donna lieu à la publication de ces estampes, reproduites tant de fois, eut lieu le IV des ides de février.

La procession de la Ligue, composée d'un grand nombre d'hommes, principalement moines, religieux et prêtres, armés de mousquets et de sabres, marchant vers la droite; à gauche est un drapeau sur lequel est peint saint Michel. Au milieu, vers la gauche, on tire deux coups de mousquet. En face et à gauche sont quelques spectateurs, hommes et femmes. En

1593. haut : *Amburbica armata Sacracolarum agminis pompa Lutetiæ*, 1593, *in eid febr. exhibita,* etc. En bas, quinze vers latins. A droite : *Petrus Kærius excud.* Estampe, très-grand in-fol. en larg., 2 feuilles (72 cent.). *Rare.*

<blockquote>Il y a deux états de cette planche : le premier est celui décrit; le second porte en bas, à droite: *Cornelis Dankertz excudit. Petrus Kærius excud.*</blockquote>

La procession de la Ligue, copie des deux estampes précédentes, dans le même sens. En haut : Tantum religio potuit suadere malorum. En bas, à droite : La procession de la Ligue, et au milieu, trois lignes en latin : Sed et illa propago, etc. *Ovid.* Pl. grand in-8 en larg.

La procession de la Ligue, copie des deux premières estampes précédentes en contre-partie. En haut : Tantum religio potuit suadere malorum. En bas, à gauche : La procession de la Ligue, et au milieu, trois lignes en latin : Sed et illa propago, etc. *Ovid.* Pl. grand in-8 en larg.

La procession de la Ligue, copie des deux premières estampes précédentes, en contre-partie. En haut : La procession de la Ligue. En bas : Tantum religio potuit suadere malorum. Pl. petit in-8 en larg.

La procession de la Ligue, copie des deux premières estampes précédentes, en contre-partie. En bas : Procession de la fameuse Ligue contre Henri IV en

1593, et trente-huit vers. Estampe in fol. magno en larg.

La procession de la Ligue, copie des deux premières estampes précédentes. Pl. in-fol. en larg. Montfaucon, t. V, pl. 50.

La procession de la Ligue, composée d'une file de moines et religieux armés de piques et de mousquets, allant à droite. Vers le milieu, on tire un coup de feu. En tête est un prêtre tenant une hallebarde et une croix, au-dessus duquel on lit : *Rose*. Estampe in-8 en larg. très-étroite, en forme de frise, grav. sur bois. *Très-rare*.

Procession de la Ligue. En tête est Rose, président de l'Université de Paris; le cortége est composé de prêtres, moines, etc. Au-dessous, longue explication. A Amsterdam, Pierre du Keere, 1610. Grande estampe in-fol. magno en larg., frise.

Procession de la Ligue, allant à gauche; en tête est le président de l'Université, Rose. Au-dessous, en caractères imprimés, seize vers latins. Estampe petit in-4 en larg., étroite, frise.

Procession de la Ligue. Tableau du xviie siècle, musée de Versailles. n° 3189.

Deux portraits de Jean d'Angennes, seigneur de Poigny et de Boisserant, chevalier du Saint-Esprit le 31 décembre 1585. Deux dessins in-fol. en haut. Biblio-

1593. thèque impériale, manuscrits, Boetes de l'ordre du Saint-Esprit. Angennes.

Buste de Thomas d'Elbenne, secrétaire du roi, en marbre, sur son tombeau, dans la chapelle des Briçonnet, au couvent des Cordeliers de Paris. Musée de Versailles, n° 857.

Ce buste a fait partie du Musée des monuments français.

Vue de la pierre levée de Poitiers, d'après une planche du *Theatrum urbium*, etc., par Georges Braun (1593). Pl. in-4 en larg. lithogr. Mémoires de la Société des antiquaires d'ouest, année 1838. pl. 3.

La satyre menippée de la vertu du catholicon d'Espagne et de la tenue des estats de Paris (par P. Le Roy, Gillot, Passerat, Rapin, Florent-Chrétien et P. Pithou). Sans nom d'imprimeur ni de lieu, 1593. Petit in-8, fig. Ce volume contient :

Figure représentant un homme debout, tenant une espèce de luth. On lit en haut : LE CHARLATAN ESPAGNOL. Estampe in-12 en haut. grav. sur bois, dans le texte.

Cet ouvrage, dont la première édition parut en 1593, eut alors, et depuis pendant plusieurs années, le plus grand succès. Il en fut publié un grand nombre d'éditions.

Elles sont toutes ornées de planches représentant des personnages et des faits relatifs aux événements de ce temps. Les principales de ces planches représentent un homme touchant du clavecin, un Charlatan, le portrait du seigneur Agnoste,

et quelques événements, comme l'ouverture des États de la 1593. Ligue.

Je crois devoir me borner à donner les indications d'une partie de ces éditions :

 1594, in-12, sans lieu ni nom d'imprimeur.
 1604, in-16, idem, idem.
 1624, in-12, idem, idem.
 1632, in-12, idem, idem.
 1664, in-12, Ratisbonne, Matth. Kerner.
 1677, in-12, idem, idem.
 1699, in-8, idem, idem.
 1726, in-8, idem, idem.
 1752, in-8, Ratisbonne, héritiers de Matthias Kerner.

Diversarum nationum ornatus cum suis iconibus. Padova, 1593, in-8. *Rare.* Ce volume contient :

Trois cent quatre planches représentant des costumes des divers peuples. In-8.

Lettres patentes du Roy pour l'observation du Reglement general des monnoyes, etc. Tours, Jamet Mettayer, 1593, in-12. Cet opuscule contient :

Monnaie de Henri IV, de 1590. Petite pl. grav. sur bois, p. 28, dans le texte.

—

Monnaie de Henri IV. Partie d'une pl. in-fol. en haut. Trésor de numismatique et de glyptique. Histoire par les monuments de l'art monétaire chez les modernes, pl. 13, n° 2.

Monnaie de Henri IV, de l'année 1593. Partie d'une pl. in-8 en haut. Berry, Études, etc., pl. 60, n° 11, t. II, p. 486.

1593.
Neuf monnaies frappées au nom du cardinal de Bourbon, proclamé roi sous le nom de Charles X, par ses ordres ou par le parti dit *les politiques,* de 1589 à 1597. Pl. in-4 en haut. Le Blanc, pl. 370, à la page 370.

> Après la mort de Henri III, arrivée le 1er août 1589, il y eut trois autorités qui firent frapper des monnaies : Henri IV, le cardinal de Bourbon, sous le nom de Charles X, et le parti dit *les politiques*, qui faisaient frapper des monnaies sans y mettre le nom d'aucun roi.
> On fabriqua à Paris des monnaies de Charles X après sa mort, qui eut lieu le 9 mai 1590, et jusqu'au 22 mars 1594, jour de l'entrée d'Henri IV à Paris. Ce qu'il y a de singulier, c'est que l'on en trouve de fabriquées avec l'année 1597.

Deux monnaies de Charles X, le cardinal de Bourbon. Partie d'une pl. in-fol. en haut. Trésor de numismatique et de glyptique, Histoire par les monuments de l'art monétaire chez les modernes, pl. 12, n°s 8 et 10. Le texte porte par erreur 1533.

Deux monnaies de Charles X (le cardinal de Bourbon). Partie d'une pl. in-4 en haut. Conbrouse, t. III, pl. 74, n°s 2, 3.

> Le catalogue à la fin du volume ne fait pas mention de cette planche.

Monnaie de Charles X (le cardinal de Bourbon). Partie d'une pl. in-4 en haut. Du Cange, Glossarium, 1840, t. IV, pl. 17, n° 5.

Monnaie de Charles, cardinal de Bourbon, dit Char

les X, portant l'année 1593. Partie d'une pl. in-8 en haut. Berry, Études, etc., pl. 59, n° 10, t. II, p. 472.

1593.

Six monnaies frappées au nom de Charles X en Provence, et qui y ont eu cours pendans la Ligue. Partie d'une pl. in-4 en haut. Saint-Vincens, Monnaies des comtes de Provence, planche sans numéro (après pl. 11).

Monnaie aux types d'Henri III, frappée en Dauphiné par des partisans de la Ligue. Partie d'une pl. in-4 en haut. Conbrouse, t. III, pl. 76, n° 3.

> Le catalogue à la fin du volume ne fait pas mention des pièces de cette planche.

Monnaie de Charles II, duc de Lorraine, vulgairement appelé Charles III ou le grand duc. Partie d'une pl. in-4 en haut. lithogr. De Saulcy, Recherches sur les monnaies des ducs héréditaires de Lorraine, pl. 23, n° 14.

Monnaie de Philippe II, roi d'Espagne, duc de Tournai. Petite planche gravée sur bois. Ordonnance, etc., Anvers, 1633, feuillet Q, 7.

Jeton de Pierre Canquoin, prévôt de la monnoye de Dijon. Petite planche gravée sur bois. De Fontenay, Nouvelle étude de jetons, p. 30, dans le texte. = Petite planche gravée sur bois. Rossignol, Des libertés de la Bourgogne, p. 84, dans le texte. = Petite

1593. planche gravée sur bois. De Fontenay, Manuel de l'amateur de jetons, p. 254, dans le texte.

1593? Deux figures fantastiques de coqs avec des têtes d'hommes, bonnet et capuchon en regard. On lit au-dessus : *Duc de Feria. — Le Legat.* Dessin petit in-4 en larg.

> Ce dessin est dans le Recueil formé par P. de l'Estoile, feuillet xxiv. (Voir à l'année 1589, à la fin.)

1594.

1594.
Février 7. Vue d'événements divers qui eurent lieu à Lyon, relativement à Henri IV. Estampe in-fol. en larg. grav. sur bois. Au-dessus, en caractères imprimés, le titre en allemand; au-dessous, long récit, idem, idem. *Nürnberg bey Georg. Lang.* Feuille in-fol. magno en hauteur.

Février 27. L'ordre des ceremonies du sacre et couronnement du treschrestien Roy de France et de Nauarre Henri IIII du nom, fait en l'église de Nostre-Dame de la ville de Chartres, le dimenche xxvij de feurier 1594. Rouen, fait sur la coppie imprimee à Chartres par Claude Cottereau. In-4 de 27 pages, lettres rondes. *Très-rare.* Ce volume contient :

Portrait d'Henri IV en buste, avec un chapeau sur la tête, tourné à droite. Ovale. On lit autour : HENRICUS 4. D. G., REX �֍ 1594 ✷ FRANCORUM ET NAVARRÆ ÆTATIS 42. Pl. petit in-8 ovale en haut. grav. sur bois, vignette du titre.

Couronnes, sceptre et main de justice qui ont servi au sacre du roi Henri IV ; l'une des couronnes d'or, le reste de vermeil doré, du trésor de l'église de l'abbaye de Saint-Denis. *Phil. Simonneau sculp.* Partie d'une pl. in-fol. en larg. Felibien, Histoire de l'abbaye royale de Saint-Denys, pl. 1, N. 1594. Février 27.

Armoiries des chevaliers de l'ordre du Saint-Esprit, depuis sa fondation jusqu'au douzième chapitre, tenu le 28 février 1594. Cinq planches petit in-4 en haut. Sur la première : *Chappitres de lordre du Saint-Esprit institué par le Roy Henry 3° du nom, 1578, auec les noms, surnoms, qualités et armes des cheualiers dudit ordre jusque a present.* Chaque planche est tirée en haut d'une feuille contenant, en caractères imprimés, les noms, etc., de chaque chevalier, pour chaque chapitre. Feuilles in-fol. magno en hauteur. Février 28.

Figure de Roch le Duc, procureur général du comté d'Eu, sur sa tombe dans l'église d'Eu. Dessin in-fol. en haut. Gaignières, t. X, 19. Mars 14.

Tombe de Rochus ex illustri familia Ducorum Ortus, en pierre, devant l'autel de la chapelle de Saint-Louis, à gauche du grand autel dans l'église de l'abbaye de Notre-Dame d'Eu. Dessin grand in-8. Recueil Gaignières à Oxford, t. V, f. 154.

Trois estampes relatives à l'entrée de Henri IV à Paris. Mars 22.

Ces trois estampes doivent être placées au nombre des monuments figurés les plus remarquables de cette époque, sous

1594.
Mars 22.

tous les rapports de l'exécution, de l'intérêt historique et de la rareté. Pour ces motifs, je crois devoir entrer dans des détails qui pourront paraître minutieux, mais qui intéresseront les amateurs d'estampes.

Voir t. I, p. 11.

Voir : Journal de l'Estoile, t. III, p. 5, 25, 26.

Il existe trois tirages divers de ces estampes qui présentent, dans les parties imprimées de ces feuilles, des dispositions différentes des légendes et des ornements.

Je range ces tirages dans l'ordre probable de leur impression, ce qui indique celui des épreuves.

Henri IV à cheval, entouré de soldats, entre dans Paris, par la porte Neuve, le long de la rivière. Deux soldats de la Ligue sont jetés à l'eau. A gauche, en bas : *N. Bollery pinxit. Jean le Clerc excu.* Estampe petit in-fol. en larg. Cette planche est tirée sur une feuille contenant, en caractères imprimés, en haut : « Réduction miraculeuse de Paris sous l'obeissance du roy tres-chrestien Henry IIII, et comme Sa Majesté y entra par la porte Neufue, le mardy 22 de mars 1594. » Au-dessous, six vers latins. Des côtés et en bas sont une dédicace au Roy par Jean le Clerc, et un sommaire discours de la réduction de Paris, recueilly par G. M. D. R., en français et en latin. Feuille in-fol. maximo en larg. *Très-rare.*

Premier tirage. En bas, à droite : j.

Deuxième tirage. En haut, à la fin du titre : 1. Fig. En bas, à droite : A Paris, chez Jean le Clerc, rue Saint-Jean-de-Latran, à la Salamandre Royale.

Troisième tirage. L'entourage et la séparation entre les textes latin et français sont formés par une seule ligne de petits fleurons triangulaires.

Le Roy allant à Notre-Dame. Il est à cheval, entouré de soldats à pied et de spectateurs. On voit la porte de l'église au fond de la rue du milieu. A gauche, sur l'auvent d'une boutique : *N. Bollery pinxit Jean le Clerc excu.* Estampe petit in-fol. en larg. Cette planche est tirée sur une feuille contenant, en caractères imprimés, en haut : « Comme le Roy alla incontinent à l'église de Nostre-Dame rendre graces solennelles a Dieu de ceste admirable reduction de la ville capitale de son royaume. » Au-dessous, six vers latins. Des côtés et en bas est un récit de cette cérémonie en français et en latin. Feuille in-fol. maximo en larg. *Très-rare.*

1594.
Mars 22.

 Premier tirage. En bas, à droite : ij.
 Deuxième tirage. En haut, à la fin du titre : 2. Figure.
 Troisième tirage. La séparation entre les textes latin et français est formée par un simple filet.

Le Roy, à la porte Saint-Denis, voit sortir de Paris les garnisons étrangères. Il est placé seul à une fenêtre, au-dessus de la porte. Les troupes espagnoles défilent sous la porte Saint-Denis. Les deux premiers rangs de quatre soldats, au-dessous du roi, ôtent le chapeau ou le casque, et ceux du premier rang ployent le genou. Gardes et spéculateurs. En bas, à gauche : *N. Bollery pinxit Jean le Clerc ex.* Estampe petit in-fol. en larg. Cette planche est tirée sur une feuille contenant, en caractères imprimés, en haut : « Comme Sa Majesté le mesme jour estant à la porte Saint-Denis veid sortir hors de Paris les garnisons estrangeres que le Roy d'Espagne y entretenait » Au-dessous, six vers latins, signés : N. Rich.

1594.
Mars 22.

P. Des côtés et en bas est un récit de cette sortie des étrangers, en français et en latin. Feuille in-fol. maximo en larg. *Très-rare.*

Premier tirage. En bas, à droite : Finis. Chez Jean le Clerc, rüe Saint-Jean-de-Latran, à la Salamandre Royale.
Deuxième tirage. En haut, à la fin du titre : 3. Figure.
Troisième tirage. En bas, à droite : *Finis*. A Paris, chez la vefue Jean le Clerc, rüe Saint-Jean-de-Latran, à la Salamandre Royale.
Il se trouve des épreuves de ces trois estampes, du troisième tirage, dans le Recueil formé par P. de l'Estoile, feuillets xxxiv-xxxv-xxxvi. (Voir à l'année 1589, à la fin.)

—

Copies des trois estampes relatives à l'entrée d'Henri IV à Paris, publiées par Jean le Clerc, ci-avant *Jac. Picart*. Trois estampes in-4 en larg. Châteaunières de Grenaille, aux pages 446, 456. 468.

Entrée d'Henri-Quatre dans Paris. Copie de la pièce précédente, publiée par Jean Leclerc. Pl. in-fol. en larg. Montfaucon, t. V, pl. 54.

L'entrée de Henri IV dans Paris. En bas : Entrée de Henri IV dans Paris, le 22 mars 1594. *D'après un tableau ayant appartenu au célèbre Rosny, ministre de ce grand Roi. Alex. Giboy sculp.* Estampe in-fol. mag. en larg.

Des fortifications et artifices, architecture et perspective de Jacques Perret, gentilhomme savoysien......... in-fol.
Ce volume contient :

Frontispice gravé représentant un arc de triomphe sur-

monté de la statue d'Henri IV sur un cheval ailé, les armes de France et de Navarre, deux victoires, inscriptions. Dans la porte, le titre ci-dessus. En bas, un plan de Paris, au-dessous : *La grande ville de Paris a esté assiegee et prise — Par le grand Roy Henri IIII, le vingt-deuxiesme de mars* 1594, *Thomas de Leu sculpsit.* Estampe in-fol. en haut. *Très-rare.*

1594.
Mars 22.

—

Vue de Paris, avec l'entrée de Henri IV en bas à gauche. Lettres de renvoi dans le champ. En bas, le titre en une ligne, en allemand. Estampe grand in-4 en larg.

Bas-relief rond en étain, représentant l'entrée de Henri IV à Paris, trouvé dans des fouilles de l'égout Montmartre, diamètre 167 millim. Partie d'une pl. in-fol. en haut. Trésor de numismatique et de glyptique. Recueil général de bas-reliefs et d'ornements, 2e partie, pl. 6, n° 2.

Portrait du duc de Feria, qui commandait les troupes espagnoles dans Paris pour la ligue, en buste tourné à gauche. En haut : LE DUC DE FERIA 1602. Dessin aux troisc rayons, découpé, in-fol. mag. en haut. Collection Hennin.

Trois médailles d'Henri IV. à l'occasion de son entrée à Paris, trois petites planches. Luckius, silloge numismatum etc, dans le texte p. 346. = Partie d'une planche in-fol. en haut. Trésor de numismatique et de glyptique. Médailles françaises. 1re partie, pl. 29, n° 1, 2, 3.

1594.
Mars 22.
Médaille de Jean Luillier, seigneur de Boulencourt, Saint-Mesmin et Angerville, prévot des marchands, relative à l'entrée de Henri IV à Paris. Partie d'une planche in-fol. en haut. Trésor de numismatique et de glyptique. Médailles françaises, 2ᵉ partie pl. 18, n° 2.

Mars 25. Portrait de Nicolas de Pellevé, évêque d'Amiens, archevêque de Sens puis de Reims, cardinal. *Harrewyn*.......... (?) Estampe in-12 en haut. Mémoires pour servir à l'histoire de France, par P. de l'Estoile. Édition de 1719, t. II à la p. 204.

Avril 24. Deux portraits de François Gonffier seigneur de Crèvecœur, de Thois etc. Lieutenant-général et vice-amiral de Picardie, chevalier du Saint-Esprit le 31 décembre 1578, désigné maréchal de France en 1586, en buste. Deux dessins in-fol. en haut. Bibliothèque impériale, manuscrits. Boetes de l'ordre du Saint-Esprit, Gonffier.

Avril 24. Tombeau de Catherine de Bourbon, tante du roi Henri IV, abbesse de Notre-Dame de Soissons; au-dessus de la grille de cette abbaye. Dessin in-fol. Recueil Gaignières à Oxford, t. 1 feuille 40. Tombe de cuivre (non figurée), pour les entrailles de cette princesse, derrière le grand autel de l'église des Blancs-Manteaux de Paris, en 1688(?). Deux dessins. Idem. I; feuille 41.

<small>Suivant S. et L. de Saincte-Marthe, elle mourut au mois de mai 1594.</small>

Vitre portant une inscription mentionnant que les vi- 1594.
tres neuves de l'Église de Saint-Laurent de Dreux, ont Juin 28.
été données à cette église par François d'O. cheva-
lier des ordres du Roy, gouverneur lieutenant-géné-
ral à Paris et Isle de France, et de la ville et château
de Dreux, avec ses armoiries, derrière le chœur à
droite dans l'église de Saint-Laurent de Dreux. Des-
sin in-fol. en haut. Bibliothèque impériale, manus-
crits, boetes de l'ordre du Saint-Esprit, d'O.

> Sur une note jointe, on lit : Du cabinet de M. de Gaignières,
> Bibliothèque du Roy.

Portrait de Charles II, cardinal de Bourbon. Dessin au Juillet 30.
crayon du temps. Miniature in-fol. en haut. Gaigniè-
res, t. X, 6. == Planche in-fol. en haut. Montfau-
con, t. V, pl. 54.

> Il y a eu trois Charles de Bourbon, cardinaux et archevê-
> ques de Rouen
>
> Charles Ier, cardinal de Bourbon-Vendôme, 9 mai 1590.
> Charles II, cardinal de Bourbon-Vendôme, 30 juillet 1594.
> Charles III de Bourbon, 1604.

Portrait du même, en buste, tourné à gauche. Médaille
ovale; autour le nom, en bas, quatre vers : *Côme
les hauts sapins etc. Tho. de Leu Fe. et ex.* Estampe
in-8 en haut.

Portrait du même, en pied, assis, tourné à droite, te-
nant un livre placé sur une table. Fond de draperie
avec des écussons. En haut : CAROLUS CARDINALIS A

1594.
Juillet 30.
BORBONIO *anno œtatis* 28. En bas : *Gourmont fe.* Estampe in-8 en haut. *Rare.*

Portrait du même, en buste, tourné à droite. Médaillon ovale. En haut : CHARLES CARDIN. DE BOURBON ARCHEVESQUE DE ROUEN. En bas, quatre vers : *Ce prince monstre assez* etc. Estampe in-8 en haut.

Août.
Figure de Charlotte Hennequin, femme de Mre Adrien de Pétremol, seigneur de Rosières, chevalier de l'ordre du Roi, intendant et contrôleur-général de ses finances, contre le mur dans l'église des Blancs-Manteaux de Paris. Dessin in-fol. en haut. Gaignières, t. X, 15. = Dessin in-8, recueil Gaignières à Oxford, t. XII, f. 39. = Partie d'une planche in-4 en haut. Millin; antiquités nationales, t. IV, n° XLVII, pl. 2, n° 2.

Septemb. 24. Portrait de Louis de Révol, secrétaire d'Etat. Tableau copié par Mlle Ducluseau de l'original au château de Beauregard. Musée de Versailles, n° 3227.

Octobre 24. Tombe des entrailles de François d'O, seigneur d'O, Fresne et chevalier des deux ordres du Roy, lieutenant et gouverneur-général à Paris, Isle de France, superintendant des finances, en cuivre, à gauche dans la sacristie des Blancs-Manteaux. Dessin in-fol. en haut. Bibliothèque impériale, manuscrits, boetes de l'ordre de Saint-Esprit, d'O.

Sur une note jointe, on lit : Du cabinet de M. de Gaignières, Bibliothèque du Roy.

Deux portraits de François, seigneur d'O, de Maillebuis 1584.
Fresne etc., capitaine des villes et château de Caen, Octobre 24.
lieutenant-général en Normandie, maître de la gar-
derobe puis premier gentilhomme de la chambre du
Roy, chevalier du Saint-Esprit le 1ᵉʳ Janvier 1585,
gouverneur de Paris et de l'Isle-de-France, surinten-
dant des finances, à mi-corps. Deux dessins in-fol.
en haut. Bibliothèque impériale, manuscrits, boetes
de l'ordre du Saint-Esprit, d'O. Dessin idem idem.

L'attentat de Jean Chatel sur Henri IV et son supplice. Décemb. 27.
Estampe in-fol. en larg., grav. sur bois. Cette plan-
che est tirée sur une feuille portant, en caractères
imprimés, en allemand; en haut, un titre en une ligne
relatant des faits du 24 novembre 1594 à 1595, et
en bas un long récit, *Nürnberg bey Lucas Mayer*,
feuille in-fol., magno en larg.

L'attentat de Jean Chastel sur Henri IV. Le roi, tourné
à gauche, au milieu, suivi de nombreux seigneurs,
reçoit six personnages qui se présentent à lui. Jean
Chatel, derrière le roi, lui donne un coup de poi-
gnard. Au fond, le supplice de l'assassin et *Parys* il-
luminé. Noms dans le champ. En bas, douze vers
allemands, et : *Le Roy de Navarre venant à Paris
rechent le coup de cousteau au visage*, etc., et la
date, sans numéro. Estampe in-4 en larg.

L'attentat de Jean Chatel sur Henri IV. Le roi tourné
à droite, au milieu, suivi de nombreux seigneurs, re-
çoit six personnages qui se présentent à lui. Jean
Chatel derrière le roi, lui donne un coup de poi-

1594.
Décemb. 27.

gnard. Au fond, le départ des jésuites, le supplice et le brûlement de l'assassin. Noms dans le champ. En bas, titre en allemand en une ligne, 19 décembre 1594 (par erreur). Estampe in-4 en larg.

Portrait de Henri IV en buste de face, dans un portique décoré d'ornement, dans le champ : ÆTAT. AÑO 42. moitié supérieure. Dans la moitié inférieure, l'attentat de Jean Chatel sur le roi. En bas, notice en quatre lignes en latin. Estampe in-4 en haut. =Même estampe tirée sur une feuille contenant sur les côtés et en bas, un long récit en vers allemands, signés : M. O. Formsch. Dans le champ du sujet, dans la moitié inférieure, sont les noms des personnages et la date, feuille in-fol. magno en haut.

Attentat de Pier du Castel (Jean Chastel) sur Henri IV. En bas, légende allemande. P. 1331, 23. Planche in-fol. en larg. Kervenhiller, t. IV, à la p. 1331.

1594.

Histoire abrégée des singeries de la ligue, contenant les folles propositions et friuolles actions usitées en faveur de l'authorité d'icelle, en la ville de Paris, depuis l'an 1590 jusques au 22 mars 1594.... avec le pourtraict en tableau de la tenue des estats; par I. D. L. dict le comte Olivier (Jean de Taille), Dédiée à Mess. de Paris, sans lieu d'impression, 1596, petit in-8 de 24 feuillets. Cet opuscule contient :

Portrait de la tenue des Estats de la ligue. Planche in-4 en larg., grav. sur bois.

—

Histoire des singeries de la Ligue, contenant les folles propositions et friuoles actions, usitees en faueur de l'autho-

rité d'icelle en la ville de Paris, depuis l'an 1590, iusques au 22 du mois de mars 1594, iour de la réduction à son Roy, legitime et naturel, Henri IIII du nom Roy de France et de Nauarre. auec le pourtraict ou tableau de la tenue des Estats de la Ligue, au plus pres de la verité. Quatriesme edition............. 1596............petit in-8 de 15 feuillets, et le premier blanc. fig. Ce volume contient :

1594.

Deux monnaies de Philippe II, roi d'Espagne et de Charles IX duc de............ Petite pl., grav. sur bois, à la p. 5 dans le texte.

Plainte funèbre d'un bourgeois de Paris à sa commère, sur la mort de son asne ligueur. Au-dessous de ce titre imprimé, une figure représentant un bourgeois pleurant et une femme debout, à droite un âne pendu par les pieds de derrière. Au fond, un boucher et une femme. Pl. in-16 en haut., grav. sur bois, à la p. 6 dans le texte.

La singerie des Estats de la Ligue tenuz à Paris, l'an 1593. Au-dessous de ce titre imprimé, est une figure representant au milieu les États de la Ligue presidés par le duc de Mayenne ; au-dessus de lui est le portrait de l'infante Isabelle Claire-Eugénie. A gauche deux personnages sur deux ânes à la queue de l'un desquels est un homme attaché. A droite une forge où l'on fabrique une figure représentant un roi. Des lettres de renvoi au texte sont dans l'estampe. Pl. in-4 en larg., grav. sur bois à la fin du vol.

Avant cette quatrième édition de ce singulier et rare volume, il en avait paru d'autres éditions ou réimpressions qui

contenaient chacune, une partie seulement des planches ci-devant décrites. Voir le manuel de M. Brunet. T. II, p. 574.

Dialogue d'entre le maheustre et le manant : contenant les raisons de leurs débats et questions en ces présents troubles au royaume de France, attribué à Louis Morin dit Cromé, ou à d'autres ligueurs. S. l. (Paris) 1594. In-8, fig. Ce volume contient :

Un homme à pied au-dessus duquel on lit : LE MANANT, auquel un cavalier met le pistolet sur la gorge. Au-dessus de celui-ci, on lit : LE MAHEUSTRE. Estampe in-8 en haut., grav. sur bois, au verso du titre.

Cet ouvrage eut à cette époque beaucoup de célébrité. Il en existe quelques autres éditions, avec des variantes. Il fut aussi publié quelques récits qui y sont relatifs. Voir le Manuel de M. Brunet, t. II, p. 72.

« Les entre paroles du Manant de-ligné, et du Maheutre. » Au-dessous de ce titre, une estampe représentant le manant saluant le maheutre, qui est à cheval. A gauche, une figure de femme tenant un masque ; dans le fond, une ville, grav. sur bois, grand in-4 en larg. Au-dessous, un dialogue en vers en deux colonnes, imprimés. A Paris, par Jean le Clerc, feuille in-fol. en haut. *Très-rare*.

Il y a une épreuve de cette estampe dans le Recueil formé par P. de l'Estoile, feuillet xxxiii. (Voir à l'année 1589, à la fin.)

Vue de la pyramide élevée en 1597, devant la grande porte du Palais à Paris, en mémoire de l'attentat de

Jean Chastel. Sur les côtés, arrest du Parlement et détails relatifs. *Meunier ser.* Estampe in-fol. en larg. 1594.

« Portrait de la pyramide dressée devant la porte du Palais à Paris, 1597. » Vue de cette pyramide, sur la base de laquelle on lit l'inscription ci-dessus : *J. D. Veert fecit. Le Clerc excudit.* Pl. in-4 en haut. Velly, Villaret et Garnier ; Portraits, t. III, p. 71.

Vue de la pyramide élevée à l'occasion de l'attentat de Jean Chatel contre la personne de Henri IV. On lit sur la base de ce monument : PORTRAIT DE LA PYRAMIDE *dressée deuant la porte du Pallais. A Paris.* Estampe in-fol. en haut. Des deux côtés, deux feuilles contenant, en caractères imprimés, l'arrêt du parlement du 29 décembre 1594, des vers et récits en latin. A Paris, par Jean le Clerc, etc., 1601. Pièce in-fol. max° en larg.

> Il y a eu plusieurs tirages ou éditions de cette planche, avec les textes qui l'accompagnent.
> La planche elle-même porte dans quelques tirages, au-dessous de la légende : 1597.
> Quant aux textes imprimés, ils présentent des différences dans les dispositions des fleurons ; quelques-uns ont une feuille de plus, intitulée : Prosopopée de la Pyramide, etc., en deux colonnes ; enfin un tirage porte, au lieu du nom de Jean le Clerc : *A Amsterdam, par Théodore Voscueil,* M.DC.XXIIII.
> Il y a une épreuve de cette estampe dans le Recueil formé par P. de l'Estoile, feuillets XXXIX et XLIV. (Voir à l'année 1589, à la fin).

Recueil de pieces touchant l'histoire de la Compagnie de Jésus, composée par le Père Joseph Jouvenci, Jésuite, et supprimée par arrêt du Parlement de Paris du 24 mars

1594.

1713, seconde édition. Liége, 1716. In-12. Ce volume contient :

Figure représentant la pyramide élevée devant le Palais à Paris, en souvenir de l'attentat de Jean Chastel contre Henri IV. On lit au milieu, entre les pilastres : « *Pyramide Dressee devant la Porte du Palais à Paris, avec privilege du Roy.* » Pl. in-fol. en haut., étroite, au feuillet 93.

<small>La pyramide fut détruite au mois de mai 1605, et en 1806, on éleva à la même place une fontaine.</small>

Portrait de Robert Miron, seigneur de Chenailles, conseiller d'État, intendant et contrôleur général des finances, intendant de l'ordre du Saint-Esprit, en buste. Dessin in-fol. en haut. Bibliothèque impériale, manuscrits, boetes de l'ordre du Saint-Esprit, Miron.

<small>Il fut intendant de l'ordre du Saint-Esprit en 1584, et mourut en 1594.</small>

Deux portraits de Francois, Monsieur de Foix et Candalle, Captal de Busch, baron de Castelnau, évêque d'Aire, commandeur de l'ordre du Saint-Esprit le 31 décembre 1587., en buste. Deux dessins in-fol. en haut. Bibliothèque impériale, manuscrits, boetes de l'ordre du Saint-Esprit, Foix.

Figure d'une femme inconnue, sur sa tombe, au prieuré de Long-pont. Partie d'une pl. in-4 en larg. Millin ; Antiquités nationales, t. IV, n° XLIII, pl. 2, n° 4.

« La delivrance de la France par le Percée Francois. »

Au-dessous de ce titre, une figure représentant Persée 1594. délivrant Andromède. Pl. grav. sur bois, grand in-4 en larg. Au-dessous, un sonnet imprimé. A Paris, par Jean le Clerc, 1594, feuille in-fol. max° en haut. *Très-rare*.

> Il y a une épreuve de cette estampe dans le Recueil formé par P. de l'Estoile, feuillet xxxi. (Voir à l'année 1589, à la fin).

Carte figurée de Paris et de ses environs, à l'époque de la guerre de la Ligue ; noms dans le champ. *J. le Clerc, ex*. Pl. in-fol. m° en larg.

Deux volets d'un triptyque ; peintures représentant les figures de saint Jacques et de saint Jean, avec les portraits agenouillés des deux donateurs de ces peintures, nommés Jacques et Jean ; ce dernier est évêque. Peint sur bois. Au musée de l'hôtel de Cluny, n° 739.

Recueil de Noels, manuscrit sur papier petit in-fol., veau fauve. Bibliothèque impériale, manuscrits, fonds de Lavallière, n° 35 ; Catalogue de la vente, n° 3219. Ce volume contient :

Quarante-six dessins coloriés représentant des sujets de l'Ancien et du Nouveau Testament ; des lettres décorées de figures et d'ornementations diverses. Ces lettres sont placées dans les feuilles du texte. Les sujets sont petit in-fol. en haut.

> Les dessins sont d'un travail fort médiocre ; les lettres offrent de la variété et des dispositions quelquefois bizarres. Le tout

1594. présente peu d'intérêt sous le rapport historique. La conservation est médiocre.

Médaille d'Henri IV. Rev. Victoire sur un globe. Partie d'une pl. in-4 en haut. Tobiesen Duby; Pièces obsidionales.— Récréations numismatiques, pl. 4, n° 2.

Deux médailles du même. Partie d'une pl. in-fol. en haut. Trésor de numismatique et de glyptique. Médailles françaises, 1re partie, pl. 28, nos 5, 6.

Trois monnaies de Henri IV, de l'année 1594. Partie de deux pl. in-8 en haut. Berry; Études, etc., pl. 60, nos 8, 10; pl. 61, n° 1, t. II, p. 483, 485, 487.

Monnaie de Henri de la Tour et Charlotte de la Marche, duc et duchesse de Bouillon, prince et princesse souverains de Sédan et vicomte et vicomtesse de Turenne. Partie d'une pl. in-fol. en haut. Trésor de numismatique et de glyptique. Histoire par les monuments de l'art monétaire chez les modernes, fol. 17, n° 13.

Monnaie de Henri de Bourbon, duc de Montpensier, prince de Dombes. Partie d'une pl. in-4 en haut. Tobiesen Duby; Monnoies des barons, pl. 44, n° 11.

Jeton de Jacques Praillon, maître-échevin de Metz. Partie d'une pl. in-4 en haut. Robert; Recherches sur les monnaies et les jetons des maîtres-échevins, etc., pl. 1, n° 5, p. 27.

1594? Polyphème, dans le milieu de la mer, tirant un vaisseau

à rebours; au-dessus, un ange et des vents soufflant la tempête. Médaillon ovale; légendes en latin et en français. En bas : S. Pl. petit in-fol. en haut., grav. sur bois. Tirée sur une feuille portant, en caractères imprimés, en haut : Lutetia furens. Paris en furie; des côtés et en bas, des légendes en français et en latin. Feuille in-fol. mag° en larg.

1594?

Le diable parlant à un monstre formé du Pape, de l'Espagnol et de la Ligue guysarde; une licorne. Légendes en latin imprimées, dans le champ. Pl. petit in-fol. en larg., grav. sur bois. Tirée sur une feuille portant, en caractères imprimés, en haut : Les meschans enfantent le rebours de leurs conceptions. *Psal.* 7. En bas, une longue explication en français. Feuille in-fol. mag° en haut.

Le roi sur son trône placé sur une tour; en bas, des monstres et des rochers. Pl. in-fol. carrée, grav. sur bois. Tirée sur une feuille portant, en caractères imprimés, en haut : Le travail des fols les tormente. Eccl. 10. En bas, longue explication en français et vers latins. Feuille in-fol. mag° en haut.

La France sciée en deux parties par la superstition et la félonie ou rebellion; autres personnages. Noms et légendes dans le texte. Pl. in-fol. en larg., grav. sur bois. Tirée sur une feuille portant, en caractères imprimés, en haut : *Tragedie de la mal engendree;* en bas, des explications en français. Feuille in-fol. mag° en larg.

Le vaisseau représentant la ville de Paris, d'où sort le

1594 ? tiers-estat, les trois déesses et autres figures. Légendes dans le champ; médaillon rond. Pl. in-fol. carrée, grav. sur bois. Tirée sur une feuille portant, en caractères imprimés, en haut : PARIS RETOURNANT A SON BON SENS. En bas, longue explication en français. Feuille in-fol. mag° en haut.

1595.

1595. Février 6. Médaille à l'occasion du mariage de Maximilien de Bavière avec Élisabeth de Lorraine, fille du duc Charles III de Lorraine. Partie d'une pl. in-fol. en haut. Calmet, Histoire de Lorraine, t. V, pl. 1, n° 18.

Mars 17. Deux portraits de Jean d'Escars, seigneur de la Vauguion, prince de Carency, mareschal et seneschal de Bourbonnais, chevalier du Saint-Esprit le 31 décembre 1578, en buste. Deux dessins in-fol. en haut. Bibliothèque impériale, manuscrits, Boetes de l'ordre du Saint-Esprit, Perusse d'Escars.

Avril 29. Tombeau de Henry d'Orléans Ier, duc de Longueville, en marbre, dans la Chapelle d'Orléans aux Célestins de Paris, à gauche de l'autel. Deux dessins in-fol. Recueil Gaignières à Oxford, t. I, f. 2, 3.

Portrait en buste de Henri d'Orléans Ier du nom, duc de Longueville, fils de Léonor d'Orléans et de Marie de Bourbon, d'après un tableau du temps. Partie d'une pl. in-fol. en haut. Montfaucon, t. V, pl. 56, n° 2.

Portrait du même. Tableau à l'huile, du temps. Miniature in-fol. en haut. Gaignières, t. X, 8. 1595. Avril 29.

Portrait du même, à mi-corps, tourné à droite. Médaillon ovale; autour, le nom. Dans les angles, palmes, armoiries. Estampe petit in-4 en haut.

Statue de Hugues de Loubeux de Verdale, grand maître de l'ordre de Malte, couchée, dans l'église de Saint-Jean à Malte. Moulage en plâtre. Musée de Versailles, n° 328. Mai 4.

Médaille du même. Partie d'une pl. in-fol. en haut. Trésor de numismatique et de glyptique. Médailles françaises, 1^{re} partie, pl. 50, n° 7.

Dijon se rend aux troupes du roi, commandées par Biron. On voit la ville, dans laquelle entre *Mons. Birons*. En haut : *Die stat und das schloss Dysion*. En bas, douze vers allemands et la date. Sans numéro. Pl. in-4 en larg. Voir à 1559, juin 10. Mai.

Défaite de l'armée du connétable de Castille par les troupes du roi, commandées par Biron. Légendes allemandes. En bas, douze vers allemands et la date. Sans numéro. Pl. in-4 en larg. Voir à 1559, juin, 10.

Le combat de Fontaine-Françoise, où Henri IV battit le connétable de Castille et le duc de Mayenne, mais où il fut blessé. Légendes dans le champ. En bas, douze vers allemands et la date. Pl. in-4 en larg. Juin 5.

1595.
Juin 5.

Portrait de Henri IV en buste, tenant le bâton de commandement et appuyé sur son casque, tourné à gauche. Au-dessous, vue du combat de Fontaine-Françoise, où le roi est blessé. Le tout dans un portique orné. En haut : HENR. IIII. Dans le champ : AETAT AÑO 44, 1595. En bas : *A* LYON *par Mathieu Grüter l'Alleman.* Estampe in-4 en haut.

> Il y a deux états de cette planche. Le premier est celui décrit. Dans le second on lit en bas : *A* LYON *par Mathieu Grüter l'Alleman a l'espée d'arme en la rue de Bone von.*

Juin.

Reprise par les Français du château de Ham, qui avait été livré aux Espagnols par le gouverneur, qui est pris et décapité. La ville et les combats qui s'y donnent. A droite, dans la campagne, le gouverneur a la tête tranchée. En haut : *Das schloss und die stat* HAN. — *Der Gubernator von schloss han.* En bas douze vers allemands et la date. Sans numéro. Pl. in-4 en larg. Voir à 1559, juin 10.

> Discours victorieux de la charge faicte par le roy aux troupes du connestable de Castille et duc de Mayenne, pres Dijon, en ce mois de juin. Rouen, 1595, petit in-8, fig. Cet opuscule contient :

Figure représentant un escadron de cavalerie en marche à gauche. Petite pl. grav. sur bois, au dernier feuillet, verso.

———

Portrait de Charles, sire d'Humières, marquis d'Ancre, lieutenant général en Picardie, chevalier du Saint-Esprit le 7 janvier 1595, tué la même année au siége

de Ham, à mi-corps. Dessin in-fol. en haut. Bibliothèque impériale, manuscrits, Boetes de l'ordre du Saint-Esprit, Humières.

1595.
Juin.

Portrait du même. Tableau copié par Mlle de Léoménil, de l'original, au château de Beauregard. Musée de Versailles, n° 3226.

Portrait d'André de Brancas, seigneur de Villars, amiral de France. *AB. pinx. Aubert sculp.* Estampe in-8 en haut. Velly, Villaret et Garnier, Portraits, t. III, p. 56.

Juillet 24.

Prise de Doulens. On voit la ville et les attaques. En haut, à droite : *La deffaicte de l'Admiral et duc de Bouillō le 24 julet* 1595. En bas, à droite : *AHuberti excu. cum pri. Régis Buschere.* En bas, l'indication du sujet en trois lignes en allemand, et : *Pourtraict de la ville et chasteau de Dorlens*, etc. Sans numéro. Pl. in-4 en larg. Voir à 1559, juin, 10.

Juillet 31.

Prise de la forteresse de Doulens par les Espagnols, commandés par le comte de Fuentes. On voit la ville et les combats; en haut, à gauche : *Die Stadt und schloss Dorlans.* Légendes allemandes. En bas : douze vers allemands et la date. Sans numéro. Pl. in-4 en larg. Voir à 1559, juin, 10.

Portrait de Odet de Matignon, comte de Torigny, lieutenant-général en Normandie, chevalier du Saint-Esprit le 7 janvier 1595, à mi-corps. Dessin in-fol. en haut. Bibliothèque impériale, manuscrits, boetes de l'ordre du Saint-Esprit, Matignon.

Août 7.

1595.
Août 19.

Deux portraits de Jean, sire d'Aumont, comte de Châteauroux, maréchal de France, gouverneur de Dauphiné, etc., fait chevalier du Saint-Esprit le 31 décembre 1578, à mi-corps, cuirassé, tourné à droite. Deux dessins in-fol. en haut. Bibliothèque impériale, manuscrits, boetes de l'ordre du Saint-Esprit, d'Aumont.

Septemb. 4.

Les deux plus grandes, plus celebres et memorables resjouissances de la ville de Lyon. La première, pour l'entree du tres grand, tres chrestien, tres victorieux Prince, Henry IIII, Roy de France et de Nauarre. La seconde, pour l'heureuse publication de la paix. Auec le cours et la suite des guerres entre les deux maisons de France et d'Austriche, par Pierre Mathieu. Lyon, Thibaud Ancelin, 1598. In-4 de 104 pages, fig. Ce volume contient :

Entrée d'Henri IV à Lyon. Il est sur le premier plan, un peu à gauche, à cheval, sous un dais porté par quatre personnages à pied. Le cortége traverse, en serpentant, une place ornée d'arcs de triomphe, d'obélisques et de statues. En haut sont, à gauche, les armes de France et de Navarre, à droite, celles de la ville de Lyon. Des lettres et numéros de renvoi, placés près des sujets, se rapportent à un feuillet d'explications imprimé qui précède. Pl. in-fol. en larg., à la p. 1.

Portrait d'Henri IV, en buste, cuirassé et avec écharpe, dans un ovale placé dans un carré, dont les angles sont ornés d'attributs. Autour du carré est une légende dont le bas est : VINCES ROBUR ORBIS. *Anagr.*

Reg., 1595. Au-dessous, quatre vers : *Ce Roy seul semblable a soymesmes*, etc. Pl. petit in-4 en haut., à la p. 80.

1595.
Septemb. 4.

Une inscription latine placée après l'avis au lecteur porte que cette entrée eut lieu le jour des nones de septembre 1595.

> Cet ouvrage fut publié, en même temps que celui du même auteur donné par le même libraire, aussi en l'année 1598, et qui est relatif aux guerres entre la France et l'Autriche et au feu de joie tiré à Lyon pour la publication de la paix, le 20 juin 1598, date où cet ouvrage est placé. Il paraît que ces deux ouvrages ont été publiés ensemble et comme formant un seul volume, puisque le titre de celui-ci mentionne celui relatif au feu de joie de 1598. Voir au 20 juin 1598.

L'entrée de tres-grand et victorieux prince Henry IV à Lyon, le iv septembre 1595, contenant l'ordre et description des magnificences dressées pour ceste occasion, par P. Mathieu. Lyon, P. Michel, s. d. In-4, fig. Ce volume contient :

Portrait d'Henri IV, en buste. Pl. décrite à l'article précédent, de l'édition de Thibaud Ancelin, 1598, au commencement du volume.

Entrée d'Henri IV à Lyon. Pl. décrite à l'article précédent ; idem, dans le volume.

Brevis narratio quomodo Henricus IV Franciæ ac Navarræ rex ex hæretico catholicus factus, humiliter apud Clementem VIII per legatos egerit, ac sepius supplex factus tandem hereseos absolutionem obtenuerit et in gremium

Septemb. 17.

1595.
Septemb. 17.

Sanctæ Catholice Ecclesiæ Romanæ Receptus sit, cum omnibus solennitatibus quæ in his actibus, factæ sunt, etc. Sculpserunt Crispinus Passeus et Simon Nouellanus. Coloniæ Agrippinæ. Typis excudit Lambertus Andreæ, 1596. In-4 de dix feuillets, dont un blanc. Cet opuscule contient :

Frontispice gravé représentant un cadre d'ornements, ovale en haut., avec un ange dans chaque angle. Au milieu, le titre, en caractères imprimés.

Portrait de Clément VIII, à mi-corps, tourné à droite. Autour : *Clemens VIII*, etc. Pl. in-8, ovale en haut., au feuillet du titre, verso.

Portrait de Henri IV, à mi-corps, tourné à gauche. Autour : HENRICUS IIII, etc., M.DXCVI. En bas : *De bon Roy bon heur*. Dans le champ, à droite : AETAT, 43 (?). Pl. in-8, ovale en haut., au feuillet 2 blanc, recto.

Figure représentant la cérémonie de l'absolution de Henri IV par le pape Clément VIII à Rome. Aux pieds du pape sont à genoux du Perron et d'Ossat. On lit au-dessous : *Bisschof zu Peron. Der her Ossat.* En haut, sur un mur, on lit : ROM. *A*° 1595, 23 *septeb*. En bas, seize vers allemands. Pl. petit in-fol. en larg., à la fin du texte.

—

Cérémonie de l'absolution de Henri IV à Rome, par le pape ; l'évêque du Péron et M. d'Ossat sont à genoux devant le pape. Légendes allemandes. Sur l'édifice :

Rom. Æ. 1595, 23 *septeb.* En bas, seize vers allemands. Sans numéro. Pl. in-4 en larg. Voir à 1559, juin, 10.

1595.
Septemb. 17.

La date du 23 septembre n'est pas celle de la cérémonie de l'absolution.

Le roi Henri IV à genoux devant le pape. En haut, concert d'anges ; en bas : *La Reception du Roy en la S. Eglise Romaine,* 1595, et huit vers, 2. Estampe petit in-4 en larg.

Le roi de Navarre se convertit à la religion catholique. En bas, légende allemande. P. 1446, 25. Pl. in-fol. en larg. Khevenhiller, t. IV, à la p. 1446.

Le roi de Navarre est absous par le pape. En bas, légende allemande. P. 1451, 26. Pl. in-fol. en larg. Khevenhiller, t. IV, à la p. 1451.

Septemb. 23.

Portrait de Louis Chasteignier, seigneur d'Abain et de la Rochepozay, chevalier du Saint-Esprit le 31 décembre 1583, en buste, tourné à gauche. Estampe in-4 en haut., marges coupées. Bibliothèque impériale, manuscrits, boetes de l'ordre du Saint-Esprit, Chasteignier.

Septemb. 29.

Prise de Cambrai par le comte de Fuentes. On voit les attaques et la sortie des Français. On lit, en haut : Cambrai. En bas : *Atuberti exc. cum pri Regis Buschere.* Au-dessous, l'indication du sujet en trois lignes en allemand, et : *Cambray estant estroictement assiegee,* etc. Sans numéro. Pl. in-4 en larg. Voir à 1559, juin, 10.

Octobre 9.

1595.
Octobre 9.

Prise de la ville de Cambrai par le comte de Fuentes. On voit la ville et les attaques. En haut : Cambrai, et : *Cambrai Cita principalissima nel Pæse d'Artois tolta al Re di Franca dal conte de foentes per il Re di Spagna alli* 8 *Ottobre* 1595. Estampe in-fol. en larg.

La ville fut prise le 9.

Le comte de Fuentes s'empare de la ville de Cambray. En bas, légende allemande, P. 1425, 24. Pl. in-fol. en larg. Khevenhiller, t. IV, à la p. 1423.

Reprise de la ville de Cambrai par le comte de Fuentes; retraite des troupes françaises. On voit la ville et la sortie de la garnison française. En haut : Camerick, légendes allemandes. En bas, douze vers allemands, et : *Le comte de Fuentes recouure la ville de Combray Prinst par trahison auparavant des Francois Passe destia quinze ans. Le* 9 *Jour doctob. lan* 1595. Sans numéro. Pl. in-4 en larg. Voir à 1559, juin, 10.

Prise de la ville de Cambrai par le comte de Fuentes. En haut : Camerick. Légendes allemandes dans le champ. En bas : « Graff von Fuentes eroberte Camerick. » Pl. in-fol. en larg.

Monnaie obsidionale de Cambrai, frappée par Baligni, commandant de cette ville. Partie d'une pl. in-12 en larg.. Klotz; Historia numorum obsidionalium, pl. 2, p. 104.

Deux monnaies du siége de Cambray, assiégée par les Espagnols. Petite pl. Bizot, 1688, à la p. 84, dans le texte. 1595.
Octobre 9.

Quatre monnaies obsidionales du siége de Cambray. Petite pl. Van Loon, t. I, p. 458, dans le texte.

Cinq monnaies du siége de la ville de Cambray, assiégée et prise par les Espagnols sur les Français. Partie d'une pl. in-4 en haut. Tobiesen Duby ; Pièces obsidionales, pl. 10, nos 5 à 9.

Portrait de Louis de Gonzague, prince de Mantoue, duc de Nevers. *G. Vallet Sculp.* In-fol. en haut. Octobre 23.

> Cette estampe est placée à la tête de : Les Mémoires de M. le Duc de Nevers, prince de Mantoue, etc. Paris, L. Billaine, 1665, 2 vol. in-fol.

Portrait du même, à genoux, vitrail des Cordeliers de Paris. Dessin colorié in-fol. en haut. Gaignières, t. X, 4, *i*.

Portrait en pied du même, sans indication d'où ce monument existait. Dessin colorié in-fol. en haut. Gaignières, t. IX, 59.

Portrait en pied du même, d'après un dessin du cabinet de M. de Gaignières. Partie d'une pl. in-fol. en haut. Montfaucon, t. V, pl. 45, n° 1.

Sceau et contre-sceau du même. Partie d'une pl. in-fol. en haut. Wree ; La généalogie des comtes de Flandre, p. 150, *a*, *b*, texte, p. 149.

1595.
Octobre 23.

Figure du même, copiée d'après une estampe en bois coloriée, qui orne le frontispice d'un ouvrage intitulé : Tableaux accomplis de tous les arts libéraux, par Christofle de Savigny, 1587, in-fol. m°. Cette estampe représente l'auteur offrant son livre au duc de Nivernois. Pl. coloriée in-fol. en haut. Willemin, pl. 243.

1595?

Le comte Philippe de Nassau, envoyé par les états généraux des Provinces-Unies au secours du roi de France, Henri IV, est battu à Montmédi. Pl. petit in-4 en larg. Baudart, second tome, p. 213, dans le texte.

Monument funéraire des ducs de Longueville, statues en marbre, bas-reliefs en marbre et en cuivre doré, par François Auguyer, érigé dans la chapelle d'Orléans, en l'église des Célestins à Paris. Musée du Louvre, sculptures modernes, n°s 181 à 193. Musée des monuments français, t. V, p. 107, pl. 175. = Pl. petit in-4 carrée. Piganiol de la Force, édition de 1765, t. IV, à la p. 216. = Partie d'une pl. in-fol. en haut. A. Lenoir; Histoire des arts en France, pl. 140. = Pl. in-12, carrée. Piganiol de la Force; Description de Paris, t. IV, à la p. 76. = Partie d'une pl. in-fol. en haut. Al. Lenoir; Musée des monuments français, t. V, pl. 175, n° 207. = Partie d'une pl. grand in-4 en haut. De Clarac; Musée de sculpture, pl. 233. = Partie d'une pl. in-fol. max° en larg. Albert Lenoir; Statistique monumentale de Paris, liv. VII, pl. 7. = Pl. in-4 en haut. Millin; Antiquités nationales, t. 1, n° III, pl. 17.

Portrait de Blaise de Vigenere bourbonois en l'age de 1595.
lxxiii ans, 1595. En bas : Et erunt ut complaceant
verba eloquii mei. *Psalm.* 28. *Th. de Leu fe.* Pl. in-8
en haut. Les décades qui se trouvent de Tite-Live,
par B. de Vigenere, t. I, après le privilége, feuillet 8,
verso.

Portrait de Anuce Foës ou Foesius, médecin de Metz,
en buste, tourné à droite. Médaillon ovale. En bas,
le nom en latin et le monogramme de Pierre Woei-
riot, 1580. Estampe in-16 en haut. Robert-Dumes-
nil, t. VII, p. 111.

Histoire abregee des singeries de la Ligue, contenant les
folles propositions et friuoles actions usitées en faueur
de l'authorité d'icelle, en la ville de Paris, depuis l'an
1590, jusques au 22 du mois de Mars 1694, iour de sa
reduction à son Roy, legitime et naturel, Henry IIII. du
nom, Roy de France et de Navarre. Auec le pourtraict
ou tableau de la tenue des Estats au plus pres de la ve-
rité, etc., 1595, par J. d. L. dict le comte Olivier (Jean
de la Taille). In-12. Cet opuscule contient :

L'estampe représentant les Estats de la Ligue, décrite
précédemment.

Le theatre des animaux, auquel sous diverses fables et his-
toires est representé la plus part des actions de la vie
humaine. Enrichy de belles sentences tirées de l'Escriture
saincte, et orné de Figures, pour ceux qui ayment la
peinture. Paris, pour Simon Douget, 1595. In-4, fig.
Rare. Ce volume contient :

Cent figures représentant des scènes diverses de la vie

1595 ? des animaux, dans plusieurs desquelles se trouvent des personnages. Pl. in-12 en larg., dans le texte.

> L'avis au lecteur est signé P. Desprez, probablement l'auteur de l'ouvrage.
>
> Cet ouvrage a eu depuis deux autres éditions, l'une de Paris, Jean le Clerc, 1613, l'autre de Paris, Guillaume le Bé ; elles contiennent les mêmes planches.

« Les ordonnances royavx, svr le faict et jvrisdiction de la prevosté des marchands, et escheuinage de la ville de Paris, etc. Paris, Federic Morel, 1595. » In-fol., lettres rondes, fig. *Très-rare.* Ce volume contient :

1. Un vaisseau, symbole de la ville de Paris, voguant à droite. Pl. in-8 carré, sur le titre.

2. HENRY IIII ROY DE FRANCE ET DE NAVARRE. Portrait d'Henri IV, à mi-corps, tourné à gauche, cuirassé et avec une écharpe, dont un bout flottant à droite, sort de la bordure et sépare le nom HEN-RY. En bas, quatre vers, commençant par : *Ce grand Roy que tu vois*, *Tho. de Leu fe.* Pl. ovale in-8 en haut., feuillet après le privilége, 3ᵉ feuillet.

3. Un roi de France assis sur son trône, tourné à gauche, auquel se présentent le prévôt des marchands et les échevins de Paris. *Thomas de Leu fecit.* Pl. in-8 en larg. Idem, 4ᵉ feuillet.

4. Divers hommes occupés à mesurer des grains. Au fond, la rivière et l'église Notre-Dame de Paris. A gauche, en haut, deux saints. En bas : *Les Jurez porteux de grains ports et place de grewe a paris.*

Thomas de Leu fe. Pl. in-8 en larg., à la p. 12, 1595. après l'ordonnance sur les mesureurs de grains.

5. Hommes mesurant des morceaux de bois dans un cercle. Au fond, une charrette, la rivière et l'église de Notre-Dame. En bas : *Th. de Leu fe.* Pl. in-12 carré, à la p. 55, après l'ordonnance sur les marchands de merrien, busche et autre bois.

6. Quatre hommes mesurant des charbons. Au fond, la rivière et l'église de Notre-Dame. *Th. de Leu.* Pl. in-8 en larg., à la p. 64, après l'ordonnance sur la marchandise de charbon.

Livre contenant la genealogie et descente de ceux de la maison de Croy, tant de la ligne principale estant chef du nom et armes dicelle que des branches et ligne collatérale de ladicte maison. Sans lieu ni nom d'imprimeur, ni date. In-fol., fig., sans texte. Ce volume contient :

Frontispice gravé représentant un cartouche, avec ornements et armoiries. Dans le milieu est le titre ci-dessus : Jacobvs De Bye Svb. Exie Scalptor. fec. Pl. in-fol. en haut.

Figure représentant un portique dans lequel sont inscrits les noms et titres de Charles, sire et premier duc de Croy. Pl. idem.

Deux figures représentant les armoiries et le portrait du même. Deux pl. idem.

Cinq figures représentant des arbres généalogiques, de-

1595. puis Adam jusqu'à Sainct Louis IX, roy de France, et Henri Ier, duc de Brabant. Cinq pl. idem.

Sept figures représentant quatorze vues de domaines de la famille de Croy. Sept pl. idem.

Quarante-six portraits de seigneurs de Croy et de leurs femmes, dont plusieurs sont de familles françaises, depuis Jean, sire de Croy, dans le xiiie siècle, jusqu'à Philippe, sire de Croy, mort le 11 décembre 1595. Quarante-six pl. idem.

—

Sceau de la milice bourgeoise de Limoges. Partie d'une pl. in-4 en haut., lith. Tripon; Historique monumental de l'ancienne province du Limousin, n° 82, t. I, à la p. 172.

Deux médailles d'Henri IV, relatives à la déclaration de guerre à l'Espagne. Petite pl. Van Loon, t. I, p. 446, 447, dans le texte.

Médaille frappée en Belgique, relative à la déclaration de guerre de l'Espagne à la France. Petite pl. Van Loon, t. I, p. 448, dans le texte.

Médaille d'Henri IV. Petite pl. Luckius; Silloge numismatum, etc., dans le texte, p. 350.

Monnaie de Charles X, le cardinal de Bourbon. Partie d'une pl. in-fol. en haut. Trésor de numismatique et de glyptique. Histoire par les monuments de l'art monétaire chez les modernes, pl. 11, n° 17.

<small>Cette monnaie fut frappée par les ordres du duc de Mer-</small>

cœur, gouverneur de Bretagne, ligueur, cinq ans après la mort 1595.
du cardinal de Bourbon, expiré le 9 mai 1590.

Jetoir portant : SIC HENRICUS MERGENTIBUS. Partie d'une pl. lithogr. in-8 en haut. De Fontenay ; Fragments d'histoire métallique, pl. 21 (texte 12), n° 16, p. 230.

Méreau de Rouen, représentant la Vierge. Petite pl. grav. sur bois. De Fontenay ; Nouvelle étude de jetons, p. 163, dans le texte. = Petite pl. grav. sur bois. De Fontenay ; Manuel de l'amateur de jetons, p. 234, dans le texte.

Méreau d'une ville ou d'un chapitre, incertain. Partie d'une pl. lithogr. in-8 en haut. De Fontenay ; Fragments d'histoire métallique, pl. 13 (texte 4), n° 5, p. 178.

Monnaie de Henri de Bourbon, duc de Montpensier, prince de Dombes. Partie d'une pl. in-4 en haut. Tobiesen Duby ; Monnoies des barons, pl. 45, n° 1.

Monnaie que l'on peut attribuer à Ferdinand II, landgrave de la haute Alsace et comte de Tirol. Partie d'une pl. in-4 en haut. Tobiesen Duby ; Monnoies des barons, pl. 110.

Portrait de Jean de Chourses, seigneur de Malicorne, 1595?
gouverneur de Poitou, etc., chevalier du Saint-Esprit le 31 décembre 1578, en buste. Dessin in-fol. en haut. Bibliothèque impériale, manuscrits, boetes du Saint-Esprit, Chourses.

1595 ? Deux portraits de François, comte d'Escars, conseiller d'État, chevalier du Saint-Esprit le 31 décembre 1578, en buste. Deux dessins in-fol. en haut. Bibliothèque impériale, manuscrits, boetes de l'ordre du Saint-Esprit, Perusse d'Escars.

Deux portraits de François de Balsac, seigneur d'Entragues, de Marcoussis, chevalier des ordres du roi en 1578 et gouverneur d'Orléans, en buste. Deux dessins in-fol. en haut. Bibliothèque impériale, manuscrits, boetes de l'ordre du Saint-Esprit, Balsac.

Portrait de Jean-Jacques de Suzanne, comte de Cerny, chevalier de l'ordre du Saint-Esprit le 31 décembre 1582, à mi-corps. Dessin in-fol. en haut. Bibliothèque impériale, manuscrits, boetes de l'ordre du Saint-Esprit, Suzanne.

Portrait de Pierre Woeiriot, graveur, en buste, tourné à gauche. Cartouche, de chaque côté duquel est un petit génie. En bas : PETRUS WOEIRIOT LOTHARINGUS HAS FACIEBAT EICONAS CVIVS EFFIGIES HÆC EST ANNO SUÆ ÆTATIS 24 — 1556. Estampe in-16 presque carrée. Robert-Dumesnil, t. VII, p. 53.

On ne connaît pas l'époque de sa mort.

Histoire du redoute prince Richard sans peur, Duc de Normandie : lequel fut fils de Robert, surnommé le Diable, et par sa proësse et prudence Roy d'Angleterre, etc. Paris, Nicolas et Pierre Bonfons. Sans date. Petit in-4, caract. rom., fig. Ce volume contient :

Guerrier à cheval, allant à droite. De ce côté, une

ville, sur les remparts de laquelle sont divers person- 1595?
nages. Pl. in-12 carrée, grav. sur bois, vignette du
titre.

Guerrier, suivi de chevaliers, tous à cheval, allant à
droite. Pl. in-12 en larg., au feuillet du titre, verso.

—

Armure de Henri IV en fer battu, incomplète en partie,
avec des fleurs de lis dorées. Au Louvre, musée des
Souverains.

Sceau de Frédéric, duc de Tek, capitaine des ducs
d'Autriche pour la Suabe et l'Alsace. Partie d'une
pl. in-fol. en haut. Schœpflin; Alsacia illustrata,
t. II, pl. 2, à la p. 512, n° 4, texte p. 515.

1596.

Prise de Marseille par le duc de Guise. On voit la ville 1596.
et les troupes françaises qui y entrent. En haut : Février 6.
MARSILIEN. En bas, douze vers allemands et la date.
Pl. in-4 en larg.

Monnaie de Louis de Berlaymont, archevêque de Cam- Février 15.
brai. Petite pl. grav. sur bois. Ordonnance etc.
Anvers, 1633, feuillet P, 4.

Trois monnaies du même. Partie d'une pl. in-4 en haut.
Tobiesen Duby, pl. 6, n°s 4 à 6.

Monnaie du même. Partie d'une pl. in-4 en haut. To-
biesen Duby; Monnoies des barons, Supplément,
pl. 10, n° 4.

1596.
Février 15.
Monnaie du même. Partie d'une pl. in-4 en haut. Poey d'Avant, pl. 22, n° 8, p. 405.

Février 17. Médaille d'or frappée pour Charles de Casaulx, premier consul à Marseille, et maître absolu de cette ville depuis 1591 jusqu'au 17 février 1596, jour où il fut tué par Pierre de Libertat. Partie d'une pl. in-4 en haut. Grosson, Recueil des antiquités et monuments marseillois, pl. 19, n° 5.

Armoiries de Casaulx, consul de Marseille. Petite pl. grav. sur bois. Ruffi; Histoire de la ville de Marseille, t. I, à la p. 428, dans le texte.

Février 28. La ville de Marseille, qui tenait pour les Espagnols, est surprise par le duc de Guise, qui s'en empare. Mort du gouverneur Cosetto. On voit la ville et les troupes qui y entrent. Légendes allemandes. En bas, douze vers allemands et la date. Sans numéro. Pl. in-4 en larg. Voir à 1559, juin, 10.

Avril 17. Prise de Calais par les Espagnols, commandes par l'archiduc Albert; retraite de la garnison française. On voit la ville et les attaques. Dans le champ : CALAIS et des légendes allemandes. En bas, seize vers allemands et la date. Sans numéro. Pl. in-4 en larg. Voir à 1559, juin, 10.

Prise de Calais par l'archiduc Albert. On voit la ville et les attaques. Dans le champ : CALAIS et légendes françaises. En bas : à gauche *Huberti exc. cum pri.* Au-dessous, l'indication du sujet en trois lignes en

allemand et : *Vray pourtraict de la ville et château de Calais* etc., sans numéro. Pl. in-4 en larg. Voir à 1559, juin 10.

1596.
Avril 17.

Vue de la ville de Calais prise par l'archiduc Albert. En haut : ALBERTO AUSTRIAC. VICTORI. Dans le champ, légendes allemandes. En haut à droite, un coq avec : *quād ce coq chantera, Calais Frācoi sera*. En bas légendes gravées et imprimées en latin et allemand. *Dicavit Dominicus Custodis MDXCVI*. Estampe in-fol. carrée.

Plan du siége de Calais par le cardinal Albert, et de celui du château. Pl. in-fol. en larg. Lefèvre, histoire de Calais, t. 2 p. 416.

Avril 24.

Cette planche est une copie d'une estampe du temps.

Médaille de Catherine Marie de Lorraine, fille de François de Lorraine, duc de Guise. Partie d'une pl. in-fol. en haut. Calmet : histoire de Lorraine, t. II, pl. 6 n° 104.

Mai 6.

Statue de Madeleine de l'Aubespine, femme de Nicolas de Neufville IV° du nom, seigneur de Villeroy, à genoux, dans la chapelle de l'église paroissiale de Magny. Moulage en plâtre. Musée de Versailles n° 1324.

Mai 17.

Prise de la Fère par Henri IV. On voit les combats, et la ville en haut à droite. En haut, légende allemande en trois lignes. Dans le champ, légendes allemandes et lettres de renvoi. Estampe in-4 en larg.

Mai 23.

1596.
Mai 23.
Prise de la ville de la Fère par le roi Henri IV; retraite de la garnison espagnole. On voit la ville et les attaques. Dans le champ : LA FÈRE et légendes allemandes. En bas huit vers allemands et la date; sans numéro. Pl. in-4 en larg. Voir à 1559 juin 10.

Prise de la Fère par Henri IV. On voit la ville et des soldats isolés. Dans le champ, lettres de renvoi. *D. Custodis excud*. Au-dessous, bande contenant, en caractères imprimés, en allemand, le titre et les explications des lettres. Estampe in-fol. en haut.

Vue de la prise de La Fère par Henri IV. On voit la ville et les attaques. Dans le champ : LA FÈRE et des légendes allemandes. *V. B.* 27. En bas : le titre en allemand, et la date 20 *maij anno* 1596. Estampe in-4 en larg.

Prise de la Fère par Henri IV. On voit la ville et les attaques. En haut : LA VILLE ET CHASTEAU DE LA FÈRE EN PICARDIE ASSIÉGÉE ET PRISE PAR LE ROY HENRY LE GRAND *l'an* 1595. Légendes et lettres de renvoi dans le champ. Explication des lettres, en haut à gauche. En bas : PAR C. CHASTILLON. Estampe in-fol. magno en larg.

Le plan (figuré) du siége de la Fère en Picardie, l'an 1596; par P. Desprez, ingénieur du roi. Paris, Leclerc 196, in-fol. Le Long. t. II, n° 19679.

Prise de la ville d'Ardres par l'archiduc Albert. On voit la ville et les attaques. En haut : ARDRES 1596. Dans le champ, noms. Estampe in-12 en larg. Au-dessous,

explication allemande en caractères imprimés. F. in-4 en haut.

1596.
Mai 23.

Prise de la ville d'Ardres par l'archiduc Albert, on voit la ville et les attaques. En haut : ARDRES. Dans le champ, légendes allemandes. En bas huit vers allemands et les dates de l'attaque et de la prise de la ville. Sans numéro. Pl. in-4 en larg., voir à 1559, juin 10.

Prise de la ville d'Ardres par l'archiduc Albert. On voit la ville et les troupes entrant dans la ville. Dans le champ, en haut : ARDRES et des légendes allemandes. En bas : VB. Au-dessous, titre en une ligne allemande, et la date.

Prise de la ville d'Ardres par le cardinal Albert. On voit la ville et les attaques. En haut : *Ardres*. Dans le champ, légendes en français et lettres de renvoi. En haut à gauche, explication de ces lettres. En bas à droite, *Huberti excudit cum Privil. Regis*. En bas, l'indication du sujet en trois lignes en allemand et : *Voy. icy le dernier, le plus parfaict et veritable protraict* etc. Sans numéro. Pl. in-4 en larg., voir à 1559, juin 10.

Défaite du duc de Bouillon, à Dourlens. On voit les mouvements des troupes, et à gauche une ville, au-dessus de laquelle : *Dorlens*. Dans le champ, légendes françaises; à droite, en haut : *La deffaicte de l'Admiral et duc de Bouillõ le 24 julet 1596*; en bas:

Juillet 24.

1596.
Juillet 24. *Ahuberti excu cum pri Regis Buschere*, Estampe in-4 en larg.

Juillet. Prise de Cadix par les Anglois et les Hollandois, (confédérés avec la France). On voit le port et les flottes. Légendes allemandes; on lit en haut : GADES *oder* CALES MALES *durch die Englischen und Hollender eingenomen*. En bas, douze vers allemands et la date; sans numéro. Pl. in-4 en larg., voir a 1559, juin 10.

Octobre 16. Discours de la joyeuse et triomphante entrée de tres-haut, tres-puissant et tres-magnanime prince Henri IIII de ce nom, tres-chrestien Roy de France et de Nauarre, faicte en sa ville de Rouën, capitale de la prouince et duché de Normandie, le mercredy saiziesme iour d'Octobre CIƆ. IƆ. XCVI. etc. Rouen, Martin le Mesgissier, CIƆ. IƆ. IƆ. in-4, lettres rondes. Figures. *Très-rare*. Ce volume contient :

Les armes de la ville de Rouen ; l'agneau avec trois fleurs de lis, soutenues par deux anges. Pl. in-16 en larg. sans bords, grav. sur bois, sur le titre.

Figure représentant un édifice à portique avec personnages, et surmonté d'ornements. Pl. petit in-4 en larg., grav. sur bois. Au-dessus en caractères imprimés : Figure de la maison et théâtre ou salle royale etc., à la page 8.

Figure représentant un officier tenant une hallebarde. Planche grand in-4 en haut. sans bords, grav sur bois. Au dessus en caractères imprimés : Figure du

capitaine de la *première compagnie des Enfans d'honneur à pié*, à la p. 22.

1596.
Octobre 16.

Figure représentant un autre officier, pl. idem. Au-dessus, en caractères imprimés : Figure du capitaine de la *seconde compagnie des Enfans d'honneur à pié*, à la p. 24.

Figure représentant un autre officier, pl. idem. Au-dessus, en caractères imprimés : Figure du capitaine de la troisiesme *compagnie des Enfans d'honneur à pié*, à la p. 26.

Figure représentant un officier à cheval allant à gauche. Pl. grand in-4 en haut., grav. sur bois. Au-dessus, en caractères imprimés : Le capitaine des Enfans d'honneur à cheval, à la p. 28.

Figure représentant Henri IV à cheval allant à gauche. Pl. in-8 en haut. sans bords, grav. sur bois. Au-dessus, en caractères imprimés : Le portraict du Roy, s'acheminant pour entrer en sa ville de Roüen, à la p. 31 dans le texte,

Figure représentant une porte sur laquelle sont une statue et des ouvriers travaillant. Pl. petit in-4 carrée, grav. sur bois. Au-dessus, en caractères imprimés : Figure du portique, ruines et *massonnerie representez à l'entrée du premier pont*, à la p. 33 dans le texte.

Figure représentant un arc de triomphe surmonté d'un

1596.
Octobre 16.

dôme. Pl. in-4 en haut., grav. sur bois. Au-dessus, en caractères imprimés : Figure de l'Arc de triomphe qui *estoit à la première porte du grand pont du costé des fauxbourgs*, à la p. 40 dans le texte.

Figure représentant Henri IV à cheval allant à gauche, précédé de fantassins et suivi de cavaliers. Au-dessus le globe céleste. Pl. petit in-4 carrée, grav. sur bois. Au-dessus, en caractères imprimés : Figure du Ciel, qui estoit entre le *chasteau du Pont, et le pavillon de la ville, dont un Ange descendoit apportant au Roy l'espée de Paix*, à la p. 45 dans le texte.

Figure représentant un arc de triomphe surmonté de cinq statues, femme assise, tritons et génies. Pl. in-4 en haut., grav. sur bois. Au-dessus, en caractères imprimés : Figure de ladicte porte, à la p. 50 dans le texte.

Figure représentant Henri IV à cheval allant à gauche sous un dais porté par quatre échevins. Pl. in-4 carrée, grav. sur bois. Au-dessus, en caractères imprimés : Portraict de Henri IIII Roy de *France et de Nauarre, marchant sous son poile triomphal porté par les Escheuins modernes de sa ville de Roüen, à son entrée audict lieu*, à la p. 51 dans le texte.

Figure représentant un obélisque surmonté du soleil et de la lettre H couronnée. Pl. in-fol. en haut. étroite, grav. sur bois. Au-dessus, en caractères imprimés : Figure de l'obélisque qui *estoit en la rüe du grand pont, au détour de la rue aux Oües*, à la p. 52.

Figure représentant une colonne surmontée de la statue de la renommée. Pl. grand in-4 en haut., étroite, grav. sur bois. Au-dessus, en caractères imprimés : La figure de la *Renommée Royale esleuee sur une colonne dans la rüe du gros horloge deuant la rüe du Merrain*, à la p. 55.

1596.
Octobre 16.

Figure représentant les statues de la victoire et de la justice placées sur des vases. Pl. petit in-4 carrée, grav. sur bois. Au-dessus, en caractères imprimés : Les figures de Justice et de Victoire, à la p. 55 dans le texte.

Figure représentant un jardin avec un pavillon et des animaux. Pl. petit in-4 carrée, grav. sur bois. Au-dessus, en caractères imprimés : Figure du jardin, à la p. 64 dans le texte.

Figure représentant un arc de triomphe sur lequel est Henri IV couronné par deux statues de femmes. Pl. petit in-4 carrée, grav. sur bois. Au-dessus, en caractères imprimés : La figure de l'Arc Triomphal deuant l'*Eglise nostre Dame, du costé du gros horloge*, à la p. 66.

Figure représentant le même arc. Pl. idem. Au-dessus en caractères imprimés : La figure de l'Arc Triomphal *deuant la grande Eglise de nostre Dame*, à la p. 67 dans le texte.

Figure représentant deux statues sur leurs piédestaux. Pl. petit in-4 en haut., grav. sur bois. Au-dessus, en

1596.
Octobre 16.

caractères imprimés : Figures de S. Loys et de la Sibylle *esleuez sur deux piliers prez le susdict Arc de triomphe*, à la p. 70 dans le texte.

Figure représentant la rivière de Seine avec des navires, et, au milieu, un pont. Pl. in-fol. en larg., étroite. Au-dessus, en caractères imprimés : Portraict du combat Naual représenté sur la rivière de Seine, deuant le Roy, le 24 iour d'Octobre, à la p. 74.

Ce volume, représentant l'entrée de Henri IV à Rouen, est un des plus curieux des ouvrages destinés à conserver le souvenir de ces cérémonies. Il est d'une exécution fort remarquable. C'est aussi un livre de la plus grande rareté.

Il existe des exemplaires portant, au lieu du nom du libraire Martin le Mesgissier, celui de Raphaël du Petit Val; au bas du privilége, est une indication portant que les propriétaires du privilége ont accueilly avec eux ce libraire et imprimeur.

—

Novembre 1. Portrait de Pierre Pithon, jurisconsulte, en buste tourné à droite dans un ovale. *N. de Larmessin sculp.*, in-4 en haut. Bullart, t. I, p. 249, dans le texte.

Portrait du même, tableau du xvii^e siècle. Musée de Versailles, n° 3183.

Novembre 7. Tombe de Estienne Dubois, un des six grands vicaires de l'église de N. D., devant la chapelle de Gondy, derrière le chœur de l'église N. D. de Paris. Dessin in-8. Recueil Gaignières à Oxford, t. IX, f. 91.

Déc. 31. Armoiries des chevaliers de l'ordre du Saint-Esprit, créés dans les treizième et quatorzième chapitres tenus les 7 janvier 1595 et 31 décembre 1596. Trois

planches petit in-4 en haut. Chaque planche est tirée au haut d'une feuille contenant, en caractères imprimés, le titre de ces chapitres et les noms etc., de chaque chevalier. Feuilles in-fol. magno en haut.

1596.
Déc. 31.

C'est la suite des cinq planches contenant les douze premiers chapitres, portées au 28 février 1594.

Vue de la colonne élevée à Rome, en mémoire de l'absolution de Henri IV. La colonne est surmontée du crucifix. Sur les côtés, deux médaillons ovales représentant les portraits de Clément VIII et de Henri IV; en buste. Au-dessous, des inscriptions latines contenant une dédicace par Philippe Tourassini, et que cette colonne fut élevée en mémoire de l'absolution de Henri IV, en 1595. PTS *et io Turpins exc. Rom.* Estampe in-fol. magno en haut.

1596.

Il y a deux états de cette pièce. Le premier est celui décret. Dans le second, on lit au-dessus des deux portraits : *Colonne dressée à Rome en la place S. Antoine au nom et à la mémoire de Henry IIII Roy de France et de Navarre.* Il y a quelques différences dans les légendes latines, et en bas, au lieu du monogramme etc., on voit : *Math. Greuter Lugduj* F.

Vue de la colonne élevée à Rome, en mémoire de l'absolution de Henri IV. La colonne est surmontée du crucifix. Sur les côtés, deux médaillons ovales représentant les portraits de Clément VIII et de Henri IV. Dans le champ, à droite, titre en allemand. Au-dessous, inscriptions latines relatives à l'érection de la colonne. Pl. petit in-4 en haut., tirée au revers d'un texte en flamand.

1596. Colonne dressée à Rome en la place S. Antoine au nom et la mémoire de Henri IIII, Roy de France et de Navarre. Vue de cette colonne surmontée du crucifix ; des côtés, deux médaillons représentant les portraits du Pape Clément et de Henri IV, en buste. Sur le pied de la colonne, inscription avec la date V non Maii CIƆIƆ XCVI. Estampe petit in-4 en haut.

Deux portraits de Jean d'O, seigneur de Manou et de Courteilles, capitaine des gardes du corps du Roy, chevalier des ordres le 1er janvier 1585, à mi-corps. Deux dessins in-fol. en haut. Bibliothèque impériale, manuscrits, Boetes de l'ordre du Saint-Esprit, d'O.

Portrait de Charles de Gondi, marquis de Belle-Isle, général des galères. Tableau de l'école française du xvie siècle. Musée de Versailles, n° 3218.

Trois portraits de Jacques le Veneur, comte de Tilliers et de Carrouge, lieutenant général de la haute Normandie, gouverneur du vieux palais de Rouen, chevalier du Saint-Esprit le 31 décembre 1586, à mi-corps. Trois dessins in-fol. en haut. Bibliothèque impériale, manuscrits, Boetes de l'ordre du Saint-Esprit, le Veneur.

Statue de Madeleine de l'Aubespine, femme de François Nicolas de Neufville, duc de Villeroy, sur le monument de la famille de Villeroy, à l'église de Notre-Dame de Magny-en-Vexin, élevé par son mari, mort en 1617. Pl. in-8 en haut. Al. Lenoir. Musée des monuments français. T. IV, pl. 157, n° 551.

Tombe de Bartholomæus Aubert, en pierre, vis-à-vis 1596.
le deuxième pilier au milieu à gauche dans la nef de
l'église de S. Hilaire le Grand de Poitiers. Dessin in-8.
Recueil Gaignières à Oxford, t. VII, f. 124.

Médaille d'Henri IV. Partie d'une pl. in-fol. en haut.
Trésor de numismatique et de glyptique. Médailles
françaises, première partie, pl. 28, n° 7.

Lettres patentes du Roy, portant deffences de recepvoir
ny exposer les douzains liards et patarz faictz, et fabri-
quez ès monnoyes de Dombes, Avignon et Carpentras et
toutes autres espèces de billon estrangeres, Paris, vefve
Nicolas Rosset, 1596, in-8 fig. Cet opuscule contient :

Figures représentant des monnaies. Petites pl., grav.
sur bois dans le texte.

—

Monnaie de Henri IV, de l'année 1596. Partie d'une
pl. in-8 en haut. Berry, Études, etc., pl. 61, n° 11,
t. II, p. 494.

Monnaie de Henri IV. Partie d'une planche in-fol. en
haut. Trésor de numismatique et de glyptique. His-
toire par les monuments de l'art monétaire chez les
modernes, pl. 13, n° 1.

Deux monnaies de Charles cardinal de Bourbon, dit
Charles X, portant l'année 1596. Partie d'une plan-
che in-8 en haut. Berry, Études, etc., pl. 59, n° 8,
12 ; t. II, p. 472, 473.

 Le cardinal de Bourbon était mort en 1590.

1596. Jetoir portant : SUBDUCENDIS RATIONIBUS. Partie d'une planche lithogr. in-8 en haut. de Fontenay, Fragments d'histoire métallique, pl. 21, (texte 12) n° 17, p. 230.

Médaille de l'archiduc Albert, cardinal archevêque de Tolède pour les prises des villes de Calais, Ardres et Hulst. Petite planche. Bizot, 1688 à la p. 87, dans le texte. = Petite planche, Le Clerc; Explication historique, etc., n° 96. p. 58 dans le texte.

Sept médailles relatives à l'alliance de la France, l'Angleterre et les Provinces-Unies contre l'Espagne. Petite pl. et pl. petit in-4 en haut. Bizot, 1688, p. 88*, dans le texte et à la p. 89.

Trois médailles frappées dans les Provinces-Unies, à l'occasion du traité entre la France, l'Angleterre et les Provinces-Unies. Trois pl. in-12 et in-8 en larg. Le Clerc; Explication historique, etc., n°os 97, 98, 99, p. 58, dans le texte.

1597.

1597. Mars 11. La prise d'Amiens par les Espagnols. On voit la ville et les Espagnols qui y entrent. En haut, le titre en une ligne en allemand. Dans le champ, indications en allemand. M. Estampe in-4 en larg.

Les Espagnols s'emparent de la ville d'Amiens par surprise et ruse de guerre. On voit la ville et les Espagnols y entrant. En haut : AMIENS, légende alle-

mande et la date. En bas, huit vers allemands et huit vers français : *Six Espagnols sous habit villageois*, etc. Sans numéro. Pl. in-4 en larg. Voir à 1559, juin, 10.

1597.
Mars 11.

La prise d'Amiens par les Espagnols. On voit la ville et les Espagnols qui y entrent. Dans le champ, chiffres de renvoi et une indication allemande. En bas, le titre en une ligne en allemand avec la date. Pl. in-4 en larg.

Médaille à l'occasion du mariage de François II, comte de Vaudemont, duc de Lorraine et de Bar, avec Christine de Salm. Partie d'une pl. in-8 en haut. Baleicourt. Traité — de la maison de Lorraine, n° 19 (xviii double n°).

Mars 12.

Tentative des Français sur la ville d'Arras. On voit la ville et les attaques. En haut : Arras ; à droite : *Adr. de S. Huberto exc. cum Priuil. Regis*. En bas, l'indication du sujet en trois lignes en allemand, et : *L'an 1597, le 27 de Mars, apres minuict ont les francois pensé surprendre*, etc. Sans numéro. Pl. in-4 en larg. Voir à 1559, juin, 10.

Mars 27.

Il y a des épreuves portant en bas, entre les deux légendes allemandes et françaises : *T, I., f.* 504.

L'armée française vient camper devant Amiens sous la conduite du roi. On voit la ville et les attaques ; dans le champ, en haut : *Amiens* et légendes allemandes. En bas, huit vers allemands et la date. Sans numéro. Voir à 1559, juin, 10.

Avril 3.

1597.
Avril 3. « *Portrait de la ville d'Amiens assiégée par le Roy de France et Navarre.* Vue de la ville et des attaques. Dans le champ, légendes et explications. En bas : *Aluberti excudit cum Priui. Regis.* Pl. in-4 en larg.

Avril 8. Tombeau de Nicolas Bovvery, abbé commendataire, etc., etc. Dessin in-fol. en haut. Bibliothèque impériale, manuscrits, boetes de l'ordre du Saint-Esprit, Bouvery.

Avril. Portrait de Pierre de Libertat, qui favorisa l'occupation de la ville de Marseille par le duc de Guise, pour Henri IV, le 17 février 1596. Estampe in-8 en haut., ovale grav. sur bois. Bouche; La chorographie — de Provence, t. II, p. 820, dans le texte.

Juillet 27. Tombeau du maréchal de Matignon et de Françoise de Daillon, son épouse, dans l'église de Thorigny. Lochon f. Estampe in-fol. en haut. Bibliothèque impériale, manuscrits, boetes de l'ordre du Saint-Esprit, Goyon.

Histoire du maréchal de Matignon, gouverneur et lieutenant general pour le Roy en Guyenne, etc., par de Cailliere. Paris, Aug. Courbé, 1661. In-fol., fig. Ce volume contient :

Tombeau du maréchal de Matignon à Thorigny. Pl. in-fol. en haut., formant les p. 375-376.

Arbre généalogique de la maison de Matignon et de

toutes ses alliances congneuës. Pl in-fol. m° en haut., après la p. 377.

1597.
Juillet 27.

<small>Si le portrait du maréchal par Lochon cy-après est pour ce volume, le placer en tête des trois planches.</small>

Portrait de Jacques de Matignon, maréchal de France, en buste, tourné à droite. Médaillon ovale; autour, le nom. *R. Lochon faciebat*, 1660. Estampe petit in-fol. en haut.

Portrait de Jacques, seigneur de Matignon, comte de Torigny, maréchal de France, gouverneur de Guienne, chevalier de l'ordre du Saint-Esprit le 31 décembre 1579, en buste. Dessin in-fol. en haut. Bibliothèque impériale, manuscrits, boetes de l'ordre du Saint-Esprit, Goyon.

Portrait de Jacques, sire de Matignon, maréchal de France. *P. R. pinx. Aubert sculp.* Pl. in-8 en haut. Velly, Villaret et Garnier ; Portraits, t. III, p. 28.

Hymne a tres illust. princesse Marg. de Valois, par Louis Papon. a Goutelas en Forests, le 2ᵉ jour d'aoust 1597. P. Marsilhy. Manuscrit sur vélin, in-8, velours bleu. Bibliothèque impériale, manuscrits, ancien fonds français, n° 8206³. Caugé, 60 (129). Ce volume contient :

Août 2.

Miniature représentant le portrait de Marguerite de Valois, en buste, de face. Petite pièce, au feuillet 4, recto, dans le texte.

Diverses miniatures représentant des personnages allé-

1597.
Août 2.

goriques ou de la fable. Pièces de diverses grandeurs et formes, dans le texte. Ornements, bordures.

> Ces petites miniatures offrent peu d'intérêt, tant pour le travail que pour ce qu'elles représentent. Le portrait de la reine Marguerite est agréable. La conservation est bonne.
>
> Le nom de P. Marsilhy paraît être celui de l'écrivain ou du peintre.

Septembre 8. Deux portraits de François d'Espinay, seigneur de Saint-Luc, gouverneur de Brouage, lieutenant-général en Bretagne, chevalier du Saint-Esprit le 7 janvier 1595, grand-maître de l'artillerie en 1596, à mi-corps. Deux dessins in-fol. en haut. Bibliothèque impériale, manuscrits, boetes de l'ordre du Saint-Esprit, Espinay.

Septemb. 12. « Plainte funebre d'un habitant de la ville d'Amiens sur la mort de son asne espagnolisé le 12 septembre 1597. » Au-dessous de ce titre, une figure représentant un âne attaché par les pieds et deux personnages qui le regardent. Pl. in-12 en haut., grav. sur bois. Au-dessous et à droite, une complainte en vers. Feuille in-4 en haut. *Rare.*

> Il y a une épreuve de cette estampe dans le Recueil formé par P. de l'Estoile, feuillet xli. (Voir à l'année 1589, à la fin.)

Septemb. 16. La retraite du cardinal Albert d'Autriche de devant Amiens. On voit les marches des troupes ; à gauche, en bas, partie de la ville, par Claude Chatillon Topographe du Roy. Estampe in-fol. en larg., longue. Tirée sur une feuille, sur laquelle on lit, en caractères imprimés, en haut : « La retraicte d'Albert

CARDINAL D'AUSTRICE chef et conducteur de l'armée Espagnole, au secours de la ville d'Amyens. » Et en bas, un long récit. A Paris, chez Jean le Clerc, etc., 1597. Feuille in-fol. mag° en larg. *Rare.* — 1597. Septemb. 16.

> Il y a une épreuve de cette estampe dans le Recueil formé par P. de l'Estoile, feuillet XL. (Voir à l'année 1589, à la fin.)

Vue de la ville d'Amiens attaquée. On lit en haut : PORFILLE D'AMIENS. *J. de Weert fe.* Pl. in-4 en larg., longue. Au-dessous, un récit imprimé en deux colonnes de la retraite des Espagnols, par Claude Châtillon. A Paris, chez Jean le Clerc, 1597. Feuille in-fol. en larg. *Rare.* — Septemb. 25.

> Il y a une épreuve de cette estampe dans le Recueil formé par P. de l'Estoile, feuillet XLI. (Voir à l'année 1589, à la fin.)

Prise de la ville d'Amiens par Henri IV. On voit la ville et les mouvements des troupes. En haut : VERO RITRATTO DELLA CITTA D'AMIENS RICUPERATA DAL CHRISTIANISSIMO HENRICO IIII RE DI FRANCIA E DI NAVARRA. Dans le champ, lettres et numéros de renvois. A droite et à gauche, leurs explications. Estampe in-fol. mag° en larg. *Rare.*

Memoires guerriers de ce qu'y cest passé aux Pays bas Depuis le commencement de l'An 1600 iusques à la fin de l'annee 1606, par Charles Alexandre, sire et duc de Croy, marquis d'Hauré, etc. Anvers, Hierosme Verdussen, 1642. In-4, fig. Ce volume, parmi un grand nom-

1597
Septemb. 25.
bre de planches relatives aux guerres des Pays-Bas, doit contenir :

Plan du siége d'Amiens en 1597.

> Ce plan est mentionné dans un advertissement au lecteur placé en tête du texte. Mais il ne se trouve pas dans tous les exemplaires.

Deux médailles frappées à l'occasion du siége d'Amiens. Deux petites pl. Van Loon, t. I, p. 480-481, dans le texte.

Henri IV au siége d'Amiens ; il parle à un officier, et est suivi d'une troupe. A droite, au fond, partie de la ville et l'église de Notre-Dame. Dessin du temps in-fol. en haut. Collection Hennin.

1597.
Médaille relative à la bataille de Turnhout, frappée en Hollande. Partie d'une pl. in-8 en haut. Bizot, Supplément, 1690, à la p. 130.

> Gulielmi Onciaci in supremo senatu Sabaudiæ senatoris clariss. Berlium seu Rusticum oblectamentum. Tertia editio ab authore aucta et recognita. Lugduni, 1597. In-12, fig. Ce petit volume contient :

Figure représentant une chimère. Petite pl. sans bords, grav. sur bois, sur le titre.

Figure représentant Adam et Ève dans le paradis. Petite pl. en larg., grav. sur bois, à la p. 8, dans le texte.

Declaration de l'usage du graphomètre, etc., inventé nou- 1597.
vellement et mis en lumière par Philippe Danfrie. Paris,
Danfrie, 1597. In-4, fig., imprimés en caractères dits
civilité. Ce volume contient :

Quelques vues d'opérations de trigonométrie exécutées
sur le terrain, etc. Pl. de diverses dimensions, dans
le texte.

—

Trois médailles relatives aux succès militaires du prince
Maurice contre les espagnols. Pl. in-8 en haut. Bizot,
1688, à la p. 90.

Le fouet de l'Académie des pecheurs, bastie sur la famine
du prodigue Evangelie, par V. P. F. Philippes Bosquier.
Arras, Guill. de la Riviere, 1597. Petit in-8, fig. Ce vo-
lume contient :

Portrait de Philippes Bosquier. En haut, à gauche, la
Sainte-Vierge apparaissant. H. Mortier f. Pl. in-12
en haut., au feuillet du titre, verso.

Mascarades recueillies et mises en taille douce par Robert
Boissart Valentinois. 1597. In-4, fig. Sans texte. Ce
volume contient :

Frontispice gravé représentant un portique avec les
statues de Neptune et d'Apollon. Dans le milieu, le
titre ci-dessus. En haut : *Jani Jacobi Boissardi in-
venit.* Jacobus Boissard inven. En bas : *Robertus
Boissardus sculpsit argentinæ.* Pl. petit in-4 en haut.

Vingt-quatre figures représentant des sujets de deux ou

1597. trois personnages masqués. En bas, légende latine, numéroté 1 à 24. Pl. petit in-4 en haut.

Le Blason des armoiries, auquel est monstrée la manière de laquelle les anciens et modernes ont usé en icelles (par Hier. de Bara). Paris, Nic. Gilles, 1597. Petit in-fol., fig. Ce volume contient :

Un grand nombre d'armoiries. Petites pl. grav. sur bois, dans le texte

—

Médaille d'Henri IV. Rev. Gabrielle d'Estrées. Pl. in-12 en larg. Köhler, t. V, p. 265, dans le texte.

Monnaie d'Henri IV. Partie d'une pl. in-4 en haut. Du Cange; Glossarium, 1840, t. IV, pl. 17, n° 8.

Monnaie de Henri IV, de l'année 1597. Partie d'une pl. in-8 en haut. Berry; Études, etc., pl. 62, n° 5, t. II, p. 499.

Monnaie frappée en Provence, portant les noms de Henri IV et de Charles X. Partie d'une pl. in-4 en haut. Saint-Vincens; Monnaies des comtes de Provence. Pl. sans n° (après pl. 11). = Partie d'une pl. in-4 en haut. Idem, pl. 11, n° 9.

Monnaie de Charles, cardinal de Bourbon, dit Charles X, portant l'année 1597. Partie d'une pl. in-8 en haut. Berry; Études, etc., pl. 59, n° 11, t. II, p. 473. = Partie d'une pl. in-fol. en haut. Trésor de numismatique et de glyptique. Histoire par les monu-

ments de l'art monétaire chez les modernes, pl. 12, n° 7.

1597.

<small>Cette monnaie fut frappée par les ligueurs, après la mort du cardinal de Bourbon, expiré le 9 mai 1590.</small>

Monnaie de Henri de Bourbon, duc de Montpensier, prince de Dombes. Partie d'une pl. in-4 en haut. Tobiesen Duby; Monnoies des barons, pl. 45, n° 2.

Mereau des chanoines de Vienne. Partie d'une pl. lith. in-8 en haut. De Fontenay; Fragments d'histoire métallique, pl. 15 (texte 6), n° 15, p. 190.

Deux sceaux et un contre-sceau d'Isabelle-Claire-Eugénie, infante d'Espagne, fille de Philippe II, xxxive comte de Flandre, seule. Petites pl. Wree; Sigilla Comitum Flandriæ, p. 270, 271, dans le texte.

<small>J'ai porté ici et dans les années suivantes les monnaies et autres monuments relatifs à l'infante Isabelle-Claire-Eugénie, attendu le rôle que la Ligue lui avait assigné dans les affaires de la France.</small>

1598.

Le portal dressé pour l'accueil de madame de la Guiche, à Lyon, *le 27 avril* 1598. Portail orné de bas-reliefs, figures et d'une statue; inscriptions. En haut, le titre ci-dessus. Estampe in-4 en larg.

1598.
Avril 27.

L'édit de Nantes donné par Henri IV. Composition de nombreux personnages, en bas, légendes hollan-

Avril.

1598.
Avril.

daises, *Jan luiken inven. et fecit.* Estampe in-fol. en larg.

Mai 2.

Memoire historique concernant la negotiation de la paix traitée à Veruins.

Portrait de Henri IV, en buste, tourné à gauche sur un cartouche soutenu par des génies. En bas trois autres tiennent une draperie sur laquelle est le titre, N. A. Pl. in-12 en haut.

Trois médailles, dont l'une offre le buste d'Henri IV, relatives à la paix de Cateau-Cambresis. Partie d'une planche in-8 carrée. Van Loon, t. I, p. 493, dans le texte. = Petite planche, *Luckius*. Silloge numismatum etc., dans le texte, p. 369.

Mai 17.

Portrait de Claude de l'Isle, seigneur de Marivaux, Ivry, etc., Conseiller d'Etat, Lieutenant general au gouvernement de l'Isle de France, gouverneur de Laon et de Beauvais, chevalier du Saint-Esprit le 7 janvier 1595. Dessin in-fol. en haut. Bibliothèque impériale, manuscrits, boetes de l'ordre du Saint-Esprit, de Lisle.

Juin 20.

Les deux plus grandes, plus celebres et memorables resjouissances de la ville de Lyon, la premiere a l'entree du roi Henry IV, la seconde pour l'heureuse publication de la paix, par P. Mathieu. Lyon, Th. Ancelin 1598, in-4 fig. Ce volume contient :

Entrée de Henri IV à Lyon, le 4 septembre 1595. Planche décrite dans le même ouvrage donné par le

même libraire, aussi en 1598, qui est placé à la date 1598.
du 4 septembre 1595 à laquelle cette planche se rap- Juin 20.
porte, à la p. 104.

Édifice en forme de pyramide ou de tour, feu d'artifice
tiré à Lyon le 20 juin 1598. Planche décrite dans
l'article précédent, à la p. 96, d'une partie de l'ou-
vrage séparée.

> Les deux planches de cet ouvrage ont été aussi placées,
> comme on vient de le voir, dans deux autres livres. Cette pu-
> blication-ci, réunit donc deux planches qui sont relatives à
> l'entrée de 1595, et au feu d'artifice de 1598.
>
> Il est possible que ce soit un exemplaire de l'édition placée
> au 4 septembre 1595, et citée ci-avant, dans lequel on a placé
> ces deux planches, faisant partie réellement et originairement
> de deux publications différentes.

Les causes, le cours et les effets des guerres entre les deux
maisons de France et d'Aultriche — Despuis l'an M. DXV.
jusques au traicté de paix de Veruins M. D. XCVIII.
auec les feux de joye de la ville de Lyon pour la publi-
cation. Par Mathieu (Pierre) Lyon. Thibaud Ancelin
1598, in-4 de 80 pages fig. Ce volume contient :

Édifice en forme de pyramide ou de tour, à quatre
étages, formé de portiques ouverts; orné en haut
d'une figure de Bellone, et aux autres étages, de vingt
statues, avec les n°[s] 1 à 20, qui se rapportent à des
explications données dans le texte. Cet édifice est
placé sur l'eau; il est embrasé de flammes et de feux
d'artifices. En bas, à droite, en une barque couverte
contenant cinq personnages debout et deux rameurs.

1598.
Juin 20. L'eau occupe tout le bas, et on y lit : *la Saone*. Pl. in-fol. en haut., à la p. 64.

> Le texte porte que cette machine d'artifice fut tirée le samedi 20 juin 1598.
>
> Cet ouvrage fut publié en même temps que celui du même auteur donné par le même libraire, aussi en l'année 1598, qui est relatif à l'entrée de Henri IV à Lyon le 4 septembre 1595; il est placé à cette date.

Édifice en forme de pyramide ou de tour, feu d'artifice tiré à Lyon. Planche décrite dan l'article précédent, avec les différences suivantes. La barque couverte est seulement au trait, et contient trois personnages debout et un rameur. On lit sur l'eau : *la Sone*. Au-dessous est une autre planche contenant une légende en allemand, portant que ce feu d'artifice fut tiré à Lyon le 21 juin 1598, à l'occasion de la paix, et la désignation des vingt statues en latin et en allemand. Petite pl. en larg.

Septemb. 26. Portrait de Loise de Budos, femme du connétable de Montmorenci, à mi-corps, de face; médaillon ovale; autour, le nom. En bas, quatre vers; *la beauté d'Agarifte*, etc. *Paul de la Houue ex. J. de Weert f.* : Estampe in-8 en haut.

Portrait de la même. Tableau de l'école française du XVIIe siècle. Musée de Versailles n° 3208.

Déc. 10. Tombe de Magdaleine de Montmorency, abbesse de la l'abbaye de la Trinité de Caen, devant la grille à

droite, près les chaires dans le chœur des religieuses de l'abbaye de la Trinité de Caen. Dessin in-fol. en haut. Bibliothèque impériale, manuscrits, boetes de l'ordre du Saint-Esprit, Montmorency.

1598.
Déc. 10.

Tombeau de Scipion de Fiesque, chevalier d'honneur de la Reine, chevalier du Saint-Esprit le 31 décembre 1578, mort le.... décembre 1598, de Alfonsine Strossi, sa femme, morte le.,............. 1586, et de François de Fiesque, comte de Lavagne, leur fils, mort le............... 1600, dans la chapelle de S. François, de l'église de S. Eustache de Paris. Les portraits du comte et de la comtesse de Fiesque peints dans les vitres, au-dessus du tombeau, quatre dessins in-fol. en haut. Bibliothèque impériale, manuscrits, boetes de l'ordre du Saint-Esprit, Fiesque.

Décembre.

Portrait de Scipion de Fiesque, comte de Lavagne et de Calertant, chevalier d'honneur de la Reine, chevalier du Saint-Esprit le 31 décembre 1578, à mi-corps. Dessin in-fol. en haut. Bibliothèque impériale, manuscrits, boetes de l'ordre du Saint-Esprit, Fiesque.

La délivrance de la France, par le Persée François. Andromède enchaînée sur un rocher; Persée sur un cheval ailé vient la délivrer et attaque le monstre marin qui la gardait. A droite, sur la terre ferme, des personnages. Estampe petit in-fol. en larg., grav. sur bois. Au-dessus, le titre. Au-dessous, quatorze vers : France, comme Andromède, etc. Pièce in-fol. magno en haut.

1598.

Estampe allégorique sur la destruction de la Ligue.

1598. Portrait de Pierre de Gondy, évêque de Paris, cardinal, en buste dans un médaillon ovale en haut. *Pezey pinx. C. Duflos sculpsit.* Pl. in-4 en haut. (Charpentier). Description — de l'église métropolitaine de Paris, p. 162.

Garniture, courte-pointe, ciel, et goutières d'un lit ayant appartenu à Pierre de Gondi, cardinal, évêque de Paris 1er de ce nom, et provenant de son château de Villepreux. Au musée de l'hôtel de Cluny, n° 541.

Portrait de Pierre de Mornay, seigneur de Buhy, maréchal de camp, lieutenant général au gouvernement de l'Isle de France, à mi-corps, chevalier du Saint-Esprit le 7 janvier 1598. Bibliothèque impériale, manuscrits, boetes de l'ordre du Saint-Esprit, Mornay.

Statue de Nicolas Legendre de Neufville, seigneur de Villeroy, sur le monument de la famille de Villeroy, à l'église de N. D. de Magny-en-Vexin, élevé par son fils mort en 1617. Pl. in-8 en haut. Al. Lenoir. Musée des monuments français. T. IV, pl. 157, n° 551.

Cheminée provenant d'un château, que Nicolas Legendre de Neufville, seigneur de Villeroy, avait fait construire au xvi° siècle, près de Mennecy. Musée du Louvre, sculptures modernes, n° 122. Musée des monuments français, n° 551 bis.

Statue de Nicolas de Neufville III° de nom, seigneur de

Villeroy, à genoux, à Magny. Moulage en plâtre. 1598.
Musée de Versailles, n° 1317.

Tombeau de Catherine Lefèvre et de sa fille, à Notre-Dame de Mantes. Partie d'une planche in-4 en haut. Millin; antiquités nationales. T. II, n° XIX, pl. 3, n°s 1-2.

Portrait de Jean Dorat poëte, en buste tourné à gauche, dans un ovale. *N. Larmessin sculp.* Pl. in-4 en haut. Bullart, t. II, p. 359 dans le texte.

Histoires prodigieuses et mémorables extraites de plusieurs fameux autheurs, grecs et latins, sacrez et prophanes, divisées en six livres. Le 1er par Boaistuau ou Boystuau (Pierre) (surnommé Launay), le 2e, par C. de Tisserant, le 3e, par F. de Belleforest, le 4e par Rod. Hoyer, le 5e traduit du latin de M. Arnauld Sorbin par F. de Belleforest, le 6e ajouté etc. Lyon, Jean Pillehotte 1598, in-16. Volume de 1282 pages, qui est relié en deux, trois ou quatre tomes. Cet ouvrage contient :

Des planches représentant des monstres, des singularités, des événements extraordinaires. Petites planches en larg., grav. sur bois, dans le texte.

———

Histoires prodigieuses, extraites de plusieurs fameux auteurs grecs et latins; par Boaistuau, (surnommé Launay), C. de Tesserant, Fr. de Belleforest, Rod. Hoyer, et J. de M. (Jean de Marconville), Paris, Ve de Guill. Cavellat. 1597-1598, in-16, 6 tomes, fig. Cet ouvrage contient :

Des planches représentant des monstres, des singula-

1598. rités, des événements extraordinaires. Petites planches en larg., grav. sur bois, dans le texte.

—

Vue d'un synode de protestants. On lit en haut : SYNODIRON IN GALLIA REFORMATA. Dans le champ, les indications des fonctions des membres de l'assemblée. Pl. petit in-fol. en haut.

Nouveaux pourtraicts de point coupé et dantelles en petite moyenne et grande forme, Nouellement inuentez et mis en lumière. Montbéliard, Jacques Foillet CIC IƆ XCIIX (1598,) in-4, lettres italiques et rondes, fig. — Ce volume se compose de :

Frontispice gravé. Il forme une bordure de petits modèles de broderie. Dans le milieu le titre imprimé. Pl. in-4 en haut. grav. sur bois, en tête du vol.

Deux feuillets contenant un advertissement aux dames et damoiselles, et une Exhortation aux jeunes filles, en vers, pour les porter au travail.

Cent figures de modèles de point-coupé et dentelles. Pl. in-4 en haut., grav. sur bois.

Modelles, artifices de feu et divers istrumēs de guerre avec les moyēs de s'en prévaloire etc., par Joseph Boillot Langrois, a Chaumōt, en Bassig, chez Quentin Mareschal 1598 in-4, fig. Ce volume contient :

Frontispice gravé représentant un portique avec canons, pots à feu etc. IP. Pl. in-4 en haut.

Quatre-vingt-dix planches, représentant des machines

HENRI IV. 147

et instruments divers relatifs en grande partie à l'artillerie, des ingénieurs occupés de leurs travaux etc. Le plus grand nombre de ces pièces portent : *J. Boillot.* Planches in-8 en haut.

1598.

Il y a une seconde édition de cet ouvrage; elle est en français et en allemand. Strasbourg, Antonium Bertram 1603, in-fol. Cette édition contient une planche de plus que la première. Robert Dumesnil t. VI, p. 87.

Catalogue des noms et surnoms, faits et vies des connestatables, chanceliers, amiraux et marechaux de France : ensemble des prévôts de Paris, par J. Le Feron., Paris, Fed. Morel 1598, in-fol. 3 tomes en un vol. fig. Cet ouvrage contient :

Un grand nombre d'armoiries. Petites planches. grav. sur bois, dans le texte.

Habiti antichi et moderni de tutto il mondo, di Cesare Vecellio, di nuovo accrescinti di molte figure. Venetia, Gio, Bernardo Sessa, 1598 in-8, fig. lettres rondes. Ce volume contient, parmi les nombreux costumes qui y sont représentés, les suivans relatifs à la France.

Deux costumes d'Alsace. = deux de Bourgogne. = Dix de France, dont celui du roi, qui est représenté sous la figure de Henri IV. = Un de Lorraine. = Deux de Navarre.

Toutes ces planches sont in-8 en haut. grav. sur bois, dans le texte. Il se trouve des erreurs entre la pagination du texte et la table.

Deux médailles d'Henri IV. Partie d'une planche in-

1598. fol. en haut. Trésor de numismatique et de glyptique. Médailles françaises, première partie, pl. 29, n° 4, 5.

Médailles de Pomponne de Bellièvre, seigneur de Grignon, chancelier de France. Il mourut le 9 septembre 1607. Partie d'une planche in-fol. en haut. Trésor de numismatique et de glyptique. Médailles françaises, première partie. Pl. 53, n° 5.

Jetoir d'église ou mereau sur lequel est représenté Henri IV. Partie d'une planche lithogr. in-8 en haut. De Fontenay; Fragments d'histoire métallique, pl. 10 (texte 1,) n° 14.

Jeton d'église représentant Henri IV avec la légende : REVERSUS VICTOR IN PACE JUD. Petite planche grav. sur bois. De Fontenay; Manuel de l'Amateur de Jetons, p. 112, dans le texte.

Monnaie de Henri de la Tour, vicomte de Turenne, Duc de Bouillon, Prince de Sedan. Partie d'une planche in-4 en haut. Tobiesen Duby; monnaies des barons, pl. 40, n° 2.

Monnaie de Henri de la Tour, duc de Bouillon. Partie d'une planche in-8 en haut. Revue numismatique 1852. J. Rouyer pl. 3, n° 2, p. 45.

Monnaie de Philippe II, roi d'Espagne, comme comte de Bourgogne. Partie d'une planche in-4 en haut. Tobiesen Duby; monnaies des barons, pl. 75, n° 3.

HENRI IV. 149

Monnaie du même. Partie d'une planche in-4 en haut. 1598.
Poey d'Araut, pl. 26, n° 11, p. 464.

Deux monnaies de Philippe II, roi d'Espagne, comte de Hainaut. Partie d'une planche in-4 en haut. Chalon, recherches sur les monnaies des comtes de Hainaut, suppléments, pl. 3, n° 21-22, p. 1.

Monnaie de Philippe, roi d'Espagne, duc de Brabant. Petite planche, grav. sur bois. Ordonnance etc. Anvers 1633, feuillet M. 5.

Monnaie du même. Petite planche gravée sur bois. Idem, feuillet P. 8

Jetoir du Bureau des finances de Besançon (?) avec la tête de Philippe II. Petite planche gravée sur bois, de Fontenay, nouvelle étude de jetons, p. 119, dans le texte.

Médaille d'Albert, archiduc d'Autriche, duc de Bourgogne, comte de Brabant, de Flandre, etc., et d'Élisabeth (Isabelle Claire Eugénie), infante d'Espagne etc. Petite planche. Bizot 1688, à la p. 97, (1.) dans le texte.

1599.

Composition relative au mariage de Henri de Lorraine, 1599.
marquis du Pont, et de Catherine de Bourbon, du- Janvier 31.
chesse d'Albret, sœur de Henri IV. Les époux, conduits par l'Hymen, vont passer sur un pont, sur

1599.
Janvier 31.

lequel est l'Amour enfonçant un clou. De l'autre côté, à droite, est Henri IV, tenant une palme et le sceptre. Légendes latines. Estampe petit in-fol. en larg., tirée sur une feuille contenant, en caractères imprimés, en haut : EMBLEME SUR LE BIEN ET DESIRÉ MARIAGE, etc. et huit vers ; au-dessous, un sonnet, 1599. *A Paris, par Jean le Clerc*, etc. Feuille in-fol. en haut. *Très-rare.*

Composition relative au mariage de Henri de Lorraine, marquis du Pont, et de Catherine de Bourbon, duchesse d'Albret, sœur de Henri IV. Les époux marchent à la rencontre l'un de l'autre sur un pont formé par deux palmiers réunis par leur cime, sur une rivière; quelques autres personnages et deux amours dans l'air. *I-B fe I. Theo et I. Israel de Bry excud.* Estampe petit in-4 en larg., tirée sur une feuille contenant, en caractères imprimés, en haut, le titre, quatre vers français et quatre vers latins; au-dessous, une explication. Francfort-sur-le-Mein. *Par Matthieu Becker, pour Jan Theodore et Jan Israel de Bry. L'an* 1598. Feuille in-fol. en haut. *Très-rare.* Un second tirage de cette planche, porte, dans la partie imprimée, des légendes semblables, en latin et en allemand : *Francfordij ad mœnum, Typis Mathæi Beckeri, impensis Jo. Theodori et Jo. Israëlis de Bry, fratrum.* 1598.

Médaille à l'occasion du mariage de Henry, duc de Bar, avec Chatherine de Bourbon, sœur d'Henri IV. Petite pl. — Baleicourt ; Traité — de la maison de Lorraine, p. cclxxxvij, dans le texte. = Partie d'une pl. in-fol. en haut. Calmet ; Histoire de Lorraine, t. V, pl. 1, n° 21.

Tombeau de Gaspard de Schonberg, maréchal de France, en marbre blanc et noir, au milieu de la chapelle de la Vierge, à droite, dans l'église de Nanteuil. Trois dessins in-fol. en haut. Bibliothèque impériale, manuscrits, boetes de l'ordre du Saint-Esprit, Schonberg. Sur une note jointe, on lit : Du cabinet de M. de Gaignières, bibliothèque du Roy. = Partie d'une pl. in-4 en larg., tirée avec la précédente sur une feuille in-fol. en haut. Description générale et particulière de la France (De la Borde, etc.), t. VI. Valois et comté de Senlis, pl. 34 *bis*, n° 10. — 1599. Mars 17.

Portrait de Gabrielle d'Estrées, marquise de Monceaux, duchesse de Beaufort, à mi-corps, d'après un dessin aux crayons du temps, de la bibliothèque Sainte-Geneviève. Pl. in-fol. en haut., coloriée. Niel; Portraits des personnages français, etc.. 1re partie. — Avril 10.

Portrait de la même, conservé au château de Mesnières. Pl. lith. in-4 carrée. Taylor, etc.; Voyages pittoresques et romantiques de l'ancienne France. Normandie, p. 177, dans le texte.

Portrait de la même, à mi-corps, tournée à gauche. Médaillon ovale; dessous, le nom et quatre vers : *Illustre de naissance*, etc. *Chez E. Desrochers*. Estampe in-8 en haut.

Portrait de la même, à mi-corps, tournée à droite. Médaillon ovale, sur un fonds de fleurs. Autour, le nom. En bas, quatre vers : *Fleur des beautez du monde*, etc. *Thomas de Leu fecit*. Estampe in-8 en haut. *Rare*.

1599.
Avril 10.

Portrait de la même, à mi-corps, tournée à droite. Médaillon ovale; autour, le nom. En bas, quatre vers: *Voicy bien quelque traict*, etc. La Ferte. *Tho. de Leu fe.* Estampe in-8 en haut.

Portrait de la même, à mi-corps, tournée à droite. En bas, le nom. *Jacques Granthōme excu.* Estampe in-16 en haut. *Rare.*

Portrait de la même. Tableau de l'école française du xvii^e siècle. Musée de Versailles, n° 3239.

Portrait de la même. *Harrewyn sculpsit Brux.* Pl. In-12 en haut. Mémoires pour servir à l'histoire de France, par P. de l'Estoile, édition de 1719, t. II, à la p. 152.

Portrait de la même. *Dumoutier del. Ficquet sculp.* Pl. In-8 en haut. Velly, Villiaret et Garnier; Portraits, t. III, p. 62.

Portrait de la même, à mi-corps, tournée à gauche. En bas, le nom. Estampe in-16 en haut.

Bas-relief du tombeau de Gabriel d'Estrées. Partie d'une pl. lith. in-fol. en haut. Taylor, etc. Voyages pittoresques et romantiques dans l'ancienne France. Picardie, 2 vol., n° 65.

Juillet 12. Épitaphe de Philibert du Châtelet, conseiller et chambellan du duc de Lorraine, dans l'église de l'hôpital de Saint-Julien de Nancy. *Ravenet sculp.* Page 148.

Pl. in-fol. en haut. Calmet ; Histoire généalogique de la maison du Châtelet, à la p. 184.

1599.
Juillet 12.

Deux portraits de Philippe Huraut, comte de Cheverny, chancelier de France et des ordres du roy, en buste. Deux dessins in-fol. en haut. Bibliothèque impériale, manuscrits, boetes de l'ordre du Saint-Esprit, Huraut.

Juillet 29.

Portrait du même. Tableau. Copie par Mlle Bresson du tableau original du château de Beauregard. Musée de Versailles, n° 3224.

Pourtraict au vif de l'hōme cornu descouuert au pays du Mayne. Homme debout, vêtu de peaux, ayant une corne au milieu de la tête. Paysage. En haut, le titre ci-dessus. En bas : Au peuple francois, salut, et long récit en deux colonnes. *Pauls de la Houue excu.* Estampe in-fol. en haut.

Septembre.

Portrait d'un homme ayant sur la tête une corne, natif du hameau appelé les Mezières ou les Forges, dépendant de la paroisse de Tucé, dans le Maine. Il est debout, tenant son chapeau dans sa main droite. Estampe grand in-4 en haut., grav. sur bois. Tiré sur une feuille, sur laquelle on lit, en caractères imprimés, en haut : Pourtraict au vif de l'homme cornu, descouuert au pays du Mayne, et en bas : *Au peuple francois, salut,* et un récit. « A Lyon, par Michel Brunand. — Prins sur la copie de Paris, 1599. » Feuille in-fol. mag° en haut. *Rare.*

Portrait d'un homme ayant sur la tête une corne. Copie

1599.
Septembre.

de l'estampe précédente. Estampe in-4 en haut., grav. sur bois. Tiré sur une feuille sur laquelle on lit, en caractères imprimés, en allemand, le titre et le récit. En bas, l'indication de la traduction du français en allemand. *Nürnberg durch Christoff Lochner.* Feuille in-fol. en haut. *Rare.*

> Il y a des épreuves de cette estampe, sur lesquelles, à la fin de l'imprimé, après le nom de C. Lochner, On lit : « Anno 1599. »

Portrait d'un homme ayant sur la tête une corne. Copie de l'estampe précédente, l'homme n'étant vu qu'à mi-corps. Estampe in-8 en haut., grav. sur bois. Au-dessous, une notice en allemand.

> Cette pièce est extraite d'un ouvrage allemand sur des difformités humaines. On en voit une au revers du feuillet.

1599.

Deux portraits de Bertrand de Salignac, seigneur de la Motte-Fénelon, vicomte de Saint-Julien, ambassadeur en Espagne, etc., chevalier du Saint-Esprit le 31 décembre 1579, à mi-corps. Deux dessins in-fol. en haut. Bibliothèque impériale, manuscrits, boetes de l'ordre du Saint-Esprit, Salignac.

Deux portraits de Jean de Vivonne, seigneur et baron de Pisani et Saint-Gonard, sénéchal de Saintonge, chevalier du Saint-Esprit le 31 décembre 1583, à mi-corps. Deux dessins in-fol. en haut. Bibliothèque impériale, manuscrits, boetes de l'ordre du Saint-Esprit, Vivonne.

Portrait d'Antoine Caron, peintre, d'après un dessin aux

crayons du temps. Pl. in-fol. en haut. coloriée. Niel; 1599.
Portraits des personnages français, etc., 2ᵉ partie.

Deux portraits de Charles de Balsac, dit le bel Entraguet, baron de Dunes, comte de Graville, gouverneur d'Orléans, etc., en buste. Deux dessins in-fol. en haut. Bibliothèque impériale, manuscrits, boetes de l'ordre du Saint-Esprit, Balsac.

Portrait de Charles de Balzac d'Entraigues, dit le *bel Entraguet*, d'après un dessin aux crayons du temps. Pl. in-fol. en haut., coloriée. Niel; Portraits des personnages français, etc., 2ᵉ partie.

Sceau de Madeleine d'Elbène, troisième abbesse perpétuelle de Gercy, près Corbeil. Pl. grav. sur bois. Société de sphragistique, L. M. Duru, t. III, p. 65, dans le texte.

Les premieres œuvres poetiques du capitaine Lasphrise. Paris, Jean Gosselin, 1599. Petit in-12. *Rare.* Ce volume contient :

Portrait du capitaine Marc Papillon, seigneur de Lasphrise, vu de face, tenant une épée de la main droite, et appuyé de la gauche sur un casque; l'épée et le casque sont ornés de branchages. *Thomas de Leu fe.* Pl. in-12 en haut. Au-dessous, en caractères imprimés : *Ce Palladin heureux*, etc., entre le privilége et la p. 1 du texte.

Figure de Barbe Guiffard, seconde femme de Claude Groullart, premier président au parlement de Rouen,

1599. mort le 1ᵉʳ décembre 1607, en marbre blanc, auprès de son mari, sur leur tombeau, dans la chapelle de Sainte-Anne de l'église des Célestins de Rouen. Dessin in-fol. en haut. Gaignières, t. X, 14. = Deux dessins in-4 en larg. Recueil Gaignières à Oxford, t. IV, f. 105, 108. = Pl. in-4 en haut. Précis analytique des travaux de l'Académie royale des sciences, belles-lettres et arts de Rouen, 1841, à la p. 283.

Portrait de Hugo Grotius à l'âge de quinze ans, à mi-corps, tourné à droite, tenant de la main gauche un petit médaillon suspendu à son cou par une chaîne, qui représente le portrait d'Henri IV; on y lit : HENRICUS IIII. Médaillon ovale. Autour du portrait on lit : ANNO CIƆ IƆ CI. RVIT HORA. AET. XV. Gheyn fe. Au-dessous : « Quem sibi. . . . HVGEIANVS GROTIVS, etc. » Estampe in-12 en haut. *Rare*.

<blockquote>
Cette estampe est placée dans l'ouvrage intitulé : « Mastiani Minei felicis Capellæ Carthaginensis viri proconsularis Satyricon, etc. Lugduni Batav., 1599. Petit in-8. Capella (Martianus). Il y a aussi dans ce volume un portrait de Henri II de Bourbon, prince de Condé.

Grotius étant venu en France en 1599, à l'âge de quinze ans, fut accueilli par Henri IV, qui lui donna son portrait. Il est représenté sur cette estampe tenant le présent qu'il avait reçu du roi de France. H. Grotius mourut le 28 avril 1645.
</blockquote>

Trois dialogues de l'exercice de sauter et voltiger en l'air, par le S. Archange Tuccaro. Paris, Claude de Moustr'œil, 1599. Petit in-4, fig. Cet ouvrage contient :

Quatre-vingt-huit planches représentant des figures d'hommes s'exerçant à sauter, dont plusieurs sont

répétées. Pl. de diverses formes, grav. sur bois, dans le texte. 1599.

Clorinde, tragédie d'Ae. de Veins, s. d. c. Paris, chez Anthoine du Brueil, imprimé par Jean le Blanc, 1599. In-12, fig. Ce volume contient :

Douze figures représentant des scènes de cette tragédie, dont quelques-unes sont répétées. Pl. in-16, carrées, grav. sur bois, dans le texte.

———

Médaille d'Henri IV, par G. Dupré. Rev. Gabrielle d'Estrées, duchesse de Beaufort. Partie d'une pl. in-fol. en haut. Trésor de numismatique et de glyptique. Médailles françaises, 2e partie, pl. 1, n° 1.

Monnaie de Charles X (le cardinal de Bourbon). Partie d'une pl. in-4 en haut. Du Cange; Glossarium, 1840, t. IV, pl. 17, n° 7.

Monnaie de Charles, cardinal de Bourbon, dit Charles X, portant l'année 1599. Partie d'une pl. in-8 en haut. Berry; Études, etc., pl. 59, n° 9, t. II, p. 472.

> Le cardinal de Bourbon était mort en 1590.
> La planche porte bien 1599, probablement par erreur. C'est peut-être la monnaie publiée dans le nouveau Ducange, pl. 17, n° 7.

Médaille de Jean de Fourcy, seigneur de Chessy, surintendant des bâtiments du royaume. Partie d'une pl. in-fol. en haut. Trésor de numismatique et de glyptique. Médailles françaises, 1re partie, pl. 49, n° 3.

158

1599. Jetoir de la chambre des comptes de Dijon. Petite pl. grav. sur bois. De Fontenay; Nouvelle étude de jetons, p. 116, dans le texte. La planche porte 1500.

Entrée en Belgique de l'infante Isabelle-Claire-Eugénie, à cheval, d'après un dessin fait par François de Montmorency. Pl. in-4 en haut. Félix de Vigne; Vade-mecum du peintre, t. II, pl. 111.

Portrait de Albert, archiduc d'Autriche, duc de Bourgogne, prince de Belgique, et de Isabelle-Claire-Eugénie, infante d'Espagne, princesse de Belgique, en regard. Médaillons ovales; autour, les noms. En bas: *Folio* 909, *Figura* xvii. — *Folio* 909, *Figura* xviii. Deux estampes petit in-fol. en haut.

Médaille d'Albert et d'Isabelle (Claire-Eugénie), archiduc et archiduchesse d'Autriche, comte et comtesse de Flandre. Partie d'une pl. petit in-4 en haut. Bizot, Supplément, 1690, à la p. 136.

Monnaie d'Albert et Élisabeth (Isabelle-Claire-Eugénie), archiduc et archiduchesse d'Autriche, duc et duchesse de Brabant. Petite pl. grav. sur bois. Ordonnance, etc. Anvers, 1633, feuillet M, 5.

Deux monnaies d'Albert et Élisabeth (Isabelle-Claire-Eugénie), archiduc et archiduchesse d'Autriche, duc et duchesse de Brabant. Petites pl. grav. sur bois. Ordonnance, etc. Anvers, 1633, feuillet P, 8.

1599? Theatre d'histoire, ou avec les grãds Prouesses et auentures étranges du Noble et Vertueux cheualier Polimantes,

Prince d'Arfine se representent au vrai plusieurs occur- 1599?
rences, fort rares et merueilleuses, tant de paix que de
guerre, arriuees de son temps, ez plus celebres et renom-
més Pais, Roiaumes et Provinces du monde, par Philippe
de Belleville. Bruxelles, Rutger Velpius et Hubert-An-
toine, 1613. In-4, lettres rondes, fig. Ce volume con-
tient :

Vue de l'entrée à Bruxelles de Albert d'Autriche, fils de
Maximilien II, et d'Isabelle-Claire-Eugénie, fille de
Philippe II, sa femme, gouverneur des Pays-Bas, en
1599. En haut, le titre; en bas, huit vers latins.
Pl. in-4 en haut., avant la dédicace.

Portique sur lequel est la figure de Philippe II, assis
derrière ses armoiries. A gauche est la figure de
Albert d'Autriche; à droite, celle d'Isabelle-Claire-
Eugénie, en pied. Pl. in-4 en haut., au dernier
feuillet, recto.

> Les autres figures de ce volume n'ont aucun intérêt pour
> l'histoire d'Albert et d'Isabelle.
> Cet ouvrage est un roman allusif aux affaires des Pays-Bas.
> Il y a aussi une édition semblable de 1610.

1600.

La destinée de Marie de Médicis. Les trois Parques 1600.
filent la destinée de la princesse. Dans la partie su- Janvier 1.
périeure, Jupiter et Junon. Tableau de Peter Paul
Rubens. Musée du Louvre, tableaux, écoles alle-
mande, flamande et hollandaise, n° 434. — Tableau
de la galerie du Palais du Luxembourg, n° 1. =

1600.
Janvier 1.

J. B. Nattier delin. Lude de Chastillon sculp. Pl. in-fol. magno en haut. La galerie du Palais du Luxembourg, n° 1. = Pl. in-8 en haut. grav. par Normand. Landon, t. V, n° 19.

La reine Marie de Médicis conçut l'idée, pendant sa régence, de faire peindre une galerie de tableaux représentant les principaux événements de son histoire. L'exécution de ces tableaux fut confiée à Peter Paul Rubens, cet éminent artiste, déjà si célèbre.

Il vint à Paris en 1621, et y fit les esquisses en grisaille des tableaux qui devaient composer cette galerie. Il exécuta ensuite les tableaux, à Anvers, avec l'aide des plus habiles de ses élèves.

En 1623, il revint à Paris, et termina ce grand œuvre, composé de vingt et un tableaux, qui furent placés dans la galerie du Palais du Luxembourg.

Il y ajouta trois portraits de Marie de Médicis, de son père François de Médicis et de Jeanne d'Autriche sa mère, destinés à décorer les deux côtés et le dessus de la cheminée de la galerie.

Dix-huit des grisailles, études pour les tableaux de la galerie, se trouvent au musée de Munich. Dix-sept sont celles de tableaux de la galerie, et une représente la reine reléguée au château de Blois, qui n'a pas été peinte pour la galerie du Luxembourg.

Les trois premiers tableaux de cette galerie représentent des sujets antérieurs au mariage de Marie de Médicis avec Henri IV, et réellement étrangers à l'histoire de France; mais je crois devoir les indiquer comme faisant partie de l'importante galerie du Palais du Luxembourg, et je les ai placés avant le tableau représentant le moment où Henri IV délibère sur son mariage futur avec Marie de Médicis, au commencement de l'année 1600.

La reine Marie de Médicis avait l'intention de faire peindre par Rubens une seconde galerie de tableaux représentant les principaux événements de la vie de Henri IV. Ces tableaux

HENRI IV. 161

devaient être placés dans la seconde galerie du Palais du Luxembourg. 1600 Janvier 1.

Ce projet ne fut pas exécuté. Quelques esquisses pour ces tableaux furent faites et ont été indiquées dans quelques collections publiques et privées, dont deux ébauches font partie de la galerie de Florence (voir Catalogue du Musée du Louvre, écoles allemande, etc., p. 223 et 230).

L'avertissement du volume intitulé : *La galerie du Palais du Luxembourg*, publié par Duchange, contient ce qui suit :

« Il (P. P. Rubens) commença de remplir l'une des galeries de l'histoire de la Reine en 1620, et quoiqu'on dise qu'il deut peindre dans l'autre la vie de Henri IV et qu'il en eut déjà fait quelques tableaux, on n'a nulle connoissance du lieu où ils peuvent estre. »

Naissance de Marie de Médicis. Latone remet la petite princesse dans les mains de la ville de Florence. Tableau de Peter Paul Rubens. Musée du Louvre, tableaux, écoles allemande, flamande et hollandaise, n° 435. — Tableau de la galerie du Palais du Luxembourg, n° 2. = *J. B. Nattier delineavit. G. Duchange sculpsit*. Pl. in-fol. magno en haut. La galerie du Palais du Luxembourg, n° 2. = Pl. in-8 en haut. gravée par Normand. Landon, t. V, n° 13.

Marie de Médicis était née le 26 avril 1575.

Éducation de Marie de Médicis. Minerve préside à l'éducation de la jeune princesse; les grâces lui offrent une couronne. Tableau de Peter Paul Rubens. Musée du Louvre, tableaux, écoles allemande, flamande et hollandaise, n° 436. — Tableau de la galerie du Palais du Luxembourg, n° 3. = *J. M. Nattier delin. Loir sculpsit*. Pl. in-fol. magno en

1600.
Janvier 1.

haut. La galerie du Palais du Luxembourg, n° 3.
= Pl. in-8 en haut. grav. par Normand. Landon, t. V, n° 25.

Henri IV reçoit le portrait de Marie de Médicis; le portrait est présenté au roi par l'amour et l'hymen. La France l'engage à contracter cette alliance. Tableau de Peter Paul Rubens. Musée du Louvre, tableaux, écoles allemande, flamande et hollandaise, n° 437. — Tableau de la galerie du Palais du Luxembourg, n° 4. = *J. M. Nattier delineavit. J. Andran sculpsit.* Pl. in-fol. magno en haut. La galerie du Palais du Luxembourg, n° 4. = Pl. in-8 en haut. grav. par Normand. Landon, t. V, n° 37.

Février 5.

Entrée de Leurs Altesses serenissimes Albert et Isabelle Claire Eugenie, Princes souverains des Pays-Bas, en leur ville de Lille, le 5 febv. 1600. Manuscrit sur papier, petit in-fol. cartonné. Bibliothèque impériale. Estampes, n° 7161. Ce volume contient :

Dessin colorié représentant les armoiries du prince et de la princesse. Pièce petit in-fol. en haut., au feuillet 1, recto.

Dessin colorié représentant les armes de la ville de Lille, Idem, verso.

Vingt-quatre dessins coloriés représentant les tableaux peints et les édifices dressés pour cette entrée, ainsi que quelques-unes des cérémonies qui y eurent lieu. Pièces de diverses grandeurs, dans le texte.

Trois dessins de monnaies frappées pour le prince et la princesse en 1600, à l'avant-dernier feuillet.

1600.
Février 5.

> Ces dessins sont d'une exécution médiocre, mais fort intéressants pour les vêtements et pour les détails de cette cérémonie. La conservation est bonne.

Entrée solemnelle de Leurs Altesses serenissimes Albert et Isabel Clara Eugenia, princes et souverains seigneurs de ces Pays-Bas, faite dans la ville de Lille le 5 fevrier 1600. Manuscrit de la bibliothèque de Saint-Pierre, à Lille. Ce manuscrit contient :

Diverses miniatures représentant les théâtres dressés dans la ville de Lille pour cette entrée. Deux planches et partie d'une, in-4 en haut. Millin, Antiquités nationales, t. V, n° LXI, pl. 1 à 3.

—

Vue du combat qui eut lieu à un village nommé Vucht, à une lieue de Bois-le-Duc, entre le seigneur de Breauté, gentilhomme normand au service des Estats des Provinces-Unies, et 21 cuirassiers français de sa compagnie, d'une part, et Leckerbeetson, lieutenant du gouverneur de Bois-le-Duc de Grobbendoncq, et 21 cuirassiers de sa compagnie, d'autre part. En haut, le titre; en bas, explication en douze lignes en flamand et douze lignes en français. *Sebastiaen Vrancx invent. Visscher excudebat.* Estampe in-fol. en largeur.

Vue du combat du seigneur de Breauté. Copie de l'estampe précédente. En bas, explications en latin. *Sebast Vranx invent.* Estampe in-fol. en larg.

1600. Février 5. Combat, près la ville de Bois-le-Duc, entre M. de Breauté et Gerard Abraham, dit Lackerbetken, et des soldats sous leurs ordres. *Sebast. Vranx invent. Mich. Snyders excud.* Au-dessous, légendes en latin, français et allemand. Estampe in-fol. carrée.

Vue du combat du seigneur de Breauté. Copie de l'estampe précédente. Sans aucune légende ni nom d'auteur. Estampe in-fol. en larg.

Mars 10. Représentation d'un monstre marin pris près de Gopickum le 10 mars 1600. *Julius Golzius sculp.* Pl. in-fol. en larg.

> Cette estampe n'a aucun rapport à la France. Je n'en place ici l'indication que parce qu'il y en a une épreuve dans le Recueil formé par P. de l'Estoile, feuillet xliv. (Voir à l'année 1589 à la fin.)

Mars 30. Les devots elancemēs du poete chrestien, presentés au chāu de Vincennes le jeudy xxx mars 1600 a tres-chrestiē, tres-auguste et tres-victorieux monarque Henri IIII, Roy de France et de Navarre, par M. Alphonse de Ramberuiller, doct. ez-droits, lieutenant gñal au balliage de l'euesché de Mets. En vers. Manuscrit sur papier petit in-4, maroquin vert. Bibliothèque de l'Arsenal, manuscrits français, belles-lettres, n° 295. Ce volume contient :

Dessin au bistre du frontispice représentant un portique orné de figures, dans le milieu duquel est le titre. Pièce in-8 en haut.

Dessin au bistre représentant le roi Henri IV devant

lequel est une femme à genoux. Pièce in-12 carrée. En tête des stances dédicatoires.

1600.
Mars 30.

Trois dessins au bistre, sujets religieux, sur les titres des trois parties de l'ouvrage.

Quinze dessins au bistre représentant des personnages en prières. Pièces in-12 en larg., dans le texte. Les dessins de ce volume sont signés par l'auteur de l'ouvrage.

> Ces dessins, de peu de mérite au point de vue de l'art, sont curieux pour les vêtements et les accessoires divers.
> La conservation est bonne.

Les devots élancemens du poete chrestien, presentés pour étrennes en ceste annee seculaire M.VIC, a tres-chrestien, tres-auguste et tres-victorieux monarque Henri IIII, Roy de France et de Navarre, par Alphonse de Ramberuiller, docteur ez-drois, lieutenant gñal au balliage de l'euesche de Metz. Manuscrit sur vélin in-8, maroquin rouge. Bibliothèque impériale, manuscrits, fonds de de La Vallière, n° 203. Catalogue de la vente, n° 3222. Ce volume contient :

Miniature représentant la religion assise, ayant sous ses pieds un homme étendu à terre.

Miniature représentant Henri IV, auquel une femme, un genou en terre, présente un volume. Pièce in-12 carrée, au feuillet 2ᵉ de la dédicace, recto. Cette dédicace est sur trois feuillets de papier bleu, texte en lettres d'or.

1600.
Mars 30.

Douze miniatures représentant chacune un seigneur ou chevalier prosterné devant un autel. Pièces in-12 en largeur, dans le texte.

Miniature représentant le pape assis avec des cardinaux et prélats. Pièce in-12 en larg., dans le texte.

Miniature représentant une chapelle mortuaire avec un cercueil. Pièce in-12 en larg., en tête des huit derniers feuillets qui sont en vélin noir, texte en blanc.

> Ces miniatures sont d'un très-bon travail. Elles offrent de l'intérêt pour les vêtements. La conservation est très-belle.
> Il paraît que Alphonse de Ramberviller n'est pas seulement l'auteur de l'ouvrage, mais qu'il a aussi été le peintre des miniatures.
> Henri IV fut si satisfait de l'offre de ce manuscrit, qu'il recommanda l'auteur à Charles III, duc de Lorraine, et au cardinal de Lorraine.

Les devots elancements du poete chrestien, presentés a tres-chrestiē, tres-auguste et tres-victorieux monarque Henri IIII, Roy de France et de Nauarre, par Alphonse Rāberueiller. Toul, Francois du Bois, 1610, petit in-12. Ce volume contient :

Frontispice. Un soubassement orné de chaque côté d'une statue. En haut, le Christ tenant le calice et deux anges. En bas, une figure agenouillée. Au milieu, le titre gravé. *Th. de Leu fe.* Pl. petit in-12 en haut. En tête du volume.

Henri IV debout, tourné à gauche; une femme à genoux lui présente un livre. Au fond, une chasse, une

forteresse et un combat. On lie en haut : STANCE DÉDICATOIRE, et en bas : *Suscipe benedictionem hanc*, etc. *Thomas de Leu fe*. Pl. petit in-12 en haut., avant les stances dédicatoires.

1600.
Mars 30.

Dix-neuf planches. Une représente la Vierge et un homme mort; une le Pape et divers personnages près d'une table; les dix-sept autres représentent chacune un personnage à genoux près d'un autel, et dans divers actes de dévotion. Ces planches sont gravées par Thomas de Leu et J. de Weert. Pl. petit in-12 en haut.

> Il y a une édition de cet ouvrage de Paris 1617. L'année 1610 est changée sur le titre gravé.
> Il doit y avoir aussi une autre édition de Pont-à-Mousson.
> Il paraît que les figures à genoux devant l'autel sont des portraits de personnages du temps.

La vie et les miracles du bienheureux Dom Jean de la Barrière, abbé des Feuillans, en trente-six vitraux, dans le cloître des Feuillans de la rue Saint-Honoré à Paris. Quatre planches et partie d'une autre in-4 en larg. Millin, Antiquités nationales, t. I, n° v, pl. 6 à 10. N°s 1 à 36.

Avril 29.

> Ces vitraux, fort remarquables, jouissaient d'une grande réputation. Ils étaient attribués à trois auteurs différents, dont Pempi.

Buste d'Olivier Lefevre, seigneur d'Ormesson, en bronze, attribué à Ponce, Ponzio, artiste Toscan, provenant de l'église des Bons-Hommes de Passy. Musée du Louvre, sculptures modernes, n° 39. =

Mai 16.

1600.
Mai 16.
Partie d'une pl. gr. in-4 en larg. De Clarac, musée de sculpture, pl. 1118-1119. = Moulage en plâtre. Musée de Versailles, n° 854.

Tombeau de Olivier Le Fevre d'Ormesson, conseiller d'État, contrôleur général des finances, président de la Chambre des comptes, au couvent des Bons-Hommes de Chaillot. Partie d'une pl. in-4 en larg. Millin, Antiquités nationales, t. II, n° xii, pl. 4, n° 3.

Septemb. 25. La prosopographie ou description des personnes insignes, enrichie de plusieurs effigies, et reduite en quatre liures par Antoine du Verdier. Lyon, Antoine Gryphius, 1573, in-4, fig. Ce volume contient :

Portrait de du Verdier à mi-corps, cuirassé, dans un cartouche ovale placé sur un piédestal décoré de deux statues et d'ornements. On lit autour du portrait : ET MARTI ET MINERVÆ. Pl. petit in-4 en haut., sans bord, grav. sur bois, au 2ᵉ feuillet, recto, dans le texte.

> Les autres planches de ce livre, qui sont nombreuses, n'ont pas d'intérêt historique pour la France.

Octobre 5. Mariage de Marie de Médicis avec Henri IV, qui eut lieu à Florence; le grand duc Ferdinand épousa, au nom du roi, par procuration, la princesse sa nièce. Tableau de Peter Paul Rubens. Musée du Louvre, tableaux, écoles allemande, flamande et hollandaise, n° 438. — Tableau de la galerie du Palais du Luxembourg, n° 5. = *J. Nattier delineavit. A. Trouvain*

sculpsit. Pl. in-fol. magno en haut. La Galerie du Palais du Luxembourg, n° 5. = Pl. in-8 en haut. grav. par Normand. Landon, t. V, n° 45.

1600.
Octobre 5.

Débarquement de Marie de Médicis au port de Marseille. La France et la ville de Marseille vont au-devant de la nouvelle reine. Tableau de Peter Paul Rubens. Musée du Louvre, tableaux, écoles allemande, flamande et hollandaise, n° 439. — Tableau de la galerie du Palais du Luxembourg, n° 6. = J. B. *Nattier delin.* G. *Duchange sculpsit*, 1710. Pl. in-fol. magno en haut. La galerie du Palais du Luxembourg, n° 6. = Pl. in-8 en haut. grav. par Normand. Landon, t. V, n° 49.

Nov. 3.

Labyrinthe royal de lhercule gaulois triomphant sur le sujet des fortunes, batailles, victoires, trophées, triomphes, mariage, et autres faicts heroiques et memorables de tres-auguste et tres-chrestien Prince Henry IIII, Roy de France et de Navarre, representé a l'entree triomphale de la Royne en la cité d'Auignon, le 19 novembre l'an M. D. C., ou sont contenues les magnificences et triomphes dressez a cet effect par ladicte ville (par André Valladier. Le Long, t. II, n° 26291). Avignon, Jaques Bramereau. Petit in-fol., fig. Ce volume contient :

Nov. 19.

1. Le titre ci-dessus gravé dans un encadrement, au haut duquel sont trois figures allégoriques de femmes assises. Pl. petit in-fol. en haut.

2. Portrait d'Henri IV à mi-corps, cuirassé, tourné à gauche. Médaillon ovale. En bas : *Anagramme.*

1600.
Nov. 19.

Henry de Bourbon — Roy né de bonheur. Pl. In-8 en haut., devant la dédicace au roy.

3. Portrait de Marie de Médicis à mi-corps, tourné à droite. Médaillon ovale. En bas : *Anagramme.* Marie de Medicis royne. — Je me dis ja mere d'un roy. C. en V. Pl. in-8 en haut., à la page 1 du texte.

4. Galerie couverte où l'on monte par deux escaliers latéraux. Au milieu, une inscription : Henr. IV cognometo magnus, etc. 11. Pl. in-4 en larg., formant les pages 11 et 12.

5. Char contenant un grand nombre de personnages, allant à gauche et traîné par deux éléphants. 17. Pl. in-4 en larg., formant les pages 17 et 18.

6. Arc de triomphe décoré de figures, trophées et d'inscriptions. En haut, un vaisseau avec : Hoc sydere tuta. 39. Pl. petit in-fol. en haut., formant les pages 39 et 40.

7. Portique soutenu par quatre colonnes. En haut, Henri IV en hercule combattant l'hydre de Lerne. Dans le fond, un petit théâtre à quatre colonnes. 51. Pl. petit in-fol. en haut., formant les pages 51 et 52.

8. Arc de triomphe, au haut duquel on voit Henri IV en hercule, portant le globe céleste. Dans le fond, un petit théâtre à quatre colonnes. 85. Pl. petit in-fol. en haut., formant les pages 85 et 86.

9. Arc de triomphe, au haut duquel on voit Henri IV en hercule dans le jardin des Hespérides. Dans le fond, un petit théâtre à quatre colonnes. 115. Pl. petit in-fol. en haut., formant les pages 115 et 116.

1600.
Nov. 19.

10. Arc de triomphe, au haut duquel on voit Henri IV en hercule, couché sur des flammes. Au fond, un petit théâtre à quatre colonnes. 133. Pl. petit in-fol. en haut., formant les pages 133 et 134.

11. Temple de Janus carré, orné de diverses figures et d'un buste de Henri IV. Au-dessus, une rotonde. 143. Pl. petit in-fol. en haut., formant les pages 143 et 144.

12. Arc de triomphe, au haut duquel on voit Henri IV en hercule et un personnage à trois têtes. Dans le fond, un petit théâtre à huit colonnes. 153. Pl. petit in-fol. en haut., formant les pages 153 et 154.

13. Arc de triomphe, au haut duquel on voit Henri IV en hercule, délivrant un personnage enchaîné. Dans le fond, un petit théâtre à quatre colonnes. 167. Pl. petit in-fol. en haut., formant les pages 167 et 168.

14. Arc de triomphe, au haut duquel on voit Henri IV en hercule, tenant un cerf enchaîné. Dans le fond, une tour ronde. 187. Pl. petit in-fol. en haut., entre les pages 186 et 187.

1600.
Nov. 19.

15. Portique à deux colonnes, sur le fronton duquel est un écusson de l'aigle à deux têtes et deux génies tenant les écussons de France et de Navarre. 203. Pl. petit in-fol. en haut., formant les pages 203 et 204.

> Cet ouvrage est curieux ; c'est un de ceux qui font le mieux connaître les idées du temps, et le goût singulier des écrivains de cette époque. On y trouve un mélange d'érudition ancienne et moderne fort bizarre, et des exemples singuliers d'adulation pour les princes, de flatteries exagérées et ridicules.
> On lit dans l'avant-propos de l'auteur que, pour les planches en taille-douce, on se servit *de la commodité, qui s'étoit présentée tout à point, d'un certain Allemand excellent graveur, abbordé n'aguières en cette ville, à une autre occasion.* Cet artiste n'est pas nommé, non plus que les inventeurs des décorations, arcs, chars de cette fête ; l'auteur du texte de l'ouvrage se nommait André Valladier, suivant Le Long (t. II, n° 26291.)

Déc. 1. Tombe de Petrus de Venteac, en pierre, à gauche près le mur, dans la chapelle de la Madeleine dans l'église de S.-Ouen de Rouen. Dessin in-8. Recueil Gaiguières à Oxford, t. IV, f. 20.

Déc. 3. L'entrée en la ville de Lyon, de tres grande tres auguste et tres chrestienne Princesse Reine de France et de Navarre le III Decembre MDC. Vue de cette entrée, et des decorations pres desquelles la reine passa. Estampe in-fol. magno, en larg.

Déc. 10. Mariage de Henri IV avec Marie de Médicis à Lyon. La ville de Lyon dans un char traîné par deux lions, admire les nouveaux époux représentés sous les

traits de Jupiter et de Junon. Tableau de Peter Paul Rubens. Musée du Louvre, Tableaux, Écoles allemande, flamande et hollandaise, n° 440. Tableau de la galerie du palais du Luxembourg n° 7. = *J. B. Nattier delineavit. G. Duchange sculpsit.* Planche in-fol. m°. en haut. La galerie du palais du Luxembourg, n° 7. — Planche in-8 en haut. grav., par Normand. Landon, t. V, n° 64.

1600.
Déc. 10.

Henri IV et Marie de Médicis se donnant la main; un prélat bénit leur union. Des côtés, deux palmiers portant les écussons de France et Navarre et de Médicis. En bas : Le mariage du Roy, traicté 1600, huit vers. Estampe in-8 en larg.

Trois médailles de Henri IV, relatives à son mariage avec Marie de Médicis. Partie d'une planche in-fol. en haut. Trésor de numismatique et de glyptique. Médailles françaises, première partie, pl. 29, n° 7, 8, 9.

Mariage de Henri IV et de Marie de Médicis. Ils sont debout, se donnant la main. Derrière eux, le prélat bénissant, et deux personnages. En haut, des anges et des attributs. En bas, quatre vers : *Maintenant que tu es Reine, etc. Jacobus de fornazerij lineauit et excudit* (GMP). Estampe petit in-fol. en haut. *Très-rare.*

Déc. 17.

Mariage de Henri IV et de Marie de Médicis. Ils sont debout, se donnant la main. Derrière eux, Jésus les bénit. Au-dessus, armoiries et deux anges. En haut :

1600.
Déc. 17.

Laliance du Roy de France avec Marie de Médicis princesse de Florence. En bas : *Jean le clerc ex. Jacques Granthôme fecit.* Estampe in fol. en haut. Rare.

Mariage de Henri IV et de Marie de Médicis, copie de l'estampe gravée par Granthomme ci-avant. En haut, même titre. En bas, huit vers : *Dieu qui voit d'un œil doux* etc. Estampe in-fol. en haut.

Mariage de Henri IV et de Marie de Médicis. Copie de l'estampe gravée par Granthomme ci-avant. En haut, même titre. En bas, huit vers : *Dieu qui voit d'un œil doux* etc. *Wiffcher excu :* Estampe in-fol. en haut.

Portraits de Henri IV et de Marie de Médicis, en buste, en regard. Médaillons ovales. Autour le nom. Au-dessous du premier, quatre vers : *Le sceptre en main* etc. *Thomas de Leu fecit et excu. Fran Qui, pinxit.* Au-dessous du second, quatre vers : *Les francois te peindront* etc. *Thomas de Leu. excu. Francoys Quesnel pyncet* (sic). Deux estampes grand in-8 en haut. Rares.

Portraits de Henri IV et de Marie de Médicis, en buste, en regard. Médaillons ovales, sur fond de fleurs et emblèmes. Autour, le nom. Au-dessous du premier, quatre vers : *Ce monarque francois* etc. *Thomas de Leu fe F, Quesnel pinxit.* Au-dessous du second, quatre vers : *Voicy le vray portraict* etc. *Thomas de Leu. F. fecit, F. Q. pinxit.* Deux estampes in-4 en haut. Rares.

Portraits de Henri IV et de Marie de Médicis, en buste, en regard. Médaillons ovales, sur fond de fleurs et emblèmes. Autour, le nom. Au-dessous du premier, quatre vers : *Après avoir vaincu* etc. *Thomas de Leu fecit.* Au-dessous du second, quatre vers : *Pour bien heurer les jours* etc. *Thomas de Leu fecit.* Deux estampes in-12 en haut.

1600.
Déc. 17.

Portraits de Henri IV et de Marie de Médicis, en buste, en regard. Médaillons ovales. Autour, les noms. Au-dessous du premier, quatre vers : *après que ce grand roy* etc. Au-dessous du second, quatre vers : *Princesse dont le nom* etc. Deux très-petites estampes (32 mill.) en haut.

Portraits de Henri IV et de Marie de Médicis, en buste, tournés à droite. Médaillons ovales. Autour, les noms en latin. En bas, les noms en hollandais. *H. Jacopsen excudit.* Deux estampes petit in-8 en haut.

Portraits de Henri IV et de Marie de Medicis, en buste, accolés, tournés à gauche. A côté de chacun, les noms. En haut à gauche, N° X. Estampe in-8 en larg.

<small>Cette pièce doit faire partie d'un ouvrage.</small>

Portraits de Henri IV et de Marie de Médicis, en buste, accolés, tournés à gauche. Médaillons ovales. Autour leurs noms à rebours. — Autre pièce représentant les armes de France et de Navarre, idem. En bas de chacune, on lit, en caractères très-fins, à rebours,

1600.
Déc. 17.

le nom de Simon Pass. Deux estampes in-16, en haut. *Rare*.

>Ces pièces sont des épreuves tirées sur une plaque probablement d'argent, gravée pour servir de bijou.

Portraits de Henri IV et de Marie de Médicis, jusqu'à mi-jambes, le premier debout, la seconde assise, en regard. En bas, les noms en latin. Deux planches petit in-12 en haut.

>Henrico IV. Franciæ et Navarræ regi Augustissimo; in institutione Godranij soc. Jesu Collegij; panegyricus, a P. Petro Roverio etc. Antverpiæ, ex officina Plantiniana apud Johannem Moretum, 1610. Ce volume contient :

Portraits de Henri IV et de Marie de Médicis, en buste, en regard, dans une couronne. Au-dessous, fragments de trois vers; *hoc reges habent* etc. *Seneca in Medea*. Pl. in-12 en haut., au revers du titre.

—

Bustes de Henri IV et de Marie de Médicis, en regard dans une couronne de laurier et d'olivier. Au-dessous on lit : « Hoc REGES habent Magnificum et ingens, nulla quod rapiat dies PRODESSE MISERIS. Seneca in Medea. » Estampe in-12 en haut. *Très-rare*.

>Cette estampe est au verso du titre de l'ouvrage suivant : Henrico IV. Franciæ et Navarræ Regi augustissimo, in instauratione Godranij soc. Jesu Collegii panegericus, dictus diuione à P. Petro Roverio Auenionensi, e soc Jesu. Antverpiæ. ex officina Plantiniana, 1610, un volume in-12.
>
>Avant l'ouvrage est un Éloge historique de Henri IV, en latin, mêmes lieu et date. 16 pages.

Bustes superposés à droite de Henri IV et de Marie de Médicis, camée sur coquille par Julien de Fontenay. dit Coldoré, graveur d'Henri IV, du Cabinet de France. Partie d'une planche in-fol. en haut. Trésor de numismatique et de glyptique. Recueil général de Bas-reliefs et d'ornements. Pl. 16, n° 8.

1600.
Déc. 17.

Portraits de Henri IV et de Marie de Médicis, bustes conjugués. Sous le bras du roi, on lit la date 160. Le dernier chiffre est un 2 ou un 7. Camée en coquille appliquée sur une sardoine, travail exquis, monture en or. Collection des camées et pierres gravées de la Bibliothèque impériale. Voir Chabouillet, catalogue des camées et pierres gravées de la Bibliothèque impériale, n° 334, p. 65. — Du Mersan, histoire du cabinet des médailles, antiques et pierres gravées, n° 432, p. 121.

Autres portraits de Henri IV et de Marie de Médicis en pendant. Voyez : 1600, novembre 19.

Épée de mariage du roi Henri IV, en acier brun, ornée de damasquinures en or, de médaillons représentant divers sujets, dont quelques parties ont été ajoutées du temps de Louis XIII. La lame offre des incrustations en nacre représentant les signes du zodiaque séparés par des cartouches rappelant des faits de la vie du roi Henri IV. Au Louvre ; Musée des Souverains.

Cette épée provient du musée d'artillerie, n° 663 (1839).

Jeton du mariage de Henri IV et de Marie de Médicis.

1600.
Déc. 17.
Petite planche grav. sur bois. De Fontenay; manuel de l'amateur de jetons, p. 107, dans le texte. — Petite planche gravée sur bois. De Fontenay; nouvelle étude de jetons, p. 13, dans le texte.

1600.
Montmellian assiégé. On voit la ville et les attaques. En haut : 74. *Le siége de la ville et citadelle de Montmellian en Sauoie, fait par le Roy de France*, 1600. Dans le champ, lettres de renvoi. En bas : PAR C. CHASTILLON. Pl. in-8 en larg.

Mont-Mellian assiégé. On voit la ville et les attaques; dans le champ, des lettres et chiffres de renvoi. Estampe in-fol. en larg., grav. sur bois. On lit, en caractères imprimés, en haut : « Le portraict de la ville et chasteau de Mont-Mellian en Sauoye, assiégée par le Roy de France et de Nauarre. Par Cl. Chastillon topographe du Roy. » En bas, les explications des renvois. A LYON, POUR LEONARD ODET. Estampe in-fol. magno en larg., grav. sur bois.

« Le portraict de la ville et chasteau de Mont-Mellian en Sauoye, assiégée par le Roy de France et de Nauarre, 1600. Par Cl. Chastillon, topographe du Roy. » Au-dessous de ce titre, vue de Montmelian. Pl. in-fol. en larg., grav. sur bois. En bas, les renvois des lettres majuscules placées sur la planche, feuille in-fol. en larg.

Médaille de François de Baune, duc de Lesdiguières, maréchal puis connétable de France. Il mourut le 28 septembre 1626. Partie d'une planche in-fol. en

haut. Trésor de numismatique et de glyptique. Médailles françaises, deuxième partie, pl. 12, n° 1.

1600.

Portrait de Gilles de Noailles, conseiller au parlement de Bordeaux, ambassadeur à Constantinople, etc., à mi-corps, de face, devant une table. Dans le champ, à droite C A C. En bas, le nom et les titres : Ægide Noailles etc. MDLXXVIII. Estampe petit in-4 en haut.

Portrait du même, à mi-corps, de face, devant une table. Dans le champ à droite, FNH. En bas, le nom et les titres : Æ. G. de Noailles etc. Nicolaus Andrea faciebat Constantinopoli 1578. Estampe petit in-4 en haut.

Miroir de toilette donné à la reine Marie de Médicis, par la république de Venise, en cuivre, avec des parties en or, orné d'émaux, de pierres précieuses, de pierres gravées de travail moderne, cristaux de roche, ornement divers cizellés. — Bougeoir joint au miroir, de travail et avec des ornements et pierres de même nature. Au Louvre; musée des souverains.

> Ce miroir et le bougeoir qui l'accompagne furent donnés à Marie de Médicis par la république de Venise, lors du mariage de cette princesse avec le roi Henri IV.
> Ces deux beaux objets furent estimés conformément aux décrets de l'assemblée constituante des 26, 27 mai et 28 juin 1791, le miroir cent cinquante mille livres, le bougeoir cent mille livres. Ils étaient alors au garde-meuble de la couronne ; depuis ils avaient été déposés au Louvre, Collection des bijoux.

Le tableau des riches inventions couvertes du voile des feintes amoureuses qui sont représentées dans le songe

1600. de Poliphile, dévoilées des ombres du songe et subtilement exposées par Beroalde. Paris, Mathieu Guillemot 1600, petit in-fol., fig. Ce volume contient :

Frontispice gravé, dans le milieu duquel est le titre de l'ouvrage. A l'entour, sont placées des représentations diverses allégoriques si nombreuses, qu'il se trouve dans les prolégomènes un article en 19 pages intitulé : *Recueil stéganographique contenant l'intelligence du frontispice de ce livre*. Petit in-fol. en haut.

Un très-grand nombre de figures représentant des sujets divers relatifs à l'ouvrage. Planches de diverses dimensions; gravées sur bois, dans le texte.

Le théâtre d'agriculture et mesnage des champs, d'Olivier de Serres, seigneur du Pradel. A Paris, 1600, Jamet Métayer, in-fol. Ce volume contient :

Frontispice gravé. Il représente un portique, au haut duquel est Henri IV assis dans un jardin, entre les figures de la justice et de la paix; une femme travaille la terre. Le titre est dans le portique. En bas : *Mallery fecit*. Planche petit in-fol. en haut.

Cette édition est la première du théâtre d'agriculture; elle ne contenait qu'une partie de l'ouvrage.

Le capitaine de Jerosme Cataneo, contenant la manière de fortifier places, assaillir et défendre etc., mis en françois et derechef reveu et corrigé et augmenté en plusieurs lieux suyvant la dernière édition de l'auteur.

Lyon, par Jean de Tournes, 1600, in-4, fig. Ce volume contient :

Quelques figures représentant des sujets relatifs à l'art de la guerre. Planches de différentes grandeurs, grav. sur bois, dans le texte et séparées.

Le romant de Jean de Paris, roy de France, lequel apres que son·pere eut remis le Roi d'Espaigne en son Royaume, par sa proësse et par ses pompes et subtilitez, espousa la fille dudict Roy d'Espaigne etc. Paris, Hubert Velut, 1600, in-4, lettres rondes, fig. Ce volume contient :

Trois figures représentant des sujets relatifs à ce roman. Planches in-12 en larg., grav. sur bois, sur le titre et dans le texte.

Antithèse des faicts de Jésus-Christ et du Pape, mises en vers françois (par Rosarius), ensemble les traditions et Décrets du Pape opposés aux commandements de Dieu ; la description de la vraie image de l'Antéchrist. Rome, (Genève), l'an du Grand Jubilé, 1600, in-12, fig. Ce volume contient :

Des figures représentant les actions et les paroles de Jésus-Christ, en regard avec celles du Pape. Les premières sont au verso des feuilles, et les secondes au recto suivant ; celles-ci sont satiriques. Petites planches, grav. sur bois en larg., dans le texte.

Principum Christianorum Stemmata ab Antonio Albizso nobilis florentino collecta. Kampiduni-Christ. Kraus, 1619, editio III, in-fol. max. fig. Ce volume contient

182 HENRI IV.

1600.
un grand nombre de planches contenant des généalogies ornées de vues et de portraits, parmi lesquelles :

Grande généalogie des rois de France de la troisième race, dédiée à Henri IV. On y voit à gauche sur un soubassement les portraits d'Henri IV et de Marie de Médicis, en bustes, en regard, médaillons ovales; au-dessous, un petit plan de la ville de Paris : Lutetia. Deux feuilles in-fol. max. en larg., fol. 111 et iv.

Les antiquités et recherches de la grandeur et majestés des rois de France (religion, vaillance, justice; habillements royaux, cérémonies, sacres ; cour royale, prérogatives etc., par André Duchesne.) Paris, 1600, in-8. Ce volume contient :

Titre gravé, frontispice gravé, représentant Henri IV sur son trône; à droite, le dauphin et les princes du sang; à gauche, la reine Marie de Médicis et les princesses royales. Les portraits de Clovis, Charlemagne, Hugues-Capet et saint Louis ferment l'encadrement, gravé par Jaspar Isac. Estampe in-8 en haut.

Historica narratio profectionis et inaugurationis Serenissimorum Belgii principum Alberti et Isabellæ austriæ Archiducum. Auctore Joanne Bochio. Antverpiæ, ex officina Plantiniana apud Joannem Moretum, 1602. In-fol., fig. Ce volume contient :

Frontispice gravé. En haut, dans un médaillon ovale, les bustes d'Albert et d'Isabelle, en regard. En bas, un cirque. Dans le cadre, au centre, est le titre gravé. Pl. in-fol. en haut., en tête du volume.

Second frontispice gravé. Portique orné. A gauche et à 1600. droite, des figures de Minerve et de Mercure. En haut, des enfants ; en bas, une petite vue d'Anvers. Dans le centre, le titre gravé : Pompæ triompha‑ lis, etc. Pl. in-fol. en haut., p. 172-173.

Troisième frontispice gravé. Dans le milieu, le titre : Descriptio Pompæ, etc. A gauche et à droite, les figures de Minerve et de la ville d'Anvers. En bas, deux fleuves. Pl. in-fol. en haut., p. 317-318.

Quatrième frontispice gravé. Dans le milieu, le titre : Descriptio triumphi, etc. Portique ; à gauche, la figure d'Albert, et à droite, celle d'Isabelle. En haut, deux cavaliers et des armoiries. Pl. in-fol. en haut., p. 409, 410.

Vingt-huit figures représentant diverses décorations, arcs et scènes de l'entrée de l'archiduc Albert et de l'infante Isabelle-Claire-Eugénie à Anvers. Pl. in-fol. doubles ou simples, dans le texte.

> Quoique ces cérémonies ne soient pas relatives à l'histoire de France, je désigne ici ce volume, comme les autres monu‑ ments relatifs à l'infante Isabelle-Claire-Eugénie.

Trois médailles d'Henri IV, par G. Dupré. Partie d'une pl. in-fol. en haut. Trésor de numismatique et de glyptique. Médailles françaises, 2ᵉ partie, pl. 1, nᵒˢ 2 à 4.

Médaille d'Henri IV. Partie d'une pl. in-fol. en haut,

1600. Trésor de numismatique et de glyptique. Médailles françaises, 1re partie, pl. 29, n° 6.

Médaille de Jean-Jacques Boissard, auteur et artiste, qui mourut le 30 octobre 1602. Partie d'une pl. in-fol. en haut. Trésor de numismatique et de glyptique. Médailles françaises, 1re partie, pl. 51, n° 7.

Deux monnaies de Henri IV, de l'année 1600. Partie d'une pl. in-8 en haut. Berry; Études, etc., pl. 61, nos 4, 6, t. II, p. 491, 492.

Monnaie d'Henri IV. Partie d'une pl. in-4 en haut. Du Cange; Glossarium, 1840, t. IV, pl. 17, n° 11.

Monnaie de Claude Noblet, maître-échevin de Metz. Partie d'une pl. in-4 en haut. Robert; Recherches sur les monnaies et les jetons des maîtres-échevins, etc., pl. 1, n° 6, p. 28.

Monnaie de Charles II, duc de Lorraine, vulgairement appelé Charles III ou le grand duc. Partie d'une pl. in-4 en haut., lithogr. De Saulcy; Recherches sur les monnaies des ducs héréditaires de Lorraine, pl. 24, n° 1.

Médaille d'Albert et d'Isabelle (Claire-Eugénie), archiduc et archiduchesse d'Autriche, comte et comtesse de Flandres. Partie d'une pl. in-8 en haut. Bizot, Supplément, 1690, à la p. 140.

Monnaie de Albert et Élisabeth (Isabelle-Claire-Eugé-

me), archiduc et archiduchesse d'Autriche, duc et 1600.
duchesse de Brabant. Petite pl. grav. sur bois. Or-
donnance, etc. Anvers, 1633, feuillet O, 1.

Monnaie des mêmes. Petite pl. grav. sur bois. Idem,
feuillet M, 5.

La constance a tres illustre princesse Loyse, Reyne de
France. Manuscrit sur vélin de la fin du xvi^e siècle.
In-32, veau marbré, Bibliothèque impériale, manu-
scrits, supplément français, n° 254[35]. Ce volume con-
tient :

Deux miniatures représentant les armoiries de France
et celles de la reine. Très-petites pièces en haut., au
feuillet 1, recto et verso.

Des miniatures représentant des emblêmes. Petites
pièces, la plupart ovales et bordures, dans le texte.

> Ces petites miniatures, d'un travail médiocre, offrent peu
> d'intérêt. La conservation n'est pas bonne.
> La reine Louise de Lorraine-Vaudemont mourut le 29 jan-
> vier 1601.

Lhistoire et Cronique du noble et vaillant Baudouyn, conte
de flandres, lequel espousa le Diable. Paris, Nicolas Bon-
fons. Sans date. Petit in-4 goth., fig. Ce volume con-
tient :

Baudouin à cheval, chassant, rencontre le diable sous
la figure d'une dame à cheval. Pl. in-8 en haut.,
grav. sur bois, sur le titre.

1600. Figures représentant des sujets relatifs aux récits de ce roman : combats, siéges, rencontres, scènes de guerre et maritimes, exécutions, scènes d'intérieur, mariage. Pl. de différentes grandeurs, grav. sur bois, dans le texte.

Figure représentant la Justice et le dieu Mars, entourés d'attributs, dans un portique. Pl. in-16, grav. sur bois, au feuillet dernier, verso.

—

1600? POURTRAICTZ . DE . PLUSIEURS . HOMMES . ILLUSTRES . QUI . ONT . FLORY . EN . FRANCE . DEPUIS . L'AN . 1500 . IUSQUES . A . PRESENT. Au-dessous de ce titre sont placés cent quarante-quatre portraits en buste, de face ou de profil : ils sont rangés en huit lignes de dix-huit portraits chacune. Au-dessous du portrait est le nom du personnage. Chaque portrait est de 42 $^{\text{mill.}}$ de haut. sur 22 $^{\text{mill.}}$ de larg. Tiré sur deux feuilles in-fol. en haut., collées ensemble. Cette estampe forme le milieu du haut d'un assemblage de six feuilles, dont les deux ci-dessus et quatre autres de texte. Ce texte, en caractères imprimés, contient une dédicace à Jacques de la Guesle, procureur-général au parlement, signée Jean le Clerc, puis de briefs éloges des personnages, par Gabriel-Michel Angevin, aduocat au Parlement. A la fin on lit : A Paris, chez Jean le Clerc, etc. Sans date. *Très-rare.*

<small>Cette grande pièce, qui est très-rare en cet état, a été presque toujours découpée, et chaque portrait collé sur une feuille séparée avec la partie du texte qui s'y rapporte. Cela forme un volume.

Ces petits portraits, ainsi isolés, ont été particulièrement</small>

placés dans un recueil intitulé : « Chronologie et sommaire 1600? des souverains pontifes, anciens pères, Empereurs, Roys, Princes et hommes illustres, dès le commencement du monde jusques à l'an de grace mil six cents vingt deux. Recueillis et mis en cet ordre par I. L. B. » A Paris, chez Pierre Portier, 1622. In-fol.

Dans ce recueil se trouvent les cent quarante-quatre portraits coupés. Chacun porte un numéro successif qui ne se trouve pas dans la planche entière.

On nomme communément ce recueil : « La Chronologie collée. »

Le volume suivant paraît se rapporter évidemment à cette estampe, quoiqu'il contienne les vies de cent quarante-huit personnages, parmi lesquelles sont celles des cent quarante-quatre de l'estampe.

La vie des graves et illustres personnages qui ont diuersement excellé en ce Royaume, sous les règnes de Louis XII, Francois Ier, Henry II, Francois II, Charles IX, Henry III et Henry IIII, heureusement regnant, par J. Le Clerc. Rouen, Jean Petit, 1609. In-12, 64 pages, plus trois feuillets de table. Ce volume contient :

Des récits abrégés des vies de cent quarante-huit personnages, dont les noms sont rappelés dans la table finale.

Portrait en pied d'Anne de Thou, femme de Philipes Hurault, comte de Cheverny, chancelier de France, tableau du temps, chez le marquis de Lavardin. Miniature in-fol. en haut, Gaignières, t. X, 10.

Carte de la France. A gauche, portrait de Henri IV en buste. Médaillon ovale; autour, le nom. Au-dessous : *Gallia*, et un tableau sur lequel sont Mercure et

1600 ? Pallas, avec six vers latins. En bas, à droite : *Coloniæ, formis Petri Ouerradt.* Estampe in-fol. mag° en larg. *Très-rare.*

Plan de Paris. Aux quatre coins, médaillons ronds représentant le portrait de Henri IV en buste, les armes de France et de Navarre, les armes de la ville et la rose des points cardinaux. En haut, titre en allemand ; dans le champ, lettres et numéros de renvois. Estampe in-fol. mag° en larg. Au-dessous, une feuille contenant une notice et les explications des renvois, en allemand. *Nürnberg bey Balthasar Jenichen.* Pièce in-fol. max° en haut. *Rare.*

Statue de Anne Gueniot, femme de Pierre Jeannin, le 18 mars 1570, à genoux, par Nicolas Guillain, dans l'église cathédrale d'Autun. Moulage en plâtre. Musée de Versailles, n° 1320.

On ignore la date de sa mort.

Trois bustes de personnages de la famille de Briçonnet, dans la chapelle de la famille Briçonnet, au couvent des Cordeliers de Paris, en marbre. Musée de Versailles, n°⁸ 858 à 860.

Ces bustes ont fait partie du Musée des Monuments français.

Sculptures en bois de l'église de Langeac, du XVIᵉ siècle. Trois pl. in-fol. en larg. et en haut. L'ancienne Auvergne et le Velay (Haute-Loire), pl. 144 et....

HENRI IV. 189

MONUMENTS DU SEIZIÈME SIÈCLE, SANS DATES PRÉCISES.

Manuscrits à miniatures.

Voir la note tome VII, p. 107-109.

THÉOLOGIE.

Comptes rendus au P. Michel, docteur en théologie et abbé du monastère de Saint-Pierre-de-la-Couture, avec une table des cens, des rentes, des terres et des maisons dépendantes de cette abbaye. Manuscrit in-fol. sur peau de vélin. Bibliothèque de la ville du Mans. G. Haenel. 202, n° 220. Ce manuscrit contient : — 1600?

Deux vignettes peintes.

Drame sur la venue de l'Antéchrist et le jugement dernier, ouvrage en vers. Manuscrit in-4. Bibliothèque de Besançon. G. Haenel. 81. Ce manuscrit contient :

Des peintures diverses.

Différentes paires d'heures anciennes, six manuscrits in-8 et in-12 sur vélin. Bibliothèque de la ville de Besançon. G. Haenel, 79. Ces manuscrits contiennent :

Des miniatures diverses.

Bible en français par Raoul de Presle. Manuscrit in-fol. sur peau de vélin. Bibliothèque de Grenoble, à l'Université. G. Haenel, 166, n° 130. Ce manuscrit contient :

Des peintures diverses.

Augustinus de civitate dei, traduit en français par Raoul de Presle. Manuscrit en deux volumes in-fol. sur peau

1600 ? de vélin. Bibliothèque de la ville de Nantes. G. Haenel, 249. Ce manuscrit contient :

Des peintures remarquables.

Imitation de Jésus-Christ. Manuscrit in-4 sur peau de vélin. Bibliothèque de la ville de Valenciennes. G. Haenel, 491. Ce manuscrit contient :

Des miniatures ou dessins divers.

Recueil de prières et de poésies françaises en l'honneur de la Vierge. Manuscrit. Bibliothèque de la ville de Rouen. G. Haenel, 429. Ce manuscrit contient :

Diverses miniatures.

La vie de Sainte-Anne. Manuscrit sur papier du XVIe siècle. Petit in-8 velours rouge. Bibliothèque de l'Arsenal. Manuscrits français. Histoire, n° 70. Ce volume contient :

Six dessins en camaïeux représentant des sujets relatifs à l'ouvrage, compositions d'un petit nombre de personnages.

Ces dessins, d'un assez bon travail, offrent quelques détails de vêtements et d'ameublements intéressants. La conservation est bonne.

G. Haenel indique, par erreur, huit camaïeux.

Liber precum. Manuscrit sur vélin du XVIe siècle. In-4 maroquin rouge. Bibliothèque impériale. Manuscrits. Ancien fonds latin, n° 4173. Colbert, 4821. Regius, 4461, [b. b.] Ce volume contient :

Douze miniatures représentant des occupations diverses

de la vie des champs et de la ville. Petites pièces en largeur au-dessous de chaque mois, dans le calendrier placé au commencement du volume.

1600 ?

Un grand nombre de miniatures représentant des sujets du nouveau testament, l'annonciation, deux des rois adorant Jésus nouveau-né, des scènes de la Passion, deux pages de fleurs, un charmant bal de paysans, Saint-Georges, une page de lettres formées par des figures humaines. Pièces in-4 en haut., dans le texte.

Des lettres initiales peintes et des ornements, dont quelques-uns représentent des sujets de sainteté, la Vierge, etc. Petites pièces dans le texte.

> Ces miniatures sont exécutées avec beaucoup d'habileté et de sentiment. Quelques-unes sont de précieux petits tableaux. La conservation est belle. Il est seulement à regretter que ces peintures aient été en partie exécutées jusqu'au bord de la feuille de vélin, sans aucune marge. C'est un beau manuscrit.
>
> Plusieurs de ces miniatures, et notamment celles des scènes de la Passion, sont des copies d'estampes d'anciens graveurs allemands, et spécialement d'Israël Van Mecheln. Quelques-unes de ces dernières sont même peintes en partie sur des épreuves d'estampes.

Liber precum. Manuscrit sur vélin de deux feuillets, du XVIᵉ siècle. In-4 cartonné. Bibliothèque impériale. Manuscrits. Ancien fonds latin, n° 1204. Ce manuscrit contient :

Miniature représentant un prêtre officiant et deux assistants. Pièce in-16 en larg. Au-dessous, une prière.

1600? Le tout dans une bordure d'ornements de fleurs, fruits et insectes. In-4 en haut., au feuillet 1, verso.

Miniature représentant Jésus sur la croix. Pièce in-16 en haut., entourée de prières. In-4 en haut., au feuillet 2, recto.

> Ces petites miniatures sont d'un travail ordinaire et offrent peu d'intérêt. La bordure est finement exécutée. La conservation est bonne.

Pontificale. Manuscrit sur vélin du xvie siècle. In-8 maroquin rouge. Bibliothèque impériale. Manuscrits. Ancien fonds latin, 1230. Baluze, 693. Rogius, 4473. [3]. Ce volume contient :

Miniature représentant la consécration d'un évêque. Pièce in-12 en haut. Au-dessous, le commencement du texte. In-8 en haut., au feuillet 1, recto.

> Cette miniature, d'un travail ordinaire, offre quelque intérêt pour les vêtements ecclésiastiques. La conservation est bonne.

Liber precum. Calendrier en français. Manuscrit sur vélin du xvie siècle. In-8 maroquin rouge. Bibliothèque impériale. Manuscrits. Ancien fonds latin, n° 1407. Ce volume contient :

Vingt-quatre miniatures représentant les signes du zodiaque et les occupations de chaque mois. Petites pièces dans les bordures des pages du calendrier.

Des miniatures représentant des sujets du nouveau Tes-

tament et de sainteté. Pièces in-8 en haut., dans le 1600?
texte. Bordures d'ornements à toutes les pages.

> Ces miniatures sont d'un travail fin et soigné. Elles offrent des détails intéressants pour les vêtements et les arrangements intérieurs. La conservation est belle.
> Ce livre de prières, quoique ayant un calendrier en français, paraît être d'un peintre de l'école italienne.

Liber precum. Calendrier en français. Manuscrit sur vélin du xvie siècle. In-12 maroquin rouge. Bibliothèque impériale. Manuscrits. Ancien fonds latin, n° 1427. Colbert, 6420. Regius, 4641.[3]. Ce volume contient :

Des dessins à la plume et en manière de bistre, représentant des sujets du nouveau Testament et sacrés. Pièces in-16 en haut., dans le texte.

> Ces petits dessins, d'un travail fin, offrent de l'intérêt pour des détails de vêtements et d'accessoires. La conservation est bonne.

Pontificale. Manuscrit sur vélin du xvie siècle. In-12 maroquin rouge. Bibliothèque impériale, ancien fonds latin, n° 1434. Ce volume contient :

Miniature représentant des armoiries écartelées de fleurs de lis sans nombre. Pièce in-12 en haut., au commencement du volume.

Lettre initiale peinte représentant Jésus-Christ au Jardin des oliviers, dans le texte.

Quatre miniatures représentant les cérémonies des sa-

1600 ?

crements. Pièces in-16 en larg. Au-dessous, le commencement du texte. Le tout dans une bordure d'ornements. In-12 en haut., dans le texte. Lettres initiales peintes. Musique notée.

> Ces miniatures, d'un travail médiocre, offrent de l'intérêt pour les vêtements ecclésiastiques. La conservation est bonne.

L'histoire des trois rois qui vinrent adorer Jésus-Christ. — La vie de Saint-Pierre de Luxembourg. — Livre que Saint-Pierre de Luxembourg fist pour sa sœur. — Généalogie de Saint-Pierre de Luxembourg. — Généalogie de madame Marguerite de Vaux, épouse de Saint-Pierre de Luxembourg. Manuscrit sur papier du XVIe siècle. In-4 veau brun. Bibliothèque impériale. Manuscrits. Regius, n° 7303.[2]. Baluse, 322. Ce volume contient :

Dessin colorié représentant l'adoration des rois. Pièce petit in-4 en haut., en tête du premier ouvrage.

Dessin colorié représentant Saint-Pierre de Luxembourg. Pièce petit in-4 en haut., en tête du deuxième ouvrage.

Dessin colorié représentant seize armoiries. Pièce petit in-4 en haut., en tête du quatrième ouvrage.

Dessin idem, idem, en tête du cinquième ouvrage.

> Ces dessins, médiocrement exécutés, offrent peu d'intérêt. La conservation est bonne.
> Saint-Pierre de Luxembourg, cardinal évêque de Metz, mourut en 1387.

Traité sur la pénitence. Manuscrit sur papier du xviᵉ siècle. 1600?
In-8 soie verte. Bibliothèque impériale. Manuscrits. Ancien fonds français, n° 7887. Ce volume contient :

Dessin à la plume représentant une femme vêtue d'un cilice embrassant une croix et assise sur une figure de la mort; elle tient de la main gauche un monstre enchaîné. Pièce in-12 en larg., au commencement du texte.

Dessin représentant une tête de mort, dans le texte.

> Le premier dessin, fait avec goût, offre quelque intérêt pour son sujet. La conservation est bonne.

JURISPRUDENCE.

. .

SCIENCES ET ARTS.

Mémoire pour le service de la gendarmerie pour les jeunes gens de ce corps, manuscrit de deux volumes in-4. Bibliothèque de la ville de Chartres. G. Haenel, 135. Ce manuscrit contient :

Des planches dessinées.

Recueil de documents manuscrits. Bibliothèque impériale. Manuscrits. Supplément français, n° 1029. Ce volume contient :

Peinture murale représentant trois hommes à cheval et trois squelettes; les trois morts et les trois vifs. Dans l'abbaye de Fontenay, à deux lieues de Caen. Diverses tombes, point ou mal désignées, de la même

1600? abbaye. Dix dessins en partie coloriés. In-fol. en haut. et en larg.

> Ces dessins sont d'une bonne exécution.

——

Figure représentant cette peinture murale. Pl. in-8 en larg. grav. sur bois. Bulletin monumental, t. XV. De Caumont, à la page 137, dans le texte.

Recueil de dessins de canons. Manuscrit sur papier du xvie siècle. In-fol. cartonné. Bibliothèque impériale. Manuscrits. Ancien fonds français, n° 6993. Ce volume contient :

Un grand nombre de dessins coloriés représentant des modèles de canons. Pièces in-fol. en haut., sans texte.

> Ces dessins sont exécutés avec précision. La conservation est bonne.

Dessins de mors de chevaux. Manuscrit sur papier du xvie siècle. In-fol. parvo. Bibliothèque impériale. Manuscrits, n° 7103. Ce volume contient :

Cent quatre-vingt-sept feuillets contenant des dessins de mors de chevaux nettement dessinés et coloriés en lavis.

BELLES-LETTRES.

Les héroïdes d'Ovide, en vers français de dix syllabes; par Octavien de Saint-Gelais, évêque d'Angoulême. Manuscrit sur vélin du xvie siècle. In-12. Bibliothèque royale

de Dresde, anciens manuscrits français, O, 65. Ce volume contient : 1600?

Vingt et une miniatures d'un très-bon style et fort jolies, représentant des sujets de la vie privée. La conservation du volume est médiocre.

> Ce manuscrit est intéressant pour divers détails de costumes et d'usages.

Ce lyure est intitulé : Le fort CHANDIO de Francoys de Moulins, aultremēt dyt DE ROCHEFORT. Manuscrit sur papier du siècle. Petit in-fol. veau brun. Bibliothèque impériale. Manuscrits. Ancien fonds français, n° 7407. Ce volume contient :

Dessin colorié représentant un guerrier dans un char traîné par un éléphant, qui est conduit par une femme, au-dessus de laquelle on lit : Magnanimitas. Sur l'éléphant est une tour, au milieu de laquelle on voit un buste de femme, au-dessous duquel on lit : Fortitudo. Pièce in-fol. en larg., dans le texte.

> Ce dessin est d'un fort bon travail et a quelque intérêt pour les vêtements et armures. La conservation est bonne.
> L'ouvrage me semble être un amphigouri.

Recueil de rébus avec leurs explications. Manuscrit sur papier du xvie siècle. Petit in-4 veau fauve. Bibliothèque impériale. Manuscrits. Ancien fonds français, n° 10 278.[2]. Ce volume contient :

Cent cinquante-deux dessins coloriés représentant des rébus formés de figures, animaux, meubles, objets

1600 ? de diverses natures, caractères, etc., etc. Plusieurs sont très-singuliers, et il y en a de fort peu décents; on peut citer les n°ˢ 52, 54, 60 et 109. In-4 en haut. Chaque feuillet contient un rébus. En tête est l'explication en cinq feuillets.

> Ces dessins sont d'un travail peu remarquable, mais qui, cependant, a un sentiment de vérité et d'expression juste. Ils sont très-curieux sous le rapport des nombreux objets divers qui y sont représentés. La conservation est bonne.
> Voir l'article suivant.

Dix rébus copiés des miniatures de deux manuscrits de la Bibliothèque impériale, savoir : le premier, in-fol. sur papier, n° 7618; le second, in-4, n° 10278², dont les rébus sont presque entièrement les mêmes que ceux du manuscrit in-fol. Cinq planches lithogr. in-8 en haut. Rigollot, Monnaies des innocents et des fous, pl. 42 à 46, A à K.

> Je n'ai pas pu avoir communication du manuscrit n° 7618.

Fragment de poésie. Manuscrit sur papier du xvɪᵉ siècle. In-8 de deux feuillets, cartonné. Bibliothèque impériale. Manuscrits. Ancien fonds français, n° 8059. Cet opuscule contient :

Dessin au bistre représentant un menuisier dans son atelier; sa femme file et un enfant est à terre. Pièce in-8 en haut., au feuillet 1, verso.

> Ce dessin, d'un bon travail, est intéressant pour les vêtements et pour les détails intérieurs de la boutique d'un menuisier de ce temps. La conservation est bonne.

Chants royaux, ballades et rondeaux, prononcés en l'honneur de la sainte Vierge, au Pui de Rouen. — La chasse d'un cerf privé. Manuscrit sur vélin du XVIe siècle. In-fol. magno. Bibliothèque impériale. Manuscrits. Ancien fonds français, n° 6989. Ce volume contient : 1600?

1. Chants royaux.

Soixante-cinq miniatures représentant des sujets divers, la plupart de sainteté, mystiques, scènes d'intérieur et de campagnes. Pièces in-8 en haut., dans le texte.

2. La chasse d'un cerf privé.

Neuf miniatures représentant des scènes relatives à divers personnages, dans lesquelles figure presque toujours un cerf. Au-dessous, huit vers. Pièces dans un cadre orné. In-fol. magno en haut.

> Les premières de ces miniatures sont très-probablement des copies des peintures votives, ou bannières qui étaient faites pour la confrérie du Pui de Rouen.
> Toutes ces peintures sont plus ou moins remarquables sous le rapport du travail; les neuf dernières particulièrement sont admirables comme dessin et expression. Ce sont de véritables tableaux d'une composition et d'un coloris des plus frappants. Ces belles miniatures ne sont pas moins recommandables par toutes les particularités curieuses de vêtements, d'usages, etc., que l'on y peut remarquer. La conservation de toutes ces miniatures est parfaite. C'est un des plus beaux manuscrits de la Bibliothèque impériale, et aussi l'un des plus beaux que l'on puisse voir.

Figure d'après une miniature de ce manuscrit. Pl. in-4 en haut. Millin, Antiquités nationales, t. III, n° XXXI. pl. 2.

1600? Séance des docteurs de l'Université de Paris, d'après une miniature des chants royaux d'un manuscrit de la Bibliothèque nationale de Paris. Pl. in-4 en haut. coloriée. Lacroix. Le moyen âge et la Renaissance, t. I. Université, pl. sans numéro.

HISTOIRE.

Armorial. Manuscrit in-4. Bibliothèque de la ville d'Arras, G. Haenel, 45. Ce manuscrit doit contenir :

Des miniatures représentant des armoiries.

Recueil des armoiries des empereurs, rois, princes, ducs, comtes, barons et nobles de Bretagne. Manuscrit in-fol. Bibliothèque de Mejanes à Aix. G. Haenel, 5. Ce manuscrit doit contenir :

Des miniatures représentant des armoiries.

Arles illustré en deux parties. Manuscrit in-4. Bibliothèque de Mejanes à Aix. G. Haenel, 6. Ce manuscrit contient :

Des miniatures représentant des armoiries.

Traité de la noblesse du xvi^e siècle. Manuscrit in-4 sur papier. Bibliothèque de la ville de Besançon. G. Haenel, 71. Ce manuscrit contient :

Plusieurs tables d'armoiries peintes.

Recueil de Blasons par Charles de Can. Manuscrit in-fol.

sur papier. Bibliothèque de la ville de Douai. 5. Haenel, 1600 ?
163. Ce manuscrit contient :

Des dessins illuminés représentant des armoiries.

Blason d'armes par Adrien Quarré, manuscrit in-4 sur papier. Bibliothèque de la ville de Douai. G. Haenel, 163. Ce manuscrit contient :

Des dessins d'armoiries illuminées.

Généalogie des ducs de Nivernois. Manuscrit in-fol. sur papier. Bibliothèque de la ville de Lille. G. Haenel, 182. Ce manuscrit contient :

Des armoiries peintes.

Blasons des armes de Haynaut. Manuscrit in-fol. sur papier. Bibliothèque de la ville de Lille. G. Haenel, 182. Ce volume doit contenir :

Des armoiries peintes.

Guillaume Rugher, héraut d'armes de Haynaut et de Lille. Collection des obsèques et funérailles des princes et nobles. Manuscrit in-fol. sur papier. Bibliothèque de la ville de Lille. G. Haenel, 182. Ce manuscrit contient :

Des dessins de tombeaux et processions.

Provinciale, par Guil. Rugher, Héraut d'armes. Manuscrit. Bibliothèque de la ville de Lille. G. Haenel, 184. Ce manuscrit contient :

Des armoiries coloriées.

1600 ? Histoire universelle. Manuscrit. Bibliothèque de la ville de Rouen. G. Haenel, 431. Ce volume contient :

Diverses miniatures.

Blasons et armoiries des officiers de la ville de Rouen et autres personnes du même endroit. Manuscrit de 4 volumes. Bibliothèque de la ville de Rouen. G. Haenel, 436, n^{os} 74 à 77. Ces volumes contiennent :

Des armoiries peintes.

Blazon et figures d'armoiries et de tout ce qu'elles se peuvent et doibvent composer, etc. Manuscrit sur papier petit in-4, maroquin rouge. Bibliothèque impériale, fonds de Gaignières, n° 865. Ce volume contient :

Un très-grand nombre de dessins coloriés, représentant des armoiries ou parties d'armoiries en général.

La reliure de ce volume porte : HECTOR LE BRETON, SIEUR DE LA DOINNETERIE, ROY DARMES DE FRANCE. La conservation est bonne.

Institution et ordonnāce des cheualiers de l'ordre des treschrestiens Roys de France, Cheualiers de l'ordre S^t-Michel, instituée par le Roy Loys xj. Manuscrit sur vélin du xvi^e siècle. In-4, parchemin. Bibliothèque de l'Arsenal, manuscrits français, jurisprudence, n° 14. Ce volume contient :

Miniature représentant un écusson à bande d'or et gueules, entouré du collier de l'ordre de Saint-Michel. Au-dessous du titre.

Ornementations et lettres peintes, aux feuillets 1 et 28. 1600?

Ces petites peintures, de bonne exécution, offrent peu d'intérêt.
La conservation est belle.

Armorial consulaire de Lyon. Manuscrit in-4. Bibliothèque de Mejanes à Aix. G. Haenel, 7. Ce manuscrit doit contenir :

Des miniatures représentant des armoiries.

Armoiries blasonnées des maréchaux de France. Manuscrit in-8 ou in-12. Bibliothèque de Mejanes à Aix. G. Haenel, 12. Ce manuscrit doit contenir :

Des miniatures représentant des armoiries.

Blasons des principales maisons du royaume et de quelques États voisins. Manuscrit in-4. Bibliothèque de Mejanes à Aix. G. Haenel, 11. Ce manuscrit doit contenir :

Des miniatures représentant des armoiries.

Chy sont les rois, dux, contes, et vis contes, banerets et les chevaliers qui furent au grand tournoy de Compiegne, l'an de N. S. 1238, au mois de fevrier. Manuscrit du xvi^e siècle, dernier tiers. In-fol. Bibliothèque des ducs de Bourgogne, n° 14935. Marchal, t. II, p. 99. Ce volume contient :

Des armoiries peintes.

Armoiries de plusieurs familles des Pays-Bas. Manuscrit du xvi^e siècle, dernier tiers. In-8. Bibliothèque des ducs de

1600 ? Bourgogne, n° 6264. Marchal, t. III, p. 329. Ce volume contient :

Des armoiries peintes.

Recueil d'armoiries des rois et d'autres souverains. Manuscrit du xvie siècle, dernier tiers. In-. . . . Bibliothèque des ducs de Bourgogne, n° 5745. Marchal, t. II, p. 99. Ce volume contient :

Des armoiries peintes.

Armoiries des principales maisons de l'Europe, des grands fiefs de France, des souverains des Pays-Bas et des fiefs des Pays-Bas. Manuscrit du xvie siècle, dernier tiers. In-. . . . Bibliothèque des ducs de Bourgogne, n° 5746. Marchal, t. II, p. 99. Ce volume contient :

Des armoiries peintes.

Les Seigneuries du Comté de Flandre et les Seigneurs qui ont esté Seigneurs de ces Seigneuries. Manuscrit du xvie siècle, dernier tiers. In-fol. Bibliothèque des ducs de Bourgogne, n° 5741. Marchal, t. III, p. 135. Ce volume contient :

Des armoiries.

Pièces diverses concernant la noblesse des Pays-Bas. Manuscrit du xvie siècle, dernier tiers. In-8. Bibliothèque des ducs de Bourgogne, n° 6268. Marchal, t. III, p. 329. Ce volume contient :

Des armoiries peintes.

Environ vingt volumes relatifs à l'art héraldique et aux 1600? armoiries du XII⁰ siècle au XVI⁰. Manuscrits sur parchemin et papier. Bibliothèque de l'Arsenal, manuscrits français, histoire. Je cite les nᵒˢ 694, 711, 714, 716, 717, 761, 765, 775, 776ᵇ, 777, 778, 781, 782, 792.

> Ces manuscrits contiennent de nombreuses armoiries peintes ou dessinées.

Livre de blason. Manuscrit du XVI⁰ siècle, dernier tiers. In-.... Bibliothèque des ducs de Bourgogne, n⁰ 5744. Marchal, t. II, p. 98. Ce volume contient :

Des armoiries peintes.

Recueil de titres ou copies de titres relatifs aux eveques d'Acqs (Agde). Manuscrits sur papier, la plus grande partie du XIII⁰ au XVI⁰ siècle. In-fol., cartonné. Bibliothèque impériale, manuscrits, fonds de Gaignières, n⁰ 134. Ce volume contient :

Quelques sceaux dessinés dans les textes. Il s'y trouve aussi les dessins du tombeau de Pierre Filhol, archevêque d'Aix en Provence, mort le 22 janvier 1540, et de celui de Jacques Robertet, mort le..... 1519. Ces dessins sont indiqués à ces dates. On y voit aussi quelques estampes qui ne demandent pas de mention.

Recueil de titres et copies de titres relatifs à l'abbaye de Saint-Denis. Manuscrits sur papier, la plus grande partie du XIII⁰ au commencement du XVII⁰ siècle. In-fol., car-

1600? tonné. Bibliothèque impériale, manuscrits, fonds de Gaignières, n° 201. Ce volume contient :

Une grande quantité de sceaux dessinés et quelques esquisses de tombeaux, dans les textes.

Recueils contenant des titres originaux et copies de titres relatifs à diverses abbayes de France. Manuscrits sur papier et sur vélin du XIIIe au XVIe siècle. Onze parties reliées en neuf tomes in-fol., parchemin. Bibliothèque impériale, manuscrits, fonds de Gaignières, nos 245 à 255.

Voir à l'année 1300.

Recueil de titres originaux scellez, concernant les abbez et abbesses, les abbayes rangées par ordre alphabethique, et les abbez et abbesses de chaque abbaye par ordre chronologique. Manuscrits sur papier et sur vélin du XIIIe au XVIe siècle. Quinze volumes reliés en treize tomes in-fol., parchemin. Bibliothèque impériale, manuscrits, fonds de Gaignières, nos 256 à 272.

Voir à l'année 1300.

Recueil de titres originaux scellez, concernant les Prieuréz, les Prieurs et Prieuses, les Prieuréz rangéz par ordre alphabethique, et les Prieurs et Prieuses par ordre chronologique. Manuscrit sur papier et sur vélin du XIIIe au XVIe siècle. Quatre volumes (six parties) in-fol., parchemin. Bibliothèque impériale, manuscrits, fonds de Gaignières, nos 274 à 279.

Voir à l'année 1300.

Recueil de blasons relatifs aux XIVe et XVe siècles. Manu-

scrit sur papier. Petit in-fol., veau brun. Bibliothèque 1600? impériale, manuscrits, fonds de Gaignières, n° 849. Ce volume contient :

Un grand nombre de dessins, la plupart coloriés, représentant des armoiries françaises et d'autres pays.

La conservation est médiocre.

Recueil de quelques opuscules sur le blason et les armoiries, relatifs aux xiv^e et xv^e siècles. Manuscrits sur papier. In-4, veau brun. Bibliothèque impériale, manuscrits, fonds de Gaignières, n° 850. Ce volume contient :

Un grand nombre de dessins, la plupart coloriés, représentant des armoiries françaises et d'autres pays.

La conservation est médiocre.

Armorial universel. Manuscrit sur papier. In-fol., vélin, trois volumes et table de l'Armorial, un vol. in-4 obl. en haut. Bibliothèque impériale, manuscrits, fonds de Gaignières, n^{os} 853[1], 853[2], 853[3] et 854. Les trois volumes de cet Armorial contiennent :

Un très-grand nombre de dessins coloriés, représentant des armoiries diverses avec les indications des noms des familles.

La conservation est bonne.

Armorial des provinces. Manuscrit sur papier. In-fol., cartonné. Deux volumes. Bibliothèque impériale, manuscrits, fonds de Gaignières, n° 862, 862[2]. Ces volumes contiennent :

Quelques dessins d'armoiries à la plume.

La conservation est bonne.

1600 ? Armorial. Manuscrit sur papier, in-4, veau marbré. Bibliothèque impériale, manuscrits, fonds de Gaignières, n° 870. Ce volume contient :

Quelques dessins informes représentant des armoiries.

> Ce recueil offre peu d'intérêt. La conservation est bonne.

Recueil de titres relatifs aux maisons royales et princes du sang, de diverses époques. Manuscrit sur papier et quelques parchemins. In-fol., cartonné. Cinq volumes. Bibliothèque impériale, manuscrits, fonds de Gaignières, n°s 890 [1 à 5]. Ces volumes contiennent :

Des dessins et planches gravées représentant des sceaux et quelques sceaux originaux en cire.

> La conservation est bonne. Je n'ai pas eu communication du tome IV.

Copies de titres et quelques titres relatifs aux ducs d'Orléans, — ducs de Longueville, — comtes d'Angoulême, des xv° et xvi° siècles. Manuscrits sur papier et vélin. In-fol., cartonné. Bibliothèque impériale, munuscrits, fonds de Gaignières, n° 894. Ce volume contient :

Quelques dessins représentant des armoiries.

> La conservation est bonne.

Recueil de titres relatifs aux ducs de Longueville, des xv° et xvi° siècles. Manuscrits sur vélin. In-fol., cartonné. Deux volumes. Bibliothèque impériale, manuscrits, fonds de Gaignières, n° 895 [1], [2]. Ces volumes contiennent :

Des sceaux originaux en cire.

> La conservation est médiocre.

Recueil de titres relatifs aux ducs d'Orléans, des xvᵉ et xvıᵉ siècles. Manuscrits sur vélin. In-fol., cartonné. Deux volumes. Bibliothèque impériale, manuscrits, fonds de Gaignières, n° 896 [1], [2]. Ces volumes contiennent :

1600?

Des sceaux originaux en cire.

> La conservation est médiocre.

Recueil de titres et copies de titres relatifs aux maisons de Montpensier, — La Marche, — et Vendôme, des xıvᵉ, xvᵉ et xvıᵉ siècles. Manuscrits sur vélin et papier. In-fol., cartonné. Trois volumes. Bibliothèque impériale, manuscrits, fonds de Gaignières, n° 899 [1], [2], [3]. Ces volumes contiennent :

Des sceaux originaux en cire et quelques dessins représentant des sceaux.

> La conservation des sceaux est médiocre.

Recueil de titres et copies de titres relatifs aux princes du sang, Condé, Soissons, Montpensier, des xvᵉ et xvıᵉ siècles. Manuscrits sur vélin et papier. In-fol., cartonné. Trois volumes. Bibliothèque impériale, manuscrits, fonds de Gaignières, n° 900 [1], [2], [3]. Ces volumes contiennent :

Des sceaux originaux en cire.

> La conservation des sceaux est médiocre.

Recueil de Généalogies diverses. Manuscrit sur papier du xvıᵉ siècle. In-fol., cartonné. Bibliothèque impériale,

1600 ? manuscrits, fonds de Gaignières, n° 923. Ce volume contient :

Un grand nombre de dessins représentant des armoiries coloriées et au trait.

La conservation est médiocre.

Recueil de Généalogies diverses. Manuscrit sur papier du XVI^e siècle. In-fol., veau brun. Bibliothèque impériale, manuscrits, fonds de Gaignières, n° 937. Ce volume contient :

Un grand nombre d'écussons coloriés, dans le texte.

La conservation est médiocre.

Armorial ou livre de modèles de blasons. Manuscrit sur vélin du XVI^e siècle. In-fol., veau marbré. Bibliothèque impériale, manuscrits, n° 7076 [2]. Baluse, n° 187. Ce volume contient :

Dessins coloriés représentant des modèles de blasons, en général par quatre sur chaque page. Cent seize feuillets, sans texte.

Ces dessins sont médiocrement exécutés. La conservation n'est pas bonne.

Armorial de Alègre et Auvergne. Manuscrit sur papier du XVI^e siècle. In-4, cartonné. Bibliothèque impériale, manuscrits, fonds de Baluse, n° 690, Regius, n° 10385 [4]. Ce volume contient :

Des dessins coloriés représentant des armoiries. Pièces in-4 en haut.

Ces dessins sont d'une très-mauvaise exécution.

Généalogie de la maison de la Rocheguyon, Manuscrit sur vélin du xvi° siècle. In-8, cartonné. Bibliothèque impériale, manuscrits, fonds de Baluse, n° 729, Regius, 10385 ᴮ. Ce volume contient : 1600?

Des miniatures représentant des armoiries de la maison de la Rocheguyon. Petites pièces sur les marges du volume.

_{Ces miniatures sont d'une mauvaise exécution.}

Généalogies et nativités diverses. Manuscrit sur papier du xvi° siècle. In-8, cartonné. Bibliothèque impériale, manuscrits, fonds de Baluse, n° 679, Regius, n° 10503 ³, ³. Ce volume contient :

Quelques dessins coloriés représentant des armoiries, dans le texte.

_{Ces dessins sont de mauvaise exécution.}

Armorial de la maison de Bellefariere et autres. Manuscrit sur vélin du xvi° siècle. In-fol., veau marbré. Bibliothèque impériale, manuscrits, fonds de Baluse, n° 458, Regius, 9813 ². Ce volume contient :

Des miniatures représentant des armoiries de diverses familles. Pièces in-4 en haut., sans texte.

_{Ces miniatures sont d'une exécution médiocre.}

Recueil de costumes de femmes de divers pays. Manuscrit sur vélin du xvi° siècle. In-8, veau brun. Bibliothè-

1600 ? que impériale, manuscrits, ancien fonds français, n° 10538. Ce volume contient :

Vingt-quatre miniatures représentant chacune une figure de femme avec des costumes, partie réels, partie imaginaires. Pièces in-8 en haut., sans texte.

> Ces miniatures sont d'un bon travail ; les costumes sont en grande partie imaginaires.
> Ce volume provient de Versailles et a été remis à la Bibliothèque en 1738. Cette mention doit faire penser que ces costumes avaient été peints pour quelque fête à la cour.

Propheties des Sibylles, en prose et en vers. Manuscrit sur papier du xvie siècle. In-8, cartonné. Bibliothèque impériale, manuscrits, ancien fonds français, n° 8049. Ce volume contient :

Des dessins coloriés représentant les sibylles et autres sujets divers, un trompette, des lièvres chantants, etc. Pièces de diverses grandeurs, dans le texte.

> Ces dessins, médiocres, offrent quelque intérêt pour les vêtements. La conservation est bonne.

Jacobi Le Feure in anna duccessa burboniensia laode Oratio. — Autres poésies. Manuscrit sur papier du xvie siècle. Petit in-fol., veau fauve. Bibliothèque impériale, manuscrits, ancien fonds latin, n° 7814. Ce volume contient :

Une lettre initiale peinte représentant probablement la princesse à laquelle est dédiée la première poésie.

Des miniatures représentant des sujets divers. Armoi-

ries de France, barées mi-partie de la barre rouge 1600?
de Bourbon. Pièces de diverses grandeurs, dans le
texte.

> Ces miniatures, d'un travail ordinaire, offrent de l'intérêt sous le rapport des vêtements et armures. La conservation est bonne.

Dominici de Mesmes Regis et Regine nauarre conciliarii
opusculum de tirannica occupatione dicti Regni nauarre
in quo confutant errores Johannis Lupi de palacios Ru-
mos super Jure detentione eiusdem Regni. Manuscrit
sur papier du XVIe siècle. Petit in-fol., maroquin rouge.
Bibliothèque impériale, manuscrits, ancien fonds latin,
n° 4690 ᴀ, Colbert, 4087, Regius, 10356 ³, ³. Ce volume
contient :

Dessin à la plume représentant une princesse sur son
trône, recevant un livre que lui présente un homme
agenouillé; autres personnages debout et étendus à
terre. Pièce petit in-fol. en haut., au feuillet du titre,
verso.

> Ce dessin, d'une mauvaise exécution, a de l'intérêt pour le sujet qu'il représente et qu'il serait à désirer de pouvoir interpréter positivement. La conservation n'est pas bonne.

Faits historiques.

Portrait de François de la Tour, vicomte de Turenne,
à mi-corps. Dessin aux deux crayons, in-fol. en
haut. Bibliothèque impériale, manuscrits, boetes de
l'ordre du Saint-Esprit, La Tour d'Auvergne.

Deux portraits de Jean, seigneur de Vassé, baron de la

1600 ? Rochemabile, chevalier du Saint-Esprit le 31 décembre 1585, à mi-corps. Deux dessins in-fol. en haut. Bibliothèque impériale, manuscrits, boetes de l'ordre du Saint-Esprit, Vassé.

<small>Ce portrait est incertain.</small>

Portrait de Jean du Chastellet, baron de Thou, de Chastillon en Vosge, etc., gouverneur de Langres, chevalier du Saint-Esprit le 31 décembre 1585. Dessin in-fol. en haut. Bibliothèque impériale, manuscrits, boetes de l'ordre du Saint-Esprit, Chastellet.

La mort de saint Bonnet, vitrail de l'église de Saint-Bonnet à Bourges. Pl. lith. in-fol. en haut., coloriée. De Lasteyrie; Histoire de la peinture sur verre, pl. 83.

Saint Phronimius, évêque de Metz, peinture de Valentin Bouch, vitrail de la cathédrale de Metz. Pl. lith. in-fol. en haut., coloriée. Idem, pl. 78.

L'enfance de saint Eutrope, vitrail de la cathédrale de Sens. Partie d'une pl. lith. in-fol. en haut., coloriée. Idem, pl. 71.

La Conception. — La Nativité, vitraux de l'ancienne abbaye de Ferrières. Pl. lith. in-fol. en haut., coloriée. Idem, pl. 69.

Scènes de la Passion, vitrail de l'église Saint-Gervais à Paris. Pl. lith. in-fol., coloriée. Idem, pl. 68.

L'Annonciation et la Naissance de N. S., peintes par Robert Pinaigrier, vitrail de l'église de Saint-Gervais à Paris. Pl. lith. in-fol. en haut., coloriée. Idem, pl. 67 (numérotée 57 par erreur). ҫ 1600 ?

Premiers péchés et punition de l'homme, vitrail de l'église Notre-Dame d'Alençon. Pl. lith. in-fol. en haut., coloriée. Idem, pl. 64.

La Vierge entourée des apôtres, vitrail de l'église Saint-Vincent de Rouen. Pl. lith. in-fol. en haut., coloriée. Idem, pl. 61.

Saint Ouen, vitrail de l'église Saint-Ouen à Rouen. Partie d'une pl. lith. in-fol. en haut., coloriée. Idem, pl. 62.

Médaillon sans revers de Pierre Reïus, personnage inconnu. Partie d'une planche in-fol. en haut. Idem, pl. 54, n° 2.

Médaillon sans revers de Jeanne la Fertey ou de la Ferté, personnage inconnu. Partie d'une planche in-fol. en haut. Idem, pl. 68, n° 2.

Médaillon sans revers de Pierre (?) de Monconys, seigneur de Liergues, lieutenant criminel du Parlement de Lyon. Partie d'une planche in-fol. en haut. Idem, pl. 56, n° 1.

Médaillon sans revers de Philippe Galand, échevin de Lyon en 1582 et 1583. On ignore la date de sa mort.

1600 ?
Partie d'une planche in-fol en haut. Idem pl. 51 n° 5.

Médaille de Michel Filleul de Blois, qui paraît s'être livré aux lettres et aux arts, mais inconnu. Partie d'une planche in-fol. en haut. Idem, pl. 67 n° 5.

Figure en cire de grandeur naturelle de sainte Rosaline ou Rossaline, religieuse chartreuse, qui était dans la bibliothèque de la Chartreuse de Marseille. On la croyait faite et apportée par les soins de Dom Coster, prieur de cette Chartreuse et visiteur. Pl. in-8 en haut. Mercure de France, 1743, avril, à la p. 631.

Cette sainte mourut en 1329.

Histoire et miracles de Notre-Dame de Liesse, avec l'embellissement de plusieurs figures nouvelles, convenant à l'histoire. A Reims, par Ed. Moreau, S. D., pet. in-12, fig. Ce volume contient :

Diverses planches représentant des sujets relatifs à l'ouvrage, petit in-12 en haut.

—

Portrait de Jean Descaures, principal du collége d'Amiens, chanoine de l'église de Saint-Nicolas de cette ville, en buste, tourné à droite. Forme ovale, autour : ætatis 43, anno 1583. Estampe attribuée à Jean Rabel, in-16 en haut. Placé dans un volume contenant un des opuscules de Jean Descaures, Robert-Dumesnil, t. VIII, p. 132.

On ignore l'époque de sa mort.

Portrait de Jean de l'Épine, ministre calviniste, à mi-corps, tourné à droite. En haut : MORI ET VIVERE D̄N̄O sur la console, le nom, ANNO ÆTATIS, 48, et le monogramme de Réné Boyvin. Estampe in-8 en haut. Il y a deux états de cette planche. 1° Celui décrit. 2° A droite en bas le nombre 10. Robert-Dumesnil, t. VIII, p. 61. 1600 ?

<small>On ne connaît pas l'année de sa mort.</small>

Portrait de Nicolas Clément, poëte lorrain, en buste, tourné à droite. Bordure ronde; autour, le nom en latin. Au bas, une tablette surmontée d'un chérubin, et le monogramme de Pierre Woieirot, 1589. Estampe, diamètre in-16. Robert-Dumesnil, t. VII, p. 108.

<small>On ignore l'année de sa mort.</small>

Portrait de François de Choiseul baron de Meuse, chevalier de l'ordre du roi, gentilhomme de la Chambre, etc., cuirassé, en buste, tourné à droite. Médaillon; autour, le nom. Au-dessous, le monogramme de Pierre Woeiriot, 1586. Estampe, diamètre in-16. Robert-Dumesnil, t. VII, p. 108.

<small>On ignore la date de sa mort.</small>

Portrait de Claude Jasu, médecin de Sens, en buste. Médaillon rond; autour, le nom en latin, etc. Au bas, légende latine et le monogramme de Pierre Woeiriot, 1588. Estampe, diamètre in-16. Robert-Dumesnil, t. VII, p. 111.

<small>On ignore l'année de sa mort.</small>

1600 ? Portrait de Nicolas Le Pois, médecin, frère puîné de Antoine Le Pois, en buste tourné à droite. Cadre d'ornement; autour, le nom, et le monogramme de Pierre Woeiriot, 1579. Estampe in-16 en haut., placée au verso du titre de l'ouvrage de cet auteur, intitulé : *De cognoscendis et cvrandis præcipve internis humani corporis morbis libri tres*, etc. Francfordi, hæredes Andreæ Wecheli, 1585, in-8.

> Il y a deux états de cette estampe. 1° Sans impression au revers. 2° Imprimé au verso du titre ci-dessus. Robert-Dumesnil, t. VII, p. 115.

Portrait de François de Sérocourt, abbé de Saint-Benoit, en buste, tourné à droite. Forme ovale; autour, le nom. En bas, le monogramme de Pierre Woeiriot. Estampe in-12 en haut. Robert-Dumesnil, t. VII, p. 121.

> On ignore l'année de sa mort.

Portrait de Jean comte de Salm, baron de Wivier, maréchal de Lorraine, etc., à cheval, allant à droite. Médaillon rond; autour le nom. En bas, le monogramme de Pierre Woeiriot. Estampe, diamètre in-16. Robert-Dumesnil, t. VII, p. 120.

> On ignore l'année de sa mort.

Portrait de François d'Agoult comte de Sault, en buste, tourné à droite. Médaillon ovale; autour, le nom, 1564. En bas, le monogramme de Pierre Woeiriot.

Estampe in-12 en haut. Robert-Dumesnil, t. VII, 1600? p. 120.

> On ignore l'année de sa mort.

Portrait de Jean Poignant, président du Parlement de Saint-Mihiel, en buste, de face. Médaillon rond ; autour le nom, 1584. En bas, le monogramme de Pierre Woeiriot. Estampe, diamètre in-16. Robert-Dumesnil, t. VII, p. 119.

> On ignore l'année de sa mort.

Généalogie de l'illustre et ancienne maison de Hurault. Manuscrit sur vélin de la fin du XVIe siècle in-fol., maroquin rouge. Bibliothèque de l'arsenal, manuscrits français, histoire ; n° 729. Ce manuscrit contient :

Des miniatures représentant des écussons d'armoiries de cette maison ; pièces de diverses grandeurs, dans le texte.

> Miniatures fort bien peintes. La conservation est très-belle.

Généalogie de la famille Lagogne, feuille de parchemin, in-fol. maximo, sur laquelle sont peints dix-sept médaillons représentant des personnages de cette famille. Bibliothèque impériale, manuscrits, boetes de l'ordre du Saint-Esprit, Lagogne.

Indiæ orientalis pars septima etc., auctore M. Gotardo Arthus Dantiscano — in lucem emissa a Joanne Theodoro et Joanne Israele de Bry. Francofurti ; typis Wolf-

1600 ?

frang : Richteri, 1606. Pet. in-fol. fig. Ce volume contient :

Vingt-deux planches représentant des sujets relatifs aux habitants du Pegu et autres contrées, parmi lesquelles la quatrième représente des Français qui ayant abordé à Annabon, et y ayant fait dire la messe, furent expulsés par les Espagnols. Pl. in-4 en larg.

> Ce volume fait partie de la collection des grands et petits voyages de de Bry.

Image du Graouilly tel qu'on le portait dans les processions, à Metz. Petite planche grav. sur bois. Begin ; histoire — de la cathédrale de Metz. Vol. 1er, p. xii, dans le texte. Voir vol. II, p. 325.

Statuette de la Sainte-Vierge, en ivoire, du xvie siècle. Musée du Louvre, objets divers, n° 867. Comte de Laborde, p. 383.

Peinture représentant le cénacle de l'église de Livry. Planche in-4 en larg. lithogr. Barrois, Dactylogie, pl. 58.

Scènes de la Passion de Notre-Seigneur Jésus-Christ. Six médaillons circulaires, en émaux de couleurs, avec emploi de paillons et rehauts d'or. Peint par Martial Raymond. Musée du Louvre. Émaux, n° 441 à 446. Comte de Laborde, p. 293.

> Ces médaillons sont ajustés dans l'ornementation du cadre qui renferme une vierge, émail peint par Jean Penicaud III,

non citée dans mon ouvrage, n'ayant pas d'intérêt histo- 1600? rique.

Figure de Charlemagne, dans l'église de Saint-Julien le Pauvre, à Paris. Partie d'une planche in-fol. max. en haut. Albert Lenoir; statistique monumentale de Paris, Liv. 6, pl. 10.

<small>Cette figure est du XVI^e siècle (M. Alb. Lenoir.)</small>

La Conception, émail de Limoges du xvi^e siècle, de la collection de l'abbé Texier. Partie d'une planche in-4 en larg. Texier; Essai sur les argentiers et les émailleurs de Limoges, pl. 8 n° 1.

Deux vitraux peints par appret du xvi^e siècle, représentant la Reine de Saba et les officiers d'Holopherne, de la collection du Sommerard. Planche lithogr. et coloriée in-fol., magno en larg. Du Sommerard; les Arts au moyen âge. Album, 8^e série, pl. 33.

Petit triptyque en émail de Limoges du xvi^e siècle, représentant la légende de saint Jean-Baptiste, du Cabinet de MM. Debruge et Labarte. Planche lithographiée et coloriée in-fol., magno en haut. Idem, 7^e série pl. 21.

Le jugement de Salomon, bas-relief en albâtre, du xvi^e siècle, de la Collection du Sommerard. Planche lithographiée et coloriée in-fol. magno en haut. Idem, atlas, chap. 5, pl. 11.

1600 ? 	« La grande propriété des bottes sans cheval en tout temps etc. — Paris ; Pierre Menier. S. D. in-12. *Rare*, 8 p. Cet opuscule contient les trois petites estampes suivantes :

1. Homme cornu assis à droite, gravé sur bois, carré — en haut., 32 $^{\text{mill}}$. sur 28 — au milieu du titre.

2. Homme assis à gauche ayant un très-long col, gravé sur bois, carré en haut. 33 $^{\text{mill}}$. sur 29, au verso du titre.

3. Buste d'un homme de face tourné à droite, la tête couverte d'un voile, sans bordure : gravé sur bois, en haut. 33 $^{\text{mill}}$. sur 29, au-dessous de la pièce précédente.

<small>Cet opuscule est une satire sur la mode de porter des bottes par ceux qui n'avaient pas de chevaux et allaient ainsi à pied.</small>

Retable représentant Jésus-Christ mis au tombeau, de l'église de Beaumont dans le Nivernois. Pl. in-8 en larg., grav. sur bois. Morellet, le Nivernois, t. II, p. 118, dans le texte.

Bahut en bois sculpté, représentant divers épisodes de la vie de saint Jean, du XVI$^\text{e}$ siècle. Partie d'une pl. lithogr. et coloriée in-fol. magno en haut. Du Sommerard; Album, 3$^\text{e}$ série, pl. 17.

Ceinture de la Mère-folle, sculptée en bois en petits carrés mobiles, sans indication d'époque. Partie d'une planche in-fol. magno en haut. Al. Lenoir, Monument des arts libéraux, etc., pl. 38, p. 42.

Mémoires pour servir à l'histoire de la fête des fous, qui se 1600 ?
faisait autrefois dans plusieurs églises par M. Du Tilliot —
Lausanne et Genève 1751, in-12. Cet ouvrage contient :

Divers emblèmes, médailles, étendards, guidons, vêtements, ustensiles, sceaux, en usage dans les fêtes des fous ou qui y sont relatifs ; 12 planches in-12 en haut.

> Cet ouvrage ne renferme point d'explication de ces divers emblèmes etc., ni aucuns détails qui leur soient relatifs, ni même une simple indication. Je les classe à l'année 1600 ; — Les fêtes des fous avaient été défendues successivement et supprimées généralement vers cette époque.
> La seconde partie de cet ouvrage est relative à la Compagnie de la *Mère-folle* de Dijon.
> L'édition de Lauzanne 1741, ou Genève 1743, in-4 — contient probablement ces mêmes planches.
> L'ouvrage est réimprimé dans le 8ᵉ volume des Cérémonies religieuses.

Procession dans laquelle on transportait la châsse de sainte Geneviève de l'abbaye de Sainte-Geneviève, à Notre-Dame, vitrail dans la crypte de l'église de l'abbaye de Sainte-Geneviève de Paris. Pl. in-4 en larg. Millin ; Antiquités nationales, t. V, n° LX, pl. 5, p. 75 et 93.

Statue de saint Adrien, en pierrre coloriée, dans l'église de Namps-au-Val, près d'Amiens. Partie d'une planche in-8 en haut., lithogr. Mémoires de la Société des antiquaires de Picardie, t. V, pl. 8, à la p. 251.

1600 ? Un renard prêchant des poules, caricature religieuse. Vitrail provenant de Limoges. Partie d'une planche lithogr., in-fol. en haut. coloriée, de Lasteyrie, histoire de la peinture sur verre, pl. 89.

Histoire du juif de la rue des Billettes, vitrail de l'église de Saint-Alpin à Châlons. Planche lithogr. in-fol. en haut. coloriée. Idem, pl. 87.

La sépulture du Christ. Vitrail de la maison de M. Bonissent, drapier à Rouen. Planche lithogr. in-fol. en haut. coloriée. Idem, pl. 88.

Les habitants de la ville de Pont-de-l'Arche requis pour faire franchir le pont à un bateau chargé. Vitrail de l'église de Pont-de-l'Arche. Planche lithogr. in-fol. en larg. coloriée. Idem, pl. 85.

Portrait en pied de Françoise Robertet, femme de Tristan de Rostaing, baron de Brou et de la Guerche, grand-maître des eaux et forests de France etc., tableau du temps, chez le marquis de Lavardin. Miniature in-fol. en haut. Gaignières, t. X, XI.

Portrait de Jacqueline de Rohan, marquise de Rothelin, en buste, tableau du temps, miniature. Gaignières, t. IX, 56 bis.

> Ce dessin qui est porté à la table du Recueil de Gaignières donnée dans la bibliothèque historique de Le Long, manque à ce recueil.

Vêtements, armures.

Vêtements d'un abbé de Saint-Germain-des-Prés, découverts dans un tombeau en 1799. Pl. in-fol. max° en haut. Albert Lenoir, Statistique monumentale de Paris. Livre XVI, pl. 14. 1600?

> Dans l'absence de tout texte, j'attribue ce vêtement à cette époque.

Armure du XVIᵉ siècle, du Musée d'artillerie de Paris, n° 5. Pl. in-4 en haut. grav. sur bois, sans bords. Lacroix. Le moyen âge et la Renaissance, t. IV, armurerie, 15, dans le texte.

> L'indication du renvoi au numéro du musée d'artillerie de Paris n'est pas exacte.

Fermoir d'escarcelle en fer ciselé, avec figures et ornements; autres fermoirs, drageoir, du XVIᵉ siècle. Musée de l'hôtel de Cluny, n°ˢ 1677 à 1681.

Diverses armes offensives : épées, marteau d'armes, masse d'armes, hallebardes, arquebuse, du XVIᵉ siècle. Musée de l'hôtel de Cluny, n°ˢ 1481, 1482, 1483, 1485, 1486, 1487, 1492, 1496, 1498, 1501, 1502, 1503, 1517.

Pièces diverses d'armures; poires à poudre, olifants, ceinturons, armes et ustensiles de veneurs, du XVIᵉ siècle. Musée de l'hôtel de Cluny, n°ˢ 1529, 1531, 1532, 1534, 1536, 1537, 1543, 1547, 1548, 1549, 1550, 1551, 1552, 1571.

1600 ? Armure complète d'enfant, en fer poli: la visière du casque est d'une seule pièce, du XVIᵉ siècle. Musée de l'hôtel de Cluny, n° 1424.

Épieux de veneur, employés à la chasse du sanglier. Musée de l'artillerie, de Saulcy, n°ˢ 748 à 752.

Étrier et mors de bride du XVIᵉ siècle. *Idem*, n°ˢ 407, 422.

Fourches à couteau et à crochet. *Idem*, n°ˢ 720, 721, 728-729.

Harpins de diverses formes. *Idem*, n°ˢ 717 à 719.

Casque du XVIᵉ siècle. *Idem*, n° 359.

Casques de tournoi du XVIᵉ siècle. *Idem*, n°ˢ 303 à 310.

Salades des XV et XVIᵉ siècles. *Idem*, n°ˢ 350 à 354.

Espèce de croc garni d'un pistolet à batterie. *Idem*, n° 713.

Épées, grandes épées et espadons à deux mains, estocades, demi-espadons, sabres, dont les époques et les lieux de fabrication ne sont pas mentionnés, mais qu'il est convenable d'indiquer, en général, à cette date. *Idem*, n°ˢ 781 à 809, 840 à 844, 847 à 850, 857, 858, 864, 865, 868, 874, 875, 909 à 912, 939, 944.

Armures diverses du xvi^e siècle. *Idem,* n^{os} 101, 107, 137, 140, 147, 151 à 153, 161, 173, 181, 182, 187, 188 à 192, 200 à 203.

1600?

Épée du xvi^e siècle, trouvée dans la Seine à Saint-Ouen. *Idem,* n° 98.

Armures diverses de la fin du xvi^e siècle. *Idem*, n^{os} 109, 126 *bis*, 132, 144, 166, 172, 174 à 177, 186.

Poire à poudre du xvi^e siècle. *Idem*, n° 2578.

Guisarme du xvi^e siècle. *Idem*, n° 669.

Chanfrein, derrière et devant de selle en fer poli, enrichi de bandes, d'ornements et de médaillons gravés et dorés, du xvi^e siècle. Musée de l'hôtel de Cluny, n° 1421.

Buste de femme en bronze doré, en costume du xvi^e siècle. *Idem*, n° 1361.

Figurine en ivoire représentant un peintre habillé avec des instruments de son art. *Idem*, n° 445.

Bouclier en fer repoussé, ciselé et damasquiné d'or, avec bordure enrichie de cartouches et de figures en relief du xvi^e siècle. Trouvé dans la Loire, à Nantes, en 1822. *Idem*, n° 1418.

Deux hallebardiers. Deux dessins coloriés in-8 en haut.,

1600 ? dans le Recueil formé par P. de l'Estoile, feuillet xxxiii. (Voir à l'année 1589.)

Dagues et épées du xvie siècle, de la collection de M. Sauvageot. Pl. in-fol. en haut. Chapuy, etc. Le moyen âge pittoresque, 3e partie, n° 96.

Deux jeunes français sur le même cheval. — Un reître français à cheval. — Un lancier français à cheval. Légendes latines et allemandes, K. Trois pl. petit in-8 en haut., d'un ouvrage que je n'ai pas vu.

Vases, aiguières, coupes en verre, du xvie siècle. Musée du Louvre, objets divers, nos 1081 à 1090. Comte de Laborde, p. 411, 412.

Trois anneaux d'or ornés de pierres, du xvie siècle. Musée du Louvre, bijoux, n° 815, 816, 819. Comte de Laborde, p. 377.

Coffret, étuis, lettre M ornée, manche, peignes, en bois sculptés, du xvie siècle. Musée du Louvre, objets divers, nos 954, 956 à 958, 962 à 966. Comte de Laborde, p. 395, 396, 397.

Fer de hallebarde où l'on voit le roi Henri IV à cheval, fer de lance orné, dague, couteau, fourchette, ciseaux, serpe en fer, du xvie siècle. *Idem*, nos 976, 977; 979, 981, 985 à 987. Comte de Laborde, p. 398, 399.

Armure du xvie siècle, faussement attribuée à Philippe

de Valois. Au cabinet des médailles, antiques et pierres gravées. Du Mersan. Histoire du cabinet des médailles, antiques et pierres gravées, p. 3.

1600?

Diverses armures du xvie siècle. Pl. in-fol. en larg., et trois pl. in-8 en haut. A. Lenoir. Histoire des arts en France, pl. 133 à 136.

Portrait en pied d'une dame de qualité de cette époque, inconnue, tenant un mouchoir et un éventail, sans indication de ce qu'était ce monument. Miniature in-fol. en haut. Gaignières, t. X, 12.

Quenouille de mariage en bois sculpté du xvie siècle, du musée de Cluny. Pl. in-4 en haut. coloriée. Lacroix. Le moyen âge et la Renaissance, t. IV. Ameublements, pl. 17.

Quenouille, escarcelles, châtelaine, poivrière, du xvie siècle, de la collection Du Sommerard. Pl. lithogr. et coloriée in-fol. en haut. Du Sommerard. Les arts au moyen âge, atlas, chap. xx, pl. 1.

Garniture de coffret, fermoir d'escarcelle, crochet de ceinture en fer, ciselés et ouvrés, du xvie siècle, de la collection Du Sommerard. Planche gravée par le procédé de A. Collas, in-fol. magno en larg. *Idem*, chap. xxii, pl. 3.

Dague royale en acier et pulverin en ivoire, travail du xvie siècle, de la collection Du Sommerard. Pl. li-

1600? thograph. et coloriée, in-fol. magno en haut. *Idem*, chap. xiii, pl. 6.

Pulverin en corne, de la collection Du Sommerard. Partie d'une pl. lithogr. et coloriée in-fol. magno en haut. *Idem*, album, 4ᵉ série, pl. 28.

Poignard à manche d'ivoire, de la collection Du Sommerard. Partie d'une pl. lithogr. et coloriée in-fol. magno en haut. *Idem*, 4ᵉ série, pl. 28.

Miroir de toilette en bois sculpté et ivoire, du xviᵉ siècle, de la collection Du Sommerard. Pl. lithogr. et coloriée in-fol. magno en haut. *Idem*, atlas, ch. xx, pl. 2.

Peintre vêtu des ustensiles de la peinture, et fou ou messager portant une lettre, figurines en ivoire de la fin du xviᵉ siècle, de la collection Du Sommerard. Partie d'une pl. lithogr. et coloriée in-fol. magno en larg. *Idem*, atlas, ch. v, pl. 12.

Trois personnages de cette époque, deux hommes et une dame, sans indication de ce qu'étaient ces monuments. Trois dessins coloriés sur vélin in-8 en haut. Gaignières, t. X, 23.

Une dame de qualité, en pied, de cette époque, avec une fraise et une robe à fleurs, sans indication de ce qu'était ce monument. Dessin colorié in-fol. en haut. Gaignières, t. X, 25.

Tisserands et filateur, vitraux de l'église de Saint-Étienne d'Elbeuf. Pl. lithogr. in-fol. en haut. coloriée. De Lasteyrie, Histoire de la peinture sur verre, pl. 86.

1600?

Ameublements.

Deux têtes de clef et une clef du xvie siècle, des cabinets de M. M. David, Rattier et Sauvageot. Partie d'une planche in-fol. en haut. Trésor de numismatique et de glyptique, Recueil général de bas-reliefs et d'ornements, pl. 40, n° 2, 4, 5.

Divers objets servant aux usages habituels et domestiques, coffrets, soufflet, quenouilles, couteaux, cuillers, fourchettes, nécessaire, clochette, du xvie siècle. Musée de l'hôtel de Cluny, n[os] 1821, 1826 à 1831, 1845, 1848, 1849, 1851 à 1858, 1860, 1861, 1865, 1880.

Divers objets objets en fer ciselé, serrures, heurtoirs, poignées, verroux, mascaron de porte, clefs, chenets, du xvie siècle. Musée de l'hôtel de Cluny, n° 1603 à 1607, 1609 à 1632, 1635 à 1642, 1655.

Divers meubles en bois sculpté, bancs-d'œuvre, lit, crédences, armoires, coffres, prie-Dieu, tables, portes, miroirs, du xvie siècle. Musée de l'hôtel de Cluny, n° 538, 542, 543, 560, 561, 562, 566 à 571, 574, 575, 580, 581, 587, 620, 622, 627 à 631, 659, 660, 662, 667 668, 692, 695.

Histoire de l'enfant prodigue, qui paraît être une tapis-

1600 ?

serie de la fin du xvi° siècle. On y voit les initiales A. E. et la devise : *Tout pour le mieulx*. Sept dessins in-4. Recueil Gaiguières à Oxford, t. XVI, f. 44, à 50.

Cheminée de la maison du gouverneur de S. Pons. Meubles du xvi° siècle. Planche lithogr., in-fol. en larg. Taylor etc. Voyages pittoresques et romantiques dans l'ancienne France. Languedoc, 2° vol., 2° partie, n° 265, quart.

Dressoir du xvi° siècle. Planche in-fol. en haut. Chapuy etc. Le moyen âge pittoresque, 1re partie n° 5.

Coffre, bahuts, piédestaux, chaise seigneuriale, siége épiscopal, fauteuil en bois, ornés de sculptures, du xvi° siècle. Musée du Louvre. Objets divers, nos 1147 à 1154, 1156, Cte. de Laborde, p. 420, 421.

Tablettes ornées de sculptures, coffrets, poires à poudre, poignard, en ivoire, du xvi° siècle. Musée du Louvre. nos 887, 910, 911, 920 à 922. Cte. de Laborde, p. 386, 390, 391.

Serrures, clefs, plaques de verrou, marteau de porte, coffret, tirelire, boîte à briquet, ornement de boucle, bourse, sonnette, ornées, en fer, du xvi° siècle. Musée du Louvre. Objets divers, n° 988 à 990, 998, 999, 1001, 1004, 1005, 1010 à 1012, 1015. Cte. de Laborde p. 399 à 402.

Meuble en bois sculpté, représentant des arabesques,

provenant de l'île Barbe, près de Lyon, du cabinet 1600? de M. Carrand. Planche lithogr. et coloriée, in-fol. m° en haut. Du Sommerard; Les arts au moyen âge. Atlas, chap. 12, pl. 13.

Meuble en noyer sculpté à consoles chimériques et avec une peinture, du xvi⁰ siècle. Planche lithogr. et coloriée, in-fol. en haut. Idem, Album, 1re série, pl. 19.

Meuble en noyer sculpté à quatre vantaux, de la fin du xvi⁰ siècle. Planche lithogr. et coloriée, in-fol. m° en haut. Idem, Album, 1re série, pl. 18.

Quatre meubles en bois sculptés divers, du xvi⁰ siècle. Quatre planches lithogr. et coloriées, in-fol. m° en haut. Idem, album, 1re série, pl. 22 à 25.

Armoire à deux corps en bois de noyer sculpté, de la fin du xvi⁰ siècle, du Musée royal. Planche lithogr. et coloriée, in-fol. m° en haut. Idem, album, 1re série, pl. 15.

Coffre à hardes, bahuts, en chêne sculpté, du xvi⁰ siècle. Partie d'une planche lithogr. et coloriée, in-fol. m° en haut. Idem, album, 1⁰ série, pl. 21.

Consoles en ébène sculptées, du xvi⁰ siècle. Partie d'une planche lithogr. et coloriée, in-fol. m° en larg. Idem, album, 1⁰ série, pl. 31.

Buffet d'apparat à supports en bois sculpté, de la fin

1600 ? du xvi° siècle. Planche lithogr. et coloriée, in-fol. m° en haut. Idem, album, 2ᵉ série, pl. 15.

Grand buffet à cariatides et chimères en bois sculpté, de la fin du xvıᵉ siècle. Planche lithogr. et coloriée, in-fol. m° en haut. Idem, 2ᵉ série, pl. 14.

Bahut en bois sculpté du xvıᵉ siècle. Partie d'une planche lithogr. et colorié, in-fol. m° en haut. Idem, album, 3ᵉ série, pl. 20.

Table en bois sculpté du xvıᵉ siècle. Partie d'une planche lithogr. et coloriée, in-fol. m° en haut. Idem, album, 3ᵉ série, pl. 17.

Dressoir en bois sculpté doré et peint, de la fin du xvıᵉ siècle. Planche lithogr. et coloriée, in-fol. m° en haut. Idem, album, 3ᵉ série, pl. 16.

Grand bahut en bois sculpté, du xvıᵉ siècle, au musée d'Orléans. Planche lithogr. et coloriée, in-fol. m° en larg. Idem, album, 3ᵉ série, pl. 15.

Grande porte en bois sculpté, du xvıᵉ siècle. Planche lithogr. et coloriée, in-fol. m° en haut. Idem, 3ᵉ série, pl. 27.

Grand meuble en ébène sculpté, de la fin du xvıᵉ siècle. Planche lithogr., in-fol. m° en haut. Idem, album, 2ᵉ série, pl. 22.

1600?

Objets religieux.

Croix et tombeau de Charles de saint Gelais, évêque et abbé de l'abbaye de Monstierneuf de Poitiers, entre deux rangées d'arbres devant la grande porte de l'église de l'abbaye de Monstierneuf de Poitiers. Deux dessins in-fol. en haut. Bibliothèque impériale, manuscrits, boetes de l'ordre du Saint-Esprit, Saint-Gelais.

Sujets saints, peints par Valentin Boch; grande verrière de Metz. Planche lithog., in-fol. en haut., coloriée. De Lasteyrie, histoire de la peinture sur verre, pl. 77.

Notre-Dame de Lorette, d'après un carton attribué à Raphaël, vitrail de Saint-Étienne de Beauvais. Planche lithogr., in-fol. en haut., coloriée. Idem, pl. 76.

L'arbre de Jessé, peint par Augrand ou Enguerand Leprince, vitrail de Saint-Étienne de Beauvais. Planche lithogr. in-fol. en haut., coloriée. Idem, pl. 74.

Scène de l'Apocalypse, peinte par Jean Cousin, vitrail de la Sainte Chapelle de Vincennes. Planche lithogr. in-fol. en haut. coloriée. Idem, pl. 70.

Procession du Saint-Sacrement, vitrail de l'église Saint-Ouen du Pont-Audemer. Planche lithogr. in-fol. en larg., colorié. Idem, pl. 63.

Concert céleste, vitrail de la cathédrale de Sens. Planche lithogr., in-fol. en haut., coloriée. Idem, pl. 72.

1600? Tableau représentant une croix vivante, sujet mystique. En bas sont, d'un côté, les images des bienheureux, et de l'autre, les âmes dans le purgatoire. Peint sur bois, du xvi° siècle. Musée de l'hôtel de Cluny, n° 737.

Divers ornements d'église en broderies, chapes, chasubles, nappes d'autel, du xvi° siècle. Musée de l'hôtel de Cluny, n°˚ 1717 à 1726, 1733 à 1738.

Petitit reliquaire, forme de livre, en argent doré et orné de peintures sur verre, qui représentent saint Paul et divers objets de la passion de Jésus-Christ, du xvi° siècle. Musée de l'hôtel de Cluny, n° 1400.

Vitrail de l'église de Saint-Godard de Rouen, représensentant le roi Dagobert I*er* accordant à l'église de Rouen le privilége de la fierte, du xvi° siècle. *Dessiné et gravé d'après le vitrail par Mlle Espérance Langlois*, 1830, pl. 7. Pl. in-4 en larg. Langlois; Essai historique, etc., pl. 7, p. 88.

Vitrail de l'église de Saint-Godard de Rouen, représentant saint Romain se rendant maître de la Gargouille, du xvi° siècle. *Dessiné et gravé d'après le vitrail par Mlle Espérance Langlois*. Pl. in-fol. en larg. Idem, pl. 6, p. 72 et suiv.

Retable et détails de l'autel Saint-Joseph, dans l'église Saint-Michel de Bordeaux, avec des sculptures sacrées. Trois pl. in-8 en haut, et en larg. Commission

des monuments historiques du département de la Gironde. M. Lamothe, 1851-52, aux p. 10 12.

1600?

Calvaire de Cleden. Pl. lith. in-fol. en haut. Taylor, etc.; Voyages pittoresques et romantiques dans l'ancienne France. Bretagne, 2ᵉ vol., n° 154.

Croix de Plougastel. — Calvaire de Plougastel. — Daoulas. Deux pl. lith. in-fol. en larg. et en haut. Idem, nᵒˢ 9, 10.

Deux cadres et un bénitier du xvıᵉ siècle, de la collection de Schwiter. Pl. in-fol. en larg. Chapuy, etc.; Le moyen âge pittoresque, 1ʳᵉ partie, n° 30.

Stalles de la cathédrale d'Amiens. Trois pl. in-4 en haut. et en larg. J. Gailhabaud, livraisons 160, 161.

Tapisserie de soie et d'or représentant le Calvaire, du xvıᵉ siècle. Musée du Louvre, objets divers, n° 1128. Comte de Laborde, p. 417.

Boîte pour renfermer les évangiles, en tapisserie, représentant des sujets saints. Idem, n° 1127. Comte de Laborde, p. 416.

Croix composée de sculptures en bois presque microscopiques, représentant des sujets du nouveau Testament, du xvıᵉ siècle. Idem, n° 850. Comte de Laborde, p. 394.

Boîte pour les saintes huiles en étain, de la fin du

1600? xvi° siècle. Idem, n° 1039. Comte de Laborde, p. 405.

Représentation du prétendu miracle relatif aux reliques de saint Cande, à Rouen, vitrail ovale. *Pl.* 5. Pl. in-8 en haut. Delaquerière; Description historique des maisons de Rouen, t. I, à la p. 167.

Petit reliquaire portatif en filigrane. Partie d'une pl. lith. et coloriée in-fol. m° en haut. Du Sommerard; Les arts au moyen âge, Album, 10, série pl. 36.

Bénitier représentant la salutation angélique, du xvi° siècle, de la collection du Sommerard. Partie d'une pl. lith. et coloriée in-fol. m° en haut. Idem, Atlas. chap. 14, pl. 2.

Grande stalle en bois sculpté et bâtons de confrairies, du xvi° siècle. Pl. lith. et coloriée in-fol. m° en haut. Idem, Album, 1^{re} série, pl. 33.

Symbole de la Trinité, vitrail de l'église Saint-Lô d'Ourville. Pl. lith. in-fol. en haut., coloriée. De Lasteyrie; Histoire de la peinture sur verre, pl. 90.

Objets divers.

Objets divers d'orfévrerie du xvi° siècle. Pl. de diverses grandeurs, grav. sur bois. Lacroix; Le moyen âge et la renaissance, t. III. Orfévrerie, 22 à 29, dans le texte.

Divers instruments de musique du xvi° siècle. Pl. di-

verses, grav. sur bois. Idem, t. IV, 17, dans le texte. 1600

Bannières des anciennes communautés des écrivains, parcheminiers, papetiers, cartiers, imprimeurs et libraires de la France, 40 bannières. Petites pl. grav. sur bois. Idem, t. V. Imprimerie, 29 à 33, dans le texte.

Carte à jouer française du xvie siècle, de la bibliothèque de la ville de Rouen, fonds Leber. Partie d'une pl. in-4 en larg., coloriée. Idem, t. II. Cartes à jouer, pl. sans n°.

Montres françaises du xvie siècle, du cabinet de M. Sauvageot. Pl. in-4 en larg., coloriée. Idem, t. II. Horlogerie, pl. 5.

Poids étalon de la poissonnerie du Mans et marques de fabriques du xvie siècle. Pl. in-4 en haut., coloriée. Idem, t. III. Commerce, pl. sans n°.

Objets divers d'orfévrerie du xvie siècle. Pl. in-4. Idem, t. III. Orfévrerie, pl. sans nos.

L'enfant prodigue, vitrail de l'église de Mortagne. Pl. lith. in-fol. en haut., coloriée. De Lasteyrie; Histoire de la peinture sur verre, pl. 65.

Les litanies de la Sainte-Vierge, vitrail de l'église de Conches. Pl. lith. in-fol. en haut., coloriée. Idem, pl. 66.

1600 ? Manassès, vitrail de l'église Saint-Ouen à Rouen. Partie d'une pl. lith. in-fol. en haut., coloriée. Idem, pl. 62.

Un concert, médailllon de bronze de fabrique française du xvie siècle; imitation du Primatice. Partie d'une pl. in-fol. en haut. Trésor de numismatique et de glyptique. Recueil général de bas-reliefs et d'ornements, 2e partie, pl. 7, n° 1.

Peinture murale représentant les trois morts et les trois vifs, à l'ancienne abbaye de Fontenay (Calvados). Pl. in-8 en larg. Langlois ; Essai — sur les danses des morts, pl. 46.

Deux salières en émail de Limoges représentant les travaux d'Hercule, du xvie siècle. Musée de l'hôtel de Cluny, nos 1095-1096.

Bas-relief en bronze représentant un homme décoré de l'ordre du Saint-Esprit, et sa femme, à mi-corps ; costumes de la fin du xvie siècle, placé sur un fond en bois. Idem, sans n°.

Six plaques d'un poêle en terre émaillée, représentant les éléments, la victoire, la défaite, la mort, la justice, la musique et la vérité, provenant de la léproserie du château de Joinville, du xvie siècle. Idem, n° 1298.

Cinq montres et horloges en cuivre doré, gravé, avec ornements, du xvie siècle. Idem, nos 1407, 1408, 1409, 1411, 1412.

Grand plat en étain enrichi de sujets, de figures et d'ornements en relief, du xvi^e siècle. Idem, n° 1366. 1600?

Présentoir, pied de présentoir et coffret en cuivre doré et avec ornements, du xvi^e siècle. Idem, n^{os} 1359, 1360, 1362.

Gobelet en argent repoussé et ciselé, figuré par une femme en costume du temps, du xvi^e siècle. Idem, n° 1358.

Quatre cartes à jouer, fabriquées en Lorraine, dans la seconde moitié du xvi^e siècle. Trois pl. lith. in-8 en larg. Mémoires de la Société des sciences, lettres et arts de Nancy, 1850. Henri Lepage, pl. 1 à 3, p. 51 et suiv.

> Prophéties ou prédictions perpétuelles, composées par Pitagoras, Joseph le Juste, Daniel le prophète, Nostradamus et plusieurs autres philosophes, à Salon, en Provence. Ant. Glorian, s. d. Petit in-8, fig. Ce volume contient :

1. Cavalier. Petite pièce en haut., grav. sur bois, sur le titre.

2. Douze planches, une pour chaque mois, représentant des sujets relatifs à chaque époque. Très-petites pièces en larg., grav. sur bois, dans le texte.

Vitrail de saint Nicolas à Saint-Etienne de Beauvais. Pl. in-4 en haut., pl. 6. Mémoires de la Société aca-

1600 ? démique — du département de l'Oise. Barraud, t. II, à la p. 341.

Une femme assise ; derrière elle, à gauche, est un jeune homme auquel elle donne un cœur; à droite, un vieillard, auquel elle présente des lunettes. En bas, deux vers hollandais et deux vers français : *Par lunettes je trompe*, etc. *Petrus Jodeus inue. J. Goltzius sculp. et excud.* Estampe in-8 en haut.

Une femme assise entre un jeune homme et un vieillard. Copie de l'estampe précédente. En bas, quatre vers hollandais. *Peter de Jode in. Jolis van breen fe. Conv. Goltz excud.* Au-dessous, en caractères imprimés, deux vers hollandais et deux vers français : « Par lunettes je trompe, etc. Estampe in-8 en haut.

Deux quadrupèdes, l'un très-gras, avalant un homme, l'autre très-maigre, mordant une femme ; une femme, tenant une verge, en menace son mari à genoux. Estampe petit in-fol. en larg., grav. sur bois. Tiré sur une feuille sur laquelle on lit, en caractères imprimés, en haut : « Histoire facecieuse de la Bigorne qui ne vit que de bons hommes, et de la Chiche-Face qui ne vit que de bonnes femmes. » Au-dessous, un dialogue en vers en quatre colonnes. A Paris, chez Simon Graffart, etc. Feuille in-fol. mag° en haut.

Deux hommes déguenillés se battant. En bas, quatre

vers : *Entre eulx ung dementy*, etc. *E. Ecqman sculp.* Estampe in-4 en haut. 1600?

Un homme entre deux femmes qui veulent le faire entrer dans une cuve, dans laquelle une d'elles est placée. A droite, un homme à une fenêtre. En bas, six vers : *Viens tremper en ceste cuve ton bec afin qu'il sestuue*, etc. Estampe in-4 en larg. *Rare*.

> C'est une copie d'une estampe d'un des petits maîtres allemands....

Composition représentant de nombreux personnages se divertissant et faisant bombance. Estampe in-fol, mag° en larg., grav. sur bois. Au-dessous, une feuille sur laquelle on lit, en caractères imprimés, en haut : « Familiere description de tresvinoporratimaluoisé et tresenuitaillegoulementé Royaume Panigonnois, mystiquement interpreté l'Isle de Creuepance. » Suit un très-long récit en vers, en quatre colonnes. A Lyon, par Pierre de la Maison neufue. Pièce très-grand in-fol. en haut. *Très-rare*.

Une maison à trois portes. Dans celle du milieu est un homme ayant deux grandes cornes, se couvrant les yeux de la main droite, et tenant de la gauche une corne d'abondance. Au-dessous, quatre vers : *De len'cornaillement jamais je ne moffence*, etc. A la porte, à gauche, est un homme frappant, et à la fenêtre, une femme qui lui fait signe d'entrer ; au-dessous, deux vers : *C'est heurter au Maison*, etc. A la porte à droite, on lit : *Chambre garnie à louer*.

1600 ? Un homme entre. Au-dessous, deux vers : *Ou se peult on loger*, etc. Estampe petit in-fol. en larg. *Très-rare.*

Une dame richement vêtue, aux pieds de laquelle est une couronne sur une petite botte de paille, portant : LA VANITÉ. Un jeune fou sort des jupons de la dame; autour d'elle sont six danseurs grotesques et un musicien. Au-dessus : LA DANSE DU MONDE. En bas, vingt vers : *Selon les mouuements diuers*, etc., qui mériteraient d'être cités en entier. *Jaspar Isac fecit et excudit.* Estampe in-fol. en larg. *Très-rare.* Pièce fort curieuse.

La danse du monde, copie de l'estampe précédente. En haut, le titre en allemand, latin et français. Au-dessous, neuf vers en chacune de ces trois langues : *Du monde marque ici la feinte faulseté*, etc. *Joan Baptista Vrints exc.* Estampe in-fol. en larg. *Rare.*

<small>Il y a des épreuves de cette planche, sans les trois titres en haut, dont la partie est coupée, et sans le nom de Vrints.</small>

Au milieu est une table près de laquelle sont assis le pape, un roi et un chevalier ; derrière eux, la mort ; sous la table sont deux paysans. Ces figures ont près d'elles des banderoles portant : le pape : *Je vous absous tous;* le roi : *Je vous maintiens tous*; le chevalier : *Je vous deffends tous;* les paysans : *Nous vous nourissons tous;* la mort : *Je vous prans tous.* A gauche, une table de jeu où sont assis la mort et cinq personnages : *Mon jeu prend tout.* A droite, un

homme conduit par la mort : *Tu ne scay quy te meinne.* Estampe in-fol. en larg., étroite. *Très-rare.* 1600?

> Je donne des descriptions plus ou moins détaillées de cette pièce et de quelques-unes de celles qui précèdent ou suivent, parce que ces estampes offrent des preuves de l'esprit public du temps, qui se manifestait parfois lorsqu'il en avait la possibilité, malgré les difficultés opposées à la propagation des idées.

Boutique dans laquelle trois personnages grotesques empèsent et repassent des fraises. Une dame, assise, se fait repasser la sienne, et un cavalier en apporte. A la porte, à droite, est la mort. Dans le champ, six légendes contre la mode des fraises, en français et en allemand. Au-dessous, quatre vers français :

> Hommes et femmes empesent par orgueil
> Frases longues pour ne trouver luer pareil ;
> Mais en enfer le diable soufflera,
> Et à brusler les ames, le feu allumera.

et quatre vers allemands. Estampe in-fol. en larg. *Rare.*

Composition représentant une jeune femme, ayant près d'elle un jeune homme, et donnant à un vieillard des lunettes, figures jusqu'aux genoux. Au-dessous, douze vers : *Voiez ce viel penard*, etc., et dix vers allemands. Estampe in-4 en larg. *Rare.*

Scène de comédie où sont six personnages, dont l'un a des cornes, et un autre est caché derrière le rideau. En haut : *Comedie ou farce de six personnaiges.* Estampe in-fol. en larg. *Rare.*

Scène de comédie où sont deux hommes et une femme,

1600? vus jusqu'aux genoux. Au fond, un rideau et quelques autres personnages. En bas, huit vers : *La farce des Grecx descendue*, etc. *Janet Juuentor, Nicolas le blon excu*. Estampe in-4 en haut. *Rare*.

Un fou assis, à mi-corps, tourné à droite, près d'une table. Un singe est sur son épaule. En haut : *Jean Vinou grand boyueur*, etc. Dans le champ, deux légendes allemandes. En bas, douze vers allemands et douze vers français : *Mange, fol*, etc. Estampe petit in-fol. en haut.

Un bipède ayant la tête de porc, les oreilles d'âne, les jambes de cerf, portant sur son épaule un bâton auquel sont suspendus deux vases en bois. On lit, en haut : LE BON SERVITEUR; en bas, dix vers : *Qui veut servir*, etc. Estampe in-fol. en haut., grav. sur bois. *Rare*.

Composition représentant un arbre, sur les branches et au milieu des racines duquel sont une grande quantité de personnages, religieux et autres. Le tout est relatif à l'instruction scolastique. On lit, en haut : LAURUS METAPHYSICA. Dans le champ, nombreuses légendes. En bas : *J. Messager excudit. L. Gaultier*. Au-dessous, dédicace et titre, signés : *Frater Martinus Meurisse*. Estampe in-fol. max° en haut.

Vitraux de la cathédrale d'Auch. Deux pl. in-4 en haut. J. Gailhabaud, livraison 71.

Deux tapisseries représentant une bataille et un assaut,

du xvɪᵉ siècle. Musée du Louvre, objets divers, nᵒˢ 1135, 1136. Comte de Laborde, p. 418.

1600?

Six tapisseries représentant des sujets allusifs aux occupations des mois de janvier, mai, juin, juillet, septembre et novembre, du xvɪᵉ siècle. Idem, objets divers, nᵒˢ 1129 à 1134. Comte de Laborde, p. 417.

Étui en cristal de roche, contenant des ciseaux, et quatre petites pièces propres aux travaux à l'aiguille, de la fin du xvɪᵉ siècle. Idem, bijoux, nᵉ 808. Comte de Laborde, p. 376.

Un porte-enseigne, médaillon circulaire en bois sculpté, du xvɪᵉ siècle. Idem, objets divers, nᵒ 942. Comte de Laborde, p. 394.

Peintures sur verres diverses, représentant des sujets de l'histoire sainte et autres, des armoiries et ornements, du xvɪᵉ siècle. Idem, objets divers, nᵒˢ 1049 à 1056, 1061 à 1063, 1065. Comte de Laborde, p. 406 à 408.

Teorbe et violinetto ou pochette, du xvɪᵉ siècle, objets divers, nᵒˢ 969, 972. Comte de Laborde, p. 397.

Montre, lanterne, lampe en cuivre et bronze, du xvɪᵉ siècle. Idem, objets divers, nᵒˢ 1031, 1034, 1035. Comte de Laborde, p. 404, 405.

Les vierges sages et les vierges folles. Bassin de forme ovale en émaux de couleurs sur fond noir, avec em-

1600? ploi de paillons et rehauts d'or. Peint par Susanne de Court. Idem, émaux, n° 429. Comte de Laborde, p. 279.

Bas-relief en pierre représentant un A sur une anse, *A l'Assurance*. Enseigne d'une maison à Amiens, petite rue de Beauvais. Petite pl. grav. sur bois. De la Quérière. Recherches historiques sur les enseignes, p. 64.

Quatre miniatures de manuscrits, du xvi° siècle. Quatre pl. coloriées d'un recueil de l'abbé Rive. Voir à la table des auteurs.

Bas-relief en pierre représentant un personnage à mi-corps, couronné et tenant une espèce de sceptre. On lit au-dessous : au noble d'or. A. L. Enseigne d'une maison d'Amiens, rue des Chaudronniers. Petite pl. grav. sur bois. De la Quérière; Recherches historiques sur les enseignes, p. 63, dans le texte.

> Cette enseigne était allusive aux anciennes monnaies nommées *nobles d'or*.

Bas-relief en bois représentant les quatre fils Aymon, enseigne d'une maison d'Évreux, dans la grande rue. Pl. grav. sur bois, in-12 en larg. Idem, p. 74, dans le texte.

Bas-relief en pierre représentant un vase, dans lequel est de la moutarde; d'un côté, la folie remue la moutarde avec un long bâton, de l'autre, un singe, au rire sardonique, se dispose à y jeter un assaison-

nement; enseigne d'une maison de Beauvais, rue du Châtel, anciennement occupée par un épicier-moutardier. Pl. grav. sur bois in-8 en haut. Idem, p. 68, dans le texte.

1600?

Deux vitraux représentant les ateliers d'un vitrier et d'un peintre sur verre au xviᵉ siècle. Pl. lith. in-8 en haut. Texier; Histoire de la peinture sur verre en Limousin, pl. 6, p. 104.

Coffret d'émail de Limoges dont le couvercle représente Vénus, Minerve et Bacchus, avec des vers français. Partie d'une pl. lith. in-fol. max° en haut. Amaury Duval; Monuments des arts recueillis par le baron Vivant Denon, t. I, pl. 48.

Statue allégorie de femme en bois doré, provenant probablement de l'église de Montières, village annexe d'Amiens. Partie d'une pl. in-8 en haut., lith. Mémoires de la Société des antiquaires de Picardie, t. III, p. 468, Atlas, pl. 38, n° 98.

Peinture représentant le martyre d'une jeune sainte, probablement sainte Marguerite, dans l'église abbatiale de Saint-Wandrille. Partie d'une pl. in-4 en larg. Précis analytique de l'Académie royale des sciences, belles-lettres et arts de Rouen, 1832, pl. 2, n° 11.

> Cette peinture représente un de ces rares exemples de supplices, au moyen de lampes ardentes, et la manière dont un des bourreaux emploie ce moyen de martyre sur cette jeune femme ajoute à l'horreur de l'action.

1600? Peinture murale représentant le martyre d'une jeune sainte, que deux bourreaux torturent avec deux lampes ardentes, dans l'église de l'abbaye de Fontenelle. Partie d'une pl. in-4 en larg. Langlois; Essai — sur l'abbaye de Fontenelle, pl. 2, n° 2.

Devise et armoiries du prince et de la princesse de Condé, sur une tapisserie du temps. Dessin colorié in-fol. en haut. Recueil de tapisseries anciennes de Gaignières.

> Ces armoiries ne semblent pas pouvoir être attribuées à une alliance de la maison de Condé. Peut-être sont-elles imaginaires. Je les place, dans l'incertitude, à 1600.

Douze cartes à jouer faisant partie d'un jeu de cartes numérales de cinquante-deux pièces gravées en France, par Vincent Goyraud, du temps d'Henri IV.

Douze cartes à jouer lith. et coloriées à la main, d'après les originaux conservés au cabinet des estampes de la Bibliothèque impériale, de partie d'un jeu de cartes numérales de cinquante-deux pièces, grav. en France par Vincent Goyraud, du temps d'Henri IV. Pl. coloriée in-fol. en haut. Jeux de cartes — publiés par la Société des bibliophiles français, n° 97.

Bataille, émail peint en or sur fond noir, travail de Limoges, de la collection de la ville de Poitiers. Partie d'une pl. lith. in-4 en larg. Texier; Essai sur les argentiers et les émailleurs de Limoges, pl. 6.

Trois peintures sur verre du xvi° siècle; l'une représente une scène d'intérieur à trois personnages, dont l'un

compte de l'argent: les deux autres sont des écussons, dont l'un de la famille de Créqui ou de Soissons. Moreul, de la collection du Sommerard. Partie d'une pl. lith. et coloriée in-fol. m° en larg. Du Sommerard; Les arts au moyen âge, Album, 8ᵉ série, pl. 36.

1600?

Plaque en fer repoussé et doré, sphyrelaton, représentant les amours de Mars et Vénus, du cabinet de M. Debruge. Pl. lith. et coloriée in-fol. m° en haut. Idem, Album, 4ᵉ série, pl. 24.

Trousse de chasse, scie, couteau, ritons ou cornes à boire, vase sacré du xvıᵉ siècle, de la collection du Sommerard et du palais Pitti. Pl. lith. et coloriée in-fol. m° en haut. Idem, Album, 4ᵉ série, pl. 21.

Divers ustensiles de table, couteaux, cuillers et gobelets du xvıᵉ siècle, de la collection du Sommerard. Pl. lith. et coloriée in-fol. m° en haut. Idem, Atlas, chap. xv, pl. 1.

Grand bassin d'aiguière en étain, représentant des sujets divers, style de François Briot, de la collection du Sommerard. Pl. lith. et coloriée in-fol. m° en haut. Idem, Album, 9ᵉ série, pl. 31.

Aiguière et bassin en étain de François Briot, artiste français du xvıᵉ siècle, ornés de figures, d'ornements et du portrait de Briot, de la collection du Sommerard. Partie de deux pl. lith. et coloriées in-fol. m° en larg. et en haut. Idem, Atlas, chap. xvıı, pl. 1-2. = Musée de Cluny, n° 1364.

1600 ? Aiguière et son bassin en étain, décorés de figures, d'ornements et de l'histoire de la chaste Suzanne, par François Briot, sculpteur. Musée de l'hôtel de Cluny, n° 1365.

Aiguière et bassin en étain doré, ornés de bas-reliefs allégoriques, par François Briot. Musée du Louvre ; objets divers, n°s 1040, 1041. Comte de Laborde, p. 405.

Petit reliquaire en forme de livre, montre oblongue à pans coupés, de la collection du Sommerard, et horloge de bureau à divers mouvements astronomiques exécutée à Limoges, avec sujets saints en émail, du cabinet de M. le docteur Michelin, de Provins. Partie d'une pl. lith. et coloriée in-fol. m° en larg. Du Sommerard ; Les arts au moyen âge, Album, 3ᵉ série, pl. 33, n°s 4 à 6.

Bague de fiançailles trouvée dans la Seine, au Musée des Thermes et de l'hôtel de Cluny. Partie d'une pl. in-8 en larg., pl. 137, n° 1. Revue archéologique. A. Leleux, 1850, à la p. 77.

Six cartes à jouer de fabriques lorraines, dont les dates de fabrication sont difficiles à déterminer, d'après les détails donnés par l'auteur du Mémoire. Trois pl. in-8 en larg., pl. 1, 2, 3. Mémoires de la Société des sciences, lettres et arts de Nancy, 1850. Henri Lepage, p. 71 et suiv.

Virginelle, sorte de clavecin à cordes de laiton, cippes à colonnes torses, meuble à ventaux en bois sculpté,

de la fin du xvie siècle. Pl. lith. et coloriée in-fol. 1600.?
m° en haut. Du Sommerard; Les arts au moyen âge,
Album, 1re série, pl. 30.

Parties d'édifices sculptés.

Sculpture sur bois du xvie siècle, dans une cour à Bernay. Pl. in-8 en haut., étroite, grav. sur bois. De Caumont; Bulletin monumental, t. XIV, à la p. 631, dans le texte.

Clefs de voûte de l'église du bourg de Batz. Deux pl. lith. in-fol. en haut et en larg. Taylor, etc. Voyages pittoresques et romantiques dans l'ancienne France, Bretagne, 1 vol., n°s 33, 34.

Détails sculptés d'une maison en bois à Brienne-le-Château, représentant des personnages divers. Pl. in-fol. en haut., lith. Arnaud; Voyage — dans le département de l'Aube, pl. 3, p. 59.

Détails sculptés de plusieurs maisons de bois du xvie siècle, à Villenauxe. Pl. in-fol. en haut., lith. Idem, pl. 4, p. 212.

Partie de la façade de la cathédrale de Gisors. Deux pl. in-4 en haut. J. Gailhabaud, livraison 144.

Portail et ornementations figurées de l'église de Veteuil (Seine-et-Oise). Deux pl. in-4 en haut. Idem, livraison 132.

Deux cheminées en pierre sculptée, de la ville de

1600? Troyes. Pl. lith. in-fol. m° en larg. Du Sommerard ; Les arts au moyen âge, Album, 1re série, pl. 16.

Détails de sculpture de l'abbaye de Montmartre, des xvie et xviie siècles. Deux pl. in-fol. max° en haut. et en larg. Albert Lenoir ; Statistique monumentale de Paris, liv. xvi, pl. 10 et 12.

Tombeaux.

Trois tombeaux de personnages de la famille de Potier, dans la chapelle de Tresmes, dans l'église des Célestins de Paris, sans désignations des personnages. Trois dessins in-fol. en haut. Bibliothèque impériale, manuscrits, boetes de l'ordre du Saint-Esprit, Potier.

Tombeau de Thibault, comte de Chartres, en pierre, contre le mur, au-dessus des chaires des religieux, à droite, dans le chœur de l'église des Jacobins de Chartres. Dessin in-fol. en haut. Bibliothèque impériale, manuscrits, boetes de l'ordre du Saint-Esprit, Chartres.

Tombeau de Salazard et de sa femme, en marbre blanc et noir, à gauche, sous une arcade, dans la nef de l'église cathédrale de Saint-Étienne de Sens. Deux dessins in-fol. Bibliothèque impériale, manuscrits, boetes de l'ordre du Saint-Esprit, Salazard.

Sur une note jointe, on lit : Tiré du cabinet de M. de Gaignières, Bibliothèque du Roy.

Tombe de Isabelle de Chambli, femme de 1600?
............. en pierre, devant la chapelle de Saint-Félix, dans la nef de l'abbaye du Val. Dessin in-fol. en haut. Bibliothèque impériale, manuscrits, boetes de l'ordre du Saint-Esprit, Chambli.

<small>Sur une note jointe, on lit : Du cabinet de M. de Gaignières, Bibliothèque du Roy.</small>

Tombeau de Guillaume de Gadagne et de Jeanne de Sagny, sa femme, à.......................
Dessin in-fol. en haut. Bibliothèque impériale, manuscrits, boetes de l'ordre du Saint-Esprit, Gadagne (Sugny).

Tombe de Raoul de Virmes, chevalier, mort le
........ et de Mme Johanna, sa fille, morte le. . .
............., dans le cloistre de l'abbaye de Royaumont, du côté du chapitre. Deux dessins in-fol. en haut. Bibliothèque impériale, manuscrits, boetes de l'ordre du Saint-Esprit, Vismes (Laon).

<small>Sur une note jointe, on lit : Du cabinet de M. de Gaignières, Bibliothèque du Roy.</small>

Tombeau de Jean, fils de Erbert, sires de Foissi, à droite dans le chapitre de l'abbaye de Vauluisant. Dessin in-fol. en haut. Bibliothèque impériale, manuscrits, boetes de l'ordre du Saint-Esprit, Foissi.

Tombe de...................... Amilly, en pierre, du costé de l'évangile, dans le chœur de l'église de l'abbaye du Jard. Dessin in-fol. en haut. Bi-

1,600 ? bliothèque impériale, manuscrits, boetes de l'ordre du Saint-Esprit, Amilly.

Tombeau d'une jeune fille entre deux autres tombeaux d'enfants (famille d'Orléans), au milieu de la nef, à Pont-aux-Dames. Dessin petit in-8. Recueil Gaignières à Oxford, t. XV, f. 72. Sans autre désignation.

Tombeau d'un enfant, un garçon, dans la nef, à costé droit de la duchesse d'Orléans, à Pont-aux-Dames. Dessin petit in-8. Recueil Gaignières à Oxford, t. XV, f. 73. Sans autre désignation.

Tombeau d'un enfant, dans la nef, au milieu, près la muraille, à costé de la duchesse d'Orléans, sa mère, à Pont-aux-Dames. L'on dit que c'est le plus jeune des deux enfants. Dessin petit in-8. Recueil Gaignières à Oxford, t. XV, f. 74. Sans autre désignation.

Tombeau de René, prince d'Yvetot et de Marie de Bellay, son épouse, dans l'église de Gizeux. Pl. in-8 en larg. Bourassé; La Touraine, p. 440, dans le texte.

Tombeau de Claude d'Esterno, femme en premières noces d'Étienne Oudin, seigneur de Salegret, et en secondes noces de Gerard Gentil, docteur ez droits, dans l'église de Salins; tombeau élevé par son neveu en 1600. Pl. in-fol. en haut. Guillaume; Histoire généalogique des sires de Salins. = Histoire de la ville de Salins, t. II, à la p. 126.

Deux pierres tombales représentant les figures de deux

Tombe de Isabelle de Chambli, femme de 1600?
............. en pierre, devant la chapelle de Saint-Félix, dans la nef de l'abbaye du Val. Dessin in-fol. en haut. Bibliothèque impériale, manuscrits, boetes de l'ordre du Saint-Esprit, Chambli.

<small>Sur une note jointe, on lit : Du cabinet de M. de Gaignières, Bibliothèque du Roy.</small>

Tombeau de Guillaume de Gadagne et de Jeanne de Sagny, sa femme, à...................... Dessin in-fol. en haut. Bibliothèque impériale, manuscrits, boetes de l'ordre du Saint-Esprit, Gadagne (Sugny).

Tombe de Raoul de Virmes, chevalier, mort le et de Mme Johanna, sa fille, morte le..., dans le cloistre de l'abbaye de Royaumont, du côté du chapitre. Deux dessins in-fol. en haut. Bibliothèque impériale, manuscrits, boetes de l'ordre du Saint-Esprit, Vismes (Laon).

<small>Sur une note jointe, on lit : Du cabinet de M. de Gaignières, Bibliothèque du Roy.</small>

Tombeau de Jean, fils de Erbert, sires de Foissi, à droite dans le chapitre de l'abbaye de Vauluisant. Dessin in-fol. en haut. Bibliothèque impériale, manuscrits, boetes de l'ordre du Saint-Esprit, Foissi.

Tombe de....................... Amilly, en pierre, du costé de l'évangile, dans le chœur de l'église de l'abbaye du Jard. Dessin in-fol. en haut. Bi-

1600 ? bliothèque impériale, manuscrits, boetes de l'ordre du Saint-Esprit, Amilly.

Tombeau d'une jeune fille entre deux autres tombeaux d'enfants (famille d'Orléans), au milieu de la nef, à Pont-aux-Dames. Dessin petit in-8. Recueil Gaignières à Oxford, t. XV, f. 72. Sans autre désignation.

Tombeau d'un enfant, un garçon, dans la nef, à costé droit de la duchesse d'Orléans, à Pont-aux-Dames. Dessin petit in-8. Recueil Gaignières à Oxford, t. XV, f. 73. Sans autre désignation.

Tombeau d'un enfant, dans la nef, au milieu, près la muraille, à costé de la duchesse d'Orléans, sa mère, à Pont-aux-Dames. L'on dit que c'est le plus jeune des deux enfants. Dessin petit in-8. Recueil Gaignières à Oxford, t. XV, f. 74. Sans autre désignation.

Tombeau de René, prince d'Yvetot et de Marie de Bellay, son épouse, dans l'église de Gizeux. Pl. in-8 en larg. Bourassé; La Touraine, p. 440, dans le texte.

Tombeau de Claude d'Esterno, femme en premières noces d'Étienne Oudin, seigneur de Salegret, et en secondes noces de Gerard Gentil, docteur ez droits, dans l'église de Salins; tombeau élevé par son neveu en 1600. Pl. in-fol. en haut. Guillaume; Histoire généalogique des sires de Salins. = Histoire de la ville de Salins, t. II, à la p. 126.

Deux pierres tombales représentant les figures de deux

chevaliers inconnus, dans l'église de Blerancourt. Pl. 1600? in-4 en larg. Bulletin de la Société — de Soissons. Suin, t. I, à la p. 187.

> Ces statues étaient placées dans cette église, mais en avaient été ôtées avant la Révolution et enfouies, étant un sujet d'effroi pour les étrangers ou quelques bonnes femmes du pays. On ignorait les noms des personnages. Les paysans, croyant remarquer dans la chaussure de l'un la forme d'un soulier, et dans celle de l'autre la forme d'un sabot, appelaient ces deux statues saint Soulier et saint Sabot.

Sceaux, armoiries.

Huit sceaux de rois de France du xvi^e siècle. Moulage de la collection de l'École des beaux-arts.

Trois sceaux de villes, etc., du xvi^e siècle. Moulage de la collection de l'École des beaux-arts.

Trois sceaux ecclésiastiques du xvi^e siècle. Moulage de la collection de l'École des beaux-arts.

Divers sceaux et écussons de la famille de Créhange, dans les édifices de ce lieu, canton de Fauquelmont (Moselle). Petites pl. grav. sur bois. Mémoires de l'Académie impériale de Metz, 34^e année, 1852-1853, 1^{re} partie. G. Boulangé, aux p. 305 à 337, dans le texte.

Sceau de la faculté des arts de Paris. Petite pl. grav. sur bois. Lacroix; Le moyen âge et la Renaissance, t. I, Université, 3, dans le texte.

1600? Sceel de la prévôté de la ville de Commercy. Partie d'une pl. in-8 en haut., lith. Dumont; Histoire — de Commercy, t. III, à la p. 155.

Sceaux, armoiries et jeton relatifs à la ville de Commercy, de diverses époques. Pl. in-8 en haut., lith. Idem, t. III, à la p. 175.

> Le texte ne fait pas mention de tous ces monuments. Voir p. 315.

Sceau de la commune de Dijon. Pl. in-8, ronde, grav. sur bois. Courtépée; Description — du duché de Bourgogne, t. II, p. 33, dans le texte.

> Le texte ne donne aucune indication sur ce sceau.

Neuf sceaux du xvie siècle. Pl. in-4 en haut. (de Migieu). Recueil des sceaux du moyen âge, pl. 7.

Douze sceaux du xve et du xvie siècles. Pl. in-4 en haut. Idem, pl. 6*.

Sceau de la garde ou milice bourgeoise de Limoges. Petite pl. grav. sur bois. Société de sphragistique. Maurice Ardant, t. I, p. 30, dans le texte.

Sceau de la commune de Bruyères en Laonnais. Pl. grav. sur bois. Société de sphragistique. Ch. Hidé, t. III, p. 41, dans le texte.

Sceau de Raymond Jordan ou Jourdan, doyen du chapitre de Pujols, en Agenois. Petite pl. grav. sur bois.

Idem, baron Chaudruc de Crazannes, t. II, p. 52, 1600? dans le texte.

Sceau du recteur du collége de Limoges. Petite pl. grav. sur bois. Idem, M. Ardant, t. II, p. 40, dans le texte.

Sceau de la commune de Bruyères près Laon. Pl. grav. sur bois. Bulletin de la Société académique de Laon. Charles Hidé, t. II, à la p. 163, dans le texte.

Sceau de la formule des États de Bretagne. Pl. grav. sur bois. Société de sphragistique. Th. Danjou de la Garenne, t. III, p. 355, dans le texte.

Sceau de l'ancienne léproserie de Saint-Lazare-lez-Paris. Pl. grav. sur bois. Idem. Troche, t. III, p. 1, dans le texte.

Sceau de la commune de Saint-Florentin (Yonne). Petite pl. grav. sur bois. Idem. Quantin, t. I, p. 306, dans le texte.

Divers sceaux de la noblesse du Languedoc, du xvie siècle. Partie de sept pl. in-4 en larg., lith. Histoire générale de Languedoc, par de Vic et Vaissette, édition de du Mège, t. IX, à la fin.

Sceau de Marie de Raveton, abbesse de Notre-Dame de Lisieux. Partie d'une pl. in-4 en haut. Grivaud de la Vincelle ; Recueil de monuments, etc., pl. 39, n° 4, t. 2, p. 323.

Vitrail aux armes de la corporation des orfévres de

1600 ? Rouen. Au musée de Rouen. Pl in-8 en haut., coloriée. Lacroix ; Histoire de l'orfévrerie, etc., à la p. 113.

Un très-grand nombre d'écussons d'armoiries de la maison de Montmorency et de ses alliances, jusques vers la fin du xvie siècle. Petites pl. Du Chesne ; Histoire généalogique de la maison de Montmorency, dans le texte.

Quelques armoiries de tombes de l'église de Saint-Nicolas de Melun. Pl. grav. sur bois. Société de sphragistique. E. Grésy, t. III, p. 176 à 179, dans le texte.

Sept écus et armes de Bretagne du xvie siècle. Partie de deux pl. in-fol. mag° en larg. Potier de Gourcy, n[os] 20 à 23, 25 à 27.

Armoiries diverses de familles de la Touraine de diverses époques. Six pl. in-4 en haut., coloriées. Bellanger ; La Touraine ancienne et moderne.

> Ce serait un travail sans but, dans cet ouvrage, que de donner le détail de ces nombreuses armoiries, que je me borne à indiquer à cette date, quoique ces écussons se rapportent, en partie, à d'autres époques.

Nombreux écussons d'armoiries de familles de Commercy, de diverses époques. Pl., parties de pl. lith., et petites pl. grav. sur bois. Dumont ; Histoire — de Commercy, dans les trois volumes, planches, et dans le texte.

Anciennes armoiries de Châlon-sur-Saône et Mâcon. Pl.

in-8 en haut., coloriée. Mémoires de la Société d'histoire et d'archéologie de Châlon-sur-Saône, 1844-1846. Eugène Millard, pl. 2, à la p. 46. 1600?

Divers écussons des xv° et xvi° siècles, etc., sculptés, dans l'église de Saint-Vincent de Châlon-sur-Saône. Deux pl. in-8 en haut. Idem. Louis de Cissey, pl. 4, 5, aux p. 117, 124.

Divers écussons d'armoiries de familles de la principauté de Dombes, du xvi° siècle. Petites pl. grav. sur bois. D'Assier de Valenches; Mémorial de Dombes, p. 177 à 241, dans le texte.

Divers écussons d'armoiries sur les anciens monuments religieux et civils de la ville de Caen. Pl. de diverses grandeurs, grav. sur bois. De Caumont; Bulletin monumental, t. XII, p. 461 à 482. Raymond Bordeaux. Voir la suite, 2° article, t. XIII. p. 419 à 478.

> Ces armoiries, peu importantes, sont de diverses époques; je les place à cette date.

Nouveaux dessins pour l'art héraldique, avec emblèmes et devises françaises, inventé et gravé par Mavelot. In-4, fig. Ce volume contient :

Cinquante-deux planches représentant des armoiries, chiffres et emblèmes. In-4 en haut., sans texte.

Deux croix de Lorraine, en cuivre travaillé à jour, pour servir de reliquaire, du xvi° siècle. Musée de l'hôtel de Cluny, n°ˢ 1353, 1354.

1600 ? Écussons d'armoiries de familles de Flandre, et qui se trouvent sur les sceaux des comtes de Flandre. Pl. in-fol. en haut, Wree; La généalogie des comtes de Flandres, p. 152.

> Relativement aux sceaux des volumes manuscrits du fonds de Gaignières, de la Bibliothèque impériale, voir les articles relatifs placés à la fin des siècles xiv° et xv°, aux années 1400 et 1500.

Monnaies, médailles, Jetons, mereaux.

Médaille des dominicains de Douai. Partie d'une pl. in-8 en haut. lithogr. Dancoisne et Delanoy, Recueil de monnaies — l'histoire de Douai, pl. 9, n° 1, p. 71.

Mereau communal de Douai. Partie d'une pl. in-8 en haut. lithogr. Idem, pl. 4, n° 3, p. 50.

Dix-huit pièces de mariage de diverses époques, dont quelques-unes sont des imitations de monnaies courantes. Partie de deux pl. in-4 en haut. Poey d'Avant, pl. 23, n°s 3 à 15, pl. 24, n°s 1 à 3, p. 438 à 445.

Vingt-quatre mereaux de l'ancienne cathédrale d'Arras, de la fin du xv° et du xvi° siècles. Deux pl. in-8 en haut. Revue de la numismatique belge, L. Dancoisne, t. II, pl. 1 à 2, p. 3 et suiv. Un seul des 25 mereaux de ces deux planches porte une date (1437). Il est mentionné à cette année.

Deux mereaux du chapitre et communauté de Saint-

Jean de Perpignan. Partie d'une pl. in-8 en haut., 1600? pl. 4, n°ˢ 6, 7. Société agricole — des Pyrénées orientales, Colson, 9ᵉ vol., p. 562.

Quatre mereaux du diocèse d'Elne, en Roussillon. Partie d'une pl. in-8 en haut., pl. 4, n°ˢ 1 à 4. Société agricole — des Pyrénées orientales, Colson, 9ᵉ vol., p. 562.

Deux monnaies de la ville de Metz. Petites planches gravées sur bois. Ordonnance, etc., Anvers, 1633, feuillet H, 2.

Monnaie de la ville de Metz. Petite planche gravée sur bois. Idem, feuillet G, 4.

Monnaie d'un évêque ou archevêque de Besançon. Partie d'une pl. in-8 en haut. Mader, t. V, n° 4, p. 12.

Monnaie de Strasbourg. Partie d'une pl. in-8 en haut. lithogr. Mémoires de la Société éduenne, 1844, J. de Fontenay, pl. 16, n° 1, p. 256.

Médaille de l'ordre des bénédictins. Partie d'une pl. in-8 en haut. lithogr. Idem, pl. 15, n° 1, p. 235.

Treize jetoirs divers du xvıᵉ siècle. Pl. in-8 en haut. lithogr. Idem, pl. 11, n°ˢ 1 à 13, p. 169 à 173.

Monnaie de la ville de Metz. Petite planche gravée sur bois. Ordonnance, etc., Anvers, 1633, feuillet R, 1.

1600? Deux monnaies de Strasbourg. Petites planches gravées sur bois. Idem, feuillet G, 3.

Monnaie de la ville de Verdun. Petite planche gravée sur bois. Idem, feuillet H, 4.

Monnaie de Strasbourg. Petite planche gravée sur bois. Idem, feuillet Q, 2, répétée feuillet Q, 5.

Douze jetoirs divers du xvie siècle. Pl. in-8 en haut. lithogr. Mémoires de la Société éduenne, 1845, J. de Fontenay, pl. 10, nos 1 à 12, p. 164 à 169.

Treize mereaux divers du xvie siècle. Partie d'une pl. in-8 en haut. lithogr. Idem, pl. 6, nos 1, 2, 4 à 6, 9 à 16, p. 133 et suiv.

Quinze mereaux divers du xvie siècle. Pl. in-8 en haut. lithogr. Idem, pl. 4, nos 1 à 15, p. 120 à 128.

Trois mereaux du xvie siècle. Partie d'une pl. in-8 en haut. lithogr. Idem, pl. 1, nos 12 à 14, p. 109.

Six jetoirs divers du xvie siècle. Partie d'une pl. in-8 en haut. lithogr. Idem, 1844, J. de Fontenay, pl. 20, nos 5 à 10, p. 277 à 282.

Neuf mereaux divers du xvie siècle. Partie d'une pl. in-8 en haut. lithogr. Idem, 1845, J. de Fontenay, pl. 8, nos 1, 4 à 9, 11, 12, p. 143 et suiv.

Huit mereaux de l'église cathédrale d'Autun. Partie

d'une pl. in-8 en haut. Idem, pl. 1. n°ˢ 4 à 11, p. 102, 103. 1600?

Mereau de l'église de Belley. Petite planche gravée sur bois. De Fontenay, Manuel de l'amateur de jetons, p. 390, dans le texte.

Mereau de la sainte chapelle de Dijon. Petite planche gravée sur bois. Idem, p. 348, dans le texte.

Mereau de l'église de Saint-Jean en Grève de Paris. Petite planche gravée sur bois. Idem, p. 223, dans le texte.

Jeton de la ville de Bordeaux. Petite planche gravée sur bois. Idem, p. 191, dans le texte.

Jeton de Simon Testu, receveur du Maine. Petite planche gravée sur bois. Idem, p. 205, dans le texte.

Mereau de la ville de Rhetel. Petite planche gravée sur bois. Idem, p. 230, dans le texte.

Mereau de l'église de Notre-Dame de Verdun. Petite planche gravée sur bois. Idem, p. 242, dans le texte.

Mereau que l'on peut attribuer à une église de Perpignan. Petite planche gravée sur bois. Idem, p. 227, dans le texte.

Mereau d'ouvriers de la ville de Tours. Petite planche gravée sur bois. Idem, p. 68, dans le texte.

1600 ? Mereau de Saint-Cyr de Nevers ou d'Issoudun, ou bien des chasses royales; on y voit une hure de sanglier et une fleur de lis. Petite planche gravée sur bois. Idem, p. 101, dans le texte.

Jeton des marguilliers de la paroisse royale de Saint-Barthélemy. Petite planche gravée sur bois. Idem, p. 112, dans le texte.

Mereau de la confrérie du bas-chœur de la cathédrale du Mans, dite de Saint-Michel. Petite planche gravée sur bois. Idem, p. 94, dans le texte.

Jeton de la fabrique de Saint-Nicolas-des-Champs. Petite planche gravée sur bois. Idem, p. 411, dans le texte.

Mereau frappé par les abbés de Saint-Martial de Limoges. Partie d'une pl. in-8 en haut. Revue numismatique, 1851, M. Ardant, pl. 11, n° 8, p. 223.

Vingt jetoirs divers du XVIe siècle. Pl. in-8 en haut. lithogr. Mémoires de la Société éduenne, 1845, J. de Fontenay, pl. 12, nos 1 à 20, p. 175 à 177.

Jeton portant : CARITAS PARISI. Petite planche gravée sur bois. De Fontenay, Nouvelle étude de jetons, p. 177, dans le texte.

Jeton de P. de La Court, conseiller eschevin et régisseur général des pauvres de Paris. Petite planche gravée sur bois. Idem, p. 177, dans le texte.

Jeton des marguilliers de la paroisse royale de Saint-

Bartélemy. Petite planche gravée sur bois. Idem, p. 174, dans le texte. 1600?

Jetoir des États de Bourgogne. Petite planche gravée sur bois. Idem, p. 122, dans le texte.

Jetoir de la chambre des comptes de. Numero stant omnia certo. Petite planche gravée sur bois. Idem, p. 121, dans le texte.

Mereau de Saint-Jean en Grève de Paris. Petite planche gravée sur bois. Idem, p. 155, dans le texte.

Médaille représentant les armoiries de la ville de Strasbourg. Partie d'une pl. lithogr. in-8 en haut. De Fontenay, Fragments d'histoire métallique, pl. 2, n° 1.

Trois mereaux de la cathédrale du Mans ou de confréries de cette ville. Petites planches gravées sur bois. De Fontenay, Nouvelle étude de jetons, p. 147, 148, dans le texte.

Jeton aux armoiries de Dijon. R. Deux personnages. Partie d'une pl. lithogr. in-8 en haut. De Fontenay, Fragments d'histoire métallique, p. 23 (texte 14), n° 2, p. 235.

Jeton de la maison commune de Bloys. Petite planche gravée sur bois. De Fontenay, Nouvelle étude de jetons, p. 73, dans le texte.

Jeton de la mairie d'Angers. Petite planche gravée sur bois. Idem, p. 72, dans le texte.

1600? Mereau de Saint-Omer. Petite planche gravée sur bois. Idem, p. 164, dans le texte.

Jeton de la fabrique de la paroisse Saint-Nicolas-des-Champs. Petite planche gravée sur bois. Idem, p. 173, dans le texte.

Jeton de la ville de Bordeaux. Petite planche gravée sur bois. Idem, p. 98, dans le texte.

Huit mereaux ou jetons relatifs à des constructions d'églises à Bourges. Partie de deux pl. in-4 en haut. Pierquin de Gembloux, Histoire monétaire et philologique du Berry, pl. 4, nos 12 à 15, pl. 9, nos 8 à 11.

> Pour les meraux, voir à la date de 1400. Un de ceux-ci porte la date de 1574.

Quatre monnaies de la ville de Vienne et du Dauphiné, antérieures à la fin du xve siècle. Pl. in-8 en larg. Charvet, Histoire de la sainte église de Vienne, p. 376, dans le texte.

Jeton ou mereau portant l'écusson de la ville de Marsal, et qui se rattache à la série épiscopale de Metz. Partie d'une pl. in-fol. en larg. lithogr. De Saulcy, Supplément aux recherches sur les monnaies des évêques de Metz, pl. 6, n° 204.

Diverses monnaies (gros, demi-gros, angevines, deniers, bugnes, liards, etc.) de la ville de Metz, du xvie siècle et antérieures. Pl. in-fol. en larg. lithogr.

De Saulcy, Recherches sur les monnaies de la cité de Metz (pl. 3), p. 100-120. 1600?

Merrel de Saint-Cyr de Nevers. Partie d'une pl. in-fol. en haut. lithogr. Morellet, Le Nivernois, atlas, pl. 119, n° 20, t. II, p. 254.

> Ce mereau n'est pas de Nevers, mais de la collégiale d'Issoudun. De Soultrait, Essai sur la numismatique nivernaise, p. 205.

Trente jetons des ville et maires de Dijon, du xvie siècle. Trois pl. in-4 en haut. Amanton, Recueil des planches, etc., pl. 1 à 3.

Médaille ou plutôt mereau de Notre-Dame-de Boulogne, du xvie siècle. Partie d'une pl. in-8 en haut. Mémoires de la Société des Antiquaires de la Morinie, Jules Rouyer, t. IX, 1re partie, p. 245.

Diverses monnaies de la ville de Metz, du xvie siècle. Partie de trois pl. in-fol. en larg. lithogr. De Saulcy, Recherches sur les monnaies de la cité de Metz, pl. 1 à 3.

Jeton frappé par les États de Bourgogne. SAECLI MELIORIS ORIGO. Petite planche gravée sur bois. Rossignol, Des libertés de la Bourgogne, p. 87, dans le texte.

Sept mereaux frappés à Saint-Omer, dans le xvie siècle. Partie de deux pl. in-8 en haut. lithogr. Mémoires de la Société des antiquaires de la Morinie, t. II, pl. 6, n[os] 18 à 21, pl. 7, n[os] 24 à 26, p. 253 et suiv.

1600? Jeton des ouvriers et monnayers de la Monnaie de Paris. Partie d'une pl. in-8 en haut. Revue numismatique, 1846, E. Cartier, pl. 18, n° 2, p. 390.

Mereau de la cathédrale du Mans. Partie d'une pl. in-8 en haut. Revue numismatique, 1848, H. Hucher, pl. 15, n° 22, p. 385.

Mereau du chapitre d'Auch. Partie d'une pl. in-fol. en haut. L'abbé Caneto, Sainte-Marie d'Auch. pl. 39.

1601.

1601. Estreines d'un royal anagramme pour l'an 1601. Au-
Janvier 1. dessous, un portrait d'Henri IV, gravé sur bois; ovale en hauteur, $68^{\text{mill}} \cdot 50$. Ce portrait est au milieu d'un carré dans lequel on lit en haut : « C'est Henry de Bourbon. » Et dans les autres côtés, trois anagrammes. Au-dessous, un sonnet dont les vers commencent par les premières lettres de Henry de Bourbon, et une stance. En bas : A Tolose, de l'imprimerie de R. Colomiez. Estampe in-fol. en haut. *Très-rare.*

Janvier 29. Portrait en pied de Louise de Lorraine de Vaudemont, femme de Henri III. Tableau dans le cloître des Feuillants de la rue Saint-Honoré à Paris. Miniature in-fol. en haut. Gaignières, t. IX, 51. = Pl. in-fol. en haut. Montfaucon, t. V, pl. 39.

Portrait en pied de la même. Tableau du temps. Miniature in-fol. en haut. Gaignières, t. IX, 52. = Pl. in-fol. en haut. Montfaucon, t. V, pl. 39.

HENRI IV. 271

Portrait de la même. Vitrail des cordeliers de Paris. Dessin colorié in-fol. en haut. Gaignières, t. IX, 52 *bis*.

1601.
Janvier 29.

Portrait de la même à mi-corps, jeune, tournée à gauche, une grosse perle pend à son oreille. D'après un dessin aux crayons du temps, de la Bibliothèque nationale. Pl. in-fol. en haut. coloriée. Niel, Portraits des personnages français, etc., 1re partie.

Portrait de la même à mi-corps, un voile noir pend derrière sa tête. D'après un dessin aux crayons du temps, de la collection de M. Niel. Pl. in-fol. en haut. coloriée. Niel, Portraits des personnages français, etc., 1re partie.

Portrait de la même à mi-corps, tournée à droite. Médaillon ovale. Autour, le nom. Pl. in-16 en haut. grav. sur bois. Tiré au milieu d'une couronne, gravé sur bois. Pièce petit in-4 carrée.

> Cette planche est placée dans l'ouvrage intitulé : Les singuliers et nouveaux pourtraicts du seigneur Frederic de Vinciolo, etc. Paris, Jean Leclerc le jeune, 1588, in-4, fig. Voir à l'année 1588.

Portrait de la même, d'après un dessin de Clouet, de la bibliothèque Sainte-Geneviève. Pl. in-4 en haut. coloriée. Lacroix, Le moyen âge et la Renaissance, t. V, peinture. Planche sans numéro.

Portrait de la même, tournée à droite. Bordure où on

1601.
Janvier 29.

lit le nom. En bas : *Rabel excudit.* Estampe gravée par Jean Rabel, in-16 en haut.

Portrait de la même en buste, tournée à droite. Bordure où est le nom. En bas : *Rabel fe et excudebat.* Estampe in-16 en haut.

> Il y a deux états de cette planche : 1. avant : *Rabel fe et excudebat ;* 2. avec ces mots.

Portrait de la même à mi-corps, tournée un peu à droite. Médaillon ovale, entouré de fleurs. Autour : LODOVICA LOTHARINGA DEI. GRA. FRANC. REGIN. En bas, deux emblêmes et une fleur. Estampe petit in-8 en haut.

Portrait de la même à mi-corps, tournée à gauche. En haut, le nom en français. En bas, quatre vers : *Trois dieux furent parrins,* etc. GL. *fecit* 1588. Estampe in-8 en haut.

Portrait de la même à mi-corps, en coiffure de veuve, tournée à gauche. Médaillon ovale. En haut, le nom. En bas, quatre vers : *Trois diex furent parrains,* etc. J. *Le Clerc ex.* Estampe in-8 en haut.

Portrait de la même à mi-corps, de face. Médaillon ovale. Autour : LUDOVICA LOTORINGIA, etc. Estampe in-16 en haut.

Portrait de la même, à mi-corps, tournée un peu à gauche. Médaillon ovale. Autour, le nom en latin. Estampe in-12 en haut.

Portrait de la même, en buste, tournée un peu à gauche. Médaillon ovale. Autour, le nom en latin. Estampe in-16 en haut. — 1601. Janvier 29.

Portrait de la même à mi-corps, de face, en coiffure de veuve. Médaillon ovale. Autour, le nom. En bas : *Thomas de Leu Fe.* Estampe in-8 en haut.

Portrait de la même à mi-corps, tournée à droite. Médaillon ovale. Autour, le nom en latin. En bas : 1581, GL. *fe.* Estampe in-12 en haut.

Portrait de la même à mi-corps, tournée à droite. Médaillon ovale. Autour : Lovise de Lorraine. Au-dessous, quatre vers : *Cette belle princesse*, etc. *Tho. de leu. fe. Quesnel.* Estampe in-12 en haut.

Portrait de la même. Médaillon sur un soubassement d'ornement. *De son portrait chez M. de Fleury.* Pl. petit in-fol. en haut. Au-dessous, en caractères imprimés, un quatrain : Cette *belle Princesse,* etc. Mézerai, Histoire de France, t. III, p. 680, dans le texte.

Portrait de la même. *Harrewyn fecit.* Estampe in-12 en haut. Mémoires pour servir à l'histoire de France, par P. de l'Estoile, édition de 1719, t. I, à la p. 131.

Cinq médailles de Louise de Vaudemont, femme de Henri III. Pl. petit in-fol. en haut. Mézerai, Histoire de France, t. III, p. 682, dans le texte.

Portrait de Françoise d'Orléans, fille de François d'Orléans, marquis de Rothelin, femme de Louis de — Juin 11.

1601.
Juin 11.
Bourbon, prince de Condé. Tableau du temps. Miniature in-fol. en haut. Gaignières, t. IX, 20. = Partie d'une pl. in-fol. en haut. Montfaucon, t. V, pl. 27, n° 2.

Juillet 30. Vue du siége de la ville de Rynberq, sur le Rhin, par le prince Maurice de Nassau. A Amsterdam, Herman Allertz, 1604, pl. in-fol. en larg.

Septem. 27. Naissance de Louis XIII à Fontainebleau. La Fortune, la Justice et la Fécondité sont près de la reine. Tableau de Peter Paul Rubens. Musée du Louvre, tableaux, écoles allemande, flamande et hollandaise, n° 441. Tableau de la galerie du Palais du Luxembourg, n° 8. = *J. Nattier delin. B. Audran sculpsit.* Pl. in-fol. magno en haut. La galerie du Palais du Luxembourg, n° 8. = Pl. in-8 en haut., gravée par Normand. Laudon, t. V, n° 69.

La naissance du Dauphin, depuis Louis XIII, En bas, légende allemande. P. 2486, 33. Pl. in-fol. en larg. Khevenhiller, t. V, à la page 2486.

<small>Il y a des épreuves sur lesquelles on voit, à droite : 33.</small>

Médaille pour la naissance du Dauphin, depuis Louis XIII. Partie d'une pl. in-fol. en haut. Trésor de numismatique et de glyptique, Médailles françaises, 1^{re} partie, pl. 29, n° 10.

Médaille pour la naissance du Dauphin, depuis Louis XIII. Partie d'une pl. in-fol. en haut. Idem, pl. 30, n° 6.

Tombe de Jehan Vigier, en pierre, à gauche du côté du cimetière, à l'entrée de l'église de l'abbaye de Saint-Laon de Thouars. Dessin in-8. Recueil Gaignières à Oxford, t. VII, f. 152. — 1601. Déc. 7.

Portrait de Jeanne de Cocesme, princesse de Conty, à mi-corps, tournée à droite. Médaillon ovale. Autour, le nom. En bas, quatre vers : *Ce portraict plain d'honneur*, etc. *Thomas de Leu sculp. Quesnel piux.* Estampe in-8 en haut. — Déc. 26.

Portrait de la même à mi-corps, tournée à gauche. Médaillon ovale. Autour, le nom : *J. de Weert f.* En bas, quatre vers : *Ce portraict plain d'honneur*, etc. Exergue : *Paules de la Houue.*

Médaille relative à la conquête du marquisat de Saluces. Henri IV en Mars, à mi-corps. R. Mars nu (Henri IV) terrassant un centaure. Ovale, argent. Collection des médailles de la Bibliothèque impériale. Voir Chabouillet, Catalogue — des camées et pierres gravées de la Bibliothèque impériale, n° 2906, p. 479. — 1601.

Henri IV terrassant la Ligue. Tableau peint par François Villamene, de la galerie de Lucien Bonaparte. Pl. in-12 carrée, grav. Reveil. Landon. Musées étrangers, liv. 8.

> Villamena a gravé ce même sujet.

Jeton d'Henri IV relatif à la reprise de la Bresse et d'une partie de la Savoie : OPPORTUNIUS. Petite planche gravée sur bois. De Fontenay, Nouvelle étude de jetons, p. 63, dans le texte. = Petite

1601. pl. gravée sur bois. De Fontenay, Manuel de l'amateur de jetons, p. 155, dans le texte. = Partie d'une pl. in-4 en haut. Thom. Pembrock, p. 4, pl. 37.

« TABLEAVX SACREZ de figures mystiques du tres-auguste sacrifice et sacrement de l'Eucharistie, DEDIEZ a la chrestienne Royne de France et de Navarre MARIE de Medicis, par LOVIS Richeome Prouençal de la compagnie de IESVS, 1601. » Ce titre est dans le milieu d'un encadrement figuré. On y voit en haut la sainte Vierge, ayant à gauche Henri IV et à droite Marie de Médicis à genoux. Des deux côtés sont les figures de l'Église et de la Religion. Dans le bas, au milieu, on lit : A PARIS, chez Laurent Sonnius, etc. Au-dessous : « Thomas de Leu fecit. » Titre gravé, in-8 en haut. *Rare.*

<blockquote>Ce titre est celui d'un volume qui contient quatorze planches relatives à des faits de l'ancien et du nouveau Testament, gravées par Thomas de Leu, L. Gaultier et C. de Mallery.</blockquote>

Les sainctes ceremonies du Jubilé ordonné à Paris pour le salut des fidelles chrestiens, par nostre S. Pere le Pape Clement VIII, l'an 1601. Planche représentant dix compartiments relatifs à ce jubilé. *Leonard Gaultier fecit* 1601. *J. Le Clerc excu.* In-4 en haut. En bas, une explication en deux colonnes. Le titre ci-dessus et cette explication sont imprimés en caractères mobiles. Le tout in-fol. en haut. *Très-rare.*

Portrait de Henri de Lorraine, comte de Chaligny, à mi-corps, cuirassé, tourné à gauche. Médaillon ovale. Autour, le nom et : *Agé de* 20 *ans,* 1589. *Thomas de*

Leu scalpsit (*sic*). Au-dessous, quatre vers : *Henry de l'Inmortel*, etc. Estampe in-12 en haut.

1601.

Médaillon de Jérôme de Villars, archevêque de Vienne, en Dauphiné, représentant au revers ses armoiries. Pl. petit in-4 en larg. Charvet, Histoire de la sainte église de Vienne, à la page 629.

<small>Il fut archevêque de Vienne jusqu'au 18 janvier 1626.</small>

Portrait de René de Daillon du Lude, évêque de Luçon, puis de Bayeux, à genoux, vitrail dans le chœur de l'église des Cordeliers de Paris. Dessin colorié in-fol. en haut. Gaignières, t. X, 4, L.

<small>Il fut évêque de Bayeux jusqu'au 8 mars 1600.</small>

Portrait de Claude Fauchet, président de la cour des monnaies, en buste, tourné à droite. Médaillon ovale, avec deux rateaux en sautoir : SPARSA ET NEGLECTA COEGI. En bas, le nom : AET. AN. 51, SAL. 1581. *Thomas de Leu fecit*. Est. in-4 en haut.

<small>Un autre Claude Fauchet, né en 1510, mourut en 1703. Lelong.</small>

Jeton du même. Petite planche gravée sur bois. De Fontenay, Manuel de l'amateur de jetons, p. 177, dans le texte.

Statue de Marie Barbançon de Cany, première femme de Jacque Auguste de Thou, par Barthélemy Prieur, sur le tombeau de son mari, mort le 7 mai 1617, à l'église Saint-André-des-Arts de Paris. Pl. in-4 en

Nov. 6.

1601.
Nov. 6.

haut. De Thou, Histoire universelle, t. XV, p. 593 (cotée par erreur 993). = Pl. in-12 en larg. Piganiol de la Force, Description de Paris, t. VI, à la page 131. = Pl. in-8 en haut. Al. Lenoir, Musée des monuments français, t. V, pl. 177, n° 165-166. = Pl. in-8 en haut. A. Lenoir, Histoire des arts en France, pl. 141. = Musée de Versailles, n° 2728.

1601.

Des fortifications et artifices, architecture et perspective de Jaques Perret, gentilhomme savoysien. Dédié au roi le 1ᵉʳ juillet 1601. In-fol., fig. Cet ouvrage contient :

Frontispice gravé représentant un arc triomphal, dans le milieu duquel est gravé le titre de l'ouvrage. Au-dessus on voit une figure d'Henri IV, sur un cheval ailé placé sur le globe terrestre. De chaque côté, un ange et diverses inscriptions. En bas : *Thomas de Leu sculpsit.* In-fol. en haut.

Plusieurs planches représentant des forteresses, machines de guerre et édifices divers.

L'arrest damour donné sur le reglement requis par les femmes à l'encontre de leurs maris, par devant l'abbé des Cornards. Paris, Pierre Ménier, 1601, in-12 de 12 feuillets. Cet opuscule contient :

Figure représentant une femme s'avançant vers un homme appuyé sur un bâton. Petite planche carrée gravée sur bois, sur le titre.

Des habits, moeurs, ceremonies, facons de faire anciennes et modernes du monde, — avec des pourtraicts des ha-

bits taillés, par Jean de Glen, Liégeois. Liege, Jean de Gleen, 1601, in-8, fig. *Rare*. Ce volume contient :

1601.

Des planches de costumes, parmi lesquels quelques costumes français. In-8 en haut.

Deux médailles d'Henri IV et Marie de Médicis. Partie d'une pl. in-fol. en haut. Trésor de numismatique et de glyptique, Médailles françaises, 2ᵉ partie, pl. 2, nᵒˢ 2, 4.

Médaille d'Henri IV, relative à l'artillerie. Partie d'une pl. in-fol. en haut. Idem, 1ʳᵉ partie, pl. 31, n° 1.

Médaille d'Henri IV. Partie d'une pl. in-fol. en haut. Idem, pl. 30, n° 1.

Médaille d'Antoine Guyot, seigneur de Charmeau et d'Ansac, prévôt des marchands de Paris et président de la chambre des comptes, par G. Dupré. Partie d'une pl. in-fol. en haut. Trésor de numismatique et de glyptique. Médailles françaises, 2ᵉ partie, pl. 19, n° 3.

Médaille de Claude d'Expilly, seigneur de Voiron en Dauphiné, conseiller d'État et président du parlement de Dauphiné, par G. Dupré. Il mourut le 25 juillet 1636. Partie d'une pl. in-fol. en haut. Idem, pl. 18, n° 1.

Médaille de Pomponne de Bellièvre, seigneur de Grignon, chancelier de France. Il mourut le 9 septembre 1607. Partie d'une pl. in-fol. en haut. Idem, 1ʳᵉ partie, pl. 53, n° 4.

1601. Ordonnance du Roy sur le faict et reglement de ses monnoyes. Paris, Nicolas Roffet, 1601. In-12. Cet opuscule contient :

Quatorze monnaies diverses. Petites pl. grav. sur bois, p. 17 à 25, dans le texte.

Ordonnance du Roy sur le faict et reglement de ses Monnoyes (du 24 mai 1601). Paris, Vefue Nicolas Roffet, 1601. In-12, fig. Cet opuscule contient :

Un grand nombre de monnaies françaises et étrangères. Petites pl. grav. sur bois, dans les pages du texte 33 à 72.

Monnaie d'Henri IV. Partie d'une pl. in-4 en haut. Du Cange ; Glossarium, 1840, t. IV, pl. 17, n° 16.

Trois monnaies de Henri IV, de l'année 1601. Partie de deux pl. in-8 en haut. Berry ; Études, etc., pl. 60, n° 9 ; pl. 61, n°s 7, 8, t. II, p. 484, 492, 493.

La pièce pl. 61, n° 7 est indiquée, dans le texte, comme étant de 1603.

Monnaie de Jean de Villers, maître-échevin de Metz. Partie d'une pl. in-4 en haut. Robert ; Recherches sur les monnaies et les jetons des maîtres-échevins, etc., pl. 1, n° 7, p. 29.

Monnaie de Clément VIII, pape, frappée à Avignon. Partie d'une pl. lith. in-8 en haut. Revue numismatique, 1839. E. Cartier, pl. 12, n° 10, p. 278.

Il mourut le 3 ou le 5 mars 1605.

HENRI IV. 281

Monnaie de Albert et Élisabeth (Isabelle-Claire-Eugénie), archiduc et archiduchesse d'Autriche, duc et duchesse de Brabant. Petite pl. grav. sur bois. Ordonnance, etc. Anvers, 1633, feuillet, O, 1. 1601.

Prise de la ville de Rhijnberq. Pl. in-fol. en larg.; de chaque côté et en bas, des légendes explicatives et avec renvois, imprimées. A Amsterdam, par Herman Allertz, etc., 1601. Feuille in-fol. mag° en larg.

<small>Voir au 30 juillet précédent.</small>

1602.

Portrait de Philippe-Emmanuel de Lorraine, duc de Mercœur et de Penthièvre, gouverneur de Bretagne, à genoux, vitrail aux Cordeliers de Paris. Dessin colorié in-fol. en haut. Gaignières, t. IX, 26, D. 1602. Février 19.

Portrait du même, en buste, cuirassé, tourné un peu à gauche. En haut, à droite, armoiries. En bas, le nom et quatre vers latins. *Hieronymus Wierx sculp.* Estampe petit in-fol. en haut.

Portrait du même, en buste, tourné à gauche. En bas, le nom. *Anton. Wierx fecit et excudit.* Estampe in-16 en haut.

<small>L'histoire de Filipe Emanuel de Lorraine, duc de Mercœur (par J. Brulé de Monpleinchamp). Cologne, P. Marteau, 1689. In-12. Ce volume contient:</small>

Portrait de Pierre-Emmanuel de Lorraine, duc de Mercœur; au-dessous: PLUS DE FOI QUE DE VIE, dans un

1602.
Février 19.

médaillon ovale soutenu par Minerve et Hercule, trophées. Pl. in-12 en haut., en tête du volume.

Portrait du même. *F. P. piux. A. T. sculpsit.* Pl. in-8 en haut. Velly, Villaret et Garnier; Portraits, t. III, p. 50.

Portrait du même, en buste, tourné à droite. Médaillon ovale; autour, le nom. En bas, le nom en hollandais. *H. Jacopsen exc.* Pl. in-8 en haut.

Portrait du même, en buste, tourné à gauche. Médaillon ovale; autour, le nom. En bas : Obiit xvii februar. A° M . D . CII. Estampe in-8 en haut.

Portrait du même, en buste, tourné à droite. En haut : M. LE DUC DE MERCUR. En bas, quatre vers : *Ce Duc que la valeur* etc. G.P.L. *Gourdelle excud.* Estampe in-8 en haut.

Médaillon sans revers du même. Partie d'une pl. in-fol. en haut. Trésor de numismatique et de glyptique. Médailles françaises, 1re partie, pl. 52, n° 1.

Août 2.

Figure de Françoise Pitard, femme d'Antoine Portail, procureur du roi en la seneschaussée du Maine; sur sa tombe, dans la nef des Cordeliers du Mans. Dessin in-fol. en haut. Gaignières, t. X, 20. = Dessin in-4. Recueil Gaignières à Oxford, t. VII, f. 215.

Avril 22.

Tombeau d'Albert de Gondi, duc de Retz, pair, mareschal et général des galères de France, colonel de la cavalerie françoise, dans la cathédrale de Paris.

J. Mariette del. et sculp. Pl. in-4 en haut.. Corbi- 1602.
nelli; Histoire généalogique de la maison de Gondi, Avril 22.
t. II, à la p. 35.

Tombeau du même. *Mariette del. et sculp.* = Six figures représentant les armoiries de la famille de Gondi. *J. Mariete sculp.* Sept pl. in-4 en haut.

Tombeau du même. Partie d'une pl. in-8 en larg. Al. Lenoir; Musée des monuments français, t. III, pl. 127, n° 114.

Statue du même, à genoux, en marbre, dans l'église de Notre-Dame. Musée de Versailles, n° 2717.

Cette statue a fait partie du musée des Monuments français.

Portrait du même. Tableau de l'école française du xviie siècle. Musée de Versailles, n° 3178.

Exécution de Charles de Gontaut, duc de Biron. L'é- Juillet 31.
chafaud est entouré d'un grand nombre de personnages. Au-dessous de lui : *Mareschal de Biron.* En haut, à gauche : *La court de la Bastille de Paris.* Estampe grand in-4 en larg.

Exécution de Charles de Gontaut, duc de Biron. L'échafaud est entouré d'un grand nombre de personnages. Au-dessous de lui : *Mareschal de Biron.* En haut, à gauche : *Der hoff. der Bastille zu Paris.* En bas, titre en allemand. Estampe in-fol. mag° en larg.

Portrait de Charles de Gontaut, duc de Biron, en buste, tourné à droite. Médaillon ovale ; autour, le nom.

1600.
Juillet 31.

Au-dessous, deux médaillons ronds représentant l'arrestation du duc et son exécution. Légendes allemandes et latines. Pl. in-4 carrée. Au-dessous, une feuille contenant, en caractères imprimés, le récit, en allemand. Pièce in-fol. mag° en haut.

Exécution à mort du maréchal de Biron à la Bastille. En bas, légende allemande. P. 2609, 35. Pl. in-fol. en larg. Khevenhiller, t. V, à la p. 2609.

Portrait de Charles de Gontaut, duc de Biron, en buste, tourné à droite. Médaillon ovale; autour, le nom. En bas, deux vers : *Sic cœlum artificis*, etc. Estampe in-8 en haut.

Portrait du même, à cheval, galopant à droite. Au fond, une bataille. En haut, le nom; en bas, quatre vers : *Ton magnanime bras*, etc. *Harman Adolffz excudit.* Estampe in-fol. mag° en haut.

Portrait du même, en buste, tourné à gauche. Médaillon ovale; autour, le nom. En bas, quatre vers : *Au frond de ce vaincoeur*, etc. *Thomas de Leu fe.* Estampe in-8 en haut.

Portrait du même. *Th. de Leu fecit.* Pl. in-8 en haut. Velly, Villaret et Garnier; Portraits, t. III, p. 68.

Portrait du même. *Harrewyn fecit.* Pl. in-12 en haut. Mémoires pour servir à l'histoire de France, par P. de l'Estoile, édition de 1719, t. II, à la p. 208.

Portrait du même. Tableau de l'école française du xvıᵉ siècle. Musée de Versailles, n° 3216. 1602.
Juillet 31.

Portrait du même. Tableau de l'école flamande du xvııᵉ siècle. Musée de Versailles, n° 3217.

L'attaque des Savoyards sur la ville de Genève, et sa délivrance. On voit la ville et les mouvements de troupes. Dans le champ, légendes et numéros de renvoi. A gauche, explication des renvois en français. En bas seize vers allemands et la date. Pl. petit in-fol. en larg. Au-dessous, une feuille contenant, en caractères imprimés, un récit en allemand. Pièce in-fol. magᵒ en haut. Déc. 12.

L'escalade entreprise sur Genève par les Savoyards et sa délivrance. Vue de la ville et des attaques. Autour, divers petits sujets relatifs, dont l'un représente Henri IV qui assure les Génevois de sa protection. Dans le champ, numéros de renvois, légendes. En bas, explication des renvois. Pl. in-fol. en larg.

Vue de l'attaque des Savoyards sur la ville de Genève et sa délivrance. On voit la ville et les mouvements de troupes. Dans le champ, lettres de renvoi. Estampe petit in-fol. en larg. Tiré sur une feuille contenant, en caractères imprimés, en haut, le titre ; en bas, l'explication des renvois en allemand. *Augspurg, Bey Christoph Mang*, 1603. Pièce in-fol. en larg.

 Il y a des épreuves de cette planche avec légendes imprimées en latin et en allemand.

1602.
Déc. 12.
L'escalade entreprise sur Genève par les Savoyards et sa délivrance. Vue de la ville et des attaques. Pl. in-fol. en larg., étroite.

1602. Henri IV et Marie de Médicis, assis, avec deux de leurs enfants, le dauphin (Louis XIII) et Élisabeth de Bourbon, depuis femme de Philippe IV, et cinq autres personnages. En bas, seize vers : *O que ce prince croist*, etc. *J. le Clerc excu. L. Gaultier sculpsit*, 1602. Estampe in-fol. en larg. *Très-rare.*

Plat en faïence moulée et émaillée, continuation des procédés de Bernard Palissy, représentant Henri IV, en famille, de la collection du Sommerard. Pl. lith. et coloriée in-fol. en larg. Du Sommerard; Les arts au moyen âge, Atlas, chap. 16, pl. 5 (texte pl. 36).

Jeton frappé par les États de Bourgogne pour la naissance du dauphin. TUTA SALO ET COELO. Petite pl. grav. sur bois. Rossignol; Des libertés de la Bourgogne, p. 88, dans le texte.

<small>Louis, dauphin (Louis XIII), était né le 27 septembre 1601.</small>

Deux médailles d'Henri IV, à l'occasion du traité avec les Suisses. Pl. in-8 en larg. Daniel, t. X, dans le texte, p. 326.

Médaille d'Henri IV, idem. Partie d'une pl. in-fol. en haut. Trésor de numismatique et de glyptique. Médailles françaises, 1re partie, pl. 31, n° 2.

Trois médailles d'Henri IV, à l'occasion du renouvelle-

ment du pacte d'alliance avec les cantons suisses, 1602.
frappées en or produit d'une mine de France. Deux
pl. in-8 en haut. Revue numismatique, 1850. P. Martin Rey, pl. 9 et 10, p. 287 et suiv.

Jeton relatif à l'alliance renouvelée par Henri IV avec
les Suisses. Petite pl. grav. sur bois. De Fontenay;
Manuel de l'amateur de jetons, p. 155, dans le texte.
= Petite pl. grav. sur bois. De Fontenay; Nouvelle
étude de jetons, p. 62, dans le texte.

Médaille d'Henri IV, relative aux affaires du duché de
Saluces avec le duc de Savoie. Partie d'une pl. in-fol. en haut. Trésor de numismatique et de glyptique. Médailles françaises, 2e partie, pl. 3, n° 2.

Deux médailles idem. Partie d'une pl. in-fol. en haut.
Trésor de numismatique et de glyptique. Médailles
françaises, 1re partie, pl. 30, nos 4, 5.

Portrait de Françoise de Chabot, comtesse de Cheverny.
Tableau de l'école française du xvie siècle. Musée de
Versailles, n° 3266.

Monnaie de Charles de Lorraine, évêque de Strasbourg.
Partie d'une pl. in-4 en haut. Tobiesen Duby; Monnoies des barons, pl. 13, n° 2,

Il fut évêque de Strasbourg jusqu'en 1604.

Portrait de Florimond, magistrat et historien, en buste,
de face. *De Larmessin sc.* pl. in-4 en haut. Bullart,
t. I, p. 176, dans le texte.

1602. Portrait de François d'Escoubleau, seigneur de Sourdis, marquis d'Aluye, gouverneur de Chartres, 1er écuyer de la grande écurie du roy, chevalier du Saint-Esprit le 31 décembre 1585, en buste. Dessin in-fol. en haut. Bibliothèque impériale, manuscrits, boetes de l'ordre du Saint-Esprit, Escoubleau.

Les tragédies de Robert Garnier, etc. Ce volume contient :

Frontispice gravé. Le titre sur une tablette. Au-dessus, le portrait de l'auteur, en buste, médaillon ovale. De chaque côté, un homme et une femme en costumes anciens. Pl. in-12 en haut.

—

Portrait du même, en buste, tourné à droite. Médaillon ovale ; autour, légende grecque. En bas, quatre vers : *Tel fut Garnier*, etc. *Rabel piuxit. C. de Mallery sculp.* Estampe in-12 en haut.

On n'est pas d'accord sur l'époque de la mort de Robert Garnier, qui est placée à 1590, 1601 ou 1602.

Médaille de Pierre Joly, seigneur de Bionville, procureur général ès ville de Metz et Pays-Messin, frappée à l'occasion d'une accusation pour laquelle il fut acquitté par arrêt du parlement de Paris. Petite pl. grav. sur bois. Robert, Recherches sur les monnaies et les jetons des maîtres-échevins, p. 80, dans le texte.

Médaille de Nicolas Brulart, marquis de Sillery, chancelier de France en 1607, il mourut le 1er octobre 1624. Rev. Pomponne de Bellièvre, chancelier de

France en 1599, mort le 9 septembre 1607. Partie d'une pl. in-fol. en haut. Trésor de numismatique et de glyptique. Médailles françaises, 1re partie, pl. 59, n° 1.

1602.

Portrait de Jean Passerat, rhétoricien, en buste, tourné à droite. *Larmessin sculp.* pl. in-4 en haut. Bullart, t. I, p. 303, dans le texte.

Médaillon sans revers de Balthazard de Villars, trois fois prévôt des marchands de Lyon, et premier président du parlement de Dombes, qui mourut le 12 avril 1629. Partie d'une pl. in-fol. en haut. Trésor de numismatique et de glyptique. Médailles françaises, 1re partie, pl. 52, n° 9.

Statue de Gasparde de La Châtre, seconde femme de Jacques-Auguste de Thou, à genoux, en marbre, par François Anguyer, sur leur tombeau, dans une chapelle de l'église de Saint-André des Arcs (ou Arts?). Musée de Versailles, n° 2729.

Médaille de Marcel Bozon, citoyen de Lyon, personnage inconnu. Partie d'une pl. in-fol. en haut. Trésor de numismatique et de glyptique, Médailles françaises, première partie, pl. 52, n° 4.

Le cavalerice francais, composé par Salomon de La Broue, escuyer d'escurye du roy et de Mgr. le duc d'Espernon; seconde édition. Paris, ab. L'Angelier, 1602, in-fol., fig. Ce volume contient :

Figures représentant des sujets relatifs à l'ouvrage. Planche gravée sur bois, dans le texte.

1602. Omnia Andreae Alciati V. C. Emblemata cum commentariis, etc. Parisiis in officina Joan. Richerii Sumptibus Stephani Valleti, etc., 1602, in-8, fig. Ce volume contient :

Frontispice gravé représentant un portique. En haut, le portrait d'A. Alciat dans un médaillon ovale. Au-dessous, le titre, etc. *Jaques de Wiert f.* (?). Pl. in-8 en haut., en tête du volume.

Figures représentant les emblèmes. Pl. in-16 carrées gravées sur bois, entourées de petites bordures idem, dans le texte.

> Cette édition a paru avec un changement sur le titre, où l'on a substitué l'année 1608. Et aussi de même, avec l'année 1618, Sumptibus Francisci Gueffier.

Histoire des gestes du preux et vaillant chevalier Bayard Dauphinois, par Symphorien Champier. Lyon, Pierre Rigaud, 1602, petit in-8. *Rare.* Ce volume contient :

Combat de quatre cavaliers. Petite pl. en larg. grav. sur bois, sur le titre.

Plainte apologetique au roy tres-chrestien de France et de Nauarre pour la compagnie de Jesus, contre le libelle de l'auteur sans nom intitulé : Le franc et veritable discours, etc., par Lovys Richaome Prouencal, religieux d'icelle compagnie. A Bourdeaus, Millanges, 1602, in-8. Ce volume contient :

Frontispice gravé représentant un portique d'architecture, dans le milieu duquel est le titre gravé de l'ouvrage. En haut sont les armoiries de France et de

Navarre, et le chiffre de la compagnie de Jésus. 1602.
Diverses figures allégoriques sont placées autour du
cadre du titre. *L. Gaultier fecit.* Petit in-8 en haut.
Rare.

—

Petite médaille avec les bustes d'Henri IV et de Marie
de Médicis en regard. Partie d'une pl. in-4 en haut.
Tobiesen Duby, Pièces obsidionales, — Récréations
numismatiques, pl. 1, n° 9 (la planche porte 1602,
le texte 1605).

Edict du roy sur le faict et reglement general de ses mon-
noyes. Paris, V° Roffet, 1602, in-12. Cet opuscule con-
tient :

Un grand nombre de monnaies. Petites planches gra-
vées sur bois, p. 33 à 72, dans le texte.

—

Jeton aux armoiries de Dijon. R. Un vaisseau. Partie
d'une pl. lithogr. in-8 en haut. De Fontenay, Frag-
ments d'histoire métallique, pl. 23 (texte 14), n. 3,
p. 235.

Monnaie de Jean Bertrand de Saint-Jure, maître échevin
de Metz. Partie d'une pl. in-4 en haut. Robert, Re-
cherches sur les monnaies et les jetons des maîtres
échevins, etc., pl. 1, n° 8, p. 30.

1603.

Tombeau de Claude Catherine de Clermont, duchesse 1603.
de Retz, dans l'église des filles de l'Ave-Maria de Février.

1603.
Février.

Paris. *J. Mariette del. et sculp.* Pl. in-4 en haut. Corbinelli, Histoire généalogique de la maison de Gondi, t. II, à la page 214.

Portrait de la même, à mi-corps, tournée à droite. *A. Pezay pinxit. A. Duflos sculp.* Estampe in-4 en haut. Bibliothèque impériale, manuscrits, Boetes de l'ordre du Saint-Esprit, Clermont.

Statue de la même, à l'Ave-Maria de Paris. Pl. In-8 en haut. Al. Lenoir, Musée des monuments français, t. III, pl. 128, n° 115.

Statue de la même, à genoux, en marbre, par Barthélemy Prieur, du tombeau de cette dame dans l'église de l'Ave-Maria à Paris. Musée de Versailles, n° 2718.

Mars 14.

Voyage du Roy à Metz, l'occasion d'iceluy : Ensemble les signes de resiouyssance faits par ses habitants, pour honorer l'entree de Sa Majesté. Par Abr. Fabert, 1610, petit in-fol., fig. Ce volume contient :

Frontispice gravé représentant un portique, au haut duquel est un buste de Henri IV couronné par la Religion et le Génie de la France. *Alexandre Vallee fe.* Pl. petit in-fol. en haut., en tête du volume.

Les armoiries du duc d'Espernon. *A. Vallee fe.* Pl. in-4 en haut., avant l'épitre dédicatoire à ce duc.

Figure représentant les arches de Jouy près de Metz,

sans aucun texte. Pl. in-fol. magno en larg., après la dédicace.

1603.
Février.

Figure représentant une marche de troupes. Pl. petit in-fol. en haut. Au-dessus et au-dessous, en caractères imprimés : Les deux bataillons de gens de pied, l'un formé, l'autre s'acheminant. Se voyent aussi en un gros les trois cornettes de cavallerie. P. 17, dans le texte.

Figure représentant une marche de cavallerie. Pl. petit in-fol. en larg. Au bas de la page, en caractères imprimés : Les trois cornettes de cavallerie s'acheminant au rendez-vous. P. 23, dans le texte.

Figure représentant un arc à une porte, décoré de diverses statues : en haut est celle de Henri IV tenant une lance entourée de lauriers. Pl. petit in-fol. en haut. Au-dessous, en caractères imprimés : Arc triomphal dressé au dehors. Page 29, dans le texte.

Figure représentant Henri IV à cheval sous un dais, entouré de cavaliers, entrant dans la ville. Pl. petit in-fol. en larg. Au bas de la page, en caractères imprimés : Le Roy soubs le daiz, entrant a la ville. Page 33, dans le texte.

Figure représentant une grotte, dans laquelle sont des nymphes, et surmontée d'un obélisque. Pl. petit in-fol. en haut. Au-dessous, en caractères imprimés : Grote commencee et non achevee a la fontaine de l'hospital. Page 37, dans le texte.

1603.
Février.

Figure représentant un portique à trois portes. Pl. petit in-fol. en larg. Au bas de la page, en caractères imprimés : Triple portique a l'advenue du Champ-Saillé. Page 39, dans le texte.

Figure représentant un portique à trois pilastres, formant trois portes, surmonté d'ornements et de la couronne royale. Pl. petit in-fol. en haut. Au-dessous, en caractères imprimés : Tier-point, piece du bas de Fournel-rue, sur trois advenues. Page 47, dans le texte.

Figure représentant un arc à une porte, surmonté d'un trophée. Pl. petit in-fol. en haut. Au-dessous, en caractères imprimés : Double arc triomphal sur le haut de Fournel-rue. Page 49, dans le texte.

Figure représentant un arc à deux portes, orné de figures. Pl. petit in-fol. en haut. Au-dessous, en caractères imprimés : Arc gemeau triomphal au devant de la grande eglise. Page 51, dans le texte.

Figure représentant deux statues dans des niches : Pax et Justitia. Au-dessus, des écussons. Pl. petit in-fol. en haut. Au-dessous, en caractères imprimés : Deux tableaux rapportez en leur lieu devant le chœur de la grande eglise. Page 53, dans le texte.

Figure représentant la reine dans une litière, sous un dais, avec un cortége de cavaliers. Pl. petit in-fol. en larg. Au bas de la page, en caractères imprimés :

Compagnie des enfants recevant la Royne. P. 57, dans le texte.

1603.
Février.

Figure représentant un vase orné de ciselures. Pl. petit in-fol. en haut. Au-dessous, en caractères imprimés : Vas, present fait au Roy avec les especes cy apres representées. Page 58, dans le texte.

Figures représentant dix monnaies diverses de Metz. Pl. petit in-fol. en haut. Au-dessous, en caractères imprimés : Especes d'or et d'argent contenues au vas du present du Roy. Page 61, dans le texte.

Figure représentant un char traîné par deux daims, sur lequel est un amour. Pl. petit in-fol. en larg. Au bas de la page, en caractères imprimés : Char triomphal, employé pour present a la Royne. Page 63, dans le texte.

Figure représentant un feu d'artifice. Pl. in-fol. en larg., double des autres. Au-dessous, en caractères imprimés : Combat nocturne, et autres artifices de feu, executez devant Leurs Majestez par le sieur Abraham Fabert. Page 66 et 67, dans le texte.

Plan de la ville de Metz. On lit en haut : Portrait de la ville et cité de Metz. Pl. in-fol. magno en larg., à la fin du texte.

Carte des pays environnants la ville de Metz. Sur un soubassement, en bas, à droite : Description du pays

1603.
Février.

MESSIN ET SES CONFINS. — *De l'industrie de M. Abr. Fabert, l'un des magistrats du lieu,* 1610.

> Il existe des exemplaires de cet ouvrage qui présentent des variantes dans le classement des planches.

Avril 24. Tombeau de Jaques de Bethune, archeveque de Glasco, abbé de l'Absie, en pierre, le buste de marbre blanc, contre le mur du costé de l'espitre, dans la chapelle de la Vierge à Saint-Jean-de-Latran, à Paris, et épitaphe. Deux dessins in-fol. en haut. Bibliothèque impériale, manuscrits, Boetes de l'ordre du Saint-Esprit, Bethune.

Mai 14. Figure de Caterine Le Roy, fille de Gabriel Le Roy, escuyer, seigneur de Vimpelle, sur sa tombe dans l'église de Vimpelle en Brie. Dessin in-fol. en haut. Gaignières, t. X, 16.

Juillet 25. Deux portraits de Gilbert de la Trimouille, marquis de Royan et sénéchal de Poitou, chevalier du Saint-Esprit le 5 janvier 1597, en buste. Deux dessins in-fol. en haut. Bibliothèque impériale, manuscrits, Boetes de l'ordre du Saint-Esprit, La Trimouille.

Septemb. 30. Tombe de Antoinette de Luxembourg, abbesse, au milieu de l'église de l'abbaye d'Hierre. Dessin in-fol. en haut. Bibliothèque impériale, manuscrits, Boetes de l'ordre du Saint-Esprit, Luxembourg.

Nov. 16. Traicté de sagesse, composé par Pierre Charron, Parisien, docteur ès-droicts, chantre et chanoine theologal de

Condom, etc. Paris, David Le Clerc, 1606, in-12. Ce volume contient : 1603. Nov. 16.

Portrait de P. Charron en buste, de face. En bas, quatre vers latins. *N. Richelet, Paris. S. Gaultier sculp.* Pl. in-12 en haut., en tête de l'éloge de Charron.

Portrait du même en buste, de face. Médaillon ovale. Autour, le nom et la date de la mort. En bas, quatre vers : *Pour donner au portraict de Charron quelque vie*, etc. N. R. P. Estampe in-12 en haut.

Médaille d'Henri IV et Marie de Médicis, par G. Dupré. Partie d'une pl. in-fol. en haut. Trésor de numismatique et de glyptique. Médailles françaises, deuxième partie, pl. 3, n° 4. 1603.

Médaille de Henri IV et Marie de Médicis. R. Propago imperii. Partie d'une pl. lithogr. in-fol. maximo en haut. Amaury Duval, Monuments des arts — recueillis par le baron Vivant Denon, t. 1, pl. 61.

Jeton relatif au renouvellement des traités avec l'Angleterre. Petite planche gravée sur bois. De Fontenay, Manuel de l'amateur de jetons, p. 156, dans le texte. = Petite planche gravée sur bois. De Fontenay, Nouvelle étude de jetons, p. 63, dans le texte.

Les bigarrures et touches du seigneur des Accords, etc. Paris. Jean Richer, 1603, petit in-12, fig. Ce volume contient :

Portrait de l'auteur (Jean Tabourot) en buste, tourné à

1603. droite. En haut : Aet. 35, 1584. En bas ; A tous
ACCORDS. Pl. in-16 en haut. grav. sur bois, après la
préface.

Quelques sujets relatifs à la Picardie. Petits médaillons
ronds gravés sur bois, dans le commencement du
texte.

Mecometrie de Leymant, c'est-a-dire la maniere de mesurer
les longitudes par le moyen de leymant, etc. De l'invention de Guillaume de Nautonier, sieur de Castelfranc en
Languedoc. Imprime a Venes, chez l'auteur, 1603, infol., fig. Ce volume contient :

Frontispice gravé. En haut, Henri IV à cheval, allant
à gauche; dans le fond, un combat et un château
fort près de la mer. Au-dessous, dix vues de villes
dans des médaillons ovales en largeur. Paris, Tholose, etc. Au milieu, dans un ovale en hauteur, le
titre gravé. En bas, au-dessous de la planche, on lit,
en caractères imprimés : Par Raimond Colomies,
imprimeur en l'Université de Tolose, et par Antoine
de Courteneufue, aux frais de l'autheur. Pl. in-fol.
en haut., en tête du volume.

Un grand nombre de figures représentant des sujets
relatifs à l'ouvrage. Planches de diverses grandeurs
gravées sur bois, dans le texte et séparément.

Les parties 3ᵉ à 6ᵉ de l'ouvrage portent la date de 1604.

Les singuliers et nouveaux pourtraicts de Fed. Vinciolo,
Venitien, pour toutes sortes d'ouvrages de lingerie, de

rechef et pour la cinquiesme fois augmentés, outre le reseau premier et le point coupé et lacis, de plusieurs beaux et différents pourtraicts de reseau de point compté. Lyon, Leonard Odet, 1603, in-4, fig. Ce volume contient :

1603.

Portrait de Henri IV en buste, dans un médaillon ovale en haut. On lit autour : HENRI IIII PAR LA GRACE DE DIEU ROY DE FRANCE ET DE NAVARRE. Pl. in-12 en haut. ovale grav. sur bois, placée dans une couronne d'oliviers. Pl. in-4 carrée grav. sur bois, au feuillet 2, verso.

Figures représentant dss modèles de lingerie et de broderies. Planches de diverses grandeurs gravées sur bois.

Pleïades du sieur de Chavigny. . . . ou. . . . est traicté du renouvellement des siecles, changement des empires et avancement du nom chrestien. Lyon, P. Rigaud, 1603, in-8. Ce volume contient :

Frontispice gravé représentant un portique; des deux côtés sont les figures de la Justice et de la Fortune, offrant leurs dons au roi Henri IV, qui est placé en haut, debout. Au milieu, le titre gravé. Pl. petit in-8 en haut., en tête du volume.

—

Monnaie de Henri IV. Partie d'une pl. in-fol. en haut. Trésor de numismatique et de glyptique, Histoire par les monuments de l'art monétaire chez les modernes, pl. 13, n° 3.

1603. Deux monnaies de Henri IV, de l'année 1603. Partie de deux pl. in-8 en haut. Berry, Études, etc., pl. 60, n° 6, pl. 61, n° 9, t. II, p. 485, 493.

Monnaie de Charles II ou III, duc de Calabre, de Lorraine, de Bar et de Gueldres. Partie d'une pl. in-fol. en haut. Trésor de numismatique et de glyptique, Histoire par les monuments de l'art monétaire chez les modernes, pl. 47, n° 22.

Deux monnaies de Charles II, duc de Lorraine, vulgairement appelé Charles III ou le grand duc. Partie d'une pl. in-4 en haut. lithogr. De Saulcy, Recherches sur les monnaies des ducs héréditaires de Lorraine, pl. 24, n° 23.

Monnaie de Henri de Bourbon, duc de Montpensier, prince de Dombes. Partie d'une pl. in-4 en haut. Tobiesen Duby, Monnaies des barons, pl. 44, n° 13.

Monnaie du même. Partie d'une pl. in-4 en haut. Idem, Monnaies des barons, Supplément, pl. 9, n° 5.

Monnaie de Charles de Lorraine, cardinal archevêque de Strasbourg. Petite planche gravée sur bois. Ordonnance, etc., Anvers, 1633, feuillet N° 2.

Il fut évêque de Strasbourg jusqu'en 1604.

1604.

1604.
Février 13. Portrait en pied de Caterine de Bourbon, sœur d'Henri IV, femme de Henri de Lorraine, duc de

Bar, en robe à grands ramages. Tableau du temps. 1604.
Miniature in-fol. en haut. Gaignières, t. XI, 45. == Février 13.
Partie d'une pl. in-fol. en haut. Montfaucon, t. V,
pl. 53, n° 1.

Portrait en pied de la même, vêtue en robe rouge et
tenant un éventail, sans indication de ce qu'était ce
monument. Dessin colorié in-fol. en haut. Gai-
gnières, t. XI, 46.

Portrait de la même à mi-corps, tournée à gauche. En
bas : *Catherine de Bourbon, sœur vnicq du Roy.
Rabel ex.* Très-petite estampe (63, 42$^{\text{mill.}}$) en haut.
Rare.

Portrait de la même à mi-corps, tournée à gauche.
Médaillon ovale. Autour, le nom. En bas, quatre
vers : *Pour voir en un sujet*, etc. *Jean Le Clerc
excu. Leonardus Gaultier fecit.* Estampe in-12 en
hauteur.

Portrait de la même à mi-corps, tournée à gauche.
Médaillon ovale. Autour, le nom. En bas, quatre
vers : *D'une Semyramis*, etc. *Daigaliers, Thomas
de Leu. fe.* Estampe in-12 en haut.

Portrait de la même, en buste, tournée à droite. Mé-
daillon ovale. Autour : CATHERINE DE BOURBON, SOEUR
UNIQUE DU ROY. M.D.XCV. Estampe in-12 en haut.

Portrait de la même à mi-corps, tournée à droite. Mé-
daillon ovale. Autour, le nom. En bas, quatre vers :

1604.
Février 13.

Qui void ce beau portrait, etc. *Mallery fe.* Estampe in-12 en haut.

Portrait de la même à mi-corps, tournée à droite. Médaillon ovale. Autour, le nom. En bas, quatre vers : *Qui void ce beau portrait,* etc. *Darlay pinxit. Thomas de Leu. fecit.* Estampe in-4 en haut.

Portrait de la même, en buste, tournée un peu à droite. En bas, quatre vers : *Qui voit ce beau portrait,* etc. *Joan Wierx sculpsit.* 1600. *Paul[es] de la Houue excudebat.* Estampe in-fol. en haut. *Rare.*

Ce portrait est d'une admirable exécution.

Portrait de la même, en buste, de face. Médaillon rond. Autour, le nom. En bas, quatre vers latins. *Crispin de Passe excudit.* Estampe in-8 en haut.

Portrait de la même. *A F. pinx. F. Aveline sculp.* pl. in-8 en haut. Velly, Villaret et Garnier, Portraits, t. III, p. 63.

Mars 13.

Portrait d'Arnaud d'Ossat, cardinal, en buste, de face. *Boulonnois fe.* pl. in-4 en haut. Bullart, t. I, p. 82, dans le texte.

Portrait du même. *H. pinx. Fiquet sculp.* pl. in-8 en haut. Velly, Villaret et Garnier, Portraits, t. III, p. 54.

Portrait du même. Tableau du xviie siècle. Musée de Versailles, n° 3224.

Médaille du même. Petite planche en largeur. Köhler, t. II, p. 401, dans le texte. 1604. Mars 13.

Tombeau d'Esmée du Chesnay, première femme de Gaspard de Courtenay, Ier du nom, et de son mari, mort le 5 janvier 1609, dans l'église de Bleneau. Pl. in-fol. en larg. Du Bouchet, Histoire généalogique de la maison royale de Courtenay, à la page 258. Mai 10.

Portrait de Claude de La Trémouille, duc de Thouars. *A. P. pinx. Basan sculp.* pl. in-8 en haut. Velly, Villaret et Garnier, Portraits, t. III, p. 41. Octobre 25.

Tombe de Laurens Romé, en pierre, devant la chapelle de la Vierge, à droite dans l'église de Saint-Erblan à Rouen. Dessin in-8. Recueil Gaignières à Oxford, t. IV, f. 63. Nov. 18.

Deux portraits de François de Chabannes, marquis de Curton et lieutenant général au gouvernement d'Auvergne, chevalier du Saint-Esprit le 31 décembre 1583, en buste. Deux dessins in-fol. en haut. Bibliothèque impériale, manuscrits, Boetes de l'ordre du Saint-Esprit, Chabannes. 1604.

Theatrum crudelitatum haereticorum nostri temporis (auct. R. Westerghen) Antuerpiae, 1604, in-4, fig. Ce volume contient :

Des figures représentant les supplices et traitements cruels exercés sur les catholiques en Angleterre et en France Pl. in-12 en larg., dans le texte.

Onze de ces planches sont relatives à la France.

1604. EMBLEME CONTRE LES ENNEMIS DE LA FRANCE. A QVO TREPIDABO. Un loup, un renard et un chien, ayant trois cordes au cou, qui sont tenues par une main dans le ciel. Ils rugissent contre un lys rayonnant. Estampe in-3 en larg. En caractères imprimés, au-dessus, le titre ci-avant; au-dessous, un sonnet. A Paris, chez Jacques Granthome, etc., feuille in-fol. en haut.

Médaille d'Henri IV. Partie d'une pl. in-fol. en haut. Trésor de numismatique et de glyptique, Médailles françaises, 1re partie, pl. 31, n° 7.

Médaille du même. Partie d'une pl. in-fol. en haut. Idem, 2e partie, pl. 2, n° 3.

Monnaie et médaille du cardinal Charles de Lorraine, fils du grand duc Charles, évêque de Strasbourg. Partie d'une pl. in-fol. en haut. Calmet, Histoire de Lorraine, t. II, pl. 7, nos 117-118.

Médaille du même. Idem, t. V, pl. 2, n° 44.

Médaille du même. Pl. in-12 en larg. Köhler, t. XX, p. 9, dans le texte.

Médaille d'Alphonse de Rambervillers, seigneur d'Arlem et de Vancourt, lieutenant général au Baillage de l'évêché de Metz, etc., qui mourut le 13 juillet 1623. Partie d'une pl. in-fol. en haut. Trésor de numismatique et de glyptique, Médailles françaises, 1re partie, pl. 52, n° 6.

Monnaie de Henri IV, de l'année 1604. Partie d'une

pl. in-8 en haut. Berry, Études, etc., pl. 64, n° 12, 1604.
t II, p. 495.

Deux monnaies de Henri de Bourbon, duc de Montpensier, prince de Dombes. Partie de deux pl. in-4 en hauteur. Tobiesen Duby, Monnaies des barons, pl. 44, n° 12, pl. 45, n° 4.

Monnaie de Jacques Praillon, maître échevin de Metz. Partie d'une pl. in-4 en haut. Robert, Recherches sur les monnaies et les jetons des maîtres échevins, etc., pl. 1, n° 4, p, 27.

Monnaie de Albert et Élisabeth (Isabelle-Claire-Eugénie), archiduc et archiduchesse d'Autriche, duc et duchesse de Brabant. Petite planche gravée sur bois. Ordonnance, etc. Anvers, 1633, feuillet Q, 2.

Jeton du mariage de Gabriel de Guénégaud, trésorier de l'Espargne et Marie de La Croix. Petite planche gravée sur bois. De Fontenay, Manuel de l'amateur de jetons, p. 108, dans le texte.

Jeton de l'artillerie. Petite planche gravée sur bois. De Fontenay, Manuel de l'amateur de jetons, p. 172, dans le texte.

Six mereaux de l'église de Nostre-Dame-des-Mares de Villefranche-sur-Saône. Petites planches gravées sur bois. De Fontenay, Manuel de l'amateur de jetons, p. 244, dans le texte. = Petite planche gravée sur

1604. bois. De Fontenay, Nouvelle étude de jetons, p. 171, dans le texte.

Cinq mereaux et jetons de l'église de Villefranche. Pl. in-8 en haut. Revue numismatique, 1848. A. Morel-Fatio, pl. 18, p. 435 et suiv.

Mereau d'une société de Villefranche. Partie d'une pl. lithogr. in-8 en haut. De Fontenay, Fragments d'histoire métallique, pl. 13 (texte 4), n° 3, p. 176.

1605.

1605. Portrait de Philippe du Bec, archevêque de Reims,
Janvier 10. commandeur de l'ordre du Saint-Esprit le 7 janvier 1595, en buste. Dessin in-fol. en haut. Bibliothèque impériale, manuscrits, boetes de l'ordre du Saint-Esprit, du Bec.

Janvier 18. Histoire véritable et remarquable sur les Jumelles jointes, qui sont nées à Paris, le dix-huitiesme de janvier 1605, en la rue de la Bucherie, pres la place Maubert, avec les causes et les présages de tels enfantemens prodigieux. Jouste la coppie imprimée à Paris. S. d. Petit in-8, fig. Cet ouvrage contient :

Portrait de ces deux filles qui sont unies par devant. Pl. in-32, grav. sur bois, au verso du titre.

Discours sur les Jumelles ioinctes, qui sont nées à Paris, le dix huictiesme Januier 1605, en la ruë de la Bucherie, pres la place Maubert. Paris, Pierre Vitray et Hevrevx

Blanvilain, 1605. Petit in-8, fig. *Rare.* Cet opuscule contient :

1605.
Janvier 18.

Figure de deux jeunes filles liées ensemble par le devant du corps. Très-petite pl. en haut., grav. sur bois, sur le titre.

Figure représentant deux jeunes filles liées ensemble par le devant du corps; elles sont représentées deux fois, de face et de profil. Pl. in-8 en larg. On lit en haut, à gauche et au-dessous, des explications relatives à ce phénomène. Feuille in-4 en haut.

De monstro nato Lutetiæ anno domini 1605, Disputatio philosophica. Per Joannem Riolanum. Parisiis apud Olivarium Varennæum, 1605. Petit in-8, fig. *Rare.* Ce volume contient :

Figure représentant deux jeunes filles liées ensemble par le devant du corps; elles sont représentées deux fois, de face et de profil. On lit en haut : « Monstri integri, et Dissecti Effigies. » Pl. in-8 en larg., au commencement du texte.

Portrait de Clément VIII, pape, dans un médaillon ovale, en haut. En bas, quatre vers : *Pource que Jesus Christ seul le chef de l'église,* etc. *J. le Clerc excudit. L. Gaultier fecit,* 1601. Estampe in-8 en haut.

Mars 5.

Il y a une épreuve de cette estampe dans le Recueil formé par P. du l'Estoile, feuillet xl. (Voir à l'année 1589, à la fin.)

1605. \
Mars 5. Monnaie du même, frappée à Avignon. Partie d'une pl. lith. in-8 en haut. Revue numismatique, 1839, E. Cartier, pl. 12, n° 9, p. 278.

Monnaie du même, frappée dans le Comtat Venaissin. Partie d'une pl. in-fol. en haut. Trésor de numismatique et de glyptique. Histoire par les monuments de l'art monétaire chez les modernes, pl. 17. n° 3 (texte n° 5).

Il mourut le 3 ou le 5 mars 1605.

Octobre 9. « Vray pourtrait et discours de l'Escarmouche faite au 9 d'Octobre 1605, outre le Rhin, dans le village de Brouck, contre les rebelles de leurs Altezes. » Vue de cette escarmouche. Pl. in-4 en larg. Au-dessous, une feuille imprimée avec le titre ci-dessus et un récit en français et en allemand. Anvers, Abraam Verhœuen.

Octobre 13. Theodori Bezæ Vezelii poemata. Lutetiæ, ex offic. Conradi Badii. 1548. Petit in-8. Ce volume contient :

Portrait de Théodore de Bèze, à mi-corps. Médaillon ovale en haut., dans un cartouche d'ornement. En haut : Anno ætat. 29 ; en bas, deux vers latins et le monogramme de Geoffroy Tory. Pl. in-8 en haut., grav. sur bois, au verso du titre.

Portrait de Théodore de Bèze, en buste, tourné à droite. Médaillon ovale ; autour, le nom et les dates en latin. En bas, quatre vers allemands *H. Geld Corne-*

lis. A. Duysend sculp. et excudit. Estampe in-4 en haut. — 1605. Octobre 13.

Portrait du même, à mi-corps, de face. Médaillon ovale; autour, le nom. Aux angles, quatre médaillons: FIDES, PRUDENTIA, etc. En bas, huit vers latins et quatorze vers allemands. G. F. H. *Jeanne Hogenbergio cœlatore.* Estampe in-4 en haut.

Portrait du même, à mi-corps, de face, devant une table. En haut: *Theodorus Beza theol. incomparab.* En bas, six vers latins: PMF. JG. *sculp. et excud. Haidelbergæ.* Estampe in-12 en haut.

Médaille du même. Partie d'une pl. in-fol. en haut. Trésor de numismatique et de glyptique. Médailles françaises, 1re partie, pl. 52, n° 7.

Vue d'une chambre occupée par Henri IV dans le château de Saint-Germain-Beau-Pré, dans la Marche près de Limoges, en octobre 1605, dans laquelle il fit placer depuis des boiseries ornées de peintures à fresque et de portraits de la famille royale et de personnages de sa cour. Pl. in-4 en larg., lith. Tripon; Historique monumental de l'ancienne province de Limousin, t. II, à la p. 21. — Octobre.

Attentat contre la vie du roi Henri IV sur le Pont-Neuf, par un homme fou. En bas, légende allemande. P. 3002, 37. Pl. in-fol. en larg. Khevenhiller, t. VI, à la p. 3002. — Déc. 19.

Il y a des épreuves sans ces indications de page et numéro.

1605. Henri IV, assis, interroge le dauphin, debout devant lui; autres personnages. En bas : *J. Fornazeris f.* Au-dessous, en caractères imprimés, huit vers : *C'est Henry très-chrestien, tres-vaillant*, etc. Très-petite estampe carrée (68 millim.).

Le père Cotton, Jésuite et Confesseur du Roi, sollicite et obtient la démolition de la pyramide dressée à l'occasion de l'attentat de Jean Chastel. Le père Cotton, suivi de quelques Jésuites, fait cette demande au roi Henri IV, qui est accompagné de la reine, de deux dames et de gardes. En bas, personnages à mi-corps; au fond. la pyramide. Estampe au trait in-fol. max° en haut.

> Ce fut le 20 mai 1605 et jours suivants que le Père Cotton sollicita et enfin obtint la démolition de la pyramide.

Fontaine bâtie au coin des Barnabites à Paris, à la place de la pyramide des jésuites, après sa démolition. Cette fontaine fut démolie en 1689 et transportée à Saint-Victor. Dessin in-fol. en haut. Bibliothèque impériale. Estampes, Recueil Fontette.

Gratulation en forme d'emblème sur le retour de la reine Marguerite. La reine Marguerite, debout, liée par une chaîne de fleurs à deux femmes représentant Minerve et Cérès. A terre, à gauche, est un faune. Au fond, la mer et montagnes. *J. le Clerc excudit.* Estampe petit in-4 en larg.; en caractères imprimés, au-dessus, le titre ci-avant, Au-dessous, un sonnet. A Paris, chez Jean le Clerc, 1605. Feuille in-fol. en haut.

Portraits de Henri IV et du pape Léon XI, en costume de cardinal. Dans le fond, le couronnement d'un pape. Tableau du xviie siècle. Musée de Versailles, n° 4029. 1605.

> Le pape Léon XI (Alexandre-Octavien de la maison de Médicis, dit le cardinal de Florence), fut élu pape le 1er avril 1605, et mourut le 27 du même mois.

Compositions religieuses sur le nom de Marie et celui de Jésus, représentant des emblèmes et figures diverses, allusives et dédiées à la reine Marie de Médicis. Dans le champ, légendes; en bas : *An. D. M . DC . V . Jan Ziarnko Leopol. pinxit. Balthasar Caymox excudit.* Trois estampes in-4 en larg.

Portrait de Charles de Lorraine, duc d'Elbeuf, grand écuyer et grand veneur de France, à genoux, vitrail aux Cordeliers de Paris. Dessin colorié in-fol. en haut. Gaignières, t. IX, 26, E.

Portrait du même, chevalier du Saint-Esprit le 31 décembre 1581, en buste. Dessin in-fol. en haut. Bibliothèque impériale, manuscrits, boetes de l'ordre du Saint-Esprit, Lorraine.

Deux médailles de Charles Faye, chanoine et archidiacre de l'église de Paris, conseiller-clerc en la cour du parlement de Paris, jurisconsulte et littérateur. On ignore la date de sa mort. Partie d'une pl. in-fol. en haut. Trésor de numismatique et de glyptique. Médailles françaises, 1re partie, pl. 52, nos 3, 8.

1605. Médaille d'Étienne Pasquier, avocat général. Petite pl. en larg. Köhler, t. XXI, p. 329, dans le texte.

Médaille du même. Partie d'une pl. en haut. Idem, pl. 53, n° 3.

Il mourut le 31 août 1615.

> Desseins de professions nobles et publiques, contenant plusieurs traictez diuers et rares : Et entre autres, l'histoire de la maison de Bourbon, etc. Dediez au tres chrestien et victorieux Roy de France et de Navarre Henry IIII, par Antoine de Laval. Paris, Abel l'Angelier, 1605. A la fin est un opuscule séparé intitulé : Des peintures convenables aux basiliques et palais du Roy, mesme à sa gallerie du Louvre à Paris. Dedié à Monseigneur Maximilien de Bethune, marquis de Rosny, etc., 34 pages et le privilége de l'ouvrage.
>
> Cet opuscule, qui fait partie de l'ouvrage dans les éditions subséquentes, a dans celle-ci, qui est la première, une pagination différente. Ce volume contient :
>
> Portrait de Antoine de Laval, à mi-corps, tourné à droite, tenant un livre, dans un médaillon ovale. On lit autour : IDEM VNDIQVE VALLA. Pl. in-12 en haut. Au-dessous, en caractères imprimés : VALLÆO FILIO et deux vers latins, après la table.
>
> Figure représentant Henri IV cuirassé, debout, sous un portique dont la porte est blanche sans aucun sujet ; à gauche et à droite sont les figures de Minerve et de la France debout. Les parties du haut du portique et le bouclier de Minerve sont sans ornements, sauf les deux écussons de France et de Navarre. Sans au-

cunes inscriptions ni le nom du graveur. Pl. in-4 en haut. (*Thomas de Leu Sculp.*), à la p. 13.

1605.

Figure représentant un soubassement carré, sur lequel sont le sceptre, la main de justice, le globe et l'épée. Au-dessus, le soleil et une banderolle portant : ORBI LUMEN COLUMEN QUESUO. *Tho. de Leu fecit.* Pl. in-4 en haut., à la p. 19, dans le texte.

> Ces trois planches ont été placées dans deux autres éditions du même ouvrage, données en 1612 et 1613 ; la seconde avec des changements qui forment un second état de cette planche.

Figures mystiques du riche et précieux cabinet des dames, où sont représentées au vif tant les beautéz et parures du corps, que les perfections de l'âme, par A. Du Chesne. Paris, T. Du Bray, 1605. In-12. Ce volume contient :

Frontispice sur lequel est en haut une dame parée. Au milieu, le titre, et de chaque côté, une femme nue. *J. de Wert f.* Pl. in-12 en haut., en tête du volume.

Chronologie septenaire de l'histoire de la paix entre les roys de France et d'Espagne, etc. Paris, Jean Richer, 1605. Petit in-8. Ce volume contient :

Frontispice gravé. Portique en haut duquel est le portrait de Henri IV en buste. Autour, on lit : INVICTISS. PRINCIPI DE BELLO ET PACE TRIUMPHANTI. A gauche et à droite, une figure de femme et une d'homme, tenant des palmes, représentant la vertu et l'honneur. Au centre, le titre : HISTOIRE DE LA PAIX sous le règne du

1605. très chrestien Roy de France et de Navarre Henri IIII, 1605. *J. de Wert f.* Pl. in-12 en haut., en tête du volume.

L'édition de 1606 contient le même frontispice gravé; mais il porte la date de 1607.

Histoire de France et des choses memorables advenues aux provinces étrangères durant sept années de paix, du règne de Henri IIII, Roy de France et de Navarre, par P. Matthieu. Paris, James Metayer et Mathieu Guillemot, 1605. In-4, 2 vol., fig. Cet ouvrage contient :

Frontispice représentant un arc triomphal décoré de deux figures allégoriques des armes de France, de bas-reliefs et de légendes, dans le mileu duquel est le titre de l'ouvrage. *Fornazeri L. et F.* Pl. in-4 en haut.

Dédicace au roi, pl. grav. représentant une bordure, sur laquelle sont les globes terrestre et céleste, les chiffres du roi et de la reine, des monstres marins, etc., la dédicace grav. dans le milieu. En bas, à gauche : AF. (*Fornazeris ?*). Pl. idem, après le titre.

La France, assise de face, tenant une épée entourée de lauriers et une corne d'abondance, elle est sur un soubassement orné d'attributs des sciences. Dans un cartouche au milieu, en bas, quatre vers : *Après tant de sang et de larmes*, etc. Pl. petit in-4 en haut. Dans le fond, un carrousel et un paysage. *I. Fornazeris L. et sculp.* Au-dessus de la planche on lit, en

caractères imprimés : L'HISTOIRE DU ROY DEPUIS LA PAIX. LIVRE PREMIER. Dans le texte, à la p. 1.

1605.

Le monogramme de la seconde planche paraît indiquer le nom de Fornazeris, qui a gravé évidemment cette planche. Ce monogramme n'est pas dans Brulliot.

La Gazette Francoise, par Marcellin Allard, Foresien. Paris, Pierre Chevalier, 1605. In-8. Ce volume contient :

Frontispice gravé. En haut, un globe, soutenu par Héraclite et Démocrite, duquel sortent des fous; sur les côtés, Mars et Vénus; en bas, des petits sujets. Au milieu, le titre. *C. de Mallery fecit.* Pl. in-8 en haut., en tête du volume.

Portrait de Marcellin Allard, en buste, dans un médaillon ovale en haut. *D. du Monstier Pinxit. C. de Mallery fecit.* En bas :

> Ce n'est icy d'Allard que la partie muette,
> La Viue et l'anime respire en la gazzette.

Pl. in-12 en haut., au commencement du texte.

Gymnasium speculativum a F. Augustino Gothutio Monil. Janvensi, etc. Parisiis, 1605, apud Michælem Sonnium. In-8. Ce volume contient :

Frontispice gravé représentant un encadrement, au haut duquel sont trois petits médaillons représentant les portraits de Marie de Médicis, Henri IV et le dauphin, en buste; des côtés et en bas, des ornements et armoiries. Au centre, le titre imprimé. Pl. petit in-8 en haut.

1605. OEuvres de Bernard de Bluet d'Arberes, comte de Permission, chevalier des ligues des XIII cantons suisses, 1600-1605. Recueil composé de 173 opuscules différents, qui ne se trouvent jamais réunis et dont l'existence de quelques-uns est même douteuse. Les exemplaires de ce recueil diffèrent entre eux. In-12, relié en deux, trois ou quatre volumes. *Très-rare*. Ces divers opuscules contiennent :

Des planches représentant des objets ou sujets divers, faits de l'histoire sainte, combats, armoiries, portraits fort mauvais de personnages du temps, la plupart peu connus, portraits de l'auteur. Très-petites pl. grav. sur bois et très-mauvaises, dans le texte.

<small>B. de Bluet d'Arberes était un homme, au moins fort singulier, qui faisait imprimer ses productions ridicules et extravagantes, et les distribuait pour obtenir des secours, dont il vivait.</small>

LE SOLDAT NAVARROIS. Au-dessous, un homme debout, allant à gauche. En bas, on lit quatre vers commençant par : L'honneur pousse mon bras, etc., grav. sur bois, 86 $^{\text{mill.}}$ 58, en haut.

<small>Cette estampe est placée à la tête d'un volume, sans autre titre ; on lit seulement au haut de la première page : Au Roi. S. l. n. d. In-12, 226 pages.
C'est un écrit adressé à Henri IV sur les affaires du temps.</small>

Très-grande médaille de Henri IV et Marie de Médicis, par G. Dupré, diamètre 183 $^{\text{mill.}}$ Deux pl. in-fol. en haut. Trésor de numismatique et de glyptique. Médailles françaises, 2e partie, pl. 20 et 20 *bis*.

Petite médaille du même. Partie d'une pl. in-fol. en haut. Idem, 1$^{\text{re}}$ partie, pl. 29, n° 11.

Médaille d'Henri IV. Partie d'une pl. in-fol. en haut. 1605
Trésor de numismatique et de glyptique. Médailles
françaises, 1^{re} partie, pl. 31, n° 5.

Médaillle du même. Partie d'une pl. in-fol. en haut.
Idem, pl. 32, n° 3.

Monnaie du même. Partie d'une pl. in-fol. en haut.
Idem. Histoire par les monuments de l'art monétaire
chez les modernes, pl. 13, n° 4.

Monnaie du même, de l'année 1605. Partie d'une pl.
in-8 en haut. Berry; Études, etc., pl. 61, n° 5, t. II,
p. 492.

Monnaie du même. Partie d'une pl. in-4 en haut. Du
Cange; Glossarium, 1840, t. IV, pl. 17, n° 14.

Jeton représentant les armes de France et de Navarre,
surmontées du dauphin, frappé en Allemagne. Petite
pl. grav. sur bois. De Fontenay; Nouvelle étude de
jetons, p. 22, dans le texte.

Jeton portant les écussons de France et de Navarre.
Petite pl. grav. sur bois. De Fontenay; Manuel de
l'amateur de jetons, p. 45, dans le texte.

Jeton frappé à Dijon : ET SI QUID ULTRA. Petite pl. grav.
sur bois. Rossignol; Des libertés de la Bourgogne,
p. 91, dans le texte.

Camée en coquille représentant Henri IV et Marie de 1605?

1605 ? Médicis. Musée du Louvre, bijoux, n° 820. Comte de Laborde, p. 377.

Deux portraits de Louis Adhemar de Monteil, comte de Grignan, lieutenant général au gouvernement de Provence, chevalier du Saint-Esprit le 31 décembre 1584, en buste. Deux dessins in-fol. en haut. Bibliothèque impériale, manuscrits, boetes de l'ordre du Saint-Esprit, Adhemar.

Deux portraits de Jacques de Mouy, seigneur de Pierrecourt, chevalier du Saint-Esprit le 31 décembre 1586, à mi-corps. Deux dessins in-fol. en haut. Bibliothèque impériale, manuscrits, boetes de l'ordre du Saint-Esprit, Mouy.

Deux portraits de Jean de Mouy, seigneur de la Milleraye, vice-amiral de France, lieutenant général au gouvernement de Normandie, etc., chevalier du Saint-Esprit le 31 décembre 1582, en buste. Deux dessins in-fol. en haut. Bibliothèque impériale, manuscrits, boetes de l'ordre du Saint-Esprit, Mouy.

Portrait d'Antoine d'Estrées, seigneur de Cœuvres, baron et sénéchal de Boulenois, chevalier du Saint-Esprit le 31 décembre 1578, grand maître de l'artillerie, etc., à mi-corps. Dessin in-fol. en haut. Bibliothèque impériale, manuscrits, boetes de l'ordre du Saint-Esprit, Estrées.

Portrait de Pierre Ayrail, poëte, en buste, tourné à

droite. Médaillon ovale; autour : Petrus Ayralius 1605? lyras superavit. En bas : *Thomas de Leu, Sculpsit.* Estampe in-12 en haut.

On ignore l'époque de sa mort.

Traité des fortifications par Herar. Manuscrit sur papier du commencement du xviie siècle, in-fol. mediocri. De la Bibliothèque impériale, manuscrits, n° 7120. Ce volume contient :

Des plans et dessins coloriés au lavis, très-nombreux et très-bien exécutés.

Ce manuscrit, présenté par l'auteur à Henri IV, fut donné par le roi au duc de Sully, qui en fit présent au comte de Bethune, son frère. Il provient de l'ancienne bibliothèque Bethune, sans numéro. Paulin Paris, t. V, p. 300.

Jeu de tric-trac et de dames du roi Henri IV, orné en nacre et en os; initiales, emblèmes, figures diverses. Au Louvre, Musée des souverains.

Représentation du coqw ialoux qui porte la clef et sa femme la serrur (*sic*). Une femme assise sur le pied d'un lit, donne à un homme placé devant elle, et coiffé d'un chapeau de cornard, une clef du cadenas qui ferme la ceinture de chasteté qu'elle a autour du corps, tandis que, caché derrière les rideaux du lit, l'amant est vu tenant une bourse pour payer l'autre clef que lui montre une servante. A droite, un fou cherche à retenir des abeilles dans un panier;

1605 ? à gauche, un chat guette une souris. Estampe petit in-4 en larg.

> Cette pièce, gravée dans le goût de Léonard Gaultier, est, dit-on, une estampe satyrique sur les amours d'Henri IV et de la marquise de Verneuil. Elle est de la plus grande rareté.

Même composition que l'estampe précédente. Dans la marge du bas, trente vers allemands et le nom du graveur. Wierix (H.... ?). Pl. in-4 en larg. *Très-rare.*

> Voir la note de la pièce précédente.

1606.

1606.
Janvier 3. Représentation d'un enfant ayant deux corps, né à Strasbourg. Au-dessous, en caractères imprimés, une explication en allemand. HV. Estampe petit in-4 en haut.

Mars 27. Tombeau de René du Bellay, chevalier de l'ordre du Roy, prince d'Yvetot, etc., et de Marie du Bellay, sa femme, morte le 27 mai 1611, dans l'église paroissiale de Gizeux, en Anjou. Dessin in-fol. magno en larg. Bibliothèque impériale, manuscrits, Boetes de l'ordre du Saint-Esprit, du Bellay.

Septemb. 14. Cérémonies du baptême du Dauphin et de ses sœurs. *J. Le Clerc exc. L. Gaultier sculp.* Estampe in-fol. en larg. Tiré sur une feuille contenant, en caractères imprimés, en haut : REPRESENTATION DES CEREMONIES ET DE L'ORDRE GARDÉ au baptesme de monseigneur le

HENRI IV. 321

Dauphin, et de Mes-Dames ses sœurs à Fontaine- 1606.
bleau, le 14ᵉ jour de septembre, 1606. Des côtés et Septemb. 14.
en bas, idem, une dédicace aux vrais Français, et
une narration de la cérémonie. A Paris, chez Jean
Le Clerc, 1606, feuille in-fol. magno en larg. *Rare.*

<small>Il y a une épreuve de cette estampe dans le Recueil formé
par P. de l'Estoile, feuillet XLIII. (Voir à l'année 1589, à
la fin.)</small>

Le triumphe et ceremonies du baptesme de monseigneur Septemb. 14.
le Daulphin, et de Mes-Dames ses sœurs, etc. Paris,
Fleury Bourriquant, sans date, in-8 de sept feuillets.
Cet opuscule contient :

Figure représentant un tableau couvert de fleurs de lis
et de couronnes, soutenu par deux femmes. En bas
on lit : Flos Lilii, flos christianitatis. Petite planche
en hauteur gravée sur bois, sur le titre.

Le veritable discours des ceremonies du baptesme de mon-
seigneur le Daulphin, et de Mes-Dames ses sœurs, etc.
Paris, Fleury Bourriquant, sans date, in-8 de 18 pages.
Cet opuscule contient :

Figure représentant un roi assis sur son trône, entouré
de quelques personnages. Petite planche en largeur
gravée sur bois, sur le titre.

Portrait de Renaud, cardinal de Beaune, grand aumô- Septemb. 27.
nier de France, archevêque de Sens. Tableau de
l'école française du XVIIᵉ siècle. Musée de Versailles,
n° 3220.

1606.
Octobre 5.
Tombeau de Philippe des Portes, formé d'une colonne au-dessous de laquelle est son profil, à droite du grand autel dans le chœur de l'église de l'abbaye de Bonport, et inscription. Deux dessins in-fol. Recueil Gaignières à Oxford, t. V, f. 127, 128. = Partie d'une pl. in-4 en haut. Millin, Antiquités nationales, t. IV, n° xl, pl. 1, nos 3 à 6. = Partie d'une pl. in-fol. en haut. Al. Lenoir, Musée des monuments français, t. V, pl. 175, n° 546. Le texte est au tome IV, p. 173-179. = Partie d'une pl. in-fol. en haut. A. Lenoir, Histoire des arts en France, pl. 140.

Portrait de Philippe Des Portes, poëte, en buste; bas-relief en bronze, par un sculpteur inconnu; du monument funéraire élevé dans l'abbaye de Bon-Port. Musée du Louvre, sculptures modernes, n° 159.

Musée des monuments français, n° 546.

Les œuvres de Philippe Des Portes. Rouen, 1611, petit in-12, fig. Ce volume contient :

Frontispice. Portique à quatre colonnes torses, surmonté du buste de Des Portes, entre les figures d'Apollon et de Vénus. Au milieu, le titre gravé. L. Gaultier sculpsit. In-12 en haut., en tête du volume.

—

Portrait du même, en buste de face, dans un ovale. *N. L'Armessin sculp.* Pl. in-4 en haut. Bullart, t. II, p. 362, dans le texte.

1606. Sainte Euphémie, vierge et martyre, patrone des sor-

bonistes, entourée de divers personnages, qui paraît 1606. être la copie d'un reliquaire donné en 1606 à la Sorbonne par le grand maître et les chevaliers de Malte. Pl. in-12 en haut. Du Breul, Le théâtre des antiquités de Paris, p. 624, dans le texte.

Représentation de la vision qu'eut, en 1198, Jean de Mata, fondateur de l'ordre de la Sainte-Trinité de la rédemption des captifs, gravée en 1606 par les soins de frère Louis Petit de cet ordre. Pl. in-12 en haut. Du Breul, Le théâtre des antiquités de Paris, p. 488, Dans le texte.

Le chevalier francois. Sans titre. In-16 de 225 pages. Ce volume contient :

Guerrier armé de toutes pièces, à cheval, allant à gauche. Ovale. On lit en haut : GALLI LEONIBUS TERRORI SUNT, en bas : 1606. Au-dessus de la figure : *Le chevalier francois*. Estampe in-16 en haut., au commencement du volume.

Ce volume paraît être la suite d'un autre intitulé : Le soldat francois, sans titre, 1604, in-16.

Les amoureux brandons de Franciarque et Callixene, histoire morale, non encore veue ni recitée. Paris, Fleury Bourriquant. 1606, in-12, fig. Ce volume contient :

Quelques compositions relatives au sujet de l'ouvrage. Très-petites planches en largeur gravées sur bois, dans le texte.

1606. Les decades qui se trouvent de Tite-Live mises en langue francoise, etc., par B. de Vigenere B. : au Roy. A Paris, A. Bellangelier, 1606, in-fol. Ce volume contient :

Frontispice gravé représentant un portique d'architecture. En haut est le portrait de T. Livius. A gauche on voit Henri IV debout, vêtu en guerrier romain et tenant une lance du moyen âge. A droite est la figure de Marie de Médicis debout, tenant un serpent. Entre ces deux figures est le titre gravé de l'ouvrage. En bas sont deux petits bas-reliefs. *De Leu fecit.* Pl. in-fol. en haut. *Rare*.

Jac. Aug. Thuani historiarum sui temporis Tomus primus. 1606. Parisiis apud Ambrosium et hieronymum. Drouart, in-fol. Ce volume contient :

Frontispice gravé représentant un portique orné de deux statues, d'anges et de tableaux représentant des faits de guerre. En haut est un portrait de Henri IV, couronné de lauriers, en buste, de face. Médaillon rond. Pl. in-fol. en haut.

Alliances genealogiques des rois et princes de Gaule, par Claude Paradin. Seconde édition (Lyon). Jean de Tournes, 1606, in-fol., fig. Ce volume, dedié à la royne mere, contient :

Les armoiries des rois de France des trois lignées et de vingt-six familles royales ou princières : Navarre, Anjou, Bourbon, etc.

> Il y a des exemplaires où les écussons sont coloriés.
> Voyez ce qui a été dit de la première édition de cet ouvrage, donnée en 1561.

Grand Médaillon sans revers d'Henri IV, diamètre, 1606. 125 millimètres. Partie d'une pl. in-fol. en haut Trésor de numismatique et de glyptique, Médailles françaises, 2ᵉ partie, pl. 3, nº 1.

Médaille d'Henri, prince de Lorraine, pour son mariage avec Marguerite de Gonzague. Partie d'une pl. in-fol. en haut. Calmet, Histoire de Lorraine, t. II, pl. 4, nº 73.

Médaille de Jean Louis de Nogaret de La Valette, duc d'Épernon, pair et amiral de France, colonel général de l'infanterie française. Il mourut le 13 janvier 1642. Partie d'une pl. in-fol. en haut. Trésor de numismatique et de glyptique, Médailles françaises, 1ʳᵉ partie, pl. 62, nº 4. dans le texte, nº 2.

Monnaie d'Henri IV, roi de France et de Navarre, frappée pour le Béarn. Partie d'une pl. in-4 en haut. Tobiesen Duby, Monnaies des barons, Supplément, pl. 3, nº 14.

Monnaie de Charles Sartorius, maître échevin de Metz. Partie d'une pl. in-4 en haut. Robert, Recherches sur les monnaies et les jetons des maîtres échevins, etc., pl. 1, nº 9, p. 33.

<center><small>Le numéro de la planche n'est pas indiqué dans le texte.</small></center>

Jeton rappelant la conversion de Henri IV. Petite planche gravée sur bois. De Fontenay, Manuel de l'amateur de jetons, p. 156, dans le texte. = Petite plan-

1606. che gravée sur bois. De Fontenay, Nouvelle étude de jetons, p. 64, dans le texte.

Jeton relatif au baptême du Dauphin. Petite planche gravée sur bois. De Fontenay, Nouvelle étude de jetons, p. 64, dans le texte.

Jeton de la Chambre des comptes de Dijon. Partie d'une pl. lithogr. in-8 en haut. De Fontenay, Fragments d'histoire métallique, pl. 23 (texte 14), n° 12, p. 236.

Deux jetons qui étaient distribués aux ouvriers du canal de Briare, de la Loire à la Seine. Partie d'une pl. in-fol. en haut. Trésor de numismatique et de glyptique, Médailles françaises, 1^{re} partie, pl. 31, n^{os} 3, 4. = Partie d'une pl. in-8 en haut. Bulletin de la Société des sciences historiques et naturelles de l'Yonne, Dey, t. III, p. 283.

Monnaie d'Albert et Élisabeth (Isabelle-Claire-Eugénie), archiduc et archiduchesse d'Autriche, duc et duchesse de Brabant. Petite planche gravée sur bois. Ordonnance, etc., Anvers, 1633, feuillet Q. 2.

1606? Carte de la France. En bas, à gauche, les armes de France supportées par deux figures et GALLIA. En haut et des côtés, les portraits de Henri IV, de Marie de Médicis et de Louis, dauphin, en buste. Dix médaillons représentant des vues de villes de France, et six costumes de nobles, marchands et paysans. En bas, à gauche : *J. Van den Eude fec.* Estampe in-fol. magno en larg. *Rare.*

1607.

Figure de Jerosme Chandon, escuyer, conseiller, notaire et secrétaire du roi, maison et couronne de France, sur sa tombe dans l'église de l'abbaye du Jard, près Melun. Dessin in-fol. en haut. Gaignières, t. X, 17.
1607. Janvier 15.

Portrait de César de Bus, fondateur de la congrégation de la doctrine chrétienne. Médaillon ovale. En bas, le nom, etc. *Boulanger fecit. G. Josse exc.* Estampe in-12 en haut.
Avril 15.

Embleme sur la naissance de monseigneur d'Orléans, qui nacquit à Fontainebleau, le lundy 16 avril 1607; Castor et Pollux sur des nuages. Au-dessous, le vaisseau de la France; sur les rivages, deux personnages et constructions, légendes. *N. de Mathoniere excu. Briot fecit.* Estampe petit in-4 en larg. En caractères imprimés. Au-dessus, le titre ci-avant. Au-dessous, sonnet. *A Paris, chez Nicolas Demathonière*, feuille in-fol. en haut.
Avril 16.

Portrait de Anne d'Est, duchesse de Guise, puis duchesse de Nemours, d'après un dessin aux crayons du temps. Pl. in-fol. en haut. coloriée. Niel, Portraits des personnages français, etc., 2e partie.
Mai 17.

Portrait de la même. Tableau de l'école française du XVIe siècle. Musée de Versailles, n° 3120.

1607.
Juin 16.
Portrait de Marie ou Anne Marie d'Orléans-Longueville, femme de Henri de Savoye, duc de Nemours, en buste, tournée à droite. En haut : M. la Duch. de Nemours. En bas, quatre vers : *Cette plante voyant*, etc. *G. Gourdelle excu.*

Juillet 14. Tombeau de Jean d'Estrées, comte de Tourpes, vice-amiral et maréchal de France, gouverneur de Nantes, vice-roi d'Amérique, au couvent des Bons-Hommes de Chaillot. Partie d'une pl. in-4 en larg. Millin, Antiquités nationales, t. II, n° xii, pl. 4, n° 1.

Août 7. Figure de Joseph Foulon, chanoine de Sainte-Geneviève, sculptée par Germain Pilon, sur son tombeau dans le cloître de l'église de l'abbaye de Sainte-Geneviève à Paris. Partie d'une pl. in-4 en larg. Millin, Antiquités nationales, t. V, n° lx, pl. 4, n° 3.

Tombeau de Joseph Foulon, abbé de l'abbaye de Sainte-Geneviève de Paris, en marbre noir, au pied de l'autel de la chapelle de Notre-Dame-de-Consolation, dans le cloître de cette abbaye. Dessin in-fol. en haut. Bibliothèque impériale, manuscrits, Boetes de l'ordre du Saint-Esprit, Brichauteau.

<small>Sur ce tombeau, et au milieu, a été mis, depuis, le tombeau de Benjamin de Brichauteau, évêque de Laon.</small>

Août 8. Tombeau de Bernard de Beon et du Masses, seigneur de Bouteville, etc., chevalier de l'ordre du Roy, lieutenant général en Xaintonges, Angoumois, etc., au-dessus des chaires des religieux, du costé de l'é-

HENRI IV. 329

pistre, dans le choeur de l'église des Cordeliers de 1607.
Paris. Deux dessins in-fol. en haut. Bibliothèque Août 8.
impériale, manuscrits, Boetes de l'ordre du Saint-
Esprit, Bouteville.

Buste de Pompone de Bellièvre, seigneur de Grignon, Septemb. 9.
chancelier de France, en marbre, par Barthélemy
Prieur, placé dans l'église de Saint-Germain-l'Auxer-
rois. Musée de Versailles, n° 2727.

Portrait du même, en buste, tourné à gauche. Médail-
lon ovale. En haut, armoiries et couronne. En bas,
le nom. Pl. in-16 en haut.

Portrait du même. Tableau copié par Mme Desnos de
l'original au château de Beauregard. Musée de Ver-
sailles, n° 3228.

Portrait du même, dans un cartouche, au haut duquel
est son écusson. Pl. in-8 en haut. Velly, Villaret et
Garnier, t. III, p. 33.

Tombeau de Anne du Bellay, abbesse de Nioiseau en Septemb. 16.
Anjou, dans l'église de cette abbaye. Dessin in-fol.
en haut. Bibliothèque impériale, manuscrits, Boetes
de l'ordre du Saint-Esprit, du Bellay.

Monnoye de Charles de Lorraine, fils du duc Charles II, Nov. 24.
évêque de Strasbourg et de Metz, cardinal. Partie
d'une pl. in-8 en haut. Baleicourt, Traité — de la
maison de Lorraine, n° 34.

1607.
Nov. 24.
Quatre monnaies du même. Partie d'une pl. in-fol. en larg. lithogr. De Saulcy, Recherches sur les monnaies des évêques de Metz, pl. 3, n°ˢ 95 à 98.

Six monnaies du même. Partie d'une pl. in-fol. en larg. lithogr. De Saulcy, Supplément aux recherches sur les monnaies des évêques de Metz, pl. 6, n°ˢ 194 à 199.

Déc. 1. Figure de Claude Groullart, premier président du Parlement de Rouen, en marbre blanc, sur son tombeau dans la chapelle de Sainte-Anne de l'église des Célestins de Rouen. Dessin in-fol. en haut. Gaignières, t. X, 13.

Tombeau du même, en marbre, à gauche dans la chapelle de Sainte-Anne, et épitaphe dans le chœur, dans l'église des Célestins de Rouen. Deux dessins in-4. Recueil Gaignières à Oxford, t. IV, f. 104, 107.

Statue du même, sur son tombeau aux Célestins de Rouen, puis à Saint-Aubin-le-Cauf, près de Dieppe, et transporté depuis à Rouen. Pl. in-4 en haut. Précis analytique des travaux de l'Académie royale des sciences, belles-lettres et arts de Rouen, 1841, à la p. 270.

Statue du même, à genoux, aux Célestins de Rouen. Moulage en plâtre. Musée de Versailles, n° 1325.

Déc. 5. Exemplaire punition du violement et assassinat cōmis par Francois de la Motte, lieutenant du sieur de Montes-

truc, en la garnison de Metz en Lorraine, à la fille d'un bourgeois de ladite ville, et exécuté à Paris le 5 décembre 1607. Sans lieu ni nom d'imprimeur, 1607, petit in-8 de huit feuillets. Cet opuscule contient :

1607.
Déc. 5.

Figure représentant un homme debout, en cuirasse et bonnet, tirant son épée. En bas, des armes éparses. Pl. in-12 en haut. grav. sur bois, sur le titre.

—

1607.

Portique richement orné; dans le milieu est une statue de Henri IV en pied; quatre autres statues de princes et Hercule. Au-dessus, figures, ornements, armoiries. En bas, au milieu, dédicace à Henri IV, en latin. *L. Gaultier sculp.* 1607. Estampe in-fol. en larg.

Deux estampes emblématiques en l'honneur de Henri IV et de sa famille :

1° Henri IV sous la figure de Mars, dans un char traîné par deux chevaux; la reine et trois de leurs enfants.

2° Henri IV, la reine et le Dauphin, assis sur un fronton; leurs quatre autres enfants debout. Légendes diverses. *Halbéeck. F.* Deux estampes in-fol. en larg., très-étroites. Frises.

Dessin figuré du pressoir des éponges du roi, de l'histoire de la Chambre de justice établie l'an 1607, pour la recherche des abus, malversations et peculats commis ez finances de Sa Majesté. Au-dessous, dessin représentant le roi sur un pressoir dans lequel sont des personnages qui rendent par la bouche des monnaies tombant dans des coffres. A droite, dans

1607. le fond, la Bastille. Dessin in-8 carré, dans un volume de dessins provenant de J. du Tilliot, de la bibliothèque de l'Arsenal, sans numéro.

> Ce dessin est la copie d'une estampe de même grandeur. Le roi paraît être Louis XIII, et dans ce cas, cette estampe et le dessin seraient postérieurs à 1607.

Médaille de Maximilien de Béthune, duc de Sully, pair et maréchal de France, grand maître de l'artillerie, etc., etc. Il mourut le 21 décembre 1641. Partie d'une pl. in-fol. en haut. Trésor de numismatique et de glyptique, Médailles françaises, 1re partie, pl. 61, n° 1, dans le texte, n° 6.

Médaille de Maximilien de Béthune, duc de Sully. R. Quo jussa Iovis. Pl. in-12 en haut. Mercure de France, 1733, juin, à la p. 1125.

Monnaie de Henri IV, roi de France. Petite planche gravée sur bois. Ordonnance, etc. Anvers, 1633, feuillet I, 7.

Monnaie du même. Petite planche gravée sur bois. Idem, feuillet M, 4.

Cinq monnaies du même. Partie de deux pl. in-fol. en haut. Trésor de numismatique et de glyptique. Histoire par les monuments de l'art monétaire chez les modernes, pl. 12, nos 12, 13, 15; pl. 13, nos 5, 6.

Deux monnaies du même, de l'année 1607. Partie de

deux pl. in-8 en haut. Berry; Etudes, etc., pl. 61, 1607.
n° 10; pl. 62, n° 1, t. II, p. 493, 495.

Monnaie du même, piefort. Partie d'une pl. in-4 en haut. Combrouse, t. III, pl. 79.

Trois monnaies du même. Partie d'une pl. in-4 en haut. Thom. Pembrock, p. 4, pl. 31.

Monnaie de Charles Ier, duc de Nivernois et de Rethel. Partie d'une pl. in-fol. en haut., lithogr. Morellet; Le Nivernois, Atlas, pl. 119, n° 34, t. II, p. 254.

Monnaie de Charles II de Gonzague, duc de Nevers. Partie d'une pl. in-4 en haut. Tobiesen Duby; Monnoies des barons, pl. 90, n° 4.

Monnaie de Henri de Bourbon-Montpensier, prince de Dombes. Partie d'une pl. in-4 en haut. Poey d'Avant, pl. 19, n° 9, p. 289.

Monnaie de Philippe-Guillaume, prince d'Orange. Partie d'une pl. lith. in-8 en haut. Revue numismatique, 1839. E. Cartier, pl. 6, n° 27, p. 123.

Il mourut en 1618.

Jeton de M. de Combe, prevost de la monnaie de Riom. Petite pl. grav. sur bois. De Fontenay; Manuel de l'amateur de jetons, p. 231, dans le texte.

Jeton de la ville de Riom. Petite pl. grav. sur bois. De Fontenay; Nouvelle étude de jeton, p. 100, dans le texte.

1608.

1608.
Janvier 12.
Tombeau de Jaques de Chabannes, fils de François de Chabannes, comte de Saines, etc., lequel décéda âgé de trois ans quatre mois, dans la deuxième chapelle, derrière le chœur, à droite, dans l'église de Saint-Nicolas d'Angers. Dessin in-fol. en haut. Bibliothèque impériale, manuscrits, boetes de l'ordre du Saint-Esprit, Chabannes.

Février 27. Portrait de Henri de Bourbon, duc de Montpensier, à mi-corps, tourné à gauche. Médaillon ovale; autour, le nom. En bas, quatre vers : *Lecteur, voi ce grand Duc*, etc. *Daigal J. le Clerc ex.* GL. Estampe in-8 en haut.

Portrait du même, en buste, tourné un peu à droite. Médaillon ovale; autour, le nom. En bas, quatre vers : *Lecteur, voi ce grand Duc*, etc. Pauls de la houue ex. Estampe in-8 en haut.

Portrait du même, à mi-corps, tourné à droite. Médaillon rond; autour, le nom. En bas, quatre vers : *Le dieu mars et amour*, etc. Jehan le Clerc excu. *Leonardus Gaultier Sculp.* Estampe in-8 en haut.

Paradoxe en sentence philosophique contre l'opinion du vulgaire que ce n'est point la nature qui fait l'homme, mais bien l'industrie, par r. p. f. i. s., 1625. Paris, N. du Fossé. In-12. Ce volume contient :

Portrait du même, à mi-corps, tourné à droite; deux

draperies tombent de chaque côté. En bas, le nom, GL. Petite estampe en haut. (69, 25 mill.).

1608.
Février 27.

Portrait du même, à mi-corps, tourné à gauche. Médaillon ovale; autour, le nom. Estampe in-12 en haut., grav. sur bois.

Portrait du même. *Harrewyn fecit.* Estampe in-12 en haut. Mémoires pour servir à l'histoire de France, par P. de l'Estoile, édition de 1719, t. II, à la p. 247.

Portrait du même. *V. L. pinx. AL. Sculp.* Pl. in-8 en haut. Velly, Villaret et Garnier; Portraits, t. III, p. 66.

Portrait du même. Tableau de l'école française du xvi^e siècle. Musée de Versailles, n° 3200.

 Portrait douteux.

Sept monnaies de Henri de Bourbon-Montpensier, prince de Dombes, de diverses dates, frappées à Trévoux. Parties de deux pl. in-8 en haut. Mantellier; Notice sur les monnaies de Trévoux et de Dombes, pl. 5, n^{os} 7 à 10; pl. 6, n^{os} 1 à 3.

Portrait de Mme de Simier, d'après un dessin aux crayons du temps. Pl. petit in-fol. en haut., coloriée. Niel; Portraits des personnages français, etc., 2° partie.

Avril 6.

Tombeau de Pierre Brulart, procureur-général au parlement de Paris, dans l'église de Saint-Benoît de Paris. Partie d'une pl. in-4 en larg. Millin; Antiquités nationales, t. III, n° xxix, pl. 2, n° 2.

Avril 12.

1608.
Mai 14.

Portrait de Charles III, duc de Lorraine, à mi-corps, tourné à droite. Médaillon ovale, dans un portique orné de deux figures d'anges et de deux statues. Autour du médaillon, le nom. En bas, légende latine : *Lud Thellerij a cons et secretis Tetrastichum in effigiem. Faict à Nancy par Alexandre Vallee.* Estampe petit in-fol. en haut. *Très-rare.*

Portrait du même, en buste, tourné à droite, ayant une écharpe. Médaillon ovale; autour, le nom. Estampe in-16 en haut.

Portrait du même, en buste, tourné à droite, ayant une fraize. Médaillon ovale. Autour, le nom. Estampe in-16 en haut.

Portrait du même, en buste, tourné un peu à droite. Médaillon ovale; autour le nom. En bas, quatre vers : *Grand Duc le Prince aisne*, etc. . . . *Sman want Fe. et....* Estampe in-8 haut.

Portrait du même, en buste, tourné à droite. Médaillon ovale; autour, le nom. Dans le champ : C. Dessous : OPTANDA BONIS PAX. Estampe in-8 en haut.

Portrait du même, à mi-corps, tourné à droite. En haut : LE DUC DE LORRAINE. En bas, quatre vers : *Grand prince souuerain*, etc. *Jacq. grunthōme fe. PGordelle ex.* Estampe in-8 en haut.

Portrait du même, en buste, tourné à droite. Cadre ovale orné d'armes, de fleurs, figures et armoiries; autour, le nom. En bas, légendes latines, 1575.

Petrus Woeriotus Bozæus Dicabat. Estampe in-4 carrée. 1608. Mai 14.

Portrait du même, en pied, tourné à droite. Médaillon rond; autour, le nom. Dans le champ, légende latine. En bas, à gauche, le monogramme de Pierre Woeiriot. Estampe, diamètre in-16.

Portrait du même, à cheval, allant à droite. Médaillon rond. En bas : Austrasia ægra, etc., le monogramme de Pierre Woeiriot, 1578. Estampe in-16.

Portrait du même, à mi-corps, tourné à gauche. Médaillon ovale; autour : Charles duc de Lorraine. Estampe in-16 en haut.

Portrait du même, en pied, dans une niche placée au milieu d'un portail décoré de deux colonnes et d'ornements. Estampe in-fol. m° en haut. = Schrenck ; Augustissimorum imperatorum, etc., verissimæ imagines. Au verso, la vie de ce prince, dans un cadre d'ornements, grav. sur bois.

Médaille de Charles III (II), duc de Lorraine, dit le Grand. Partie d'une pl. in-fol. en haut. Trésor de numismatique et de glyptique. Médailles françaises, 1re partie, pl. 47, n° 6.

Médaille du même. Partie d'une pl. in-fol. en haut. Idem, pl. 62, n° 1.

Monnaie du même. Petite pl. grav. sur bois. Ordonnance, etc. Anvers, 1633, feuillet F, 3.

1608
Mai 14.
Monnaie du même. Petite pl. grav. sur bois. Ordonnance, etc. Anvers, 1633, feuillet H, 1.

Deux monnaies du même. Petites pl. grav. sur bois. Idem, feuillet N, 2.

Monnaie du même. Partie d'une pl. in-fol. en haut. Calmet ; Histoire de Lorraine, t. II, pl. 3, n° 44.

Deux monnaies du même. Partie de deux pl. in-fol. en haut. Idem, t. V, pl. 1-4, nos 15, 16.

Vingt-cinq monnaies du même, dont quelques-unes sont relatives à Claude de France, sa femme, à Henri de Lorraine, marquis de Pont-à-Mousson, son fils, et à Christine de Danemarck. Partie de deux pl. in-fol. en haut. Idem, t. II, pl. 3 et 4, nos 47 à 71.

Trente-neuf monnaies et médaille du même. Pl. et partie de six pl., in-4 en haut., lith. De Saulcy ; Recherches sur les monnaies des ducs héréditaires de Lorraine, pl. 17, nos 11, 12 ; pl. 18, nos 1 à 20 ; pl. 19, nos 2, 4 à 7, 9 ; pl. 20, n° 1 ; pl. 21, nos 4 à 8 ; pl. 22, n° 11 ; pl. 23, nos 6, 7, 9, 11 (partie).

Il y a des erreurs de rapport entre le texte et la planche 18.

Monnaie du même. Partie d'une pl. in-fol. en haut. Trésor de numismatique et de glyptique. Histoire par les monuments de l'art monétaire chez les modernes, pl. 47, n° 21.

Monnaie du même. Partie d'une pl. lith. in-8 en haut.

Revue numismatique, 1842. A. d'Affry de la Monnoye, pl. 11, n° 3, p. 274.

1608.
Mai 14.

Six monnaies du même. Parties de deux pl. in-8 en haut. Baleincourt; Traité — de la maison de Lorraine, n°ˢ 9 à 14.

Sceau du même. Partie d'une pl. in-fol. en haut. Calmet; Histoire de Lorraine, t. II, pl. 5, n° 30.

Les rois et ducs d'Austrasie de N. Clement, traduits en francois, par Francois Guibaudet, Dijonnois, à Coulongne (sic), 1591. Iu-4. Ce volume contient :

Soixante-quatre estampes, y compris la vignette du titre, et en comptant pour deux le portrait de Chilpéric, employé deux fois avec des inscriptions différentes. Ces estampes représentent les portraits des rois et ducs de Lorraine, depuis Théodoric, fils aîné de Clovis, jusques à Charles II ou III. Gravés par Pierre Woeiriot. La vignette in-16 en haut, les portraits petits médaillons ronds (66 à 69 $^{\text{mijl.}}$).

Il y a une seconde édition; Espinal, P. Houion, 1617, in-4, fig., avec continuation pour le règne de Henri II.

« DISCOVRS DES CEREMONIES, HONNEURS ET POMPE *funebre faits à l'enterrement du Tres-Hault, Tres-Puissant et Serenissime Prince Charles 3. du nom, par la grace de Dieu Duc de Calabre, Lorraine, Bar, Gueldres, Marchis,* etc., *de glorieuse et perpétuelle memoire,* PAR *Claude de la Ruelle, Secretaire des commandementz de feüe Son Altesse et a present de ceux de Monseigneur le Duc Henry 2. du Nom,*

1608.
Mai 14.

Filz aisné de feüe Sadite Altesse et Successeur de son Estat. » Ce titre gravé est dans un encadrement au haut duquel est le portrait tourné à droite du duc Charles III de Lorraine. Sur les deux côtés on voit les divers écussons des ducs de Lorraine. En bas est un cavalier allant à droite. Au dessous, on lit : « *A Clerlieu lez Nancy, par Iean Sauine,* 1609. » In-12. *Très-Rare*.

Ce volume contient le détail de toutes les cérémonies qui eurent lieu à Nancy après la mort de Charles III, duc de Lorraine, arrivée le 14 mai 1608, et depuis ce moment, jusqu'au 19 juillet suivant, jour de son enterrement.

Claude de la Ruelle, auteur de cet ouvrage, qui avait été un des ordonnateurs de ces funérailles remarquables, fut aussi l'inventeur et l'éditeur du recueil de planches représentant tous les détails de ces cérémonies, dont la description va suivre cet article.

Le texte du présent ouvrage se rapporte bien aux détails des estampes du recueil suivant ; mais il ne les indique pas spécialement. Cela vient sans aucun doute de ce que ce volume fût publié antérieurement au recueil des estampes, qui, par son importance, demanda un long espace de temps pour sa publication.

Juillet 19.

Dix grandes tables contenantes les pourtraicts des ceremonies, honneurs et pompe funebres, faitz au corps de feu Serenissime Prince Charles 3 du Nom, par la grace de Dieu 63e Duc de Lorraine et 30e Marquis, Duc de Calabre, Bar, Gueldres, Marquis du Pont-à-Mousson, Comte de Prouence, Vaudemont, Blamont, Zutphen, etc., à ses obseques et funerailles tant en aucunes chambres et sales de l'hostel Ducal qu'ez Eglises de S. George et de S. Francois à Nancy, depuis le 14e May 1608 qu'il deceda, jusques au 19e Juillet suiuant, jour de son enter-

rement. Ce qui est outre la pompe funebre du conuoy, faict aussi lors au transport dudit corps ausdites Eglises, est figuré en 48 Tables, dont Claude de la Ruelle, jadis Conseiller Secretaire d'Estat et des commandemens de feue Son Altesse et a pres‿nt du Serenissime Prince le Duc Henry, 2ᵉ du nom, fils aîné de feue ladite Altesse et successeur de son Estat, est Inuenteur en s̄eble desdites dix grandes Tables, lesquelles il dedie et consacre a mondit Seigneur le Duc Henry du commandement duquel il fut un des maistres de ceremonies temporelles dudit funebre.

1608.
Juillet 19.

Plus est adiousté a chascune desdites dix grandes Tables, vne description en deux langues Latine et Francoise de ce qu'y est pourtraict. Ce volume contient :

Frontispice gravé représentant, en haut, entre les figures de la Lorraine et du Barrois et de nombreuses petites figures allégoriques, avec légendes, le portrait de Charles III, en buste. Au-dessous, un cadre dans lequel est le titre ci-avant, en latin et en français. Plus bas, dix-huit petits tableaux figurés de sujets relatifs à la Lorraine. En bas : *Claudius de la Ruelle inuentor. Mathæus Merian fecit.* Pl. in-fol. max° en haut.

Le duc Charles III dans son lit de mort. Dans le champ, numéros de renvois. En haut, en latin et en français, le titre et l'indication que ce portrait doit être mis au-dessus du suivant et que ces deux pièces jointes au frontispice font ensemble la première des dix grandes tables. En bas : *Claudius de la Ruelle inuentor. Fridericus Brentel fecit. Herman de Loye excudit.* Pl. petit in-fol. en larg. Au-dessous, en ca-

1608.
Juillet 19.

ractères imprimés, les explications en latin et en français. Pièce in-fol. mag° carrée.

La chambre du trépas du duc Charles III. Dans le champ, numéros de renvois. En haut, en latin et en français, le titre et l'indication que ce portrait doit être mis au-dessous du précédent, et que ces deux pièces, jointes au frontispice, font ensemble la première des dix grandes tables. En bas, idem. Pl. idem, idem. A Nancy, par Blaise André.

La salle d'honneur à Nancy, en l'hôtel ducal, pour le corps du duc Charles III. Dans le champ, numéros de renvois. En haut, en latin et en français, le titre et : 2e des 10 grandes tables. En bas : *Claudius de la Ruelle Inuentor*. Fridericus Brentel fecit, Perspectiua per Joann : la Hiere. Herman de Loye excudit. Pl. in-fol. max° en larg., 2 feuilles. — Explications en latin et en français, des lettres de renvois, en deux feuilles, en caractères imprimés. Nancy, par Blaise André. In-fol. en larg.

Service de table fait à la royale, pour le corps du duc Charles III. Dans le champ, numéros de renvois. En haut, en latin et en français, le titre et : 3e des 10 grandes tables. En bas, comme à la pl. précédente. Pl. in-fol. max° en larg., deux feuilles. — Explications en deux feuilles, comme à la pl. précédente.

Effigie du duc Charles III et du lit d'honneur sur lequel ladite effigie était couchée. Dans le champ, numéros de renvois. En haut, en latin et en français,

le titre et : 4ᵉ des 10 grandes tables. En bas, comme à la pl. précédente. Pl. in-fol. max° en larg., deux feuilles. — Explications en deux feuilles comme à la pl. précédente.

1608.
Juillet 19.

Salle funèbre, en l'hôtel ducal, pour le corps du duc Charles III. Dans le champ, numéros de renvois. En haut, en latin et en français, le titre et : 5ᵉ des 10 grandes tables. En bas, comme à la pl. précédente. Pl. in-fol. max° en larg., deux feuilles. — Explications en deux feuilles, comme à la pl. précédente, feuilles in-fol. en haut.

L'assiette faite en l'église de Saint-George à Nancy, les 17 et 18 juillet 1608. Dans le champ, numéros de renvois. En haut, en latin et en français, le titre et : 6ᵉ des 10 grandes tables. En bas, comme à la pl. précédente. Pl. in-fol. max° en larg., deux feuilles. — Explications en deux feuilles, comme à la pl. précédente, feuilles in-fol. max° en haut.

L'enterrement du corps du duc Charles III, le 19 juillet 1608, en l'église de Saint-François à Nancy. Dans le champ, numéros de renvois. En haut, en latin et en français, le titre et : 7ᵉ des 10 grandes tables. En bas, comme à la pl. précédente. Pl. in-fol. max° en larg., deux feuilles. — Explications en deux feuilles, comme à la pl. précédente, feuilles in-fol. max° en haut.

La chapelle ardente en l'église de Saint-George à Nancy. En haut, en latin et en français, le titre et l'indication que cette chapelle ardente et celle de Saint-Fran-

1608.
Juillet 19.

çois font ensemble la 8ᵉ des 10 grandes tables. En bas : *Claudius de la Ruelle fieri curauit*. Pl. in-fol. max° en haut., étroite. — Explications en latin et en français. A Nancy, Blaise André, feuille in-fol. en haut.

La chapelle ardente en l'église de Saint-François à Nancy. En haut, en latin et en français, le titre et l'indication que cette chapelle ardente et celle de Saint-George font ensemble la 8ᵉ des dix grandes tables. En bas : *Fridericus Brentel fecit. Perspectiua per Joann : la Hiere. Herman de Loye excudit.* Pl. in-fol. max° en haut., étroite. — Explications en latin et en français. A Nancy, Blaise André, feuille in-fol. en haut.

Armoiries ou bannières du duc Charles III, portées à sa pompe funèbre. En haut, en latin et en français, le titre et : 9ᵉ des 10 grandes tables. Quatre pl. grand et petit in-4, avec des explications, en latin et en français, en caractères imprimés, feuille in-fol. max° en larg.

Retour de Henri II, duc de Lorraine, le 19 juillet 1608, de l'église de Saint-François en l'hôtel ducal à Nancy, après les obsèques du duc Charles III. Dans le champ, numéros de renvois. En haut, en latin et en français, le titre et : 10ᵉ *des dix grandes tables*. En bas : *Claudius de la Ruelle Inuentor. Fridericus Brentel fecit. Perspectiua per Joann la Hiere. Herman de Loye excudit.* Pl. in-fol. max° en larg., deux feuilles. — Explications en deux feuilles latin, et deux feuilles

en caractères imprimés. Nancy, Blaise André, in-fol. max° en haut.

1608.
Juillet 19

Pourtraict des quatre chevaux qui ont été menés à la pompe funèbre du duc Charles III. En haut, le titre en latin et français; dans le champ, la désignation des chevaux. En bas : *Claudius la Ruelle Inuentor. Fridericus Brentel fecit. Herman de Loye excudit.* Deux pl. in-fol. en larg., destinées à être réunies. Au-dessus et au-dessous, en latin et en français, explications en caractères imprimés. Nancei Typis Jacobi Carnich. Deux feuilles in-fol. max° en larg.

Pourtraict du convoy fait en pompe funebre, à Nancy, au transport du corps du duc Charles III, les 17 et 19 juillet 1608, figuré en 48 tables et dédiés au duc Henry II, fils aîné et successeur de Charles III, par Claude de la Ruelle, secrétaire d'Estat et des commandemens, etc. Quarante-huit planches représentant tous les personnages qui ont figuré dans cette marche funèbre. Ils sont placés dans l'ordre et les rangs qu'ils occupaient à la cérémonie. Les noms et titres des personnages sont portés au-dessus d'eux, en français. Ces quarante-huit pl. sont in-fol. en larg., étroites (environ 44, 15 centim.), sauf les n°s 37 à 40, dont la haut. est d'environ 21 centim. Cette suite est accompagnée d'une feuille contenant le titre en latin et en français, en caractères imprimés. *Claudius de la Ruelle inuentor. Fridericus Brentel fecit. Herman de Loye excudit.* Suit un avertissement sur la manière de disposer ces quarante-huit pl. pour en faire un rouleau ou les exposer dans une salle en

1608.
Juillet 19.

douze rangs. Les deux pl., formant une figure, représentent les chevaux du convoi, paraissent avoir été publiées séparément, puisqu'elles portent un nom d'imprimeur différent de tout le reste de l'ouvrage.

> Ce volume est, sous tous les rapports, une des plus importantes œuvres qui ait paru de l'art de la gravure, appliquée à des sujets historiques.
> La solemnité donnée à ces obsèques, le grand nombre des assistants, les détails des cérémonies, tout devait rendre ces représentations remarquables et d'un grand intérêt.
> En considérant ces estampes au point de vue de l'art, il faut reconnaître que leurs auteurs ont exprimé admirablement les scènes qu'ils avaient à reproduire, tant pour la composition que pour l'exécution des détails. La vérité de ces tableaux est frappante, et il faut le remarquer d'autant plus, lorsque l'on pense à leur complication et au nombre des personnages qui y sont figurés. Tout est exactement rendu, sans confusion et avec une grande habileté, un sentiment vrai et goût. On peut s'étonner qu'à cette époque, et dans des villes de second ordre, il se soit trouvé des artistes capables de produire ces belles planches, et dont on ne connaît d'ailleurs que bien peu d'autres œuvres.
> A cette époque, aucune publication aussi importante d'estampes ayant un intérêt historique n'avait encore eu lieu, sauf le recueil de Jean Tortorel et Jacques Perrissin, publié de 1559 à 1570. Cette observation a déjà été faite dans l'examen de ce recueil (t. II, p. xcv). Aucune autre représentation de pompe et convoi funéraire de prince n'avait été publiée, et, même depuis lors, celle-ci n'a pas été égalée.
> Je dois m'excuser ici d'être entré dans des détails un peu étendus sur ce volume ; mais le grand intérêt avec lequel il mérite d'être apprécié, m'a paru demander ces développements.

Le corps de Charles III, duc de Lorraine, porté au caveau ducal, d'après la pompe funèbre par Laruelle.

Copie. Pl. in-8 en larg., lith. Bulletin de la Société 1608.
d'archéologie lorraine. L'abbé Guillaume, t. II, pl. 2, Juillet 19.
à la p. 190.

Figure de Marie de Croismare, femme de Jaques de Août 1.
Bauquemare, premier président au parlement de
Rouen, mort le 28 juin 1584, auprès de son mari,
sur leur tombeau, dans la paroisse de Saint-Lô à
Rouen. Dessin in-fol. en haut. Gaignières, t. IX, 67.

Portrait du Père Ange de Joyeuse, jusqu'aux genoux, Septemb. 27.
tourné à gauche, devant un crucifix. En bas, le nom
en latin et la date de la mort (25 septembre 1608).
Gagniere ex. GGI. Estampe in-12 en haut.

Portrait du même, à mi-corps, tourné à gauche. Médaillon ovale orné. En bas : *Le P. Ange de Joyeuse Capuchin.* Estampe in-12 en haut.

Portrait du même. *H. A. pinx. A. F. sculp.* Pl. in-8
en haut. Velly, Villaret et Garnier ; Portraits, t. III,
p. 53.

Deux portraits de Henry de Joyeuse du Bouchage, Déc. 25.
maître de la garde-robe du Roy, gouverneur d'Anjou
et de Touraine, chevalier du Saint-Esprit le 31 décembre 1583, en buste. Deux dessins in-fol. en haut.
Bibliothèque impériale, manuscrits, boetes de l'ordre
du Saint-Esprit, Joyeuse.

Portrait du même, à mi-corps, tourné à droite. Devant
lui, un crucifix. Autour, légende latine. En bas, le
nom. *J. Picart incidit.* Estampe in-12 en haut.

1608. Composition représentant, en haut, Henri IV et Marie de Médicis assis. Sur les genoux de la reine est le nouveau-né, Gaston d'Orléans. En bas, le dauphin (Louis XIII), Élisabeth et Christine de Bourbon. Deux guerriers à genoux et deux rois. En haut, dans un demi-disque du soleil : ANAGRAMME PROPHETIQUE DU ROY, etc. En bas : *L. Gaultier sculp.* 1607. *N. de Mathoniere ex.* Estampe in-fol. en larg. Tiré sur une feuille sur laquelle on lit, en caractères imprimés, en haut : « L'OLYMPE DES FRANCOIS, OU SONT représentez au naturel, le Roy, la Royne et les enfans de France. » Au-dessous, longue explication. A Paris, chez Nicolas de Mathoniere, 1608, feuille in-fol. max° en haut.

Statue de Henri IV élevée à Rome. En haut : HENRY LE GRAND. *Dessigné sur la statue de bronze haute de dix piedz, faicte et erigée en memoire de Sa Majesté, A Sainct Jehan de Lateran, A Rome,* 1608. A gauche, dans le champ, dédicace à la Royne Regente, signée : *Jacq. le Mercier.* En bas : *J. le Mercier sculp.* Estampe in-fol. en haut., étroite. *Très-rare.*

Statue de Henri IV élevée à Rome, en 1608, à Saint-Jean de Latran. En haut, titre. Sur le piédestal, inscription mentionnant l'élévation de la statue, par les soins du chapitre, des chanoines et de Charles de Neufuille d'Alincourt. *Regio oratore.* En bas : *Robertus Picori pict. regius delineavit. Hieroni. Dauid sculpsit. Romæ. Superiorum permissu,* 1624. Estampe in-fol. max° en haut.

Dans cette représentation de la statue de Saint-Jean de La-

tran, on a ajouté, sous les pieds de Henri IV, un homme renversé, ayant la tête garnie de serpents, représentant l'hérésie, qui ne se voit pas sur l'estampe gravée par J. le Mercier.

1608.

Volume, sans autre titre que le frontispice gravé décrit ci-après. Vient ensuite un feuillet commençant par : Justitia in injustitiam, et contenant trois petites pièces de vers latins. Suit l'ouvrage, pages 3 à 274 In-12. *Très-rare.* Ce volume contient :

Henri IV sur son trône, tenant le sceptre et la main de justice. Devant lui, la figure de la justice terrassant une femme représentant l'injustice. En bas, on lit : L'injustice terrassée aux pieds du Roy. Pl. in-12 en haut., en tête de l'ouvrage.

Le Long place ce volume à 1608, sans donner d'autre titre que celui porté sur le frontispice gravé.

Les merveilles de la Saincte Eucharistie discourues et défendues contre les infideles — au treschrestien roi de France et de Nauarre Henry IIII, par F. Nicolas Cheffeteau. Paris, François Huby, 1608, in-12. Ce volume contient :

Frontispice gravé, représentant un portique. Au-dessus, un autel, de chaque côté duquel sont Henri IV et Marie de Médicis, à genoux. Des côtés, deux saints personnages. Au milieu, le titre gravé. *L. Gaultier sculp.* Pl. in-12 en haut.

Chronologie novenaire contenant l'histoire de la guerre, sous le regne du tres-chrestien Roy de France et de Navarre Henri IIII, — par Pierre Victor Cayet. Paris, Jean

1608. Richer, 1608. Petit in-8, 3 parties. Cet ouvrage contient :

Portrait d'Henri IV, à cheval, allant à gauche. En haut, le titre : HISTOIRE DE LA GUERRE, etc. En bas : A PARIS, *chez Jean Richer*, etc. MDCVIII. *L. Gaultier sculp.* Pl. in-12 en haut., avant le second titre, 1^{re} partie.

Maniement d'Armes d'Arquebuses, Mousquetz et Piques, En conformité de l'ordre de Monseigneur le Prince Maurice, Prince d'Orange, comte de Nassau, etc. Représenté par figures, par Jaques de Gheyn, etc. Amsterdam, Robert de Baudous, avec privilege de l'Empereur, du Roy de France, etc. 1608. In-fol., fig. Ce volume contient :

Quarante-deux figures, représentant chacune un soldat dans les positions du maniement du mousquet. La première porte : *DGheyn in.* Pl. in-fol. en haut., numérotées 1 à 42. Suit un texte également relatif au maniement du mousquet, avec :

Quarante-trois figures, idem. Suit un texte relatif au maniement de la pique, avec :

Trente-deux figures, idem.

> Je donne l'indication de cet ouvrage, quoiqu'il ne soit pas français, parce que le privilége accordé par le roi de France, indique que ces ordonnances étaient suivies dans les armées françaises.
> En l'année 1618 parut aussi un ouvrage de Adam Van Breen, sur le maniement de la pique.

Armure de Pierre Bruner, chevalier suisse, qui servit sous cinq rois de France, depuis Henri II jusqu'à

Henri IV, et mourut en 1608. On lit sur la cuirasse, en allemand : *Ce harnois provient du capitaine Pierre Bruner, qui a servi avec beaucoup de gloire sous Henri II, François II, Charles IX, Henri III et Henri IV*. Musée de l'artillerie. De Saulcy. n° 150.

1608.

Les noms, qualitez, armes et blazons de tous les chevaliers, commandeurs et officiers de l'ordre du Saint-Esprit, creez par le Roy Henri IV, depuis le 10ᵉ chapitre dudit ordre, tenu en l'Eglise de Dernetal, pres de Rouen, le 31 Decembre 1590, qui est le premier de son regne, jusqu'a sa mort, par Jacques Chevillard, historiographe de France. Tableau représentant les armoiries de ces chevaliers, dont les derniers sont celles du xvıᵉ chapitre de 1608. En haut, à gauche, est le portrait en pied de Henri III, en habit de l'ordre, et à droite, celui de Louis de Gonzague, duc de Nevers, premier chevalier créé par le Roy Henri III, en habit de novice. Pl. de deux feuilles réunies in-fol. max° en larg. (2ᵉ pl. des cinq relatives à l'ordre du Saint-Esprit, données par Chevillard). (Publié en 1699. Voir *Mercure galant*, 1699, janvier).

Costume du prévôt du chapitre de l'église collégiale de Saint-Georges de Nancy, tel qu'il est représenté dans la pompe funèbre de Charles III. Pl. lith. in-8 en haut. Bulletin de la Société d'archéologie lorraine. Henri Lepage, t. I, bulletin 3, pl. 5, p. 267.

Portrait de Louise Bourgeois dite Boursier, sage-femme de la reine Marie de Médicis, en buste, de face. Médaillon ovale orné. En bas : 1608. *Aagee de 45 ans*.

1608. Au-dessous, quatre vers : *En ce parfait tableau*, etc. Estampe in-12 en haut.

On ignore l'époque de sa mort.

Médaille d'Henri IV, dont le revers représente un essaim d'abeilles. Partie d'une pl. in-4 carrée. Chifflet; Lilium Francorum veritate historica botanica et heraldica illustratum, p. 139, dans le texte.

Médaille relative à l'alliance des Provinces-Unies avec la France et l'Angleterre. Pl. in-12 en larg. Le Clerc; Explication hist., etc., n° 117, p. 68, dans le texte.

Médaille en l'honneur de D. Milet, trésorier général de France, maire de Bourges. Partie d'une pl. in-4 en haut. Pierquin de Gembloux; Histoire monétaire et philologique du Berry, pl. 5, n° 6 (dans le texte 16 par erreur).

Médaille de Nicolas de Langes de Lyon, sieur de Laval, président en la sénéchaussée et au siége présidial de Lyon, savant, amateur d'antiquités. Il vécut dans la première moitié du xviie siècle. Partie d'une pl. in-fol. en haut. Trésor de numismatique et de glyptique. Médailles françaises, 1re partie, pl. 52, n° 5.

Arrest de la Cour des Monnoyes portant deffenses d'exposer, prendre et recevoir en payement les simples et doubles pistoles — fabriquez à Orange. Paris, Ve Nicolas Roffet, 1608. In-12. Cet opuscule contient :

Quatre monnaies d'Orange. Petite pl. grav. sur bois, p. 8 à 11, dans le texte.

Cet arrêt est du 23 octobre 1607.

Monnaie de Henri IV, de l'année 1608. Partie d'une pl. 1608.
in-8 en haut. Berry; Études, etc., pl. 60, n° 7, t. II,
p. 483.

Monnaie du même. Partie d'une pl. in-4 en haut. Du
Cange; Glossarium, 1840, t. IV, pl. 17, n° 9.

Monnaie de Charles Ier, duc de Nivernois et de Rethel.
Partie d'une pl. in-fol. en haut. lith. Morellet; Le
Nivernois, Atlas, pl. 119, n° 34, t. II, p. 254.

Deux monnaies de Charles de Gonzague-Cleves, duc de
Nevers, prince d'Arches. Partie d'une pl. in-fol. en
haut. Trésor de numismatique et de glyptique. His-
toire par les monuments de l'art monétaire chez les
modernes, pl. 22, nos 7-8.

Médaille et monnoye d'Eric de Lorraine, fils de Nicolas
de Vaudemont, duc de Mercœur, évêque de Verdun.
Partie d'une pl. in-8 en haut. Baleicourt; Traité —
de la maison de Lorraine, n° 37.

Il fut évêque de Verdun jusqu'en 1610.

Monnaie de Catherine de Lorraine, duchesse de Niver-
nois. Partie d'une pl. in-fol. en haut. lith. Morellet;
Le Nivernois, Atlas, pl. 119, n° 35, t. II, p. 254.

Jeton de Henri IV : OS HUMEROSQUE DEO SIMILIS. Petite
pl. grav. sur bois. De Fontenay; Manuel de l'ama-
teur de jetons, p. 62, dans le texte.

Jeton de Charles de Gonzague, duc de Nevers. Petite

1608. pl. grav. sur bois. De Fontenay; Manuel de l'amateur de jetons, p. 402, dans le texte.

Jeton du même. Petite pl. grav. sur bois. De Soultrait; Essai sur la numismatique nivernaise, p. 150, dans le texte.

Jeton de Catherine de Lorraine, duchesse de Nivernois. Petite pl. grav. sur bois. De Fontenay; Manuel de l'amateur de jetons, p. 402, dans le texte.

Jeton de la même. Petite pl. grav. sur bois. De Soultrait; Essai sur la numismatique nivernaise, p. 151, dans le texte.

Jeton de la ville d'Orléans. Petite pl. grav. sur bois. De Fontenay; Manuel de l'amateur de jetons, p. 215, dans le texte.

Jeton de Henri IV, frappé à Metz. Partie d'une pl. in-4 en haut. Robert; Recherches sur les monnaies et les jetons des maîtres échevins, etc., pl. 6, n° 1, p. 73.

Jeton avec la tête de Henri IV. Petite pl. grav. sur bois. De Fontenay; Nouvelle étude de jetons, p. 29, dans le texte.

Trois jetons, dont l'un porte la date de 1608, frappés à Bourges. Partie d'une pl. in-4 en haut. Pierquin de Gembloux; Histoire monétaire et philologique du Berry, pl. 11, n°s 1 à 3.

Jeton de la ville d'Orléans. Petite pl. grav. sur bois.

De Fontenay; Nouvelle étude de jetons, p. 98, dans le texte. — 1608.

Les œuvres de Lucas Materot, bourguignon francois, citoyen d'Avignon. Avignon, J. Bramereau, Imprimeur de Sa Sainteté, 1608. In-4 oblong. Le volume est entièrement gravé, sauf quatre feuillets imprimés. Ce volume contient : — 1608?

Portrait de Lucas Materot, dans un médaillon ovale en haut., soutenu par deux figures de femmes, représentant la Vertu et la Renommée. On lit autour du portrait : LUCAS MATEROTIUS CIVIS AVENIONENSIS. Sur le soubassement, huit vers français, signés *Lucas Materot*. Pl. in-4 en larg.

Quarante-sept planches représentant des modèles d'écriture cursive. Pl. idem.

L. Materot était un maître d'écriture de ce temps fort célèbre.

1609.

Tombeau de Gaspard de Courtenay Ier, du nom, et d'Esmée du Chesnay, sa première femme, morte le 10 mai 1604, dans l'église de Bleneau. Pl. in-fol. en larg. Du Bouchet; Histoire généalogique de la maison royale de Courtenay, à la p. 258. — 1609. Janvier 5.

Portrait de Joseph Scaliger — (de l'Escale), en buste, tourné à gauche. *N. Larmessin sculpebat.* Estampe in-4 en haut. Bullart, t. II, p. 201, dans le texte. — Janvier 21.

1609.
Avril 9.

Négociations et traité entre l'Espagne et les Provinces-Unies, de 1608 et 1609, dans lesquels le président Jeannin eut la plus grande part. Salle où sont réunis les ambassadeurs et un grand nombre de personnages. Dans le champ, lettres de renvoi. En bas, explications de ces lettres en hollandais. Estampe in-fol. en larg.

Même sujet. Portraits des dix-huit négociateurs de ce traité, parmi lesquels celui du président Jeannin, en buste, en trois rangs. Estampe in-fol. en larg.

Même sujet. Portrait des dix-huit négociateurs de ce traité, parmi lesquels celui du président Jeannin, en buste, en quatre rangs. Estampe in-4 en haut.

Mai 5. Portrait de Méry de Barbezières, seigneur de Chemeraut, de la Roche, de Choisy, etc., fait chevalier du Saint-Esprit le 31 décembre 1595, en buste. Dessin in-fol. en haut. Bibliothèque impériale, manuscrits, boetes de l'ordre du Saint-Esprit, Barbezières.

Buste du même, grand maréchal des logis de la maison du roi, en marbre, sur son tombeau, dans l'église des Feuillants de la rue Saint-Honoré à Paris. Musée de Versailles, n° 2720.

Juin 4. Deux médailles de François Myron, lieutenant civil et prévôt des marchands de la ville de Paris. Partie d'une pl. in-fol. en haut. Trésor de numismatique et de glyptique. Médailles françaises, 1re partie, pl. 53, nos 6, 7.

Deux médailles de Jean Richardot, président du conseil privé des Pays-Bas. Partie d'une pl. in-fol. en haut. Trésor de numismatique et de glyptique. Médailles françaises, 1re partie, pl. 54, nos 3, 3 *bis*. 1609. Septemb. 23.

> Van-Loon a donné la médaille n° 3 *bis* (Histoire métallique des xvii provinces des Pays-Bas, t. II, p. 35, dans le texte). Je ne la cite pas d'après cet auteur, parce que c'est en effet une pièce étrangère. Je cite ces deux médailles d'après le Trésor de numismatique et de glyptique, parce que cet ouvrage les donne comme françaises.

Composition relative aux différends entre l'Espagne et les Provinces-Unies, et aux négociations qui eurent lieu à ce sujet, dans lesquelles intervint Henri IV. On y voit un Hollandais et un Espagnol, tenant chacun le bout d'un bâton qu'ils veulent s'enlever. Derrière, sont Henri IV et cinq autres personnages. Estampe in-fol. en larg. Tirée sur une feuille contenant, en caractères imprimés et en allemand, en haut, un titre : *Der güldne stab*, etc., et en bas, un long récit en six colonnes. *Im Jahr* 1609. Feuille in-fol. max° en haut. 1609.

Henri IV, médiateur entre les Province-Unies et les Espagnols. Composition de plusieurs figures. Tableau du xviie siècle. Musée de Versailles, n° 4030.

> Ce tableau représente le même sujet que l'estampe précédente.

Emblèmes sur les actions et mœurs du seigneur espagnol, 1609. Seize très-petits sujets représentant des

1609. faits satiriques contre les Espagnols. Dans le champ, n°ˢ 1 à 14. Deux estampes in-4 et in-8 en larg.

>Une feuille, en caractères imprimés, accompagne ces pièces. Elle en contient les explications en vers. Feuille in-fol. en hauteur.

Tableaux sacrés des figures mystiques du tres-auguste sacrifice et sacrement de l'Eucharistie. Dediez a la tres chrestienne Royne de France et de Nauarre Marie de Medicis, par Lovis Richeome, Prouençal, de la compagnie de Jesus — 1609. Paris; Laurens Sonnius. In-12. Ce volume contient :

Frontispice gravé. En haut, Henri IV et Marie de Médicis, à genoux ; entre eux, la sainte Vierge. Des côtés, les figures de l'Église et de la Religion. *Thomas de Leu fecit.* Pl. in-12 en haut.

Deux médailles relatives aux conférences de la Haye, en 1609. Pl. in-8 en haut. et partie d'une pl. idem. Bizot, 1688, aux p. 126 et 127**.

Trois médailles relatives à la trève conclue à Anvers entre la France, l'Angleterre et les Provinces-Unies. Deux petites pl. et partie d'une pl. in-8 en haut. Bizot, 1688, à la p. 127, dans le texte, à la p. 127** et à la p. entre 128 et 129, dans le texte.

Les antiquitez et recherches de la grandeur et Maiesté des Roys de France Recueillies tant des Auteurs anciens que des meilleurs Escriuains de ce siecle, par A. du

HENRI IV. 359

Chesne. Paris, Jean Petit-Pas, 1609. In-8. Ce volume contient :

1609.

Frontispice gravé. En haut, Henri IV assis sur son trône, entouré de la reine, de ses enfants et d'autres personnages. Des côtés, les bustes de Clovis, Charlemagne, Hugue Capet et saint Louis. Au milieu, le titre gravé ; en bas, l'indication du libraire et l'année. Jaspar Isàc f. (*sic*). Pl. petit in-8 en haut., en tête du volume.

Les paralleles de Cesar et de Henry IIII, par Anthoine de Bandole, avec les Commentaires de Cesar et les annotations de Blaise de Viginere. Paris, Jean Richer. In-4. Ce volume contient :

Frontispice gravé, représentant un portique. En haut, sont les figures de Hercule, Thésée, Achile et Alexandre. Au-dessous, le titre gravé, et de chaque côté, les figures équestres de Cæsar et de Henry IIII. En bas, dans un cartouche, l'auteur offrant son livre au Dauphin, auquel il est dédié. *L. Gaultier sculp.* 1609. Pl. in-4 en haut.

Le roi Henri IV touchant les écrouelles, au milieu d'une nombreuse assistance. *P. Firens excudit.* Estampe in-fol. en larg. En caractères imprimés, au-dessus : REPRÉSENTATION AU NATUREL COMME LE ROY TRES-CHRESTIEN HENRY IIII, etc., et en bas, une longue explication. A Paris, chez Pierre Firens, etc. Feuille in-fol. mag° en larg. *Rare*.

1609. Raptus innocuus, etc. Second titre en français : L'enlevement innocent ou la fuite clandestine de monseigneur le Prince avec Madame la Princesse, sa femme, hors de France, et son passage par l'Allemagne pour aller à Milan, 1609 et 10. Vers itineraires et faicts en chemin par Claud Enoch Virey, Secretaire dudict Seigneur. A Mre Louis Dolle, Advocat Excellent au Parlement de Paris. — Autres vers faits par le même, en 1592 et 1593. Manuscrit sur papier, in-fol., veau fauve. Bibliothèque de l'Arsenal, manuscrits français, belles-lettres, n° 58. Ce volume contient :

Dessin au bistre représentant des voyageurs dans un coche. Pièce in-4 en haut., au f. 1°.

Dessin au bistre représentant quatre voyageurs à cheval, dont l'un a une femme en croupe; une autre femme à cheval. Pièce in-4 en haut., au f°. 49.

Dessin au bistre représentant deux voyageurs à cheval, suivis d'un homme à pied. Pièce in-4 en haut., au f°. 238.

> Ces dessins, de travail peu remarquable, n'offrent pas d'intérêt bien positif relativement au voyage du prince de Condé et de la princesse.
> Sur la reliure sont les armes de Virey.
> La conservation est bonne. Voir : *Bulletin du bibliophile* mai 1860, p. 1165.

La fuite du prince de Conty d'Oliva, près de Danzig, vignette. Pl. in-4 carrée. Khevenhiller, t. VII, à la p. 265. Voir l'avis au lecteur.

Portrait d'André du Laurens, de face, dans un médail-

lon ovale en haut. On lit autour : ANDREA LAUREN- 1609.
TIUS HENRICI IIII GALL. ET NAVAR. REGIS CONSIL. ET
MEDIC. ORDINARIUS ÆT. SUÆ XXXIX. Ce médaillon est
placé entre deux figures humaines disséquées et des
ornements. Pl. in-fol. en haut. (Du Laurens) Andrea
Laurentius, Historia anatomica, etc., frontispice
du volume.

Composition représentant une famille très-élégamment
vêtue, à la porte d'un château. A gauche, se présente
un vieillard fort mal habillé, qui paraît souffrant et
misérable. C'est le père de celui qui est à la porte du
château. En bas, vingt vers hollandais et vingt vers
français, indiquant que les vieux parents font peu
sagement en se dépouillant entièrement en faveur de
leurs enfants. *Visscher inventor et fecit. Petrus Kelrius Excud.*, 1609. Estampe in-fol. mag° en larg.

> Cette pièce est hollandaise. Je la cite, à cause de la légende française, et aussi, parce que les beaux costumes qu'elle offre sont français de cette époque.

Le Paysan françois. Sans lieu ni nom d'imprimeur, 1609.
In-8. Ce volume contient :

Figure représentant Henri IV, à cheval, allant à droite,
suivi d'autres cavaliers, au premier rang desquels est
un jeune homme qui doit être le Dauphin. A droite,
un laboureur, à genoux, indiquant sa charrue. Au
fond, un chasseur conduisant deux chiens et tenant
un faucon ; plus loin, deux courriers. Pl. in-12 en
larg., au feuillet 1, au-dessus du titre.

1609

Discours nouueau faict par Maistre Guillaume à son retour de l'autre monde, contenant plusieurs dons testamentaires faicts par luy et à sa fidelle Mathurine. Paris, 1609. Sans nom d'imprimeur. Petit in-8 de quatre feuillets. Cet opuscule contient :

Figure représentant un atelier avec quelques ouvriers. Pl. in-12 en larg., étroite, grav. sur bois, sur le titre.

Observations diuerses sur la sterilité, perte de fruict fœcondé, le accouchements et maladies des femmes et enfants nouueaux neiz amplement traictees et heureusement pratiquees par L. Bourgeois dite Boursier, sage-femme de la Royne. OEuure vtil et necessaire à toutes personnes. Dedie à la Royne. Paris, A. Saugrin, 1609. In-12. Ce volume contient :

Frontispice gravé. En haut, Henri IV, à genoux, la sainte Vierge et la Madeleine. Des côtés, deux figures allégoriques de femmes qui semblent relatives à Marie de Médicis. Au milieu, le titre. Pl. in-12 en haut.

Il y a une édition publiée par Melchior Mondière, en 1626, qui contient le même frontispice.

Plan de Paris. Deux anges en l'air soutiennent une tablette où est écrit : Carte ou description nouvelle de la ville cite université et fauxbours, et au-dessous, dans une tablette plus petite : Paris, 1609. La statue équestre de Henri IV, en avant d'une décoration d'architecture, au-dessus de laquelle est le Père

éternel, entouré des légions célestes. En bas, le privi- 1609.
lége accordé, le 4 janvier 1608, à l'auteur du plan,
François Quesnel, et le portrait de cet artiste en mé-
daillon, autour duquel on lit, en caractères à rebours :
FRANCOYS QUESNEL PAINCTRE A PARIS, ÆT. 64, 1609.
Au-dessous du privilége : *V* . L : J. *sculp*. (*Vallet le
Jeune*). Estampe de douze feuilles in-fol. mag° en
haut. Robert-Dumesnil, t. VI, p. 123.

Portrait de la ville, cite et Université de Paris avec les
faubours d'icelle. Plan à vue d'oiseau de Paris, dans
lequel sont désignés tous les édifices, rues, jar-
dins, etc. Dans le champ, les indications des lieux,
rues et édifices. En haut, à gauche, le titre ci-dessus
et les armoiries de France et de Navarre; à droite,
le portrait de Henri IV, à cheval; des morts et un
guerrier à genoux; une femme représentant la ville
de Paris, s'approchant. Au-dessous : A Paris, chez
Jean le Clerc. Faict par Vassalieu dit Nicolay, topo-
graphe et ingénieur ordinaire de l'artillerie de France.
En bas, à droite, les armes de la ville de Paris.
Estampe en quatre feuilles in-fol. max^6 en larg. Ces
pl. sont accompagnées de sept feuilles, en caractères
imprimés, contenant une dédicace au roi, de Jean
le Clerc, et une description par E. C. J. C., Lyon-
nois, de tous les détails de la ville. A Paris, par Jean
le Clerc, 1609. Quatre demi-feuilles et trois feuilles
in-fol. max°, destinées à être collées autour de celles
du plan, pour former du tout un grand tableau.

> C'est le plus beau plan de Paris qui ait été publié, et ces
> quatre planches sont admirablement gravées.
> Au-dessous du portrait de Henri IV est un quatrain qui offre

1609. un exemple de ce qu'étaient alors les tendances de certains esprits, encore imbus des idées de désordre et de violence des temps précédents. Voici ces quatre vers :

> Soubs le regne de ce grand Roy
> Tres clement, tres vaillant, tres juste,
> Paris est, comme soubs Auguste
> Fut Rome, du monde l'effroy.
> J. DE FONTENAY.

La vraye et parfaite science des armoiries ou l'indice armorial de feu maistre Louvan Geliot, advocat au parlement de Bourgongne, etc., par Pierre Palliot. Paris, Jean Guignard, etc., 1609. In-fol. Ce volume contient :

Un grand nombre d'armoiries et quelques sujets divers qui y ont rapport. Pl. de diverses grandeurs, dans le texte.

Parthenie ou histoire de la très auguste et très devote eglise de Chartres, dédiée par les vieux druides en l'honneur de la Vierge qui enfanterait. Avec ce qui s'est passé de memorable — au pays chartrain, par Sebastien Roulliard. Paris, Rolin Thierry, 1609. Petit in-8, fig. Ce volume contient :

Deux anges tenant une étoffe sur laquelle est figurée une chemise. En bas : CHEMISE DE NOSTRE DAME. Petite pl. en larg., vignette du titre.

En haut, la Vierge, assise. On lit au-dessous : L'AUTEL DES DRUIDES. En bas, sept personnages à genoux. *L. Gaultier Sculp.* Pl. in-8 en haut., au feuillet 2, verso.

Portrait de Sébastien Rouillard, en buste, de face, dans un médaillon ovale. On lit autour : SEBASTIANUS ROLLARDUS MELODUNENSIS JURISCONSULTUS. En bas : *Exterissa placeant*, etc., au feuillet 8, verso.

1609.

—

Médaille de Henri IV. Partie d'une pl. in-fol. en haut. Trésor de numismatique et de glyptique. Médailles françaises, 1re partie, pl. 32, n° 2.

Monnaie du même. Partie d'une pl. in-4 en haut. Du Cange; Glossarium, 1840, t. IV, pl. 17, n° 15.

Jeton frappé par les États de Bourgogne, à l'occasion de la naissance de Gaston d'Orléans : GALLIARUM SECURITAS. Petite pl. grav. sur bois. Rossignol; Des libertés de la Bourgogne, p. 93, dans le texte.

Jeton aux armoiries de Dijon. Rev. Un page tenant par la main les deux fils de Henri IV. Partie d'une pl. lith. in-8 en haut. De Fontenay; Fragments d'histoire métallique, pl. 23 (texte 14), n° 4, p. 235.

Monnaie de Henri de Bourbon, duc de Montpensier, prince de Dombes. Partie d'une pl. in-4 en haut. Tobiesen Duby; Monnoies des barons, pl. 45, n° 3.

Monnaie de Charles Gonzaga, duc de Nivernais. Petite pl. grav. sur bois. Ordonnance, etc. Anvers, 1633, feuillet, Q, 3.

Monnaie de Charles Ier de Gonzague, duc de Nevers, prince d'Arches. Petite pl. grav. sur bois. De Soul-

1609. trait; Essai sur la numismatique nivernaise, p. 86, dans le texte.

Quatre monnaies de Charles II de Gonzague, duc de Nevers. Partie d'une pl. in-4 en haut. Tobiesen Duby ; Monnoies des barons, pl. 90, n°ˢ 5 à 7, 9.

Monnaie de Charles de Gonzague-Cleves, duc de Nevers, prince d'Arches. Partie d'une pl. in-fol. en haut. Trésor de numismatique et de glyptiqne. Histoire par les monuments de l'art monétaire chez les modernes, pl. 22, n° 9.

Estampe représentant un grand nombre de cavaliers, dont l'un salue une dame qui est dans une voiture à six chevaux, probablement de Cl. de la Ruelle — fait de l'histoire de Lorraine.

1609 ? Portrait de Nicolas de Montreux, poëte, en buste, tourné à droite. Forme ovale. En haut : OLLENIX. DV. MONT SACRE AETA XXXI. Au-dessous : *J. Rabel excudit*. Estampe gravée par Jean Rabel, in-12 en hauteur. Robert Dumesnil, t. VIII, p. 137.

La légende forme l'anagramme des noms de Nicolas de Montreux.
Il mourut peu après l'année 1608.

1610.

1610. Almanach pour l'an mil six cens dix, composé par
Janvier 1. M. Baltazart de Montfort, grand astrologue. Dédié

au très-chrestien Roy de France et de Nauarre. Dans le haut sont les portraits en buste de Henri IV à gauche, de Marie de Médicis à droite, et dans le milieu, le Dauphin, le duc d'Orléans, le duc d'Anjou, Mme Christine et Mme Élisabeth. Pl. in-fol. en larg. étroite. De chaque côté, une colonne sur un fonds de fleurs de lys et de lettres H couronnées. Pl. in-fol. en haut. Dans le milieu est l'almanach, en lettres imprimées. Pièce formée de ces deux planches réunies, in-fol. magno en haut. *Très-rare.*

1610.
Janvier 1.

On trouve quelquefois la petite planche étroite représentant les sept portraits, qui forme le haut de cette feuille. Mais l'estampe entière est de la plus grande rareté. Je n'ai jamais vu que l'épreuve qui est dans ma collection. Je l'ai acquise il y a longtemps à un prix élevé.

Cette pièce commence la nombreuse et importante série d'almanachs figurés qui ont été en usage depuis cette époque jusque vers la fin du règne de Louis XV.

Ces almanachs furent d'abord, comme celui-ci, d'une seule feuille in-folio magno, dont l'almanach lui-même occupait presque tout le milieu.

Sous le règne de Louis XIV, ils furent gravés sur deux feuilles qui, réunies, formaient un in-folio maximo en hauteur, et alors l'almanach lui-même fut réduit à un carré in-8° placé en bas. Les estampes qui formaient ces grandes pages étaient en général historiques ou allégoriques, et quelquefois satiriques. Elles représentaient les événements les plus marquants de l'année précédente : naissances, cérémonies, fêtes, combats, sièges, faits divers, morts, etc. On y voit, en général, un événement principal, et des compositions relatives à d'autres événements, groupées et placées en médaillons séparés ou disposés de diverses manières. Les vêtements, ameublements et accessoires, y sont exprimés avec une grande vérité. Ce sont des monuments historiques de l'intérêt le plus réel. Quelques indications font connaître les soins que les éditeurs

1610.
Janvier 1.

prenaient pour l'exactitude de ces représentations. Il faut ajouter que des parties de ces estampes ont été évidemment composées et gravées par d'habiles artistes du temps, et quelquefois par les meilleurs, qui n'y auront pas mis leurs noms, ne croyant pas devoir les inscrire sur des productions qui étaient alors sans importance et destinées à être placées contre les murs.

On trouve dans divers ouvrages des preuves de l'intérêt que ces almanachs inspiraient aux hommes sérieux, qui reconnaissaient la grande importance qu'ils avaient pour les représentations de la vie réelle de leur temps. Le *Mercure galant* en fait mention dans des articles de plusieurs années.

Le nombre de ces almanachs, qui ont été publiés depuis celui qui fait le sujet de cet article jusque vers la fin du règne de Louis XV, peut être évalué à environ huit cents. Il y a des années du règne de Louis XIV où il s'en trouve près de vingt différents. Aujourd'hui, un éditeur ne se hasarderait peut-être pas à faire graver une estampe de ce genre par d'habiles artistes, et il n'en trouverait probablement pas le débit.

A partir environ de l'année 1750, cette mode cessa; le petit nombre de grands almanachs qui furent publiés devinrent moins remarquables sous tous les rapports, et ce qui a été fait depuis lors n'offre, sauf quelques exceptions, que peu d'intérêt.

Malgré les motifs qui rendaient si remarquables ces almanachs figurés et tous les genres d'intérêt qui s'y attachaient, il faut malheureusement reconnaître qu'ils ont été complètement négligés, abandonnés, détruits pendant tant de temps par ceux qui les acquéraient, et même, il faut l'avouer, dédaignés par la plus grande partie des amateurs des arts et des collecteurs.

Ces almanachs sont donc fort rares en France.

Il convient d'indiquer maintenant les collections qui contiennent des séries de ces almanachs figurés.

La Bibliothèque impériale, département des estampes, en possède un petit nombre placés dans diverses séries. Le recueil historique de Fontette en renferme un assez grand nombre, mais la plupart ont été coupés et placés par fragments, aux dates des événements auxquels ces fragments sont relatifs. La

bibliothèque de l'Institut contient un recueil de ces almanachs au nombre d'environ trois cents, dont la provenance n'est pas connue.

1610.
Janvier 1.

Ma collection contient environ six cents de ces almanachs. Tous sont, en général, de belles épreuves et en bon état de conservation. J'ai formé cette réunion en grande partie par des achats successifs de quelques suites de ce genre, acquises principalement en Allemagne.

Deux portraits d'Alfonse d'Ornano, colonel général des Corses, chevalier du Saint-Esprit le 5 janvier 1597, maréchal de France le 6 septembre 1597, en buste. Deux dessins in-fol. en hauteur. Bibliothèque impériale, manuscrits, Boetes de l'ordre du Saint-Esprit, Ornano.

Janvier 21.

Statue du même, dans l'ancienne église de Saint-Dominique à Bordeaux. Partie d'une pl. in-8 en haut. Commission des monuments historiques du département de la Gironde, 1847-48, à la page 4.

Grande médaille du même; elle porte l'année 1612. Partie d'une pl. in-fol. en haut. Trésor de numismatique et de glyptique. Médailles françaises, 1re partie, pl. 54, n° 5.

Entrée du duc Henri II de Lorraine à Nancy, après son avènement. Ce recueil contient douze planches. La première, formant titre, porte en haut, à gauche : L'ORDRE TENU AU MARCHER PARMY LA VILLE DE NANCY, CAPITALE DE LORRAINE, A LENTREE EN ICELLE DU SERENISSIME PRINCE HENRY IIe DU NOM, etc. Cette planche représente neuf piédestaux soutenant diverses figures,

Avril 20.

1610.
Avril 20.

dont celle du dernier duc Charles III et des personnages allégoriques. A droite, les trompettes à cheval ouvrant la marche. En bas : *Claudius de la Ruelle Juuentor. Mathoeus Meryan fecit. Nancei cum privilegio*, etc. Les onze autres planches représentent la marche de tous les personnages formant cette entrée. Le duc Henri II est à cheval sous un dais, à la neuvième planche. Chacune porte les indications des personnages représentés. Pl. in-fol. en larg. étroites, formant frise, numérotées 1 à 12. *Très-rare*.

> Cette suite, fort intéressante pour les détails de vêtements et autres que l'on y trouve, est également remarquable sous le rapport du talent avec lequel elle a été gravée. Elle forme réellement suite au recueil des funérailles du duc Charles III précédemment décrit, et mérite les éloges qui ont été donnés à ce recueil.

Avril.

Henri IV part pour la guerre d'Allemagne et confie à la reine le gouvernement du royaume. Tableau de Peter Paul Rubens. Musée du Louvre, tableaux, écoles allemande, flamande et hollandaise, n° 442. Tableau de la galerie du Palais du Luxembourg, n° 9. = *Nattier delineavit. J. Audran sculpsit*. Pl. in-fol. m° en haut. La galerie du Palais du Luxembourg, n° 9. = Pl. in-8 en haut. grav. par Normand. Landon, t. VI, n° 13.

Mai 13.

Couronnement de Marie de Médicis. Nombreux personnages. Henri IV est au fond, dans une tribune. Tableau de Peter Paul Rubens, Musée du Louvre, tableaux, écoles allemande, flamande et hollandaise, n° 443. Tableau de la galerie du Palais du Luxem-

bourg, n° 10. = Dessiné par Jean Nattier et gravé par Jean Audran. Pl. in-fol. m°, feuille double en largeur. La galerie du Palais du Luxembourg, n° 10. = Pl. in-4 en larg. gravée par Devilliers l'aîné. Landon, t. VII, n°s 1, 2.

1610.
Mai 13.

Le couronnement de Marie de Médicis à Saint-Denis. La reine venant de descendre du trône, est à genoux, entourée du Dauphin, de la princesse Elisabeth et de seigneurs et dames; elle est couronnée par le cardinal de Joyeuse; nombreux assistants, gardes, orchestre à gauche. Le premier entre-colonnes à gauche est vide. En bas : *J. le Clerc excud. Auec privilege du Roy. L. Gaultier sculpsit.* 1610. Pl. in-fol. en larg. Tiré sur une feuille sur laquelle sont, en caractères imprimés, en haut, le titre, des côtés et en bas, une relation et des vers. A Paris, chez Jean le Clerc, etc., 1610. Feuille in-fol. magno en largeur. *Très-rare.*

> Il y a deux états de cette planche. Le premier est celui décrit; dans le second, le premier entre-colonnes à gauche est rempli par une tribune dans laquelle on voit Henri IV et deux autres personnages.
> Cette pièce est une des plus belles estampes historiques qui aient été gravées.

L'assassinat de Henri IV. La voiture va à gauche; à droite est la charrette qui causa l'embarras de la voie; dans un médaillon ovale en largeur. Quatre portraits en buste, dans de petits médaillons ovales, sont placés autour du grand médaillon : en haut, celui de Henri IV; des côtés, ceux de la reine et de Louis XIII;

Mai 14.

1610.
Mai 14.

en bas, celui de François Ravaillac; légende et noms autour des médaillons. Dans les angles, scènes du supplice de Ravaillac. Estampe in-fol. en largeur. *Rare.*

L'assassinat de Henri IV. La voiture, attelée de six chevaux, va à droite. Au fond, à gauche, Rauaillart emmené. A droite, le roi emporté dans une litière. Légendes dans le champ. Au-dessous, seize vers hollandais et 371. Estampe grand in-4 en larg.

> Il y a deux états de cette planche, le premier avant les seize vers au-dessous du sujet, le second avec ces vers.
> Il y a des épreuves de cette planche sans les seize vers en bas, mais avec un récit en allemand, en trois colonnes.

L'assassinat de Henri IV. La voiture va à droite; devant et derrière, nombreux gardes et personnages à pied et à cheval. Dans le champ, lettres de renvoi A à D. En bas, à gauche : *Wihelm potter Zenenerman zu Augsburg fecit* 1610. A droite, les explications des lettres de renvoi, et la date. Estampe in-fol. en larg. Au-dessus, en caractères imprimés, le titre en allemand. Pièce in-fol. magno en larg. *Très-rare.*

L'assassinat de Henri IV. La voiture va à droite. Au fond, le supplice de Ravaillac tiré à quatre chevaux. Estampe in-12 en larg. Au-dessous, douze vers flamands, et une explication de quatorze lignes en français. Pl. in-8 en haut. *Rare.*

L'assassinat de Henri IV. La voiture, attelée de quatre

chevaux, va à gauche; de ce côté, la charrette qui causa l'embarras de la voie. Au fond, le supplice de Ravaillac écartelé. En haut, le portrait de Ravaillac à mi-corps, tenant le couteau de la main gauche. Estampe in-4 en haut. Légendes en caractères imprimés et en allemand. En haut, le titre en quatre lignes. En bas, récit en vers. *Gedruck bey Conrad Cortoys im Jar* 1610. Feuille in-fol. *Très-rare.*

1610.
Mai 14.

L'assassinat de Henri IV. La voiture, attelée de quatre chevaux, va à droite; devant elle est la charrette qui causa l'embarras de la voie; derrière la voiture, des gardes à cheval. Au fond, cinq scènes du supplice de Ravaillac. Estampe in-fol. magno en larg. Au-dessous, long récit en caractères imprimés, en hollandais, en trois colonnes. Feuille in-fol. maximo en haut. *Très-rare.*

L'assassinat de Henri IV. La voiture est sur le premier plan, attelée de quatre chevaux et allant à droite. Ravaillac pose le pied gauche sur la roue de derrière et frappe le Roi. Trois seigneurs sont dans la voiture. A gauche sont des personnages à cheval; à droite une voiture attelée d'un cheval, conduite par un homme et venant contre la voiture du Roi. Des maisons de la rue de la Ferronerie sont au second plan, et l'on voit à droite le cimetière des Innocents et la porte qui y conduisait. Au-dessus sont placées cinq scènes du supplice de Ravaillac, l'amende honorable, le brûlement de la main, le moment où il est tenaillé, celui où il est écartelé, et la brûlure du corps. Au fond, à gauche, une porte, et vers le milieu une

1610.
Mai 14.

église. Entre ces deux édifices est un espace lisse. Estampe in-fol. en larg. Au-dessous de cette estampe est collée une feuille imprimée contenant un exposé relatif aux causes de la mort d'Henri IV et au jugement de Ravaillac, en langue hollandaise et en trois colonnes. *Très-rare*.

L'assassinat de Henri IV. Composition semblable à la précédente, l'une étant la copie de l'autre. Voici les différences qui se trouvent dans celle-ci. L'espace lisse en haut, entre la porte et l'église, est rempli par le cours de la Seine, sur laquelle on voit deux bateaux. Les lettres initiales A à P indiquent des renvois à des légendes explicatives. Sur un pavé, en bas, à gauche près de la roue de derrière de la voiture, est le monogramme GL, gravé sur bois. Estampe in-fol. en larg. *Extrêmement rare*.

> Je n'ai pas vu la feuille des légendes explicatives.
> Le monogramme qui se voit sur cette estampe a été employé par divers graveurs ou éditeurs de cette époque. On ne peut pas en désigner un auquel il pourrait appartenir. Il est très-probable que cette pièce a été gravée en Allemagne.

L''assassinat de Henri IV. La voiture est sur le devant, au milieu, allant à droite, suivie de cavaliers. Ravaillac pose le pied gauche sur un des rayons de la roue de derrière et frappe le roi. A droite une rue et une charrette. En haut, au fond, cinq scènes du supplice de Ravaillac. Dans le champ, lettres de renvoi A. B. I. K. M. N. R. Estampe in-fol. en larg. *Rare*.

HENRI IV. 375

L'assassinat de Henri IV. La voiture, attelée de six che- 1610.
vaux, va à droite. De ce côté est la charrette qui causa Mai 14.
l'embarras de la voie. Au delà de la voiture, deux
seuls personnages. Estampe in-8 en larg. grav. sur
bois.

 Tiré du second volume d'une chronique allemande de.......

Henri IV à cheval, galoppant à droite; au fond, son
assassinat, la voiture allant à droite. En haut : HEN-
RICO IIII D. G. FRANCIAE ET NAVARRAE REX. En bas,
récit en italien de l'assassinat commis par Francesco
Rauaillard, en quatre lignes. Estampe in-8 en haut.
Rare.

Henri IV à cheval, galoppant à droite; au fond, son
assassinat, la voiture allant à droite. Dans le champ,
à gauche, l'écusson de France et de Navarre. En
haut : HENRICO IIII D. G. FRANCIAE ET NAVARRAE REX.
En bas, récit en italien de l'assassinat commis par
Francesco Rauaillart, en six lignes. Estampe in-8 en
haut. *Rare.*

 Histoire de la mort déplorable de Henri IIII, roy de France
 et de Navarre (par Pierre Matthieu). Paris, veuve Guil-
 lemot et S. Thibeust, 1612, in-8, fig. Ce volume con-
 tient :

 Frontispice gravé. En haut, deux femmes ailées son-
 nant de la trompette; aux côtés, deux figures sym-
 boliques; dans le milieu, le titre; en bas : A Paris, etc.
 Pl. in-8 en tête du volume.

1610.
Mai 14.

Figure représentant le portrait de Henri IV à cheval, allant à droite, la tête couronnée de lauriers, tenant de la main droite le bâton de commandement. Au fond, des troupes. Pl. in-12 en haut., avant le commencement du texte.

> Il est douteux que le portrait fasse réellement partie de l'ouvrage.

Portrait de Henry IV (Henri de Bourbon, roi de Navarre), à l'âge de quinze ans, en buste, tourné à droite, d'après le portrait original donné par Jeanne d'Albret, sa mère, à la République de Genève; gravé pour la Société des amis des beaux-arts de Genève. 1822, gravé à Genève par N. Schenker. A Paris, chez Lochet. Estampe in-4 en haut.

Portrait de Henri de Bourbon, roi de Navarre (Henri IV), âgé d'environ vingt ans, en buste, tourné à gauche, ovale. Dessin en deux couleurs, du temps, in-12 en hauteur. Ma collection.

> Ce dessin, lorsque je l'ai acquis en Allemagne, était collé derrière une épreuve d'un portrait de Henri IV gravé, dont on avait enlevé la partie du portrait. Cette épreuve porte autour du médaillon le nom du roi, avec l'indication de l'âge de xxxvi ans. En bas, une légende en trois lignes, et : *F. Bunel F. G. B. Mazza incidit. Ector Ruberti formis*, 1589.
> Ce portrait gravé est mentionné ci-après.

Portrait du même, âgé d'environ vingt ans, en buste, tourné à gauche, d'après le dessin du temps, de ma collection, décrit dans l'article précédent. En bas :

HENRI DE BOURBON ROI DE NAVARRE. *Gravé par Henriquel Dupont en* 1845. Estampe in-4 en haut.

1610.
Mai 14.

> Il y a trois états de cette planche : 1. Avant la bordure et toutes lettres; 2. Avec la bordure au simple trait et avant la lettre; 3. Avec la bordure et la lettre.

Portrait du même, âgé d'environ vingt-cinq ans, en buste, tourné à droite, cuirassé. Médaillon ovale. Autour : HENRI DE BOURBON ROY DE NAVARRE. En bas, marge vide. Estampe in-12 en haut.

> C'est un fort beau portrait. Il y a probablement en bas une légende qui ne se trouve pas dans mon épreuve, qui paraît être première.

Portrait du même, âgé d'environ trente ans, en buste, tourné à droite, cuirassé. Médaillon ovale, dans lequel, en haut : HENRICUS BORBONIUS D. G. NAVAR. R. Dans les angles, ornementations. Estampe in-8 en haut. *Très-rare.*

Portrait du même, âgé d'environ trente ans, en buste, tourné un peu à gauche, avec une fraise. Médaillon ovale. Autour, le nom en latin. Au-dessous : *Rabel excudit.* Estampe in-16 en haut.

Portrait du même, âgé d'environ trente ans, en buste, tourné à gauche, avec une fraise. Médaillon ovale. Autour, le nom en latin. Au-dessous : *Hieronimus Wirix fecit.* Estampe in-16 en haut.

Portrait du même, dans un médaillon ovale en hau-

1610.
Mai 14.

teur, autour duquel on lit : Henricus IIII Dei gratia Galliae ac Navarrae rex an. aet. xxxvi. En bas, légende en trois lignes, en latin, et : *F. Bunel f. J. B. Mazza. Incidit. Ector Ruberti formis.* 1589. Estampe in-12 en haut. *Très-rare.*

> Je n'indique pas les dispositions du portrait d'Henri IV représenté dans le médaillon, parce que la seule épreuve de cette estampe que j'aie vue est celle de ma collection derrière laquelle était collé le dessin représentant le portrait d'Henri IV, âgé de vingt ans, précédemment décrit, épreuve dont on avait enlevé l'ovale du portrait gravé.

Portrait de Henri IV, âgé de trente-six ans, en buste, tourné à gauche. Médaillon ovale. Autour, le nom en latin, an. aet. xxxvi. A l'entour du médaillon, des trophées d'armes. Estampe petit in-12 presque carrée. *Très-rare.*

Portrait du même, âgé de trente-six ans, en buste, avec une fraise et une écharpe, tourné à droite. Médaillon ovale. Autour, le nom, comme roi de France et de Navarre, 1589. Au-dessous, à droite : *C. G. fe.* Estampe in-16 (74$^{\text{mill.}}$) en haut.

Portrait du même, âgé d'environ trente-huit ans, en buste, tourné à gauche, tête nue, avec une écharpe fleur-de-lisée. Médaillon ovale. Aucune légende. Estampe petit in-8 en haut. *Rare.*

> C'est une épreuve avant la lettre.

Portrait du même, âgé de trente-huit ans, en buste, de

HENRI IV. 379

face, un peu tourné à gauche, avec une barbe très-courte, collet rabattu. Médaillon ovale. Autour le nom, 1590. Dans le champ : AETAT AN 38. Dans les angles, deux anges et ornements. En bas, deux vers : *Haec est*, etc. K : V. *Crispian de Pass ad vivum fecit.* Estampe in-4 en haut. *Rare.*

1610.
Mai 14.

Il y a deux états de cette planche : 1. Avec la légende autour du médaillon et les deux vers en bas ; la légende dans le champ, les ornements des angles, les lettres K : V, et le nom de Crispin de Pass n'existant pas ; 2. Celui décrit.

Portrait du même, âgé d'environ trente-huit ans, à mi-corps, cuirassé, tenant son épée levée, tourné à droite. En haut, à gauche, les écussons de France et de Navarre. A droite, dans une couronne, la Bible, sur laquelle on lit : *Lex sa.* Une épée est placée sur ce volume. Le roi tient la main gauche levée, dont le doigt indicateur montre la Bible. Au bas, la couronne royale sur un coussin. Au-dessous : HENRICUS IIII BORBONIUS D. G. GALLIAE ET NAVARRAE REX CHRISTIANISSIMUS. Estampe in-4 en haut. *Très-rare.*

Ce portrait est fort curieux, en ce qu'il indique l'attachement de Henri IV à la religion réformée, pendant le temps écoulé entre la mort de son prédécesseur et son abjuration.

Portrait de Henri de Bourbon, roi de Navarre (Henri IV), âgé de trente-neuf ans, en buste, tourné à gauche, avec une fraise. Dans le champ, à droite, l'écusson de Navarre. En haut, le nom en latin, MDLXXXIX. En bas, quatre vers : *Peins ici, pour tirer d'un pinceau*, etc. *J. Buson exc. Matthia Quado sculptore.*

1610.
Mai 14.

Le tout dans une bordure d'ornements. Estampe in-4 en haut. *Rare*.

<blockquote>Il y a deux états de cette planche : 1. Avant le nom de J. Buson; 2. Avec ce nom.</blockquote>

Portrait de Henri de Bourbon IIe, roi de Navarre, dont on a fait le portrait de Henri IV, roi de France. Il est âgé de trente-neuf ans, en buste, tourné à gauche, avec une fraise. Copie du portrait signé : *Matthia Quado sculptore*. En haut, les nom et titres comme roi de Navarre. Dans le champ : Heinri IIII rex Franciae et rex Navarrae. En bas, quatre vers latins : Pinge pietatem, etc. · H · W · *Paulus Brachfelt excu*. Estampe in-4 en haut. *Rare*.

<blockquote>Cette marque, suivant Brulliot, est celle de Henri Ulrich, graveur de Nuremberg.</blockquote>

Portrait de Henri IV, âgé d'environ quarante ans, en buste, tourné un peu à droite, couronné. Médaillon ovale. Autour : Henricus IIII, etc., 1695; et au-dessous : *De bon Roy bon heur*. Pl. in-16 en haut. Tiré dans une bordure représentant des ornements et les figures de la Justice et de la Prudence. Pl. in-8 en larg. (Du Laurens). Andrea Laurentius, Historia anatomica, etc., en tête de la dédicace à Henri IV.

Portrait du même, âgé d'environ quarante ans, tenant le bâton de commandement, à cheval, allant à droite, au galop. Au fond, quelques personnages combattant, la mer. Dans le ciel, à droite, l'écusson de France et Navarre. En haut : Etiam si fractus, etc

En bas : HENRICO IIII, etc. *Giacomo de Fornaseri fece.* Estampe in-fol. en haut. *Très-Rare.*

1610.
Mai 14.

Portrait du même, âgé d'environ quarante ans, à mi-corps, avec le collier de l'ordre et un manteau, de face, tourné un peu à gauche. Médaillon ovale. Autour, le nom. En bas, quatre vers : *De Henry de Bourbon*, etc. *Thomas de Leu fecit.* Estampe petit in-4 en haut.

Portrait du même, âgé de quarante ans, en buste, avec un chapeau, tourné à droite. Dessous : HENRICUS BORBONIUS FRANCIAE ET NAVARRAE REX A. Æ. S. 40. Médaillon in-16 ovale. Au milieu de la planche, sur laquelle on lit, en haut : ARBOR GENTILITIA HENRICI HUJUS NOMINIS, 4, REGIS FRANCIAE ET NAVAR. 3. Au-dessous, l'écusson de France et de Navarre, et : *Anno post Christum natum* 1592. Le reste de la planche est rempli par des médaillons et notes indiquant la généalogie des rois de France et des rois de Navarre. Estampe in-fol. en haut. *Rare.*

Portrait du même, âgé d'environ quarante ans, à mi-corps, cuirassé, tourné à droite, regardant en face. A droite, sur une table, le casque et les gantelets. Sans aucune légende. Estampe in-8 en haut.

> Cette épreuve doit être rognée du bas, et peut-être des côtés.

Portrait du même, âgé d'environ quarante ans, en buste, tenant le bâton de commandement, de face,

1610.
Mai 14.

tourné un peu à gauche. Au-dessus, deux anges tiennent sur sa tête une couronne de laurier. En bas, quatre vers : *Puis que ce* Roy *vaillant*, etc. *Fran. Mazot excud. Crisp. Van Pas fecit.* Estampe in-4 en haut.

Portrait de Henri IV, âgé d'environ quarante ans, en buste, de face, avec la couronne et le manteau royal. Médaillon ovale. Autour, le nom. Dans les angles, en bas : 1594, *Leonard Gaultier fecit. Jaquet excu.* Au-dessous, quatre vers : *Voy le pourtrait au vif*, etc. Estampe in-12 en haut.

Portrait que l'on peut attribuer à Henri IV, âgé d'environ quarante ans, à mi-corps, tourné un peu à gauche. Sans légendes. Estampe ceintrée par le haut, extrêmement petite (14 — 10$^{\text{mill.}}$). *Très-Rare.*

<blockquote>Si cette pièce n'est pas un fragment, ce qui ne semble pas être, ou bien n'est pas entourée d'une bordure, qui aurait été enlevée de mon épreuve, c'est une des plus petites estampes qui aient été gravées.</blockquote>

Portrait de Henri IV, âgé d'environ quarante ans, cuirassé, tenant le bâton de commandement, à cheval, allant à droite. Au fond, une bataille. En haut, à droite, un ange tenant l'écusson de France et de Navarre. En bas : Henry IIII Roy de France et de Navarre, etc. A Paris, chez Moncornet. Estampe in-8 en haut.

Portrait du même, âgé d'environ quarante ans, en buste, avec les colliers des deux ordres, de face, un

peu tourné à gauche. Sans légendes. En haut, à droite : *Par* 1. Estampe in-12 en haut.

1610.
Mai 14.

Ce portrait est au revers d'un texte italien, en haut duquel on lit : *Vita di Elisabetta.*

Portrait du même, âgé d'environ quarante ans, à mi-corps, cuirassé, tourné à gauche, tenant le sceptre et appuyé sur la garde de son épée. En bas : Henricus IV *Galliarum rex.* Estampe petit in-4 en haut.

Portrait du même, âgé de quarante ans, en buste, de face, un peu tourné à gauche, avec une barbe un peu longue du bas, et une fraise. Médaillon ovale. Autour, le nom, 1592. Dans le champ : Aetat. Ann° 40. Dans les angles, deux anges et ornements. En bas, deux vers : *Haec est,* etc. K : V. *Crispian de Pass ad vivum fecit.* Estampe in-4 en haut. *Rare.*

Cette estampe a été gravée sur le même cuivre que celle du même graveur, qui porte au bout du nom la date de 1590, et dans le champ : *Aetat ann.* 38. La tête du roi, les vêtements, le médaillon couvert de pointillé, et les deux dates, ont été changés et retouchés.

Portrait du même, âgé d'environ quarante ans, en buste, cuirassé, de face, tourné un peu à gauche. En haut, à gauche, l'écusson de France et de Navarre. En bas : Henrico IIII re di Francia e di Navarra, 119. Estampe in-12 en haut., au revers d'un texte imprimé italien.

J'ai deux épreuves où l'on trouve quelques différences très-légères. L'une d'elles étant coupée en bas, à droite, il est incertain si le n° 119 y était.

1610.
Mai 14.

Portrait de Henri IV, âgé d'environ quarante ans, en buste, cuirassé, avec une écharpe, tourné un peu à gauche. Médaillon ovale. Autour : *Henry IIII*, etc. Estampe in-16 en haut. (58, 50$^{\text{mill.}}$), collée sur une planche représentant un cartouche, avec, aux cotés, les figures de Mars et Vénus; ornements. Pièce in-12 en larg. grav. sur bois.

Portrait du même, âgé d'environ quarante ans, en buste, couronné de lauriers, tourné à droite. Médaillon ovale. Autour : Henricus, etc. Dans les angles, des ornements. Estampe in-16 en haut. (84, 55$^{\text{mill.}}$)

Portrait du même, âgé d'environ quarante ans, en buste, cuirassé, tourné un peu à droite. Médaillon ovale. Au-dessous : Henri IIII, etc.; et récit en vingt lignes. *A Paris, chez Daret, auec priuil. du Roy,* 1653. Estampe in-8 en haut.

Portrait du même, âgé d'environ quarante ans, en buste, cuirassé, avec le collier du Saint-Esprit, tourné à droite. Médaillon ovale, dans lequel, en bas, on lit : *De Larmessin sculpebat.* Au-dessous, le nom et récit en vingt-quatre lignes. *Paris, chez Larmessin,* etc. Estampe in-4 en haut.

Portrait du même, âgé d'environ quarante ans, en buste, cuirassé, avec une riche écharpe, tourné un peu à droite. Médaillon ovale. Autour : Parcere subjectis et debellare superbos. En bas : Henricus magnus Dei gratia Galliae et Navarrae Rex Chris-

TIANISSIMUS. *Henricus Hondius fecit Hagoe-comit.* etc., 1630. Estampe in-fol. magno en haut. *Rare.*

1610.
Mai 14.

Portrait du même, âgé d'environ quarante ans, en buste, avec fraise et écharpe, tourné un peu à gauche. Médaillon ovale. Autour, le nom, MDXCVI. Dans le champ : ÆTAT, 40. En exergue : *De bon Roy bon heur.* Sans légendes au-dessous, ni bords. Estampe in-12 en haut.

Portrait du même, âgé de quarante ans, en buste, avec un chapeau, tourné à droite. Médaillon ovale. Autour : HENRICUS 4 D. G. REX FRANCORUM ET NAVARRAE AETAT 40. 1592. En dedans, à droite : *HGoltzius fecit.* (Le mot Ætat est en capitales, la moitié plus petites que les premiers mots du nom.) Sans bords en dehors du médaillon ovale. Estampe in-12 en haut. (120—90$^{\text{mill.}}$).

> Ce très-beau et curieux portrait, gravé par Henri Goltzius, a été copié ou imité plus de dix fois. Voir les articles suivants.

Portrait du même, âgé de quarante ans, en buste, avec un chapeau, tourné à droite. Médaillon ovale. Autour : HENRICUS 4 D. G. REX FRANCORUM ET NAVARRAE AETAT 40 1592 Sans bords en dehors du médaillon ovale. Estampe in-12 en haut.

> Cette estampe est une copie très-trompeuse du portrait gravé par Henri Goltzius, décrit dans l'article précédent, et que l'on peut croire avoir été gravée par le même artiste.
> Les différences entre l'original et cette copie sont des plus

1610.
Mai 14.

légères dans le travail de la gravure. Pour les autres, on peut citer celles-ci. L'original porte le nom de Goltzius et A°. 1592. Il a 120$^{mill.}$ sur 90$^{mill.}$. La copie n'a point le nom; elle porte : A° 1592 sans les deux points; elle a 118$^{mill.}$ sur 89$^{mill.}$.

Portrait de Henri IV, âgé de quarante ans, à mi-corps, avec un chapeau, tourné à gauche, appuyé sur une table, sur laquelle est un casque. Dans le champ, couronne avec : *Dilexisti justitiam*, etc. En bas : HENRICO IIII RE DI FRANCIA ET DI NAVARRA *Franco Forma*. Estampe in-8 en haut.

C'est une imitation du portrait gravé par H. Goltzius, des deux articles précédents.

Portrait du même, âgé de quarante ans, en buste, avec un chapeau, tourné à gauche. Médaillon ovale. Autour : HENRICUS 4 D. G. REX FRANCORUM ET NAVARRAE. Aa 1592 (le 2 retourné). Sans bords en dehors du médaillon ovale. Estampe in-12 en haut.

Copie du portrait gravé par H. Goltzius, des articles précédents.

Portrait du même, âgé de quarante ans, en buste, avec un chapeau, tourné à gauche. Médaillon ovale. Autour, le nom comme roi de Navarre, et ; AETAT, XL. Dans les angles, des fleurons. En bas : *Anton Wierx fecit Hieronymus Wierx exc*. Estampe in-16 en hauteur.

Copie du portrait gravé par H. Goltzius, des articles précédents.

Portrait du même, âgé de quarante ans, en buste, avec un chapeau, tourné à gauche. Médaillon ovale. Autour, le nom comme roi de Navarre, et : Aetat, xl. Dans les angles, des fleurons. En bas : *Anton. Wierx fecit et excud.* Estampe in-16 en haut.

1610.
Mai 14.

> Copie du portrait gravé par H. Goltzius, et de l'estampe de l'article précédent.

Portrait du même, âgé de quarante ans, en buste, avec un chapeau, tourné à droite. Médaillon ovale. Autour, le nom et : Ætat 40. Sans bords en dehors du médaillon ovale. Estampe in-12 en hauteur (118—78$^{\text{mill.}}$).

> Copie du portrait gravé par H. Goltzius, des articles précédents.

Portrait du même, âgé de quarante ans, en buste, avec un chapeau, tourné à droite. Médaillon ovale. Autour : Henricus 4 D. G. rex Francorum et Navarrae aet. A° 1592. Sans bords en dehors du médaillon 40 ovale. Estampe in-12 en haut.

> Copie du portrait gravé par H. Goltzius, des articles précédents.

Portrait du même, âgé de quarante et un ans, en buste, avec un chapeau, tourné à gauche. Médaillon ovale. Autour, le nom et : Æta. 41. Sans bords au dehors du médaillon ovale. Estampe in-16 en hauteur. (97.—73$^{\text{mill.}}$).

> Copie du portrait gravé par H. Goltzius, des articles précédents.

1610.
Mai 14.

Portrait de Henri IV, âgé de quarante et un ans, en buste, avec un chapeau, tourné à gauche. Médaillon ovale. Autour, le nom et : Aetat. suae ann. 41. *Christ. Paul. F.* Sans bords en dehors du médaillon ovale. Estampe in-12 en haut. (118—78$^{\text{mill.}}$).

> Copie du portrait gravé par H. Goltzius, des articles précédents.

Portrait du même, âgé de quarante et un ans, en buste, avec un chapeau, tourné à droite. Médaillon ovale. Autour : Henricus IIII D. G. rex Francorum et Navarrae. Aeta 41. Sans bords en dehors du médaillon ovale. Estampe in-16 en haut. (97—71$^{\text{mill.}}$). Le cuivre a 100—74$^{\text{mill.}}$.

> Copie du portrait gravé par H. Goltzius, des articles précédents.

Portrait du même, âgé de quarante-deux ans, en buste, et cependant tenant une épée, avec un chapeau, tourné à gauche. En bas : Henricus 4 D. G. rex Francorum et Navarrae aetatis 42 anno 1594, et quatre vers : *Cest auguste pourtrat*, etc. *Jacobus Grant'tome fe ex.* Estampe in-12 en haut.

> Imitation du portrait gravé par H. Goltzius, des articles précédents.

Portrait du même ayant les colliers des ordres de Saint-Michel et du Saint-Esprit, en buste. *Ce grand Roy*, etc. *HGolzius sculp. — auec priuil. du Roy. Paules de la Houue excudebat. Au Palais. Har-*

man Adolfz excudit Haerlemensis. Pl. in-fol. en haut.

1610.
Mai 14.

> On a des épreuves postérieures où l'adresse de *P. Van Houue* est effacée.
> Adam Bartsch, v. 3, p. 53.

Portrait du même, copie de celui de H. Golzius, par Jean Eillart Frisius. Pl. in-fol. en haut. Adam Bartsch, v. 3, p. 53.

Portrait du même, en buste, tourné à droite. Ovale. On lit autour : Henricus 4 D. G. Rex 1598. Francorum et Navarrae aetatis 41. Estampe in-12 en hauteur.

> Il y a une épreuve coloriée de cette estampe dans le Recueil formé par P. de l'Estoile, feuillet xxxiii. (Voir à l'année 1589, à la fin.)

L'oracle du chant de Protée, ou sont predictes les glorieuses victoires de Henry IIII, etc., par Jean Godard Parisien. Lyon, Thibaud Ancelin, 1594, in-4. Ce volume contient :

Portrait de Henri IV, âgé de quarante-un ans, à mi-corps, cuirassé, tourné à droite. Médaillon ovale. Autour, le nom, 1594. Le médaillon est entouré de quatre figures et d'ornements. En bas, dans un cartouche, quatre vers : *Pieté qui premiere a pris place*, etc. Estampe in-4 en haut. grav. sur bois, au verso du titre.

1610.
Mai 14.

Limage du grand capitaine, etc., de l'invention du sieur Alexandre de Pont-Aimery, seigneur de Focheran. Paris, Claude de Montr'oeil et Jean Richer, 1594, in-12. Ce volume contient :

Portrait de Henri IV, âgé de quarante-un ans, en buste, cuirassé, tourné à gauche. Médaillon ovale. Autour, le nom. Estampe in-16 en haut. grav. sur bois. Au-dessus, en caractères imprimés, quatre vers latins. En bas, idem, quatre vers : *Tu vois l'image de l'image*, etc. CHARLES BRULARD, seigneur de Leon, au verso du titre.

—

Portrait du même, âgé de quarante-deux ans, à mi-corps, tourné à droite. Dans le champ : *Nat. an 1553, 15 decenb.* Médaillon ovale. Dans les angles, des symboles. En haut : HEN. IIII. Autour, légende latine et 1595. En bas, quatre vers : *Ce Roy seul semblable*, etc. Estampe in-8 en haut.

Portrait du même, à l'âge de 42 ans, gravé par Nicolas Chapron. Cité par Heinecken. Robert Dumesnil, t. VI, p. 213.

Portrait du même, âgé de quarante-deux ans, à cheval, allant à droite. En haut, à gauche, le nom en un cartouche. En bas, quatre vers : *Le vif crayon de ce Roy*, etc. GL. Leonard. Galter. fecit 1594. La veuf Jaquet excu. Estampe in-12 en haut. *Très-Rare*.

Portrait du même, âgé de quarante-deux ans, en buste, avec un chapeau. Au-dessus : HENRICUS IIII, etc.

Médaillon ovale, dans un soubassement, avec un trophée de chaque côté. Au-dessous, éloge de Henri IV en trente-huit vers allemands, en deux colonnes. *Anno domini* 1595. Estampe petit in-4 en hauteur.

1610.
Mai 14.

Portrait du même, âgé de quarante-deux ans, cuirassé, tenant le bâton de commandement, à cheval, allant à droite, au galop. Au fond, une bataille. En bas ; *Nicolo van Aelst formis Romae* 1595. *Anton. tempest fecit.* Estampe in-fol. magno en haut. *Rare.*

> Il y a deux états de cette estampe : 1. la tête du roi gravée à l'eau forte, comme toute la planche, par Ant. Tempesta; 2. la tête du roi gravée au burin par Pierre de Iode, et en bas, à droite, l'adresse de Van Aelst, comme au premier état. Adam Bartsch, vol. 17, p. 150.

Portrait du même, âgé de quarante-trois ans, en buste, vu presque de face et tourné un peu vers la droite. Il est en cuirasse, avec une fraise autour du cou, dans un ovale, sur la bordure duquel on lit : Henricus IIII Dei gratia Galliae et Navarre rex aet, 43. En bas : *Franois Bunel Peintr. en Paris,* 1595. Grav. par Augustin Carrache. Estampe in-12 en hauteur.

> Malvasia mentionne qu'Augustin Carrache fut richement récompensé pour cette pièce, et qu'il disait que si on l'avait payé aussi généreusement pour toutes ses estampes, il aurait pu vivre en gentilhomme. Adam Bartsch, v. 18, p. 116.

Portrait du même, âgé de quarante-trois ans, à mi-corps, de face, tourné un peu à gauche, avec une

1610.
Mai 14.

petite fraise et un manteau. Médaillon ovale. Autour : HENRICVS IIII FRANCIÆ ET NAVARRÆ REX. A°. ÆTA. XXXXIII. A°. DNI. CIƆ.D.LXXXXV. Estampe in-12 en haut. *Rare.*

<blockquote>Cette épreuve est rognée autour du médaillon ovale, et manque de toute la marge, où il y a sans doute des légendes.</blockquote>

Portrait de Henri IV, âgé de quarante-trois ans, en buste, cuirassé, tourné un peu à gauche. Médaillon ovale, in-16. Autour, le nom. Ce médaillon est placé dans un portique de statues, trophées, les cartes de la France et de la Navarre, et d'un tableau représentant le combat de Fontaine-Françoise du 5 juin 1595. En bas, quatre vers : *En vain ay ie icy paint,* etc. « Invictissimo Henrico IIII, Aedouis (*les Bourguignons?*) Feliciter debellatis, in vrbem redeunti. Æsaias Fournier Gratalabundas obtulit. » *Isaie Fournier Inuen. Thomas de leu sculpcit,* 1596. Estampe in-fol. magno en haut. *Très-rare.*

Portrait du même, âgé de quarante-trois ans, en buste, cuirassé, avec une écharpe, tourné à gauche. Médaillon ovale. Autour, le nom et : Anno Domini M·D·L·xxxxv. Le médaillon est entouré d'armes et trophées. En bas : *Alibertij Gatij et Joan. anto de Paulis for.* Estampe in-4 en haut. *Rare.*

<blockquote>Il y a deux états de cette planche : le premier est celui décrit ; dans le second, les noms Alibertij, etc., sont effacés.</blockquote>

Portrait du même, âgé de quarante-quatre ans, à mi-corps, avec un chapeau, tourné un peu à droite. Médaillon

ovale. Autour, le nom. Dans le champ : ÆT. 44, 1595. Estampe in-16 (70$^{\text{mill.}}$) en haut.

1610.
Mai 14.

Portrait du même, âgé d'environ quarante-quatre ans, en buste, cuirassé, tourné un peu à droite. Médaillon ovale. Autour, le nom, 1597. En bas, quatre vers : *Cet honneur des Bourbons*, etc. *Tho. de Leu fe.* Estampe in-12 en haut.

Portrait du même, à cheval, la tête nue, allant à gauche. A terre, un amas d'armes; au fond, des troupes et des canons. En haut : Duo protegit unus. En bas : Henricus IIII Christianissimus Franciae et Navarrae Rex. Aets ann° xliiii. *Philippus Thomassinus Treceusis sculptor Romae dicavit anno salutis* 1596. Quatre vers. Estampe in-fol. max° en haut. *Très-rare.*

> Il y a une épreuve de cette estampe dans le Recueil formé par P. de l'Estoile, feuillet xxxviii. (Voir à l'année 1589, à la fin.)

Effigies regum ac principum, eorum scilicet, quorum vis ac potentia in re nautica seu marina prae cœteris spectabilis est. incisae a Crispiano Passaeo. Sans lieu ni date. In-4 oblong. Ce recueil contient dix-huit portraits, dont celui ci-après décrit est le seul qui soit relatif à la France.

Portrait du même, âgé de quarante-quatre ans, à mi-corps, cuirassé, avec une écharpe, tourné un peu à droite. Médaillon ovale. Autour, le nom, et 1596. Exergue : De bon Roy bon heur. Dans les angles,

1610.
Mai 14.

deux anges, la couronne et le sceptre, l'épée et une coquille. En bas, six vers latins. FRANCICA *dum lento*, etc. *Carol. vtenh. In. Crisp. de Pas fe.* Estampe in-8 en haut. *Rare.*

—

Portrait de Henri IV, âgé de quarante-quatre ans, avec un chapeau, tenant le sceptre, à cheval, allant à gauche. En haut, à droite, dans un cartouche : *Henry iiii*, etc,, *agé de 44*, 1597. En bas, quatre vers : *Henry race des dieux*, etc. *Jean le Clerc excu.* Estampe in-12 en haut.

Portrait du même, âgé d'environ quarante-cinq ans, à mi-corps, cuirassé, avec un manteau, tenant le sceptre, tourné à gauche. Dans le champ, en haut, à droite, l'écusson de France et Navarre. En bas, le nom en italien, et : *Franco Forma.* Estampe grand in-8 en haut. *Rare.*

Portrait du même, âgé d'environ quarante-cinq ans, à mi-corps, cuirassé, avec un manteau, tenant le sceptre, tourné à gauche. Dans le champ, en haut, à droite, l'écusson de France et Navarre. En bas : HENRICO IIII D. G. RE DI FRANCIA ET DI NAVARRA. *Creato alli 17 di settembre 1595. Giouanni Orlandi formis.* Estampe grand in-8 en haut. *Rare.*

La date du 17 septembre 1595 est celle de l'absolution donnée à Henri IV par le pape Clément VIII, et le mot qui suit le nom du roi est une indication de l'opinion admise à Rome relativement à l'établissement et à la reconnaissance des souverains.

Portrait du même, âgé d'environ quarante-cinq ans, en buste, cuirassé, tourné un peu à droite. Médaillon ovale. Autour, le nom en latin. Aucune autre inscription; le bas de la planche vide; au revers de la feuille, un texte allemand en deux colonnes; fragment. Estampe grand in-8 en hauteur.

1610.
Mai 14.

Portrait du même, âgé d'environ quarante-cinq ans, en buste, tourné un peu à droite. Médaillon ovale. Autour, le nom. En bas, quatre vers : *Apres avoir vaincu*, etc. *Thomas de Leu fecit*. Estampe in-12 en hauteur.

Portrait du même, âgé d'environ quarante-cinq ans, en buste, avec la couronne royale et les colliers des deux ordres, tourné un peu à gauche. Médaillon ovale. Autour, le nom. En bas, quatre vers : *Voy le portraict au vif*, etc. *Joān. Buchsenmacher excudit*. Estampe in-8 en hauteur.

Portrait du même, âgé d'environ quarante-cinq ans, en buste, cuirassé, avec une écharpe, tourné à droite, Médaillon ovale, sur lequel, en bas : 63. Au-dessous : Henry *de Bourbon, 4ᵉ Roy de France et de Nauarre Regna 20 ans. a 9 mˢ 13. j. gist a Sᵗ Denis. B. Moncornet. ex.* Estampe in-12 en hauteur.

Portrait du même, âgé d'environ quarante-cinq ans, en buste, cuirassé, avec une écharpe, tourné à gauche. Au fond, une bataille. Médaillon ovale. Autour, le nom. Au-dessous : Henry IIII Roy de France et

1610.
Mai 14.

DE NAVARRE. *Balt. Moncornet excud.* Estampe in-12 en hauteur.

Portrait de Henri IV, âgé d'environ quarante-cinq ans, cuirassé, tenant le bâton de commandement, allant à gauche. Au fond, exercices militaires ou siége d'un fort. En haut, à droite, l'écusson de France et de Navarre. En bas : HENRICUS IV, etc., six lignes, et D. M. C. B. Estampe in-12 en hauteur.

Portrait du même, âgé de quarante-cinq ans, avec un chapeau, tenant le sceptre, à cheval, allant à gauche, Au fond, une bataille. En haut, à droite, dans un cartouche : *Henri iiii*, etc., *age de* 45, 1596. En bas : *Thomas. de Leu. fe.* Au-dessous, quatre vers : *Henry race des dieux*, etc. Estampe in-12 en haut.

Portrait du même, âgé d'environ quarante-cinq ans, en buste, avec les colliers des deux ordres, tourné un peu à droite. Médaillon ovale. Autour, le nom en latin. En bas, quatre vers latins : *Quantum aliis reges*, etc. Estampe in-16 (98$^{\text{mill.}}$) en haut.

Portrait du même, âgé d'environ quarante-cinq ans, en buste, cuirassé, tourné un peu à gauche. En bas, le nom. *Anton. Wierx fecit et excud.* Estampe in-16 (74$^{\text{mill.}}$) en hauteur.

Portrait du même, âgé d'environ quarante-cinq ans, en buste, avec une toque, tourné un peu à droite. Médaillon ovale. Autour, le nom. En bas, quatre

vers : *De la France deffaicte*, etc. *L. Gaultier feçit J. le Clerc excu.* Estampe in-8 en haut.

1610.
Mai 14.

Portrait du même, âgé d'environ quarante-cinq ans, à mi-corps, cuirassé, avec une écharpe, de face, tourné un peu à gauche. Médaillon ovale. Autour, le nom. En bas, quatre vers : *Ce grand Roy que tu vois de sa guerriere lance*, etc. *Tho de Leu fe.* Estampe in-12 en haut.

Portrait du même, âgé de quarante-six ans, à mi-corps, tourné un peu à droite, avec le collier de l'ordre. Médaillon ovale. Autour, le nom : Æ 46. Sur la console : 15-98. En bas : Hen[1] Hondius fecit. Estampe in-12 en haut. *Rare.*

Portrait du même, âgé de quarante-sept ans, en buste, tourné un peu à gauche. Médaillon ovale. Autour, le nom : MDC. En bas, quatre vers : *Mars tibi regna dedit*, etc. *Phls Galle excud.* Estampe in-4 en haut.

> Il y a deux états de cette planche : 1. celui décrit; 2. le nom de Phil. Galle a été remplacé par *Mic.*[*] *excud*. *Rare.*

Portrait du même, âgé de quarante-sept ans, en buste, tourné un peu à droite. Médaillon ovale. Autour, le nom, MDC. Estampe in-4 en haut.

> Cette épreuve manque des marges autour du médaillon, qui contiennent sans doute des légendes.
> C'est la copie en contre-partie de l'estampe publiée par Phil. Galle, précédente.

1610.
Mai 14.

Portrait de Henri IV, âgé d'environ quarante-sept ans, en buste, de face, tourné un peu à droite, avec une fraise, le collier de l'ordre et un manteau de martre-zibeline. Le fond est fleur-de-lisé. En bas, au milieu, quatre vers : *On ne peut rien trouver*, etc., M. A gauche : *Augustam Henrici IIII Fran. et Nau. Regis Christianiss effigiem Ill. Mericio de Vic Regis apud Heluetios Rhœtosq legato Patrono Colendis. Dic Jacob a fornas lugde Prid cal. octob.* MDC. A droite : *J. de Fornazerij fecit et ex.* Estampe in-fol. magno en hauteur. *Très-rare.*

Portrait du même, âgé de quarante-sept ans, à mi-corps, tourné un peu à droite, avec l'ordre. Médaillon ovale. Autour, le nom, 1600. Aux côtés, deux palmes dans des vases. En bas, quatre vers : *Appres que ce grand Roy*, etc. *J. De Fornazerij f. et ex.* Estampe in-12 en haut. *Rare.*

Portrait du même, âgé de quarante-sept ans, avec un manteau, tenant le sceptre, à cheval, allant à droite, au galop. Dans le fond, un vaste paysage, une chasse, des cavaliers. En haut, à gauche, l'écusson de France et de Navarre. En bas, dans un soubassement, entre deux vases de fleurs : *Au Roy*, et quatre vers : *Ce grand Prince*, etc. *Jacobus de Fornazery Junentor et fecit et excudit* 1600. Estampe in-fol. en haut. *De la plus grande rareté.*

C'est un des plus beaux et des plus rares portraits de Henri IV.

Portrait du même, âgé de quarante-sept ans, tenant le

sceptre, à cheval, allant à gauche. Au fond, une bataille. En haut, à droite : *Henry IIII par la grace de Dieu Roy de France et de Nauarre, agé de 47,* 1599. En bas, quatre vers : *Voicy le preux* Henry, etc. *Robert Boissard fecit. Jean le Clerc excudit.* Estampe in-8 en hauteur.

1610.
Mai 14.

Portrait du même, âgé de quarante-huit ans, à mi-corps, avec les colliers des deux ordres, de face, un peu tourné à droite. Médaillon ovale. Autour, le nom, anno mdci. En bas, quatre vers : *Mars tibi regna dedit*, etc. Estampe in-12 en haut.

Portrait du même, âgé de quarante-huit ans, avec un chapeau, tenant le sceptre, à cheval, allant à gauche. Au fond, une bataille. En haut, à droite, dans un cartouche : *Henry IIII*, etc., *age de 48,* 1599. Au-dessous, quatre vers : *Henry race des Dieux*, etc. *Pauls de la Houue excud. C. de Malleri fecit.* Estampe in-12 en hauteur.

Portrait du même, âgé de quarante-neuf ans, en buste, cuirassé, tourné à droite. Médaillon rond. Autour, le nom et : MDCI. Au-dessous, six vers : *Ille ego Francorum*, etc. *Crispians Van de Passe excudit coloniæ.* Estampe in-8 en haut.

Portrait du même, âgé de quarante-neuf ans, en buste, avec le ruban de l'ordre et un manteau, tourné un peu à droite. Médaillon ovale. Autour, le nom et an m.dc.i. Dans les angles, des fleurs. En bas,

1610.
Mai 14.

quatre vers : *Je trace seulement*, etc. Estampe in-8 en hauteur.

> Il y a deux états de cette planche : le premier est celui décrit ; dans le second, la figure de Henri a été changée par des travaux ajoutés ; le fond, qui offrait en haut une partie moins chargée de travaux, a été noirci. On lit en bas, à droite, au-dessus du trait du cadre : *Jacbus. Granthôme fec. e. ex. Paris.*

Portrait de Henri IV, âgé d'environ cinquante ans, à mi-corps, tourné à gauche, cuirassé, tenant le sceptre. En haut, les écussons de France et de Navarre. En bas, le nom en latin : *Jo : Orlandi formis Rome.* Estampe petit in-4 en haut. *Rare.*

Portrait du même. Médaillon sur un soubassement d'ornements avec deux génies. En bas : Duo protegit unus. Planche petit in-fol. en haut. Au-dessous, en caractères imprimés, un quatrain : Fier *et brave Ennemy*, etc. Mézerai, Histoire de France, t. III, p. 684, dans le texte.

Histoire de Henry le grand, IV^e du nom, Roy de France et de Navarre, par M. Scipion Dupleix. In-fol. Ce volume contient :

Portrait de Henri IV, âgé d'environ cinquante ans, en buste, couronné de lauriers, cuirassé, de face. Cartouche orné ovale. Autour, le nom, et en bas : *L. Gaultier Incidit. J. Messager excud.* Des côtés, deux branches de palmier et de laurier. Estampe petit in-4 en larg. Au-dessous, en caractères imprimés, quatre vers : *En domtant mes subiets*, etc. Au revers du faux titre.

Portrait du même, âgé d'environ cinquante ans, en buste, avec les colliers des deux ordres, tourné à droite. Médaillon ovale. En bas : *Henricus magnus*, etc. En haut, à gauche : *Fol.* 89. Estampe in-12 en haut.

1610.
Mai 14.

Portrait du même, âgé d'environ cinquante ans, à mi-corps, cuirassé, avec la couronne royale, tenant le sceptre, tourné à gauche. En bas : HENRICUS 4 D. G. GALLIAE ET NAVARRAE REX. Dans le champ, en bas, à droite : *Franciscus. Vallegius. f.* Estampe in-8 en hauteur. *Rare.*

Portrait du même, âgé d'environ cinquante ans, en buste, cuirassé, couronné de lauriers, avec une écharpe, de face. En bas : HENRY IIII ROY DE FRANCE. Estampe in-12 en haut.

Ce portrait n'offre aucune ressemblance.

Portrait du même, âgé d'environ cinquante ans, à mi-corps, avec les colliers des deux ordres et un manteau, tourné un peu à gauche. Médaillon ovale. Autour, le nom. *J. le Clerc ex.* En bas, quatre vers : *Vaillant comme Dauid,* etc. Estampe in-12 en haut.

Portrait du même, âgé d'environ cinquante ans, en buste, de face, un peu tourné à gauche, ayant les colliers des ordres de Saint-Michel et du Saint-Esprit. En bas, quatre vers : *Ce grand Roy que tu voys*, etc. *HGotzius sculp. — Auec priuil. du Roy.*

1610.
Mai 14.

Paul^es de la Houue excudebat. Au Palais. Estampe in-fol. en haut. *Rare.*

> Il y a deux états de cette planche : 1° celui décrit; 2° on a effacé : *Paul^es de la Houue excudebat. Au Palais.* On a ajouté au bas, à gauche : *Harman Adolfz excudit Haerlemensis.*

Portrait de Henri IV, âgé d'environ cinquante ans, à mi-corps, avec les colliers des deux ordres et un manteau, tourné un peu à gauche. Médaillon ovale. Autour, le nom. Estampe in-12 en haut.

Portrait du même, âgé d'environ cinquante ans, à mi-corps, avec un manteau, tenant le sceptre, tourné à gauche; à droite est la couronne. Médaillon ovale. En bas, le nom et : *Obijt Parisij maij* 1610. *Aetatis suae.* *P. de Jode excudit.* Estampe petit in-8 en hauteur.

Portrait du même, âgé d'environ cinquante ans, en buste, tourné à droite, ayant les colliers des deux ordres. Médaillon ovale. Autour, le nom. En bas, quatre vers : *Quantum aliis reges,* etc. *H. Grotius.* Estampe in-8 en haut.

Portrait du même, âgé d'environ cinquante ans, en buste, tourné à gauche. Médaillon ovale, entouré d'ornements, au-dessus duquel deux anges soutiennent la couronne royale. En haut : Vive div felix. En bas : Henricus IV Gall. et Nav. rex Christianissimus. Le nom de Cherubin Albert et l'année 1585, qui étaient en bas, à gauche, comme on va le voir,

sont effacés et remplacés par une autre inscription couverte de travaux de burin, dont on ne peut distinguer que les syllabes : *Pom. rop fe.* Estampe in-4 en hauteur.

1640.
Mai 14.

> Il y a trois états de cette planche :
> 1. On y voit le portrait du pape Sixte V, et on y lit en bas, à gauche : *Cherub. Albertus fe.* 1585.
> 2. Celui qui vient d'être décrit, le portrait de Henri IV, ayant été gravé en remplacement de celui de Sixte V.
> 3. Le portrait de Henri IV est supprimé et remplacé par celui de l'empereur Mathias I, gravé par un anonyme.

Portrait du même, âgé d'environ cinquante ans, en buste, tourné à droite. Médaillon ovale. En haut, deux anges soutenant la couronne royale, l'écusson de France et de Navarre. On lit en haut : Ovante pace bellica, et le nom. Le médaillon est entouré d'ornements et d'armes, soutenu par une figure accroupie. En bas : *Romae* 1595. *Cherub. Albertus Inuent. fe.* Estampe in-fol. magno en hauteur. *Rare.*

Portrait du même, âgé d'environ cinquante ans, en buste, cuirassé, tourné un peu à droite. Médaillon ovale. Au bas, les armes de France et de Navarre. Au-dessous : *Henricus IV Magn. Rex Galliae. J. G. Preio sc.* Estampe in-12 en haut.

> Le theatre francoys, au Roy. A Tours, chez Maurice Bouquereau, etc., in-fol. Ce volume contient :

Frontispice gravé représentant un portique; dans le

1610.
Mai 14.

milieu est le titre ci-dessus. En haut, les armes de France et de Navarre; aux côtés, deux figures de la peinture et la sculpture. Estampe in-fol. en haut.

Portrait de Henri IV, âgé d'environ cinquante ans, en buste, tourné à gauche. Médaillon ovale. Autour, le nom. Aux côtés, deux figures représentant la France et la Navarre. *Thomas de Leu fecit.* En bas, quatre vers : *Voicy le preux Henry*, etc. *Mauricis Boguerealds Turon. excud.* Estampe petit in-4 en largeur. Au-dessous, en caractères imprimés, un sonnet : *Heroique monarque*, etc. M. Bouguereau. Au revers du titre.

—

Portrait du même, âgé d'environ cinquante ans, en buste, avec les colliers des deux ordres et un manteau, tourné un peu à gauche. Médaillon ovale. En bas : Henry IV le Grand. Estampe in-12 en haut.

Portrait du même, âgé d'environ cinquante ans, en buste, cuirassé, avec une écharpe, tourné à droite. Bordure octogone. En bas : *Henry IIII Roy de France et de Nauarre. Ferdinand pin. Morin scul.* Estampe in-fol. en haut.

Portrait du même, âgé d'environ cinquante ans, en buste, couronné de lauriers, cuirassé, avec une écharpe, de face. En bas, quatre vers : Fier *et braue ennemy*, etc. *Landry sculp.* 1662. Estampe in-12 en hauteur.

Portrait du même, âgé d'environ cinquante ans, cui-

rassé, couronné de lauriers, avec une écharpe, en buste, de face. Médaillon ovale. En bas, quatre vers : *Fier et braue ennemi*, etc. *P. Landry sculpsit* 1662. Estampe in-4 en haut.

1610.
Mai 14.

Portrait du même, âgé d'environ cinquante ans, en buste, cuirassé, couronné de lauriers, de face, placé sur un pied, dans une niche. Aucune inscription. Estampe in-12 en haut.

Portrait du même, âgé d'environ cinquante ans, jusqu'au-dessous des genoux, cuirassé, tenant le bâton de commandement et appuyé sur une table, tourné un peu à droite. En haut, à droite, les écussons de France et de Navarre. En bas : Henricus magnus IIII rex Gallorum. Estampe in-12 en haut.

Portrait du même, âgé d'environ cinquante ans, cuirassé, tenant le bâton de commandement, à cheval, allant à droite. Le cheval a un grand panache sur la tête. Au fond, combat. *L. Gaultier sculp.* Au-dessous : *Timebunt gentes nomen tuum*, etc. *Psal.* 101. Estampe in-12 en haut. Tirée au milieu d'une feuille représentant une bordure dans laquelle sont des personnages sacrés et allégoriques. En bas : E' V D *Bosc f. J. le Clerc ex.* On lit, en caractères imprimés, en haut : Tombeau de Henry le Grand. Par le sieur Becquet; et dessous le portrait du roi, quatorze vers : *Le superbe Espagnol*, etc. Estampe in-fol. en haut. *Très-rare.*

Portrait du même, âgé d'environ cinquante ans, cui-

1610.
Mai 14.

rassé, tenant le bâton de commandement, à cheval, allant à droite. Le cheval a un grand panache sur la tête. Au fond, combat. L. Gaultier sculp. Au-dessous : *Timebunt gentes nomen tuum*, etc. **Psal.** 101. Estampe in-12 en haut. Tirée au haut d'une feuille sur laquelle on lit, en caractères imprimés, en haut : Evloge de la vie heroique de Henry le Grand, etc., par le sieur Metezeav, etc. Au-dessous, un précis de la vie de Henri IV en vers, en cinq colonnes. Paris, Jean le Clerc, 1611. Feuille in-fol. magno en haut.

Il y a plus d'une édition de cette feuille.

L'avant-Victorieux (par le sieur de l'Hostal) Orthez, A Rouyer 1610, in-8, fig. Ce volume contient :

Portrait de Henri IV en buste, couronné de lauriers, placé dans une niche décorée de quatre pilastres. En haut : L'avant-Victorieux. En bas : A Orthes, etc. *L. Gaultier sculpsit* 1610. Estampe in-12 en hauteur, en tête du volume.

Portrait du même, à cheval, allant à droite, couronné par deux anges tenant, l'un une palme, l'autre une branche d'olivier. Il s'appuie sur le bâton de commandement. Le cheval est couvert d'un caparaçon fleurdelisé. Dans le fond, une bataille. *L. Gaultier sculp.* 1610. Estampe in-12 en haut., à la page 161.

Portrait du même, à genoux, tourné à droite, et devant un prie-Dieu ; dans le ciel le nom de Dieu en hébreu. En bas : *quid retribuam domino*, etc. L.

Gaultier sculp. Une ligne noire traverse la planche à gauche, à 8^{mill} du bord. Estampe in-12 en haut.

1610.
Mai 14.

Portrait du même, âgé d'environ cinquante ans, tenant le bâton de commandement, à cheval, allant à droite. Au fond, un combat. En bas, quatre vers : *Grand Roy qui feus l'appuy*, etc. Estampe in-8 en haut.

Portrait du même, âgé d'environ cinquante ans, à mi-corps, avec la couronne royale et tenant le sceptre, tourné un peu à droite. Médaillon ovale. Autour, le nom. Au-dessus : DVO RROTEGIT VNVS, deux fois. Dans les angles du haut, la lettre H ; en bas, quatre vers : *Le sceptre en main*, etc. *T. de Leu fe.* Estampe in-12 en haut.

Portrait du même, âgé d'environ cinquante ans, avec la couronne royale et tenant le sceptre, tourné un peu à droite. Médaillon ovale. Autour, le nom. Dans les angles du bas, les écussons de France et de Navarre ; en bas, quatre vers : *voy le portraict au vif*, etc. Estampe in-8 en haut.

Portrait du même, âgé d'environ cinquante ans, en buste avec les colliers des deux ordres, de face. Médaillon ovale. Autour, le nom en hollandais. En bas, huit vers hollandais, *A. Bogaart*. Estampe gr. in-4 en haut.

Portrait du même, âgé d'environ cinquante ans, à mi-corps, cuirassé, couronné de lauriers, tourné un peu à gauche. Médaillon ovale. Autour, le nom dans un portique ; des côtés, les figures de la Justice et de la

1610.
Mai 14.

Force. En bas, deux vers : Corporis excelsas dotes, etc. DM *fecit*. Estampe petit in-4 en haut. *Rare*.

<blockquote>Suivant Brulliot, cette marque serait celle de Daniel Meyer, peintre et graveur de Francfort-sur-le-Mein.</blockquote>

Portrait de Henri IV, âgé d'environ cinquante ans, en buste, tourné un peu à gauche. Médaillon ovale; autour, le nom. Fond fleurdelisé. Estampe in-16 (70$^{\text{mill}}$) en haut.

Portrait du même, âgé d'environ cinquante ans, en buste, tourné un peu à gauche. Médaillon ovale; autour, le nom; dans les angles : De bon-Roy-bonheur. Estampe in-16 (56$^{\text{mill}}$) en haut.

Portrait du même, âgé d'environ cinquante ans, en buste, avec le collier de l'ordre, tourné un peu à gauche. Médaillon ovale, autour : Henry de Bovrbon iiii Roy de France et de Navar. Estampe in-16 (70$^{\text{m}}$) en haut.

Portrait du même, âgé d'environ cinquante ans, cuirassé, tenant le bâton de commandement, à cheval, allant à gauche. Le cheval est sur des armes éparses; au fond, grand édifice et une tour; en bas : *Antonius Caron inuentor;* au-dessus, quatre vers irrégulièrement imprimés : *Voicy le preux Henry*, etc. *Gilbertus Vœnius sculpsit. Hr excudit*. Estampe in-fol. magno en haut. *Très-rare*.

Portrait du même, âgé d'environ cinquante ans, en buste, tourné un peu à droite, tenant le sceptre de

la main droite, avec la couronne royale et les colliers des ordres. Médaillon ovale ; autour, le nom ; dans les angles, écussons et guirlandes de fruits. En bas, quatre vers : *voy le portrait au vif*, etc. *De Custodis excud.* Estampe in-8 en haut.

1610.
Mai 14.

Portrait du même, âgé d'environ cinquante ans, en buste, cuirassé, tourné un peu à droite. Médaillon ovale ; autour, en haut : Duo protegit unus, deux fois. Dans les angles, chiffres et trophées ; au-dessous : a Henri iiii auguste, etc., cinq lignes, *Thomas de Leu faciebat.* Estampe in-16 en haut. *Rare.*

Portrait du même, âgé d'environ cinquante ans, en pied, debout, de face, vêtu du manteau de l'ordre du Saint-Esprit, tenant ses gants, dans un portique. Au fond, paysage ; en bas, à gauche : *Willms Rogers sculpsit;* à droite : *Henricus Borbonius 4 Rex Franciæ et Nauuarræ. Ordin, S. Spiritus Eques Supremus,* Fol. 86. Estampe in-4 en haut. *Rare.*

Portrait du même, âgé d'environ cinquante ans, cuirassé, couronné de lauriers, de face. Médaillon ovale ; autour, le nom ; en bas sur un ornement du médaillon : *L. Gaultier incidit J. Messager excud.* Des côtés, ornements du médaillon et palmes. Estampe in-4 en larg., presque carrée.

Portrait du même, âgé d'environ cinquante ans, en buste, tourné à droite, cuirassé. Médaillon ovale in-16. Dans l'exergue : nec sine numine divum. Des côtés et au-dessus, dédicace et sonnet en italien, en

1610.
Mai 14.

caractères italiques gravés. En bas : *Il cortese scrive Franco Forma, in Venetia.* Estampe in-4 en haut. Rare.

Portrait de Henri IV, âgé d'environ cinquante ans, cuirassé, tenant le bâton de commandement, à cheval, allant à droite. Au fond, une bataille ; en bas : *Henry the fourth king of France. Called the great. Obit,* 1519. *Engraved by Charles Turner from a unique print by Renold Etstrake. London,* 1814, *by S. Woodburn,* etc. Estampe in-fol. en haut.

La date de la mort de Henri IV est une erreur singulière.

Portrait du même, âgé d'environ cinquante ans, en buste, de face, un peu tourné à gauche, ayant les colliers des ordres de Saint-Michel et du Saint-Esprit. Copie du portrait gravé par H. Golzius. En bas, quatre vers : Ce grand Roy que tu voys (VOYS), etc. *Io Eillart Frisius scul.* Estampe in-fol. en haut.

Portrait du même, âgé d'environ cinquante ans, en buste, avec une fraise, tourné un peu à droite. Médaillon orné, surmonté de deux anges. En bas : Henrico IV Rey. de Francia. Estampe in-12 en haut.

Portrait du même, âgé d'environ cinquante ans, cuirassé, en pied, debout, tenant un sabre au-dessus de sa tête. A gauche, en haut est un nœud gordien suspendu, que le roi semble vouloir couper. En bas, un casque et une hydre dont les têtes sont coupées. Dans le champ : *Le sceptre de Milice ;* en bas, quatre

vers : *Après l'honneur*, etc. *L. Gaultier fecit.* Estampe in-4 en haut. *Très-rare.*

1610.
Mai 14.

Copie de l'estampe précédente. Engraved by J. Swaine. Estampe in-8 en haut.

Portrait du même, âgé d'environ cinquante ans, en buste, tourné un peu à droite avec la couronne royale et les colliers des deux ordres. Médaillon ovale; autour, le nom. En bas, quatre vers : *Voy le portraict au vif*, etc. *Thomas de Leu, fecit.* Estampe in-8 en haut.

Portrait du même, âgé d'environ cinquante ans, en buste, tourné à droite. Dans le champ : Henricus quartus. Médaillon rond; très-petite estampe ronde (50$^{\text{mill}}$).

Portrait du même, âgé d'environ cinquante ans, en buste, cuirassé, tourné un peu à gauche. Médaillon ovale orné. Au-dessous : *Rex Galliarum ac Navarre* Henricus iv. *Lat. hœts ob, hirches(?) Alexàde Boner sc.* Estampe in-12 en haut.

Portrait du même, âgé d'environ cinquante ans, cuirassé, avec une écharpe, en buste, de face, un peu tourné à droite. Médaillon ovale. Autour, le nom. Ce médaillon est entouré d'ornements. En bas, dans un cartouche, quatre vers : *Puisque le Roy vaillant*, etc. *Bal. Moncornet excudit.* Estampe in-12.

Il y a des épreuves dans lesquelles le cartouche du bas est blanc.

1610.
Mai 14.

Chronologicall history of the kings of France by the sieur de Mezeray Translated by John Bulteel Gent....... In-fol. Cet ouvrage contient :

Frontispice gravé représentant au milieu un cartouche entouré de trophées, sur lequel est gravé le titre ci-dessus. Aux quatre coins sont quatre médaillons ovales représentant les portraits en buste de Pharamond, Pepin, Hugues Capet et Henri IV. Ce dernier est âgé d'environ cinquante ans, tourné un peu à droite. Le nom est autour du médaillon. Les trois autres portraits sont imaginaires. *Weitharne fec.* Estampe petit in-fol. en haut.

Portrait de Henri IV, âgé d'environ cinquante ans, à mi-corps, tenant le sceptre, avec les colliers des deux ordres. Médaillon ovale. Autour le nom. Dans les angles, ornements. En bas : The most noble and victorious prince Henry the IIII king of Fraunce und Navarre. Écusson de France. Estampe in-8 en haut.

Portrait du même, âgé d'environ cinquante ans, cuirassé, avec un chapeau, tenant le bâton de commandement, à cheval, allant à gauche. En haut, à droite, l'écusson de France et Navarre. Au fond, des troupes. En bas, le nom en latin : *KSichem sculp. et excudit.* Estampe in-4 en haut. *Rare.*

HENRY IIII ROY DE FRANCE ET DE NAVARRE.
Portrait de Henri IV, âgé d'environ cinquante ans, à mi-corps, cuirassé et tenant une épée sur l'épaule, la tête tournée à droite. Le portrait est ovale dans un

encadrement. Au-dessus : « A HENRY IIII AV-　1610.
GVSTE, etc. *L. Gaultier sculp.* » Estampe in-8 en haut.　Mai 14.

Histoire du Roy Henry le Grand, composée par Hardovin de Prefixe, Euesque de Rodez cy deuant precepteur du Roy. A Leiden, chez Elseuier, 1601. In-12. Ce volume contient :

Portrait de Henri IV, âgé d'environ cinquante ans, cuirassé, tenant le bâton de commandement, à cheval, allant au galop, à droite. Au fond, des troupes. En haut, un ange tenant une trompette avec une banderole, sur laquelle est le titre ci-dessus. En bas, le nom de la ville et de l'imprimeur. Estampe in-12 en haut. *Rare.*

La date de 1601 est une erreur. La première édition de cet ouvrage est plus ancienne. (?)

—

Portrait du même, âgé d'environ cinquante ans, en buste, cuirassé, tourné un peu à gauche. Médaillon ovale; autour, le nom. En bas, quatre lignes : *Hic ille est Rex christiaissimus*, etc. *Jodoeus Hondius sculp. Loù.* Estampe in-12 en haut.

Portrait du même, âgé d'environ cinquante ans, à mi-corps, un peu tourné à gauche, la main sur la garde de son épée. Médaillon ovale; autour, le nom. En bas, deux vers : *Henrici effigiem breuis*, etc. Estampe in-8 en haut.

Portrait du même, âgé d'environ cinquante ans, à mi-

1610.
Mai 14.

corps, avec le collier de l'ordre et un manteau, de face, tourné un peu à droite. Médaillon ovale. Autour, le nom. En bas, quatre vers : *Ce grand Roy que tu voys est rempli de la gráce*, etc. *Thomas de Leu fecit. Paulus de la Houue ex.* Estampe in-12 en haut.

Buste de Henri IV, âgé de cinquante-deux ans, en buste, couronné de lauriers, de face, dans une niche, au milieu d'un portail. En bas : Henricus iv Franc. et Nava. Rex. *Bunel pein.* ; *Thomas de Leu scu.* Estampe in-4 en haut.

<small>Il y a deux états de cette planche : 1° celui décrit ; 2° on a ajouté au bas, entre les noms des artistes, la date : 1605.</small>

Portrait du même, âgé d'environ cinquante-cinq ans, à mi-corps, cuirassé, avec une écharpe, tourné un peu à droite. En bas, le nom en deux lignes et : *Daret ex. cù priuil.* Estampe in-8 en haut.

Portrait du même, âgé d'environ cinquante-cinq ans, en buste, cuirassé, avec une écharpe, couronné de lauriers, de face. Médaillon ovale. Autour, en haut : Duo protegit unus, deux fois. Dans les angles, deux H et des trophées. En bas, six lignes : A Henri iiii auguste Roy de France et de Navare, très-chrestien, très-valeureux, très-clément, très-magnanime, restaurateur de son royaume, père de son peuple. *L. Gaultier sculp.* Estampe in-12 en haut.

Portrait du même, âgé d'environ cinquante-cinq ans, en buste, cuirassé, couronné de lauriers, de face. Médaillon ovale. Autour, en haut : Duo protegit

unus, deux fois. Dans les angles, deux lettres H et des trophées. En bas : A Henri iiii, etc. *Matheus f.* Estampe in-12 en haut.

1610.
Mai 14.

Copie de l'estampe de L. Gaultier précédente.

Portrait du même, âgé d'environ cinquante-cinq ans, en buste, de face, tourné un peu à droite. Médaillon ovale ; autour, le nom. En bas, quatre vers : *Apres plusieurs combatz*, etc. *N. de Mathoniere excud. L. Gaultier sculpsit.* 1610.

Portrait du même, âgé d'environ cinquante-cinq ans, en buste, avec la couronne royale, tourné un peu à gauche. Médaillon rond ; autour, le nom. Dessous, un tableau représentant le roi dans son lit, et quelques autres personnages. Le médaillon et le tableau entourés d'ornements. Estampe in-12 en haut.

Portrait du même, âgé d'environ cinquante-cinq ans, en pied, en habits royaux, tenant le sceptre et la main de justice, assis sur son trône. De chaque côté, un ange tenant suspendus les écussons de France et de Navarre. En bas : A LA TRESSACRÉE MAJESTÉ, etc. Estampe in-4 en haut. *Rare.*

Portrait du même, âgé d'environ cinquante-cinq ans, en pied, debout, tourné à gauche, appuyé sur un écusson des armes de France et Navarre. En bas, légende en quatre lignes : Henry *the* 4th *Kinge of Fraunce*, etc., 1610. Estampe in-8 en haut. *Rare.*

Portrait du même, âgé d'environ cinquante-cinq ans,

1610.
Mai 14.

cuirassé, tenant le bâton de commandement, à cheval et allant à droite. Au fond, une bataille. Sous le cheval sont diverses armures éparses. Autour de la tête du roi, on lit en forme d'auréole : Henry de Bourbō IIII Roy de Frā et de Nav. En bas, quatre vers : *Tout cedde à la valeur*, etc. **Le Clerc . excudit,** et sur un des instruments de guerre : *Halbeeck . f.* Estampe petit in-fol. en haut. *Rare*.

<blockquote>
Il existe deux états de cette planche : 1° celui décrit ; 2° la légende autour de la tête du roi a été effacée et les fonds ont été raccordés.

Postérieurement à l'époque à laquelle cette planche avait paru, il en a été publié des épreuves tirées sur une feuille contenant, en caractères imprimés, en haut, un titre : *Sommaire discours de la naissance, du progrès, de la vie heroïque et du lamentable trespas de Henri IIII Roy de France et de Nauarre*. Sur les côtés et en bas, un long récit. A Paris, chez Jean le Clerc, etc., 1610. Feuille in-fol. max° en hauteur.
</blockquote>

Portrait de Henri IV, âgé d'environ cinquante-cinq ans, cuirassé, tenant le bâton de commandement, à cheval et allant à droite. Au fond, une bataille. Sous le cheval sont diverses armes éparses. En bas, quatre vers latins : *Praxitelem aut tanto*, etc. *L. Gaultier sculp.*, 1609. Même composition que l'estampe précédente, gravée par Halbeeck, de sorte qu'il est douteux laquelle des deux est l'original. Estampe petit in-fol. en haut. *Rare.*

Histoire de la guerre sous le regne du tres chestien Roy de France et de Navarre Henri IIII, par. Paris, Jean Richer, 1608. In-12. Ce volume contient :

Portrait du même, âgé d'environ cinquante-cinq ans,

HENRI IV. 417

cuirassé, tenant le bâton de commandement, à cheval, allant à gauche. Au fond, une bataille. En haut, le titre de l'ouvrage; en bas, le nom du libraire, etc. *L. Gaultier sculp.* Estampe in-12 en haut.

1610.
Mai 14.

Portrait du même, âgé d'environ cinquante-cinq ans, en buste, de face, tourné un peu à gauche. Médaillon ovale; autour, le nom en hollandais. En haut, à gauche : *pag.* 28. Estampe in-12 en haut.

Portrait du même, en buste, tourné à droite, la tête nue, cuirassé, avec une écharpe. En haut : *A° Dm* 1609. *Ætatis suæ. An.* 56. En bas, le nom et légendes en latin. *Carolus de Mallery Anuerpiensis sculpsit. Joannes Orlandus excudit Romæ.* Estampe in-fol. en haut. *Rare.*

Portrait du même, âgé de cinquante-six ans, en buste, tourné à droite. Médaillon ovale. Autour, le nom et 1608. Exergue : ÆTAT. 56. Au-dessous : *Tres illustre, tres noble*, etc. *Henr. Hondius delineavit et exc. cum privilegio.* Estampe in-8 en haut.

Portrait du même, âgé d'environ cinquante-sept ans, à mi-corps, avec la couronne royale et deux ordres, tenant le sceptre et la main de justice, tourné à droite. En bas : HENRY DE BOURBON IIII, etc., huit vers : *Tel en son lict d'honneur*, etc. *George Geldorp pinxit Joan. Gelle fecit. Joh. Goinarts excu.* Estampe in-fol. mag° en haut. *Très-rare.*

Le peintre a voulu représenter Henri IV tel qu'il était sur son lit de parade après sa mort.

1610.
Mai 14

Portrait de Henri IV, âgé de cinquante-sept ans, en buste, de face, tourné un peu à droite, avec la couronne en tête. Dans le champ, l'écusson de France et Navarre et la devise : *Duo protegit unus*. En haut, les noms et date de mort en trois lignes. En bas, seize vers : *A la fleche en Anjou*, etc. *Petrus Firens fecit et excu.* Estampe in-fol. mag° en haut. *Très-rare.*

Portrait du même, en buste, tourné à gauche, avec cuirasse et écharpe, la tête nue, dans un médaillon ovale. A gauche est la figure de la France ; à droite, celle de la Navarre. Autour du portrait : Henry IIII Roy de France et de Navarre. En bas, quatre vers : *Voicy le pieux Henry*, etc. *Mauricy Boquerealdy Turon, excud.* Estampe in-4 en larg. *Très-rare.*

> Il y a une épreuve de cette estampe dans le Recueil formé par P. de l'Estoile, feuillet xl. (Voir à l'année 1589, à la fin.)
> Au-dessous est une feuille contenant des quatrains imprimés en l'honneur du roi, signés de Maurice Bonquereau, à Tours, 1595. In-fol. carrée.

Portrait du même *Boizot del. C. Dupuis, sculp.* Estampe in-8 en haut. Velly, Villaret et Garnier ; Portraits, t. III, p. 60.

Portrait du même, à cheval, allant à gauche, tenant dans la main droite le bâton de commandement surmonté d'une fleur de lis et marchant sur des armes éparses. Dans le fond, l'attaque d'un fort. En haut, à gauche : *In memoria eterna erit justus ab auditione mala non timebit.* A droite, l'écusson de France et

de Navarre. En bas : Henrico IIII D. G. Re di Francia et di Navarra. *Franco Forma.* Estampe in-4 en haut. *Très-rare.*

1610.
Mai 14.

Portrait du même, à cheval. En bas, vers la gauche, est le chiffre P, d'un graveur inconnu. Dans une tablette, au milieu, en bas, on lit : *T. Amstelredam. Gedruckt voor Desiderius De la Tombe, Boeck — ver cooper,* etc. Grav. sur bois. Pl. in-fol. en larg. Adam Bartsch, v. IX, p. 562.

Pourtraict du tres chrestien et tres victorieux Henry IIII, roy de France et de Navarre. Dedié à Sa Majesté par George Blaignan docteur es droicts. Paris, Abel Langelier, S. d. In-12. Ce volume contient :

Frontispice gravé représentant un portique orné. Au haut est Henri IV, assis ; des côtés, les figures de la Clémence et de la Justice. Au milieu et en bas, le titre et le nom de l'éditeur. Thomas de Leu. fecit. Estampe in-12 en haut.

—

Portrait d'Henri IV, assis sur un trône, ayant des armes sous ses pieds. Au-dessus, deux anges soutenant une couronne et deux palmes. En bas : *Thomas de Leu fecit.* Pl. grand in-8 en haut. De l'autre côté de la feuille est une couronne ovale dans laquelle on lit : *Suetone en Domitian tiltre X,* puis une inscription en dix lignes : Metium pomposianum, etc. Pl. in-4 en haut., grav. sur bois. Cette estampe est placée dans l'ouvrage suivant : Les décades qui se trouvent de

1610.
Mai 14.

Tite-Live par B. de Vigenere, t. 1, fol. *a* ij, le portrait est au verso de la feuille. *Rare.*

Il y a des épreuves de cette planche dans lesquelles le revers de la feuille est blanc.

HENRY IIII ROY DE FRANCE ET DE NAV. Portrait d'Henri IV, tourné à gauche, avec une écharpe. Ovale très-petit en haut. En bas, à gauche : « *T. de Leu fe.* » (53 $^{\text{mill.}}$ 42.) *Très-rare.*

Ce petit portrait est placé en tête de l'opuscule suivant :
« Florilegium, etc. — Recueil des éloges sur les actions les plus signalées et immortelles de Henri IIII Roy de France et de Navarre. » Paris, A. Saugrain, 1609. In-16.

Histoire du roy Henry le Grand, composee par Messire Harduoin de Perefixe. Amsterdam, Ant. Michiels, 1662. In-16. Ce volume contient :

Portrait d'Henri IV, à cheval, allant à droite. En haut, une renommée tenant une trompette, sur la banderole de laquelle on lit le titre ci-dessus. En bas : *Jouxte la copie imprimee* A PARIS *chez Edme Martin Marchand Libraire*, 1661. Estampe in-16 en haut., en tête de l'ouvrage.

—

Portrait du même, à mi-corps, jeune, tourné à gauche, tenant de la main droite le bâton de commandement, dans un ovale en haut., autour duquel on lit : HENRICUS IIII DEI GRATIA GALLIÆ ET NAVARRÆ REX. Dans les angles, des figures de femmes finissant en ornements. En bas : *Francois Bunel paintre de S. M. f.* 1589. *Hetor Ruberti formis.* Sur la partie du

ceinturon qui porte l'épée : *G. B. Mazza intagliava*. En bas, une légende italienne indiquant que Henri IV a succédé à la couronne comme chef de la maison de Bourbon, en manquance de la branche des Valois éteinte par la mort de Henri III. Pl. petit in-fol. en haut. *Très-rare*.

1610.
Mai 14.

Portrait du même, à mi-corps, tourné à gauche. Médaillon ovale. En bas, le nom. *Balt. Moncornet excud*. Estampe in-8 en haut.

Portrait du même, à mi-corps, debout, cuirassé, tourné à droite. En haut, à droite, les armes de France et de Navarre. En bas : Henricvs Magnvs IIIIus Rex Gallorvm. Estampe in-12 en haut. Vulson de la Colombière; Les vies des hommes illustres, etc., à la p. 265.

Portrait du même, à mi-corps, debout, cuirassé, tourné à droite, dans une bordure à sujets et emblèmes. En haut : Henricus magnus IIIIus Rex Gallorum. Estampe in-fol. maxo en haut. Vulson de la Colombière; Les portraits des hommes illustres, etc., au feuillet V.

Portrait du même, en buste, tourné à droite, couronné, en manteau royal. Médaillon ovale; autour : Henri III roy de France et de Navarre. En bas, six vers latins, en caractères imprimés : *Huc oculos vertat*, etc. Estampe petit in-4 en haut.

1610.
Mai 14.

Les OEuvres de Jean Godard, Parisien. Lyon, 1594. In-8, 2 vol. Cet ouvrage contient :

Portrait d'Henri IV, à mi-corps, en cuirasse, ovale. Au-dessous, quatre vers : *Qui prēd ce grand Henry*, etc. Pl. in-12 en haut., grav. sur bois, au verso du titre.

———

« Henry the Fourth . King of France et of Navarr. » Portrait de Henri IV, à mi-corps, tourné à gauche, tenant une épée de la main droite ; il est cuirassé. En haut, à droite, les armes de France et de Navarre, grav. sur bois. Estampe in-fol. en haut. *Très-rare*.

HENRI . IIII . ROY DE FRANCE . ET DE NAVARRE. Portrait d'Henri IV, en buste, avec cuirasse et écharpe, tourné un peu à gauche. Ovale en haut. (70-54 $^{\text{mill.}}$). Au-dessous, deux vers imprimés en caractères typographiques, commençant par : « Hac tibi sunt, etc. » Estampe grav. sur bois.

> Ce portrait est placé au verso du titre de l'ouvrage suivant :
> « Le Roi triomphant ou sont contennues les merveilles de tres illustre, et tres-inuincible Prince Henry, etc., » par Alexandre de Pont-Aymery, seigneur de Focheran. Cambray, P. des Bordes, 1594. In-8.

Portrait d'Henri IV, vu de face, avec le collier de l'ordre et une fraise. Ovale. Estampe in-12 en haut. Le Vassor ; Histoire du règne de Louis XIII, t. I, à la p. 26.

Portrait du même, âgé de quatre ans, 1557. Tableau par François Porbus. Musée de Versailles, n° 3190.

Portrait du même, en pied, debout, couvert d'une armure ; la main droite sur son casque posé sur une table. Tableau par Frauz Porbus ou Pourbus le jeune. Musée du Louvre, tableaux, écoles allemande, flamande et hollandaise, n° 394.

1610.
Mai 14.

Portrait du même, en pied, debout, vêtu de noir, la main droite sur une table où se trouve son chapeau. Signé : F. PORBUS FE, A 1610. Tableau par Frauz Porbus ou Pourbus le jeune. Musée du Louvre, tableaux, écoles allemande, flamande et hollandaise, n° 395. = Gravé en 1789, en contre-partie, par F. Hubert, dans la galerie des peintres flamands de Lebrun, par Tardieu. = Gravé par Staube. Pl. in-12 en haut. Filhol ; Musée royal, n° 5.

Portrait du même. Tableau de l'école française du xvii° siècle. Musée de Versailles, n° 3191.

Portrait du même. Tableau par François Porbus le fils. Musée de Versailles, n° 3192.

> Répétition de celui peint en 1610 par le même artiste, qui est au Musée du Louvre.

Portrait du même, âgé de trente-huit ans, 1591. Tableau du xvii° siècle. Musée de Versailles, n° 4027.

Portrait du même, les cheveux et la barbe blancs. Tableau du xvii° siècle. Musée de Versailles, n° 4028.

Portrait du même, en pied, debout, avec un petit

1610.
Mai 14.

chapeau rond, tenant une baguette, sans indication de ce qu'était ce monument. Miniature in-fol. en haut. Gaignières, t. X, 1.

Portrait d'Henri IV, en pied, debout, vêtu en noir, près d'une table sur laquelle est un chapeau rond, sans indication de ce qu'était ce monument. Miniature in-fol. en haut. Gaignières, t. X, 2. = Partie d'une pl. in-fol. en haut. Montfaucon, t. V, pl. 52, n° 2.

Portrait du même, à genoux, vitrail des Cordeliers de Paris. Dessin colorié in-fol. en haut. Gaignières, t. X, 2 *bis*.

Portrait du même, jeune, tête seule, d'après un dessin aux crayons du temps. Pl. in-fol. en haut., coloriée. Niel; Portraits des personnages français, etc., 1^{re} partie.

Portrait du même, âgé d'environ quarante ans, en buste, vu de face, un peu tourné à gauche. Dessin aux deux crayons, in-4 en haut., dans le Recueil formé par P. de l'Estoile, feuillet xxxiii. (Voir à l'année 1589, à la fin.)

Portrait du même, en buste. Camée en sardonix à trois couches, attribué à Julien de Fontenay dit Coldoré. Monture en or émaillé. Collection des camées et pierres gravées de la Bibliothèque impériale. Voir : Chabouillet; Catalogue — des camées et pierres gravées de la Bibliothèque impériale, n° 326, p. 64. = Idem, n° 327, p. 64. = Idem, n° 328, p. 64. = Idem, n° 329, p. 64.

HENRI IV. 425

Portrait du même, en buste, camée en agate-onyx à deux couches. Idem, idem, n° 330, p. 65. = Idem, idem, n° 331, p. 65.

1610.
Mai 14.

Portrait du même, lauré, en buste. Légende, le nom, camée en nacre, monté en or émaillé. Idem, n° 332, p. 65.

Portrait du même, revêtu de son armure, couronné de laurier, en buste. Camée en sardonyx à 3 couches. Monture en émeraudes et roses, qui formait le fermoir d'un bracelet de Madame de Pompadour. Le camée qui ornait l'autre bracelet offre le portrait de Louis XV. Idem, n° 333, p. 65. = Du Mersan, Histoire du Cabinet des médailles, antiques et pierres gravées, n° 431, page 121.

Portrait du même, en buste, de profil, avec couronne de laurier et armure. Pierre gravée intaille en grenat. Idem, n° 2491, p. 341. = Du Mersan, Histoire du cabinet des médailles, antiques et pierres gravées, n° 896, p. 105.

Portrait du même, en buste, de profil, avec couronne de laurier et armure. Pierre gravée intaille, en émeraude octogone. Attribuée à Julien de Fontenay dit Coldoré. Idem, n° 2490, p. 341. = Du Mersan, Histoire du cabinet des médailles, antiques et pierres gravées, n° 895, p. 105. = Pl. in-12 en larg. Mariette, t. II, 2ᵉ partie, n° 122.

Buste du même, à droite, cornaline gravée par Coldoré graveur français du xviiᵉ siècle. Partie d'une

1610.
Mai 14.

planche in-fol. en haut. Trésor de numismatique et de glyptique, recueil général de bas-reliefs et d'ornement. Pl. 15, n° 2.

Statue d'Henri IV, en marbre blanc, par Francavilla ou plutôt Francheville, au musée des monuments français. Le piédestal est orné d'un bas-relief du même artiste représentant la bataille d'Ivry. Planche in-8 en haut. Al. Lenoir, musée des monuments français, t. III, pl. 126, n° 113. = Moulage en plâtre, musée de Versailles, n° 853.

Statue du même, en marbre, attribuée à Barthélemy Prieur, placée d'abord dans la galerie de Saint-Cloud, puis au jardin de Mousseaux, musée de Versailles, n° 2724.

Vue du vieux palais de Rouen et de la statue d'Henri IV qui y était placée. Pl. in-4 en larg. Millin; antiquités nationales, t. II, n° XX, pl. 1, n° 1.

Histoire de Henri le grand en allemand. Leipzig, Schür und Gönischen Erben und Johamt Fritschen..... in-12. Ce volume contient :

Statue équestre de Henri IV âgé de plus de cinquante ans, tenant le bâton de commandement, sur un piédestal bas. Au fond, un combat. En haut une draperie sur laquelle est le titre. En bas, le nom des éditeurs, *Thelott sc.* Estampe in-12 en haut. *Rare.*

Henri IV vainqueur poursuivant des ennemis en déroute. Bas-relief en marbre, par un sculpteur in-

connu. Musée du Louvre; sculptures modernes n° 153.

Armoire sculptée, sur un des panneaux de laquelle est la figure d'Henri IV. Au musée du Louvre, dans la salle d'Henri II. Pl. in-8 en haut., grav. sur bois, magasin pittoresque 1850, p. 225 dans le texte.

Buste de Henri IV roi de France, en marbre, attribué à Barthelemi Prieur. Musée du Louvre, sculptures modernes, n° 145. = Partie d'une planche gr. in-4 en larg. de Clarac, musée de sculptures, planche 1118-1119.

Buste du même en costume antique et couronné de lauriers, en bronze. Musée du Louvre. Objets divers, n° 1023, comte de Laborde; p. 403.

Génies portant en leurs mains les initiales du nom de Henri, les insignes de la royauté et des emblèmes en l'honneur de Henri IV, quatre bas-reliefs en marbre, par un sculpteur inconnu. Musée du Louvre, sculptures modernes, n° 155 à 158.

Henri IV tenant la foudre en main, à cheval, galopant, de face, devant un édifice à portique circulaire orné de colonnes pilastres et légendes. Sous le cheval et des côtés, sont quatre monstres à faces humaines renversés. On lit en bas : HENRICO IIII GALLIARUM ET NAVARRAE CHRISTIANISS, REGIS ROBERTUS FIDELIUS ARIMINENTIS FOEL. Suit une dédicace latine en huit lignes. Estampe in-fol. magno en larg. *Rare*.

1610.
Mai 14.

Henri IV sur son trône recevant un chevalier dans un chapitre de l'ordre du Saint-Esprit, lequel est à genoux prêtant le serment. En bas : *Icy le Roy ses* CHEVALIERS *ordonne* auxquels le nom du Sainct-Esprit il donne. Estampe in-16 en haut.

Un portique décoré d'ornements dans lequel on voit, en haut, le portrait de Henri IV en buste : HENRI LE GRAND, à gauche et à droite, les figures d'un roi et d'une reine de France debout. DI. *Mathoniere excu.* Estampe in-4 en haut.

Carte de la France, entourée d'une large bordure, dans laquelle on voit en haut, le portrait de Henri IV en buste, tourné à droite; médaille ovale; autour le nom. Il est entre deux sujets représentant la mort du duc de Guise et celle de Henri III. Des côtés, sont six médaillons représentant six personnages, nobles, marchands, paysans des deux sexes. En bas, sujet représentant l'assassinat de Henri IV par Jean Chatel. *Coln, durch Petrum Ouerradt.* Estampe in-4 en larg. *Très-rare.*

Quatre tapisseries en soie brodée, rehaussée d'or et d'argent, provenant d'une tenture conservée jadis à l'arsenal. Elles représentent :

Henri IV en Appollon.

Jeanne d'Albret sa mère en Vénus.

Marie de Médicis sa femme en Junon.

Antoine de Bourbon son père en Saturne.

Chacune de ces figures est accompagnée de ses armoiries et de symboles brodés en couleurs et en or. Les bordures sont composées de trophées de guerre, de grenades en feu, de canons et de boulets amoncelés. Au musée de l'hôtel de Cluny, n° 1708 à 1711.

1610.
Mai 14.

Vitraux relatifs au règne de Henri IV au nombre de seize représentant savoir :

10. Des scènes historiques, la bataille d'Ivry, l'entrée d'Henri IV à Paris etc.

6. Des portraits plus ou moins allégoriques d'Henri IV et de Louis XIII.

Deux de ces vitraux portent la date de 1624.

> Ces vitraux décoraient autrefois les fenêtres de l'hôtel de l'Arquebuse à Troyes, et une partie d'entre eux sont maintenant placés aux fenêtres de la bibliothèque publique de cette ville. Le reste a été dispersé. On n'est pas d'accord sur l'artiste ou les artistes auteurs de ces vitreaux. On les attribue à un peintre verrier nommé Linard-Gonthier, ou bien a deux artistes différents nommés Jean-Gonthier et Léonard Gonthier. On pense même qu'un troisième artiste nommé Linard également de Troyes, a pu faire une partie de ces verres peints. (Willemin Pl. 252.
> Je n'ai pas connaissance que ces vitraux aient été gravés.

Composition relative à la mort d'Henri IV. Dans le milieu est le corps de Henri IV cuirassé couché ; à gauche, le jeune roi Louis XIII sur son trône; à droite Marie de Médicis. Au-dessus du corps du roi, deux anges sonnant de la trompette et le phœnix. Aux angles l'assassinat du roi, deux scènes du supplice de

1610.
Mai 14.

Ravaillac, et la déclaration du nouveau roi ; Légendes dans le champ. En bas au milieu : Épitaphe, et quatre vers : Voyci du grand Henri etc. ; quatre vers latins. R. L. Estampe in-fol. magno en larg. *Très-rare.*

Représentation du corps de Henri IV placé, après sa mort, sur son lit de parade. On lit en haut : Le portraict de tres hault tres puissant tres excellent prince Henry le grand etc. En bas, seize vers : *Le plus grand Roy* etc., et *à Paris, chez Nicolas de Mathoniere* etc., 1610. *I. Briot fecit.* Estampe in-fol. en haut, tirée au haut d'une feuille contenant, en caractères imprimés, des côtés et en bas : Brief discours des pompes, ceremonies et obseques funebres d'Henry le grand, signé I. D. F. a Paris, *chez Nicolas de Mathoniere*, 1610, feuille in-fol. magno en haut. *Très-rare.*

C'est une des plus curieuses et des plus belles pièces historiques de l'époque de Henri IV.

Représentation du corps de Henri IV placé, après sa mort, sur son lit de parade. Copie de l'estampe gravée par J. Briot ci-avant, du même sens que l'original. Engraved by R. Dunkarton from an extreme rare print engraved by Briot after Quesnel. Estampe in-fol. en haut.

Il y a des épreuves avant la lettre.

Le portraict dv defvnct Roy Henry le grand IIII dv nom Roy de France et de Navarre en son lit de devil. Le corps de Henri IV sur son lit funéraire

placé de face; à ses côtés sont le sceptre et la main de justice; au pied du dit, sur le devant, quatre chandeliers la croix et le bénitier. De chaque côté une bordure fleurdelisée. En bas sont huit vers en deux colonnes : *France quand tu veoiras du grand Henry la face* etc. *Petrus Firens excudit* 1615. Estampe in-4 en haut. *Très-rare.*

1610.
Mai 14.

La Navarre en deuil, par le sieur De L'Ostal, vice-chancelier de Navarre. Rouen Jean-Petit. Jouxte la coppie imprimée à Orthes par Rouyer, 1611 in-12. *Très-rare.* Ce volume contient :

Frontispice gravé représentant Henri IV mort, couché sur son lit de parade; derrière est la Reine tenant un mouchoir. On lit en haut : LA NAVARRE EN DEVIL. Estampe in-12 en haut.

> Ouvrage relatif à la mort d'Henri IV, écrit d'un style bizarre. Il y a une édition de Bordeaux 1610.
> Le sieur de L'Ostal ou L'hostal a aussi fait l'ouvrage intitulé : l'Avant victorieux. (Voir ci-avant.)

Tombeau symbolique de Henri IV. Autour du cercueil, sont quatre figures représentant la France, l'église, la noblesse, le Tiers-Estat. En haut des anges dont l'un tient un médaillon sur lequel est le portrait de Henri IV. En haut : LE TOMBEAU DE TRES CHRESTIEN TRES AUGUSTE TRES CLEMENT TRES VICTORIEUX ET INCOMPARABLE PRINCE HENRI LE GRAND ETC. En bas : *Au passant* et quatre vers : *cy gist ce grand guerrier* etc. *P. du Bois pinxit, Haleeck F. avec privilege du Roy a Paris* 1610. Au-dessous les dires des quatre personnages qui entourent le cercueil, en six vers

1610.
Mai 14.

chacun. Au milieu une dédicace à la Royne signee : Mahe. Estampe grand in-fol. en larg. *Très-rare.*

Monument funéraire de Henri IV, gravé par Née d'après le dessin original de François Porbus, du cabinet de M. le Clerc. Estampe in-fol. magno en haut.

<small>Cette estampe parut en janvier 1784, voir Mercure de France 1784. Janvier, p. 141.</small>

Mausolée de Henri IV, préparé par les Jésuites en l'église du collége de La Flèche. Dessin in-fol. magno haut. Recueil Fontette.

Devises de la pompe funèbre de Henri IV, au collége de la Flèche. Douze planches in-12 en haut. Recueil en Fontette.

<small>J'ignore d'où sont tirées ces petites planches.</small>

Chapelle où est placé dans une urne le cœur de Henri IV, au collége de la Flèche. Celui de Marie de Médicis y fut aussi apporté après sa mort. Dessin in-fol. magno en haut. Recueil Fontette.

Tombeau pour le cœur de Henri IV, en marbre, à gauche du grand autel dans la croisée de l'église de Saint-Louis du collége des pères Jésuites de la Flèche. Dessin in-fol. Recueil Gaignières, à Oxford. t. II, f. 55.

Le corps de Henri IV embaumé après sa mort, tel qu'il fut trouvé dans son cercueil à l'abbaye de Saint-

Denis, lors de son exhumation le 12 octobre 1793. **1610.**
E. H. Langlois du Pont de l'Arche inv. et del. gravé Mai 14.
à l'eau forte par Chataignier et terminé au burin par
Bovinet. T. de Jolimont pinx. En bas : Henri IV ex-
humé etc. Estampe in-4 en haut.

Le corps de Henri IV, tel qu'il fut trouvé dans son
cercueil à l'abbaye de Saint-Denis, lors de son ex-
humation, le 12 octobre 1793. Dessin par Alexandre
Lenoir, Copie, collection Hennin.

Masque d'Henri IV, tel qu'il était lorsque son corps a
été exhumé dans l'église de Saint-Denis en 1794? *La-
fitte del. Lambert sculp.* Estampe in-4 en haut.

Armure qui a appartenu à Henri IV, au cabinet des mé-
dailles, antiques et pierres gravées. Du Mersan, his-
toire du cabinet des médailles, antiques et pierres
gravées, p. 4.

Épée ayant appartenu à Henri IV, garnie d'un pistolet.
Au cabinet des médailles, antiques et pierres gravées.
Du Mersan, histoire du cabinet des médailles, anti-
ques et pierres gravées, p. 5.

Épée de Henri IV, portant son portrait, son chiffre et
la date de 1599. Du cabinet de M. de Monville.
Pl. in-fol. en haut., Willemin, pl. 264.

<small>Cette épée avait fait partie de la collection d'armes du baron
Percy. A la vente du cabinet de M. de Monville, en 1837, elle
fut vendue 1 530 f.</small>

1610.
Mai 14.
Garde d'une épée de Henri IV, en fer bruni, avec ornements damasquinés en or, et des pierres gravées représentant des rois de France de la troisième race. Au Louvre, musée des Souverains.

> Les pierres gravées, sauf quelques-unes, sont de mauvais travail.
> Provenant de la bibliothèque impériale.

Deux épées ornées de médaillons d'empereurs romains et de coquilles gravées en relief, lames fabriquées à Tolède, que l'on croit avoir appartenue à Henri IV. Au cabinet des médailles, antiques et pierres gravées. Du Mersan, histoire du cabinet des médailles, antiques et pierres gravées, p. 5.

Casque d'une armure de Henri IV, du musée d'artillerie de Paris, n° 112. Partie d'une planche in-fol. en haut. Chapuy, etc. Le moyen âge pittoresque, 2ᵉ p., n° 72.

Mousquet à rouet, fût incrusté d'ivoire avec une rare perfection. On croit, sans motif fondé, qu'il avait été offert à Henri IV par la ville de Laon. Musée de l'artillerie. De Saulcy, n° 1543.

Pistolet à rouet du temps de Henri IV. Musée de l'hôtel de Cluny, n° 1513.

Poignard indiqué comme corse, et que l'on a cru antérieurement être celui avec lequel Ravaillac a assassiné Henri IV. Musée de l'artillerie. de Saulcy, n° 1239.

Chambre à coucher de Henri IV, restituée d'après les boiseries que l'on conserve au Louvre. Pl. gr. in-4 en larg., de Clarac. Musée de sculpture, pl. 104 bis.

1610.
Mai 14.

Grand médaillon de Henri IV, sans revers, diamètre 125$^{\text{mill}}$. Partie d'une pl. in-fol. en haut. Trésor de numismatique et de glyptique. Médailles françaises, 1$^{\text{re}}$ partie, pl. 28, n° 1.

Médaillon du même, sans revers. Partie d'une pl. in-fol. en haut. Idem, pl. 31, n° 6.

Grand médaillon ovale du même, sans légende ni revers. Partie d'une planche in-fol. en haut. Idem, pl. 32, n° 5.

Grand médaillon, sans revers, du même. Partie d'une pl. in-fol. en haut. Idem, 2$^{\text{e}}$ partie, pl. 3, n° 3.

Deux médailles du même. Partie d'une pl. in-fol. en haut. Idem, 1$^{\text{re}}$ partie, pl. 27, n$^{\text{os}}$ 1, 6.

Deux médailles du même. Partie d'une pl. in-fol. en haut. Idem, pl. 28, n$^{\text{os}}$ 2, 4.

Deux médailles du même. Partie d'une pl. in-fol. en haut. Idem, pl. 30, n$^{\text{os}}$ 2, 3.

Trois médailles du même. Partie d'une pl. in-fol. en haut. Idem, pl. 32, n$^{\text{os}}$ 1, 4, 6.

Médaille du même. Partie d'une pl. in-fol. en haut. Idem, 2$^{\text{e}}$ partie, pl. 2, n° 1.

1610.
Mai 14.

Monnaie de Henri IV. Petite pl. grav. sur bois, ordonnance, etc. Anvers, 1633, feuillet D, 8.

Monnaie du même. Partie d'une pl. in-12 en larg. Kohler, t. VI, p. 433, dans le texte.

Monnaie du même. Partie d'une pl. in-4 en haut. Du Cange, Glossarium, 1840, t. IV, pl. 17, n° 12.

Neuf monnaies du même, dont quelques-unes ont des millésimes d'années de son règne. Planche in-4 en haut. Le Blanc, pl. 372 à la p. 372.

Seize monnaies du même. Dessins, 3 feuilles in-fol. Supplément à Le Blanc, manuscrit de la bibliothèque de l'Arsenal, f. 41, 42, 43.

Jeton du même, frappé à Metz. Partie d'une pl. in-4 en haut. Robert. Recherches sur les monnaies et les jetons des maîtres échevins, pl. 6, n° 2, p. 74.

Revers d'un jeton de la mairie de Blois, frappé sous Henri IV. Petite pl. Cartier. Recherches sur les monnaies au type chartrain, p. 182, dans le texte.

Jeton pour la maison de Blois, au revers les armes de France et de Navarre et le nom de Henri IV. Petite pl. gravée sur bois. Revue numismatique, 1846. E. Cartier, p. 31, dans le texte.

Sceau de Henri IV. Pl. lithogr. in-8 en haut. Bascle de Lagreze. Le trésor de Pau, pl. 12.

HENRI IV. 437

Sceau de Henri IV, et contre-sceau. Partie d'une pl. in-fol. en haut. Trésor de numismatique et de glyptique. Sceaux des rois et reines de France, pl. 18, n° 1.

1610.
Mai 14.

Abregé chronologique ou extraict de l'Histoire de France, par le S. de Mezeray. Paris Louis Billaine, 1672, in-12, 6 vol., fig. Cet ouvrage contient :

Portrait de Louis XIV, en buste, tourné un peu à droite, dans un médaillon ovale. En haut, on voit le soleil et l'inscription Sufficit hic terris. En bas une sphère, des livres et des instruments de mathématiques. Pl. in-12 en haut. Dans le volume 1er, au commencement du texte.

Portraits des rois de France, depuis Pharamond jusqu'à Henri IV, en buste. Pl. in-32 en haut., dans les marges, en caractères imprimés de côté, les noms des papes, et en bas, des vers.

> Il existe plusieurs éditions de cet ouvrage avec les portraits, et présentant quelques différences, soit pour ces portraits, soit pour des planches accessoires.
> Voici les dates de ces éditions :
> Paris, L. Billaine, 1668, etc., etc.
> Amsterdam, Abraham Wolfgang, 1673-74.
> Idem, 1688.
> Amsterdam, Antoine Schelte, 1696.
> Paris, Cl. Robustel, 1717.

Abregé de l'histoire françoise, avec les effigies des Roys, depuis Pharamond jusques au Roy Henri III, par H. C. Paris, 1596, in-fol., fig. Ce volume contient :

Soixante-trois portraits des rois de France, depuis Pha-

1610.
Mai 14.

ramond jusques à Henri IV, en buste. Médaillons ovales en haut. ou ronds, in-12, grav. sur bois dans une bordure, représentant deux figures. Pl. in-8 en larg., grav. sur bois. Au-dessous un précis de la vie du roi. Petit in-fol. en haut., la planche du portrait de Henri IV est collée.

Brefve cronique des faicts illustres des roys de France, avecq leurs pourtraits au naturel. Venise, Bernardo Giunti, 1597, petit in-fol. *Rare*. Ce volume contient :

Soixante-trois portraits des rois de France, depuis Pharamond jusqu'à Henri IV. Ce dernier porte : *Franciscus Valegius f.* Pl., petit in-4 en haut., sans texte.

Soixante-trois portraits des rois de France, depuis Pharamond jusqu'à Henri IV. Au-dessous de chacun est une légende italienne de quelques lignes. Ces portraits sont numérotés en haut, depuis Pharamond jusqu'à Henri III, des n°os 1 à 62. Celui de Henri IV porte en bas à droite : *Franciscus Vallegius f.* Il n'est pas numéroté. Pl., petit in-4 en haut.

Soixante-quatre portraits des rois de France, depuis Pharamond jusqu'à Henri IV, en buste, placés en cinq lignes, de treize portraits chacune; la dernière case vide, chaque portrait, très-petit (48, 31mill) en haut. Au-dessous de chacun, le nom et dates. En haut : Omnium regum Galliarum usque ad presentem icones. En bas à droite, au-dessous de la case vide : *Romæ Baptista Parmen formis*. Estampe in-fol. magno en larg. *Rare*.

« Pourtraicts de tous les Roys de France et le temps que chacun d'eux a régné. » Au-dessous de ce titre, estampe représentant les portraits des soixante-trois premiers rois de France, en buste, depuis Pharamond jusqu'à Henri IV, disposés en six lignes, contenant chacune onze portraits. Les trois dernières places sont vides. In-fol. mag° en larg. Des côtés et en bas, est un texte imprimé contenant un abrégé de la vie de ces rois. A Paris, chez Jean le Clerc, 1600. Très-gr. feuille assemblée, carrée. *Très-rare.*

1610.
Mai 14.

> Il y a une épreuve de cette estampe dans le Recueil formé par P. de l'Estoile, feuillet xliv. (Voir à l'année 1589, à la fin.)

Abregé de l'histoire françoise, avec les effigies des Roys, depuis Pharamond iusques au Roy Henri IIII, a present regnant, etc. Par H. C. Paris, Jean le Clerc, 1600. In-fol., fig. Ce volume contient :

Soixante-trois portraits des rois de France, depuis Pharamond jusqu'à Henri IV. Pl. in-16 en haut. grav. sur bois, sauf les portraits de....... et Henri IV qui sont sur cuivre. Ces portraits sont au haut de chaque page, avec la vie du roi imprimée au-dessous, le tout dans une bordure d'ornements, grav. sur bois.

Histoire de France avec les effigies des roys, depuis Pharamond iusques au roy Henri IIII, a présent regent, etc. Par H. C. Rouen, Jean Petit, 1603. Petit in-8, fig. Ce volume contient :

Portrait de Louis, Dauphin (Louis XIII) à l'âge de deux ans, en pied, tenant une espèce de plume. A gauche

1610.
Mai 14.

en haut, les armes de France et du dauphin. Pl. in-12 en haut. grav. sur bois. Au-dessus, en caractères imprimés : Portrait au naturel de Monseigneur le Dauphin, né à Fontainebleau le 27 septembre, à 10 heures de nuict, 1601. Au feuillet du titre, verso.

Portraits des rois de France, depuis Pharamond jusqu'à Henri IV, en buste. Médaillons ovales, in-16 en haut. grav. sur bois. Celui de Henri IV est dans une planche carrée, avec légendes dans les angles, dans le texte.

Histoire de France avec les pourtraicts des roys, de Pharamond iusques au roy Henri IIII. Paris, David Le Clerc, 1605, petit in-8. Ce volume contient :

Portraits des rois de France, depuis Pharamond jusqu'à Henri IV. Pl. in-12 ovales, grav. sur bois. Le portrait de Henri IV est de forme carrée.

Les devises des roys de France, latines et françoises, tirées de divers autheurs, anciens et modernes, avec une briefve exposition d'icelles, en vers françois, par I. L. V. R. D. L. D. P. (Jacques le Vasseur). Et la paraphrase en vers latins, par Michel Grenet de Chartres. Le tout enrichi des figures de tous les rois de France, iusques à Henry IIII, à présent regnant. Paris, Fleury Bourriquant, 1609, in-12, fig. Cet opuscule contient :

Les portraits des rois de France, depuis Pharamond jusqu'à Henri IV, en buste. Pl. in-16 ovales en haut. grav. sur bois, dans le texte.

Principum christianorum stemmata ab Antonio Albizio nobili Florentino collecta, etc. Argentorati aere et typis haeredum Christophori ab Heyden, 1627. In-fol. magno fig. Ce volume, parmi un grand nombre de tableaux relatifs aux généalogies des diverses familles régnantes de l'Europe, contient :

1610.
Mai 14.

Tableau généalogique des rois de France de la première race, mérovingiens. Fol. 1, pl. in-fol. en haut.

Tableau généalogique des rois de la seconde race, carlovingiens. Fol. 11, pl. in-fol. en haut.

Tableau généalogique des rois de la troisième race, capétiens, jusqu'à Henri IV. En bas à gauche, sur un soubassement, les portraits de Henri IV et de Marie de Médicis, en deux médaillons ovales, et un petit plan rond de Paris. LUTETIA, fol. III, pl. in-fol. magno en larg.

Tableau supplémentaire pour les capétiens, idem. Fol. IV, pl. in-fol. magno en larg.

Tableau généalogique de la famille des ducs de Lorraine. A gauche, une dédicace au duc Charles........ surmontée de deux médaillons contenant son portrait et ses armes, soutenus par un ange. Fol. XXVI. Pl. in-fol. magno en haut.

<small>Il y a une édition antérieure de cet ouvrage, portant : Collecta opera et impenso Domenici Custodis aeri incisa. Augusta Vindelicorum, 1610. Un vol. in-fol., fig.</small>

1610.
Mai 14.

Soixante-trois portraits des rois de France, depuis Pharamond jusqu'à Henri IV, en buste, placés en sept lignes; la dernière case est vide. Chaque portrait très-petit (31, 23mill) en haut. Au-dessous de chacun, le nom. En haut, à gauche, l'écusson de France et de Navarre, soutenu par deux anges. On lit, en dessus : BILTNUS ALLER KONIGEN IN FRANCKREICH VON PHARAMVNDO VF HENR 4 (*L. ulrich fec*?). Estampe petit in-fol. en larg. *Rare.*

Généalogie des rois de Navarre, depuis Ramire jusqu'à Henri IV, avec légendes, armoiries, et, en bas, une bataille. En haut, le titre, fol. IX et : IVIT QUO FATA TRAHEBANT. Au revers d'une notice latine sur les rois de Navarre, fol. IX. Estampe in-fol. en haut.

Généalogie de la maison de Bourbon, dans des médaillons ronds placés sur un arbre, depuis saint Louis jusqu'à Henri IV. En bas, les figures de saint Louis et de Marguerite de Provence. En haut : GENALOGIA REGIÆ DOMUS BORBONIÆ. Estampe in-fol. magno en haut.

Généalogie de la Royale maisõ de Bourbõ. L'arbre généalogique de cette maison. En haut, le titre. En bas, un roi et une reine debout. A gauche, cadre dans lequel est le portrait de Henri IV, en buste, avec le nom et quatre vers. A Paris, par Jean le Clerc, 1610, in-8. A droite, cadre dans lequel est une dédicace au prince de Condé, signée D. L. Estampe in-fol. magno, deux feuilles, en haut.

J'ai placé, dans diverses parties de cet ouvrage, des observations desquelles il résulte que les monuments des beaux-arts relatifs aux notions historiques ont une importance moins grande à dater du commencement du dix-septième siècle.

Ces considérations résultent principalement de trois causes, dont voici les indications :

L'invention de l'imprimerie a produit la diminution des manuscrits; les miniatures qui étaient placées en grand nombre dans ces volumes ont donc été successivement réduites et ont fini par cesser presque entièrement.

La gravure sur bois et au burin a produit, à la même époque, de nombreuses estampes qui, placées dans les livres imprimés, ou bien restées isolées, n'ont pas offert, au point de vue historique, les mêmes avantages que les miniatures ou dessins qu'elles remplaçaient.

A cette même époque, l'usage d'élever des tombeaux ornés de statues et de bas-reliefs diminua et se trouva successivement très-limité.

Enfin l'usage de faire frapper des monnaies, qui avait été successivement adopté par des pouvoirs de diverses natures, pour beaucoup de motifs différents, cessa

presque entièrement, et se trouva réduit à n'être plus admis que pour les autorités souveraines.

Ces causes principales, et d'autres moins générales ont fait que les notions résultant de l'examen des monuments, au point de vue historique, sont moins importantes, à dater de cette époque, que pour les temps antérieurs.

A ces considérations, il convient de joindre celles qui résultent des travaux dont cet ouvrage offre les preuves, du temps que de telles rédactions nécessitent, et des années écoulées dans un tel travail.

J'ai donc dû fixer le terme de cet ouvrage à la fin du règne de Henri IV. Les temps postérieurs, particulièrement les règnes de Louis XIII et de Louis XIV, offrent sans doute des séries de monuments, dont les indications offriraient des notions fort utiles.

<div style="text-align: right;">Michel Hennin.</div>

TABLE DES MATIÈRES

CONTENUES

DANS LE TOME DIXIÈME.

TROISIÈME RACE. (Suite.)

Henri IV le Grand.............................. Page 1

FIN DE LA TABLE DU TOME DIXIÈME.

PARIS. — IMPRIMERIE DE CH. LAHURE
Rue de Fleurus, 9